KB177458

미술책 만드는 사람이
읽고 권하는
책 56

정민영 지음

미술
책을
읽다

아트북스

미술이
동행하는
삶

1

'미술의 대중화' '미술인구의 저변확대'

미술잡지 기자 시절, 가장 많이 듣고 썼던 구호들이다. 그만큼 미술이 일상과 떨어져 있다는 뜻이다. 이유가 있었다. 미술이 더이상 미술 바깥의 세계를 그리지 않고, 인간의 내면으로 침잠하거나 점, 선, 면 등의 독자적인 조형요소만으로 새로운 미적 질서를 펼쳐보였기 때문이다. 나아가 물감 대신 비디오, 레이저 같은 새로운 매체를 이용함에 따라 미술은 더더욱 미술인만의 게임이 되어갔다. 결국 끼리끼리 진화해서 고립된 갈라파고스처럼 미술이 일상과의 접점을 찾기가 더 어려워졌다. 미술계 내부에서 통하는 코드를 모르면, 상당 부분 알 수 없는 세계가 된 것이다.

"과거에는 예술가와 관람자 사이에 공유되는 '코드code'가 있었다. 코드를 이용해 '메시지message'를 만들어냈고, 관람자는 예술가와 공유한 이 코드를 바탕으로 '작품'이라는 메시지를 해독해낼 수 있었다. (중략) 오늘날에는 상황이 다

르다. 현대미술은 '메시지'가 아니라 '코드'를 창조하려 한다. (중략) 문제는 천재 혹은 예술가가 만들어내는 코드 혹은 언어가 너무 새로워 미처 대중과 공유할 틈이 없다는 데에 있다."*

그렇다면 "왜 현대 예술은 사회에 널리 공유되는 코드를 거부하고 굳이 이해 되지 않으려 하는가? 그것은 모든 것을 획일화하려는 동일성의 폭력으로부터 자기의 개별성과 고유성을 지키기 위해서다. 오직 이렇게 할 때만이 예술은 비 인간적인 사회 속에서 유일하게 인간적인 존재로"** 남을 수 있기 때문이다. 그 결과 현대미술은 한사코 평균적인 대중에게 이해될 수 없는 포즈를 취한다.

미술계에서도 자구책을 찾기 시작했다. 미술과 일상의 분리 사태를 허물고, 대중에게 '왕따' 당한 미술을 구하기 위해 다각도로 대책을 강구한다. 미술잡지 는 물론 미술관이나 갤러리, 미술 기획자 측에서도 부지런히 대중 지향의 기사 와 전시회 기획으로 독자나 관람객을 유혹하는 것도 같은 맥락이다. 그래서 어 떻게 되었을까? '대중이 바라는 미술'과 '대중에게 전하려는 미술'의 간극은 좀 체 좁혀지지 않았고, 한번 멀어진 마음은 쉽게 돌아서지 않았다. 미술의 대중 화는 하루아침에 뚝딱 내려받을 수 있는 모닝커피가 아니었다.

미술의 대중화는 미술계 내부에 축적된 연구 결과를 대중화하는 일이다. 문 제는 대중화하는 방식이었다. 한때 미술의 대중화를, 이를테면 미술 전문가가 비전문가인 독자나 관람객에게 베푸는 것쯤으로 생각한 면이 있었다. 이때의 독

자나 관람객은 다분히 추상적이었다. 현실 속의 독자나 관람객에 대한 연구와 고민이 부족했다. 포즈만 미술의 대중화였지 실상은 함량미달이었다.

작가나 미술 전공자가 미술 분야에서는 전문가이지만 다른 분야에서는 비전문가(대중)이듯이, 독자는 각자 자기 분야의 전문가들이다. 그래서 한 미술평론가의 지적처럼 "'미술의 대중화'는 미술의 시점에서 다루어질 수 있는 것이 아니라 미술 이외의 다른 분야의 시각으로 미술작품에 접근할 때 가능하다."*** 이를 실천이라도 하듯이 독자가 관심 있거나 친숙한 분야를 바탕으로 한 미술책이 나오기 시작했다. 독자가 영화에 관심이 많다면 영화 속의 미술로, 패션에 관심이 있다면 미술 속의 패션으로, 연애가 관심사라면 미술 속에 숨겨진 연애의 법칙으로, 창의력이 트렌드라면 미술의 창의성으로, '먹방'이 유행이라면 미술 속의 음식으로 등 미술을 흥미롭게 해석한 책들이 미술 코너의 앞자리를 차지하기 시작했다. 일석이조였다. 독자는 각자 자신만의 스토리로 응답해왔다.

"처음 책을 접하고 참 신선한 책이구나 하는 걸 느꼈다. 아름다운 명화들과 함께 접목시킨 연애서적이라서…… 덕분에 그림에 대해 전혀 모르던 나도 어떤 내용인지는 조금씩 알 수 있을 것 같다."(『사랑보다 나를 더 사랑하라』에 관한 'so**ry01'님의 리뷰에서)

"이 책은 그림을 이해하기 어려워하는 주부들에게 권하고 싶다. 주부들의 마

음을 누구보다 잘 알고 있는 작가님이 주부의 입장에서 자신이 겪었던 일들과 더불어 그림을 소개하고 있어서…… 더욱 이해하기 쉽지 않을까 하는 생각이 들었다."(『결혼한 여자에게 보여주고 싶은 그림』에 관한 'ki**monkey'님의 리뷰에서)

"『다, 그림이다』는 책 속의 그림에 내내 젖어들 수 있었다. 동양화냐 서양화냐 하는 건 안중에도 없었고, 무엇보다 마음에 들었던 점은 그림을 분석하지 않는다는 점이다. 화법이 어떻고, 시대가 어떻고 하는 이론보다는 그림 자체에 집중해서 그림 속 인물의 표정이나, 동작을 꼼꼼하게 들여다보면서, 그들의 심리와 상황을 풀어가는 과정이 무척이나 재미있었다. 이렇게 그림을 읽고 느끼고 나니, 그림에 대한 내 감상이 달라졌다. 왜 이런 표정이 왜 이런 동작이 화폭에 담겨졌는지 어떤 의미로 이렇게 그려졌는지 더 이해하고 공감할 수 있을 것 같다."(『다, 그림이다』에 관한 '꽃들에게희망을'님의 리뷰에서)

미술인 중심에서 독자 중심으로 시각을 전환하면서, 비로소 입으로만 하는 대중화가 아닌 실효성 있는 대중화가 펼쳐졌다. 사실 이런 관점의 전환은 출판 기획에서 독자의 욕구를 읽고, 독자가 원하는 원고를 기획하라는 말과 같다. 이 빤한 생각을 미술계에서 실천하기까지 실로 오랜 시간이 걸린 셈이다.

음악인끼리 음악용어를 설명하지 않는 것처럼 미술인끼리는 미술용어를 별도로 설명하지 않는다. 미술잡지나 미대생을 위한 단행본에서도 마찬가지다. 암

묵적으로, 공유하고 있다는 전제에서 이야기를 한다. 일반 독자가 미술 전문서나 미술 관련 글에서 느끼는 난해함의 일단은 여기서도 비롯된다. 미술용어를 모르니 내용 파악이 쉽지 않다. 흥미가 떨어진다.

대중서는 이런 불편을 해소해준다. 미술에 어두운 독자를 고려하여 용어를 문장에 녹여 자연스럽게 이야기를 풀어간다. 뿐만 아니라 글에도 변화를 준다. 미술의 재미와 친화력을 주기 위해 전술적으로 장르에 대한 설명이나 시대배경, 화법 같은 이론보다는 화가나 작품, 저자 등의 일화를 십분 활용한다. 독자가 흥미진진한 일화를 접하는 가운데, 그림은 서슴없이 가슴에 스민다. 또 현실과 미술을 접목하기도 한다. 그래서 지금 이곳과 무관하게만 여겼던 그림 속의 이야기로 우리의 일상을 돌아보고 삶을 곱씹게 만든다.

대중서는 무조건 쉽게 쓰는 것일까? 아니다. 뛰어난 미술 대중서는 전문적인 내용을 일반 독자의 눈높이에 맞게 설명해준다. 그러기 위해, 하고 싶은 이야기를 일방적으로 풀어놓지 않는다. 한문학자 정민의 말처럼 질문 방식을 바꾸고 접근 경로를 고쳐서 신발 끈을 새로 맨다. 독자가 궁금해할 만한 내용인지, 효과적인 전달방법은 없는지 등을 부단히 고민한다. 그리고 쉽게 설명하되, 저자가 들려주고자 하는 메시지까지 독자를 데려간다. 양질의 미술 대중서는 그렇게 태어난다.

2

올해로 미술출판을 한 지 17년이 되었다. 그동안 단행본 출판을 중심으로 간간이 강의, 글쓰기 등을 하면서 일관되게 염두에 둔 것이 있다면, 미술의 대중화다. 한걸음 더 나아가 미술의 생활화였다.

이 책 역시 미술의 대중화라는 범주에 있다. 토대가 된 원고는, 출판 관계자를 위한 격주간지 『기획회의』에 연재했던 리뷰('리뷰-예술')다. 각 리뷰를 작성한 시점은 해당 도서의 초판 출간 당시와 같다. 내가 정한 리뷰 방향은 일반인을 독자로 상정한 미술 대중서 소개여서, 무미건조한 논문식 문체로 주조된 이론서나 학술서 등의 전문서는 가급적 제외했다. (전문서가 '머리'와 관계한다면, 대중서는 '가슴', 실용서는 '손발'에 관계한다!) 전문서처럼 '미술을 위한 미술'에만 봉사하는 책이 아니라 미술과 생활의 접점을 찾아주고, 미술이 일상과 함께하는 것임을 알려주는 책들 소개에 역점을 두었다. 그럼에도 저자가 미술 전공자가 아니거나 소재나 주제가 이색적이어서 미술을 다른 시각으로 보여주는, 묵직한 책도 소개했다. 그러면서 국내 미술출판의 현실과 동향, 미술 대중서의 유형, 기획과 편집 노하우 등을 버무려, 그때그때 출간된 책의 위상과 특징, 내용 등을 알 수 있게 했다. 연재했던 잡지의 특성상 리뷰 독자를 미술출판에 관심 있는 편집자나 기획자로 상정한 결과다. 연재 기간은 2008년부터 2015년까지, 7년 6개월 남짓이다. 그렇게 쓴 88편 중에서 서양화와 우리 옛 그림, 전기傳記와 평전, 컬렉터, 작업실, 그림 그리기 등의 카테고리를 잡아서 66편을 고르고, 다른 매

체에 쓴 1편(「부자 컬렉션의 탄생」)을 더했는데, 담당 편집자가 다시 67편에서 56편으로 추렸다(세 권을 제외하고는 모두 국내 저자의 책이다). 그렇다고 이 책에 언급한 도서가 각 카테고리의 베스트는 아니다. 미술 전공자이자 미술책을 만드는 사람으로서 그때그때 인연이 된 책들이다. 독자의 이해를 돕기 위해 몇몇 원고는 약간 보완하거나 손질을 했다.

책은 장점 소개에 무게를 두었다. 한 권의 책을 만난다는 것은 하나의 세계를 만나는 것이다. 나는 그 세계를 지그시 품었다. 그렇게 받은 온기를 독자와 나누고 싶었다. 연재를 할 때, 해당 도서의 기획·편집자가 속상할 만한 지적을 한 경우도 있었다. 단점보다는 장점을 나눠 갖고 싶었지만 어쩔 수 없이 쓴소리를 했다. 그럴 만한 이유가 있다.

나는 운전면허가 없다. 서점에 가려면, 버스를 두세 번 갈아타야 한다. 대부분 경기도 일산에서 서울 광화문 교보문고까지 1시간 20, 30분 정도 버스로 이동하여 신간들을 구입하고, 다시 그 시간만큼 버스를 타고 왔다. 이 책에서 소개한 책들 중 해당 출판사나 저자에게 증정받은 것은 한 권도 없다. 7년 넘게 연재를 하면서 그랬다. 지인한테 선물 받은 책 한 권(『나의 조선미술 순례』)과 아트북스의 몇몇 책을 제외한다면 말이다. 매달 각종 잡지를 제외하고도 평균 20~30권의 단행본을 구입하는 나로서는, 미술 전문서 외에도 4~5배수의 대중서를 구입한 뒤 한 권을 골랐다. 책값이 대충 계산해도 몇 백만 원이다. 그래서 소소하지 않은 흠결이 발견되면, 리뷰어가 아닌 독자로서 지나칠 수 없었다. 세

상 무엇보다도 책을 사랑하는 사람으로서, 더 좋은 책을 체험하고 싶은 마음에, 조심스럽게 쓴소리를 덧댔다. 하지만 리뷰를 묶으면서, 두 편 외에는 쓴소리한 것들은 제외했다.

나는 미술 전공자로서, 단행본 편집자 생활을 거쳐, 미술잡지 밥을 먹었다. 지금은 미술책을 만들고 있다. 이는 리뷰가 이 같은 경험에 바탕하고 있다는 뜻이다. 책의 조형미(북디자인)에 예민한 것도, 동서양의 미술사와 동시대 국내외 미술판의 지형과 동향을 간간이 서술한 것도 그래서다.

몇몇 글에는 본문 편집디자인에 관해 언급했다. 책은 체험하는 매체여서, 독자는 편집디자인의 표정과 더불어 독서를 한다. 일반적인 서평이나 리뷰는 독서에 영향을 미치는 북디자인(좁혀서 본문 편집디자인)의 효과는 접어두고 내용 위주로 하지만, 나는 내가 느낀 본문 편집디자인의 묘미를 공유하고 싶었다. 그래서 도판과 텍스트의 편집 순서, '글상자(판면)'를 둘러싸고 있는 여백의 체형, 부가정보의 연출효과 등의 구조를 보고 음미할 수 있게 설명을 곁들였다.

미술출판 관계자들을 염두에 두었다고는 하지만 그렇다고 일반 독자가 읽기에 부담스러울 것이라는 뜻은 아니다. '리뷰' 자체로 읽는 재미를 주고자 했다. 리뷰 전체를 사적인 이야기로 감싸는 대신 책 내용을 한 줄이라도 더 소개하고 싶었다. 미술책을 접하는 독자가 많지 않은 현실에서, 이 리뷰를 읽는 것만으로도 미술에 대한 갈증이 어느 정도 해소될 수 있도록 말이다. 책에 대한 가이드이면서, 책과 관련 없이 글 자체로 즐길 수 있게 신경썼다는 뜻이다. 미술출판

정보는 관계자뿐만 아니라 일반 독자도 알아두면 좋은 것들이다.

몇 가지 카테고리로 모으다보니 저자나 출판사가 겹치는 책들이 마음에 걸렸다. 그럼에도 그대로 묶었다. 출판의 마이너 영역이자 저자 풀이 넓지 않은 미술출판 동네에서 눈에 띄는 대중서의 저자와 출판사가 적어, 결과적으로 겹치기 출연이 되었다. 또 독자가 알 만한 그림들과 화가 위주로 소개하다보니 겹치는 그림과 화가들이 있다. 대부분의 독자가 미술을 낯설어하는 만큼, 낯선 분야의 글에서나마 아는 그림과 화가의 이름이 나오면 마치 객지에서 지인을 만난 듯 반가워서 심적 부담이 적지 않을까 해서였다.

몇몇 리뷰 뒤에는 짧거나 긴 글을 달았다. 책 출간 후의 상황이나 해당 책과 관련한 정보들이다.

소개한 책 중에는 일반 서점에서 구할 수 없는 것들이 있다. 대중서는 특성상 생명주기가 짧다. 베스트셀러의 가능성은 상대적으로 높지만 그만큼 스테디셀러로 영생하는 경우는 드물다. 화사하게 선보이고 빠르게 물러난다. 원고를 정리하다가도 절판된 책들 때문에 번번이 해를 넘기곤 했다. 그러다가 용기를 낸 데는 두 가지 점이 작용했다.

하나는 중고서점의 접근성이 높아져, 절판된 책을 대부분 구해볼 수 있게 되었다는 점이다. 굳이 중고서점에 직접 가지 않더라도 인터넷을 활용하면 웬만한 미술책은 다 구할 수 있다. 이런 환경이 뜻밖의 힘이 되었다. 또 하나는, 이 책이 미술책을 '발견'하는 데 도움이 되지 않을까 해서다. 안타깝게도 좋은 책

들이 독자가 미처 찾지 못해서, 또 진가를 알아보기도 전에 서가에서 사라지고 있다. 프랑스의 화가 마리 로랑생은 "버림받은 여자보다, 떠도는 여자보다, 죽은 여자보다 더 불쌍한 것은 잊힌 여자"라고 했다. 여기서 '여자' 대신 '책'을 대입하면, 이 말은 곧 오늘날 미술책의 불우한 현실이 된다. 책의 발견 경로는 다양하다. 직접 서점에 가서 발견했거나 신문기사, 광고, 인터넷, SNS 등에서 본 것이 주요 발견 경로인데, 이 책도 미술을 필요로 하는 독자에게, '잊힌 책'들의 발견에 빛이 되었으면 한다.

미술출판을 둘러싼 환경이 예전 같지 않다. 서점에서도 일정한 공간을 차지하던 미술 코너가 대폭 축소되거나 취미실용 코너로 통합되는가 하면, 구석진 곳에 몇 권 꽂혀 있거나 아예 미술책을 찾아보기 힘든 곳도 있다. 현실이 갈수록 열악해지고 있다. 그런 만큼 이 책이 미약하나마 사라지거나 사라지고 있는 미술 코너 역할도 대신했으면 한다. 한 곳에서 다양한 미술책을 접하면서, 이들 리뷰를 마중물 삼아 해당 도서를 직접 찾아 읽는 인연이 되었으면 한다.

이 책으로 하고 싶은 이야기는 미술책이 전부가 아니다. 바로 미술이다. 미술책을 읽는 데서 그치지 않고, 그것을 바탕으로 일상에서 미술을 가까이하며, 전시회나 아트페어 등에서 실제 작품을 즐겼으면 하는 것이다. 이 책의 목적지는, 나아가 모든 미술책의 목적지는 미술이 함께하는 삶이다. 나의 미술출판 행위가 그렇듯이, 미술책 리뷰도 결국 '미술이 동행하는 삶'에 대한 하나의 제안이자 미술로 삶의 경험을 바꿔주고 싶은 마음의 실천이다.

흔히 미술은 어렵다고 한다. 미술은 현실과 동떨어져 있다고도 한다. 또 미술은 우리 삶과 무관한 세계라고들 한다. 편견이다. 편견의 벽은 견고하다. 이 책은 그것이 편견임을 일깨우기 위해 다양한 주제와 포즈로 무장한 대중서들로 독자에게 접근한다. 그리하여 쉬운 방식으로, 현실과 교감하는 삶의 방식으로서 미술을 제시한다.

이 책은 수많은 미술 대중서가 아니었다면 결코 만들어질 수 없는 책이다. 미술작품의 색다른 매력을 찾아준 저자들과 출판사들에 감사드린다. 연재 기회를 준 한기호 소장을 비롯한 『기획회의』 관계자에게도 감사의 말을 전한다. 끝으로, 아트북스 편집자와 디자이너의 고마움도 물론이다.

<div align="right">

2018년 2월

정민영

</div>

* 진중권, 「소통을 거부하는 예술」(『미술세계』, 2003. 7)에서.
** 진중권, 『미학 오디세이3』(휴머니스트, 2014), 145쪽에서.
*** 류병학, 「안녕하십니까?」(『미술세계』, 2003. 9)에서.

차례

보고
그리다

일러두기

— 이 책은 출판전문지 『기획회의』에 연재했던 예술 도서 리뷰 88편 중 56편을 다듬고 보완해 묶은 것으로, 각 리뷰를 작성한 시점은 해당 도서의 초판 출간 당시이다.

— 본문에 쓰인 인용문은 해당 도서의 원문을 그대로 따랐으며, 인용된 문장의 해당 쪽수를 어깨글자로 표기했다.

— 인명, 지명 등의 외래어 표기는 국립국어원에서 규정한 표기법에 따르는 것을 기본으로 했으나 국내에 통용되는 고유명사의 경우 이를 우선으로 적용했다.

— 단행본·잡지는 『 』, 미술작품·시·논문 제목은 「 」, 전시회 제목은 〈 〉로 표기했다.

연필 명상
서촌 오후 4시
그림, 어떻게 시작할까?

철들고 그림 그리다
그림 그리는 남자

보고

그리
다

프레데릭 프랑크 지음

김태훈 옮김

『연필 명상』

도끼 같은
연필
한 자루

그 책은 도끼였다. 카프카의 말처럼 내 안의 꽁꽁 얼어버린 인식의 바다를 깨뜨렸다. 1988년 늦가을, 어쩌다 만난 책 한 권 이야기다. 류시화 시인이 번역한 『연필로 명상하기 Zen Seeing, Zen Drawing』(정신세계사, 1988)가 문제의 도끼다. 그때 나는 선불교에 관심이 많은 미대생이었다. 서양인인 저자의 글에 녹아든 중국과 일본 선사禪師들의 경구가 가슴을 후려치는 가운데, 인간의 본질을 사색하는 연필 드로잉에 관한 이야기가 고정관념의 허를 찔렀다.

미술계에서 드로잉은 만년 조연 신세다. 독립된 회화 장르로 인정받지 못하고, 본격적인 그림을 그리기 위한 밑그림이라는 인식이 강하다. 드로잉 작업에서는 개성적인 자기표현을 중시한다. 사물을 그릴 때도 세밀화처럼 객관적인 묘사에 충실하기보다 기교를 부리기가 일쑤다. 거친 선과 착한 선, 단단한 선과 푸석푸석한 선, 살집이 두툼한 선과 깡마

른 선 등 다양한 선을 구사하며 조형미가 돋보이는 주관적인 표현에 주력한다. 그러나 생생한 체험담을 바탕으로 한 『연필로 명상하기』의 드로잉은 차원이 달랐다. 사물을 있는 그대로 보는 것이 드로잉이었고, 그것이 곧 명상이었다.

저자의 이력부터 살폈다. 아프리카에서 알베르트 슈바이처 박사와 함께 일한 치과의사에다가 문필가이자 화가였다. 비록 주류 미술계에는 자리잡지 못했지만 미국의 뉴욕 현대미술관이나 휘트니 미술관, 포그 미술관, 도쿄 국립미술관 등에 작품이 소장될 만큼 명성이 있었다. 『연필로 명상하기』는 저자가 오랜 명상 끝에 도달한 드로잉의 진경을 보여준다고 해도 과언이 아니다.

"나는 오랫동안 회화와 전시를 했다. 그러다가 세상에 미술품을 더하는 것이 진정한 목표가 아님을 깨달았다. 진실로 원하는 것은 죽기 전에 참되게 보는 것임을 알았을 때 이젤을 접고 물감통을 닫았다. 그리고 내 인생이 걸린 듯 소묘를 하기 시작했다."178쪽

저자는 연필 드로잉에 관한 기법을 가르쳐주지 않는다. 오히려 주관적인 표현에 필요한 기법 연마를 멀리하라고 한다.

"'연필로 명상하기'는 시간을 때우기 위한 심심풀이도 아니고, '자기를 표현'하는 데 쓰는 기발한 방법도 아니다. 이 '자기표현'이라는 것도 따지고 보면 결국 '얄팍한 나에 열중해서 소위 예술세계라고 불리는 시장판의 구색을 맞추기 위한 짓거리 외에 아무것도 아니다. (중략) 시장은 지금도 다음 몇 세대들에게까지 액자에 넣어 팔아먹을 수 있는 그림들로 차고 넘친다. 그러니 구태여 우리까지 거기에 끼어들어 장단을 맞출 필요는 없다……."『연필로 명상하기』에서

보고 그리다

한 줄 한 줄 읽을 때마다 얼음 깨지는 소리가 들렸다. 자기표현법의 하나로 배우고 익힌 드로잉에 대한 인식을 뿌리째 흔들었다. 주관을 배제하고 사물을 생긴 대로 보라고 했다. 더욱이 중국과 일본의 선사나 학자, 하이쿠 시인들의 어록과 시를 적재적소에 배치하며 통찰에 무게를 더했다.

저자에게 명상은 단어나 관념에 집중하는 일과는 거리가 멀었고, 우리 안의 본질과 곧장 만나는 일이었다. 그것을 연필로 하는 것이, 매순간 세상을 새롭게 경험하는 '연필 명상'이었다. 연필은 언제 어디서든 사용할 수 있는 흔한 도구다. 연필 드로잉은 제대로 보는 법을 제안한다. 우리가 바르게 볼 때, 나 자신과 내가 바라보는 대상이 제각각이 아니며, 자신이 보고 있는 그것과 하나가 된다고 역설한다. 그래서 한 장의 이파리를 그리기 위해서는 그 이파리가 되어야 한다고 가르친다. 이른바 물아일체物我一體의 경지다.

저자의 말들은 갖가지 드로잉 기법을 빼기듯이 구사하던 미대생을 무참하게 만들었다. 밑그림으로만 여겼던 드로잉에 대한 생각에 변화가 생겼다. 참된 자아를 만나는 수단으로 드로잉을 보기 시작한 것이다. 그리고 『연필로 명상하기』를 읽은 뒤, '지은이 소개'에 적혀 있던 저자의 다른 책 『눈으로 하는 선The Zen of Seeing』(1973)이 궁금했다. 혹시나 해서 찾아봤지만 없었다.

그런데 26년여 만에 그 책이 나타났다. 『눈으로 하는 선』의 한국어판 제목이 바로 『연필 명상』이었다. 표지에서 제목과 저자명만 보고는 『연필로 명상하기』가 새로운 번역과 제목으로 재출간된 것쯤으로 지레 짐작했는데 그게 아니었다. 옮긴이에 따르면, 이 책이 『연필로 명상하기』의

전작이었다. 국내에는 『연필로 명상하기』가 먼저 출간되고, 26년여 뒤에 전작이 '지각 출간'된 것이다.

"보는 눈은 보는 대상에서 진짜 나를 경험한다. 진짜 나는 존재하는 모든 것이 위대한 연속체의 필수적인 일부임을 깨닫는다. 또한 있는 그대로 사물을 본다. 모든 것은 어떤 단순한 상징이 아니라 그 자체다. 장미는 사랑의 상징이 아니며, 바위는 강인함의 상징이 아니다. 장미는 그 본질로 경험되는 장미다. 그린다는 것은 대상의 존재와 나의 존재를 '수긍'하는 것이다."55쪽

후속작을 먼저 읽은 내게 이런 이야기는 익숙했다. 저자는 연필로 있는 그대로의 사물을 만나라고 한다. 그러면서도 후속작에서처럼 그리는 방법에 대해서는 한마디도 하지 않는다. 왜 그럴까? "그리는 방법에 대한 거의 모든 힌트가 기만적이기 때문이다. 그 방법들은 기껏해야 다른 사람들의 그림을 모방하고, '제조'하도록 가르친다."59쪽 그래서 말馬을 그리려면 말을 느껴야 하고, 백합을 그리려면 백합과 하나가 되어야 한다고 권한다. 미술교재에 등장하는 그리는 법은 그림을 제작하는 데 유용할지 모르나 말이 실제로 어떻게 생겼는지는 알려주지 않는다는 것이다. 이렇듯 '연필 명상'은 편견과 아집이 없는, 순수한 눈으로 세상을 보고 느끼는 가운데 생의 경이를 선사한다.

"나는 사색하는 방법으로서의 연필 명상이 과도한 자극을 습관적으로 받아 과부하가 걸린 현대인의 성품에 특히 잘 맞는다고 믿는다. 그것은 내가 우리 사회의 습관적이고, 기계적이고, 지루하며, 탐욕스런 자동성으로부터 나를 구출하는 수련이다."50쪽

과중한 업무로 시간에 쫓기고, 영원히 일에서 놓여날 수 없을 것 같

은 압박감이 큰 시대일수록 아날로그 감성 충만한 연필 명상의 진가는 빛난다. 그러고 보니 이 책은 조금도 나이를 먹지 않았다. 1973년생임에도 40년이 훌쩍 지난 지금까지 도끼의 날이 전혀 무뎌지지 않았다. 1979년생인『연필로 명상하기』의 진가도 아직 건재하다.

"내가 주위의 만물을 그리는 이유는 진정으로 보기 위해서다. 더 깊이, 더 강렬하게 봄으로써 완전히 살아 있기 위해서다. 그리기는 내가 세상을 끊임없이 재발견하는 수련이다."^{38쪽}

'연필 명상'은 바쁜 현대인이 실천할 수 있는 가장 쉬운, 자신을 찾는 내면으로의 여행이다. 명상, 어렵지 않다. 보고 그리는 일이 곧 명상이다.

김미경 지음

『서촌 오후 4시』

늦깎이
'옥상화가'의
탄생

　　　　　　　　　　　　나의 '화가 면허'는 '장롱면허'다. 미대
를 졸업했지만 더이상 그림을 그리지 않는다. 한때 그림 속에서 인생을
설계했다. 밤낮으로 캔버스와 씨름하다가 현대미술 이론과 동서양의 철
학을 접하면서 개념미술과 설치미술로 나아갔고, 돌연 붓을 놓았다. 눈
을 뜨고 보니, 그림은 더이상 '목매달아 죽어도 좋은 나무'가 아니었다.

　내가 미술세계에서 밖으로 나왔다면, 저자는 밖에서 미술세계 속으로
들어가고 있었다. 짧은 글임에도 읽는 속도는 더뎠다. 꿈을 향한 열정과
분투, 서촌에서 만난 세상 이야기가 호락호락하지 않았다. 저자는 전문
적인 미술교육을 받지 않은, 이를테면 '무면허 화가'다(물론 그림을 그리
는데 면허 따위는 필요 없다!). 저널리스트로 20년, 미국 생활 7년, 그리고
귀국하여 아름다운재단 사무총장직을 맡지만 그마저 때려치운다. 그림
이 너무 그리고 싶었기 때문이다. 자발적인 가난을 각오하며, 원하는 삶

에 투신한다.

"자신이 정말 원하는 것이 무엇인지 귀 기울일 수 있는 용기, 그것을 위해 자신이 현재 가진 가장 소중해 보이는 것들을 버릴 수 있는 용기. 자신이 정말 원하는 것을 찾아 떠날 수 있는 용기. 그 용기만이 나를, 세상을, 진정 행복하게 할 수 있는 게 아닐까?"165쪽

오십대 중반의 나이에 쉽지 않은 결정이다. "이 시대에 '하고 싶은 일을 하면서 살기'는 '가난 앞에 당당하게, 의연하게, 행복하게 살기'의 다른 이름일지도 모른다는 생각이 든다."26쪽 "큰돈을 벌 생각은 없다. 그림을 팔아서 근근이 먹고사는 게 내 소원이다."38쪽 그래서 틈틈이 글을 쓰며, 직장 다닐 때처럼 하루 여덟 시간씩 '빡세게' 그림을 그린다.

저자가 부러웠던 것은 과감하게 인생3막을 실천한 용기뿐만이 아니었다. 저자의 '그림을 그리고 싶다'는 열망과 그림을 그리면서 맛보는 희열이었다. 그런 느낌과 신명이 사라진 내게 이 늦깎이 화가의 존재와 열정은 신기하기까지 했다. 저자가 딸과 나눈 메신저 대화 중에 "엄마가 그리는 그림이나 선은 엄마 인생이야. (중략) 엄마가 살아온 것들이 다 녹아들어 엄마 그림이 됐다고. 갑자기 뚝딱 그림 기술 배워 그리는 게 아니란 말이지"150쪽라고 했을 때, '아, 이 사람 진짜구나!' 싶었다. 또 풍경에 사람을 그려넣으며 활기를 느끼는 데에서 저절로 미소가 번졌다. "터벅터벅 걷고 있는 전경이 그림 속에 들어가니까 갑자기 화면이 꽉 차는 느낌이다. 활기도 느껴진다."84쪽 저자는 그리는 과정에서 점화되는 경이를 온몸으로 느끼고 있었다.

팩트에 기반한 40여 점의 펜화가 정겹다. "적산가옥, 빌라, 이층양옥, 찌그러진 판잣집과 함께 있는 기와집, 그리고 인왕산. 이것들이 뒤죽박

죽 묘하게 어우러져 만들어내는 풍광"이, 그림에서도 아름답다. 어눌한 선들이 상부상조하며 연출하는 풍경이 단순함 이상의 인상을 자아낸다. 어깨를 걸고 있는 건물들은 서로의 체온에 의지해서 어려운 시절을 나는 보통 사람들의 초상 같다. 사람살이의 체취가 묻어난다. "아직도 기와집을 볼 때마다 숨겨둔 애인을 보는 듯 가슴이 노근노근 녹아내리고, 자꾸자꾸 그리고 또 그려도 자꾸 더 그리고 싶은 마음뿐이다."이상 102쪽 가슴으로 그린 풍경들이기에 감상마저 흐뭇해진다.

저자에게는 자기 스타일이 있다. 꼬불꼬불한 선과 현장성이 그것이다. 먼저, 선은 누군가 지적했듯이 "덜덜덜덜 떨리는 게, 선인 듯 아닌 듯 아주 매력"106쪽적이다. 선은 화가의 지문이다. 저자는 특유의 지문을 갖고 있다. 일부러 그렇게 긋고자 해도 따라 하기가 쉽지 않은 선들은 충분히 개성적이다.

또 전직에서 비롯된 현장성도 작업의 밑천이다. "기자 시절 나는 현장파였다. (중략) 그 때문인지 그림을 그릴 때도 현장파가 됐다. 사진을 보고는 그릴 수가 없었다. 한 번이라도 현장을 가봐야 그릴 수 있었고, 현장에 죽치고 앉아 그리는 걸 좋아했다."109쪽 그런 현장이 서촌이었고, 옥상이었다. "땅에서는 전혀 볼 수 없었던 구도의 스펙터클한 풍광"74쪽이 내려다보이는 매력적인 옥상에서 그림으로써 '옥상화가'라는 타이틀도 얻었다. 몇 시간이고 공들여 선을 먹이는 시간은 풍경을 껴안고, 세상을 깊이 사랑하는 과정일지도 모른다. 모름지기 그림은 삶에서 나오는 법이다. 그런 그림에는 절실함이 있다. 저자의 그림이 그렇다. 더욱이, 사진을 보고 그린 그림에서는 아무런 이야기가 떠오르지 않는다고 하지 않는가. 왜일까? 저자는 글쓰기와 그림 그리기의 공통점을 다음과

같이 언급한다. "첫째 소재가 작가 자신이 확실하게 감동받은 이야기나 풍경이어야 한다는 것. 둘째 열심히 열심히 쓰고 그려야 한다는 것"[57쪽]이다. 그래서 그런 모양이다. 펜화가 독자의 가슴에 철썩 와닿는 것은 저자의 감동이 확실해서 그렇다. 저자의 그림에는 현장에서 호흡한 "공기, 하늘, 바람, 냄새, 주변 풍경, 사는 사람들, 건너편 풍경, 새소리, 사람들 떠드는 소리…… 사진으로는 절대 알 수 없는 수억만 가지"[110쪽]가 스며 있다. 그런 풍경은 이를테면 펜으로 그린 '현대판 진경산수'가 된다. 겸재 정선으로 대표되는 조선시대의 진경산수는 실경을 바탕으로 하되, 그 감동을 그린 것이다. 저자의 경우에는 예컨대 흑백의 펜화들 가운데 일부 소재에 칠해진 노란색이 그녀가 느낀 감동의 단적인 증거물이다. 철거촌에 버려진 기타, 찻집 탁자 위의 스탠드, 빨래, 꽃, 인왕산 등에는 왜 노란색으로 포인트를 주었을까. 이에 대해 저자는 "내 마음을 가장 울리는 것들을 찾아 노란 물감으로 표현했다"[145쪽]라고 한다. 그러니까 화가가 먼저 감동한 그림이 '김미경표' 진경임을 알 수 있다.

저자는 "내가 앞으로 그릴 그림이 전문 미술 교육을 받은 사람들의 그림과 전혀 다른 양식이 될 수 있을 거라는 거, 내 그림이 전직 저널리스트의 땀과 목소리, 느낌, 감성을 담을 수 있을 거라는 거, 그리고 내 그림을 소개하고 커뮤니케이션하는 방법이 저널리스트의 방식일 수도 있을 거라는 거. 이건 앞으로 기대해볼 만한 일"[53쪽]이라고 했다. 맞다. 그림을 그리며 살겠다고 작정한 이상 남의 눈치 볼 필요 없다. 세상에 필요한 그림은 남다른 기법과 주제로 색다른 세계를 여는 것이지, 기성 화가들이 했던 방식을 따르는 것이 아니다. 전직 저널리스트의 감각이 느껴지는, 속이 깊은 그림들은 앞으로도 계속 기대를 걸게 한다. 서

툰 듯해도 꾀부리지 않고 끈기 있게 자기 목소리를 내는 것, 그것이면 된다.

"나는 예전보다 조금 가난해졌지만, 조금 많이 행복해졌다."[26쪽] 덕분에 나 같은 감상자도 그만큼 행복해졌다.

내게 『서촌 오후 4시』는 '논픽션 그림'이 주인공인 책이다. 펜화의 손맛이 진국인 화가의 첫 개인전을 축하한다.

2015년 2월 17일부터 3월 1일까지 서촌의 갤러리 류가헌에서 〈서촌 오후 4시〉전이 열렸다. 일부러 전시회가 끝나기 전날 찾아가서 책에 실린 원화原畵들을 감상했다. 마침 털모자를 쓴 저자도 갤러리에서 한 무리의 관람객에게 작품을 설명하고 있었다. 나는 방해가 되지 않게 작품들을 찬찬히 감상한 뒤, 방명록에 간단히 소감을 남기고 왔다. 이 책의 도판도 해상도가 나쁘진 않지만 역시나 미묘한 표정이 살아 있는 따뜻하고 섬세한 원화가 좋았다. 저자는 '스스로 성장해가는 화가'다.

보고 그리다

캣 베넷 지음

오윤성 옮김

『그림, 어떻게 시작할까?』

드로잉으로 하는
스트레칭

어쩌면 더이상 그림을 그리지 않는 순간 성인이 되는 것일까. 유아기에는 종이와 연필만 있으면 그림을 그렸지만 초등학교에 입학하고 고학년이 될수록 그림과 멀어지는 교육과정을 밟는다. 그렇게 그림과 '생이별'하면서 우리는 졸업을 하고 성인이 된다.

"연필이나 펜 따위를 사용하여 대상의 윤곽을 선으로 표현하는 것"daum 어학사전을 의미하는 '드로잉drawing'은 우리나라에서 '소묘'나 '스케치'라는 용어로 통용된다. 드로잉은 부모가 보기에 성적을 올리는 데 전혀 도움이 되지 않는 비생산적인 활동이다. 어렸을 때 잠시 하고 그만두는 성장의 통과의례 중 하나가 드로잉이다. 초등학생 아이가 그림 나부랭이나 그리고 있으면, 부모는 하라는 공부는 하지 않고 허튼짓만 한다고 야단을 친다. 비록 당장은 써먹지 못해도 "드로잉이라는 단순한 행

위는 살아 있다는 감각을 일깨우고 창조적 세계에 이르는 문"10쪽이 될 수 있는데도, 부모에게 드로잉은 학생이 해서는 안 될 짓일 뿐이다. 결국 드로잉에 대한 부모의 무지가 아이에게 그리기의 즐거움을 빼앗고, 잠재된 창조성마저 앗아간다.

평생 예술가로 살았고, 25년 넘게 전업 작가로 생계를 꾸려오고 있는 저자는 이렇게 반문한다. 우리가 드로잉을 포기하는 순간 잃어버려서는 안 될 소중한 무언가를 함께 잃는 것은 아닐까 하고.

누구나 어린아이일 때 드로잉을 통해 맛본 즐거운 경험들이 있을 것이다. 그림을 그리면서, 시간 가는 줄 모르고 상상의 나래를 펼치며 세상과 말문을 트던 날들 말이다. 하지만 그때뿐이다. 삶에서 중요한 부분이 될 수도 있는 드로잉은 공부라는 의무에 짓눌려 관심 밖이 된다. 저자가 드로잉에 내재된 에너지를 재인식하게 된 것은 뜻밖에도 요가를 통해서였다. "마음 모으기, 마음 들여다보기, 자유롭게 존재하기 등 요가에 나오는 수많은 수행들이 다름 아니라 내가 드로잉을 통해 이미 깨달은 것들"이었다고 한다. 그래서 "드로잉은 요가다. 우리를 진정한 창조적 자아와 신에 가닿게 한다는 의미에서"이상 19쪽라고 말한다.

저자는 드로잉 자체가 목적인 '작품을 위한 드로잉'에서 행복을 위한 수단으로서 '삶을 위한 드로잉'으로, 드로잉의 의미를 확장한다. "드로잉은 사람의 마음을 합리적이고 직선적인 이성의 영역으로부터 감성적이고 직관적인 창조의 영역으로 이끄는 행위"17쪽로서 직관적, 창조적, 공간적 사고와 감정을 관할하는 우뇌를 자극한다. 우리는 "우뇌 모드가 되면 곧 시간 가는 줄 모르게 된다. 그곳에는 지금 이 순간과 내가 그리고 있는 것만 존재한다." 그래서 드로잉은 요가나 명상처럼 그 자체만으

로도 의미 있는 행위가 된다.

저자의 깨달음은 홀로 그치지 않는다. '토요일 아침 드로잉 클럽'에서 성인들을 대상으로, 자기 안의 참자아를 만나는 방법으로써 드로잉을 강의한다. 간단한 준비물에서 드로잉의 종류, 그림 솜씨를 길러주는 드로잉 테크닉과 창조활동의 걸림돌을 극복하는 노하우까지, 색다른 드로잉 세계를 강의와 책으로 자세히 알려준다.

일단 저자는 드로잉을 세 가지 범주로 나눈다. 먼저 아이들이 장난치듯이 하는 자유로운 '낙서 드로잉'이 있다. 노래를 들으며, 다양한 필치와 여러 가지 재료로, 눈을 감고 느릿느릿 혹은 잽싸게 무의식적으로 하는 낙서 드로잉은 일종의 드로잉 놀이다. "낙서는 최면과도 같은 해방의 공간이다. 모든 드로잉 및 모든 창조 활동에 있어 우리가 가닿고 싶어 하는 영역이다. 연습을 거듭할수록 더욱 쉽게 그곳으로 들어가는 법을 알게 된다."^{이상 44쪽}

그리고 관찰해서 그리는 '관찰 드로잉'이 있다. 관찰 드로잉을 할 때 사람들은 그리는 대상을 더 많이 눈여겨본다. "실물 드로잉을 하면, 보다 주의 깊게 대상을 바라보고 그것을 음미하는 법을 배우게 된다."^{57쪽} 사물에 대한 깊은 교감과 이해가 이뤄지는 가운데 사물과 완벽하게 하나가 된다. 드로잉의 목적이 단순히 좋은 결과물을 얻는 데 있지 않다.

다음으로는, 어렸을 적 드로잉을 포기하게 만든 장본인인 '상상 드로잉'이 있다. 특히 어른이 되어서 하는 상상 드로잉은 아이 때와 달리 세련된 표현이 가능하다. 그래서 자신만의 창조적 자아를 찾는 데까지 나아갈 수 있다. 상상 드로잉의 핵심은 자기만의 표현에 있기 때문이다.

이 세 가지의 드로잉은 드로잉 과정에서 한데 섞이면서 자기표현을

풍성하게 해주고, 삶의 에너지를 충전시켜준다. "드로잉은 정화요, 치유다. 다시 일상으로 돌아올 때 우리의 영혼은 보다 밝아져 있다."^{95쪽} 그 밖에도 저자는 포기의 유혹에 대처하는 법, 한계를 뛰어넘는 법 등에 대한 처방도 잊지 않는다.

화가들은 드로잉을 작품의 밑그림쯤으로 생각한다. 본격적인 작품을 제작하기 전에 그려보는 설계도가 드로잉인 것이다. 드로잉의 개념이 '작품을 위한 드로잉'이거나 '드로잉을 위한 드로잉'으로, 협소하다. 이 책은 그런 화가들에게도 드로잉에 내재된 풍부한 가능성을 찾아주기에 부족함이 없다. 특히 깨달음으로 숙성된 문장들은 아포리즘처럼 가슴을 데워준다.

"우리가 들인 힘과 그로 인해 돌아오는 힘은 똑같다."[30쪽]

"창조성은 충만하고 정직한 삶을 사는 이에게 힘이 된다."[97쪽]

"위대한 작품을 만들려면 반드시 그 작품이 주는 충만함을 이해해야 한다."[151쪽]

"가장 중요한 것은 하루하루 그림 앞에 앉으면서 진짜 '나'가 있는 곳에 이르는 법을 배운 것이다."[177쪽]

"자리에 앉아 그림을 그릴 때마다 우리는 평화와 행복의 공간으로 이동한다."[119쪽]

저자의 통찰에는 자기계발의 에너지가 흐른다. 사물과 세상을 보는 방식에 변화를 주고, 진정한 자아 찾기를 자극한다.

"나였던 그 아이는 어디 있을까? 아직 내 속에 있을까? 아니면 사라졌을까?"^{파블로 네루다, 『질문의 책』에서} 광화문 교보빌딩 현판에 붙은 글귀다. 우리는 모두 순수했던 어린 시절의 '그 아이'와 멀어진 채 바쁜 일상에 허

덕이며 살고 있다. 드로잉을 통해, 그림을 그리며 행복해했던 '그 아이'를 찾아보는 것은 어떨까? 드로잉을 하는 데는 때와 장소가 중요하지 않다. "지금 이곳에서 시작하면 된다." 준비물은 "흰 종이 한 장, 연필 하나, 그리고 모든 가능성에 열린 마음 하나면 충분하다."[이상 28쪽] 드로잉은 내 속의 '그 아이'와 동행하는 의미 있는 방법이자 창조본능을 깨우는 효과만점의 스트레칭이다.

그림을 그리면, 매순간 자기 자신과 만날 수 있다. 드로잉으로 대단한 무언가를 성취하느냐 마느냐는 그다음 일이다. 저자는 드로잉의 최종 목표를 이렇게 밝힌다.

"자기 자신으로 존재하기, 이것이 드로잉에 필요한 전부다."[145쪽]

정진호 지음

『철들고 그림 그리다』

철들고
행복을 그리다

어떻게 하면 미술과 동행하는 삶이 가능할까? 개인적으로 이런 화두를 품고 사는 탓에 일반 독자에게 적극 대시하는 미술책들의 약진은 고무적으로 보인다. 심리치유, 자기계발, 경영의 지혜, 창의력 등과 컬래버레이션한 미술책들이 대표적이다. 이들 책은 미술이 우리 삶과 동떨어진 별세계가 아니라 삶의 일부임을 흥미로운 방식으로 환기시켜준다. 또 일반 독자와 눈높이를 맞춘 미술 실용서의 활약도 빼뜨릴 수 없다. 여전히 출판 종수가 미미하고 대부분 '수입산'이 더 볼만한 게 미술 실용서의 현실이긴 하지만 그나마 간간이 나오는 신토불이 그리기 책이 가슴을 밝힌다. 최근에 만난 『철들고 그림 그리다』가 그랬다. '국산'인데다가 내용마저 실해서 반가움이 컸다.

이 책은 제목부터 성인 독자의 로망을 건드린다. '철'이란 사전적인 의미로는 "사물의 이치를 분별할 줄 아는 힘이나 능력"을 뜻한다. '철이 들

었다'는 것은 곧 '어른이 되었다'는 말이다. 사람들은 철들고 나면 더이상 그림을 그리지도, 가까이하지도 않는다. 기형적인 국내 교육체제 속에서 그림과 친분관계를 유지하는 것은 곧 경쟁에서 뒤처짐을 의미한다. 학생들은 미술이 멸종위기에 처한 교육환경에 힘입어 '그리기 성장판'이 닫힌 상태로 성인이 된다. 그런데 이 책은 '철들고 그림 그리기'를 제안한다. 그것도 철든 사람들을 "잊었던 나를 만나는 행복한 드로잉 시간"(이 책의 부제)으로 초대한다. 저자의 체험에 근거한 진솔한 이야기와 진심 어린 그림들이 뭔가 그리고 싶어하는 독자에게 자극과 용기를 준다.

저자는 미술 전공자가 아니다. 12년 동안 IT개발자로 일하다가 SK커뮤니케이션즈 기업문화팀에서 일하는 40대의 평범한 직장인이다. 출장길 공항에서 비행기를 스케치하는 외국인에 반해 불혹을 넘긴 나이에 갑자기 그림을 시작한 2년차 초보다. 독학으로 익힌 실력이 비록 수준급은 아니지만 그림에서 열정이 느껴진다.

서점에 깔린 그리기 책 대부분은 미술 전공자들이 집필한 것이다. 비전공자가 따라 하기에는 너무 잘 그린 그림들이 독자를 주눅 들게 한다. 저자의 지적처럼 아무리 좋은 그리기 책이라도 의욕을 꺾는 책은 소용없다. 저자의 어눌한 솜씨는 독자에게 '저 정도면 나도 그릴 수 있겠다'는 창작의 불을 지핀다.

몇 권의 그리기 책과 어린 아들의 도움에 의지하며, 저자가 18개월 동안 거의 매일 그림을 그리면서 깨달은 성과물이 이 책의 속살이다. 철들고 어른이 되어 그림을 시작하는 방법과 일상 예술가의 의미, 일상 예술가로 첫걸음을 떼기 위한 방법, 일상 소재를 그리는 방법, 그리고 평

생 일상 예술가로 살기 위한 노하우 등이 도판과 함께 단계별로 소개된다. 저자는 그리기로 체험한 자신의 변화를 이렇게 요약한다. "매일 보던 길이 다르게 보인다." "항상 내 곁에 있던 물건들이 다르게 보인다." "그동안 밋밋하고 따분하던 일상이 행복하게 느껴지고 풍요로워진다."이상 45쪽

저자는 '일상 예술가'를 "매일매일 자신의 일상에서 창조적 활동을 하는 사람"25쪽, 일상에서 재미와 즐거움을 찾는 사람이라고 정의한다. 그리고 일상 예술가가 되기 위해서는 시선부터 바꿀 것을 주문한다. 왜냐하면 "일상 예술가로 산다는 것은 기계적으로 반복되는 생활에서 벗어나 스스로 창조적인 삶을 만들어낸다는 것"47쪽이기 때문에, 철들고 그림을 시작하려는 일상 예술가는 미술 전공자와 다른 방법으로 그림을 배워야 한다는 것이다.

저자가 터득한 그리기는 연필과 펜으로 시작하여 색연필, 수채화물감으로 나아간다. 소재는 주변의 소소한 사물들이다. 책상 위의 컵이나 전화기, 휴대전화, 잉크, 아이의 동화책, 티셔츠, 모자, 신발, 가방, 야구장갑, 지갑 등 일상에서 만나는 친근한 사물들을 스케치한다. 초등생 아들한테 붓질하는 법과 물감 섞는 법을 배우는가 하면, 출퇴근길의 지하철과 버스나 택시 안, 카페, 사무실 등 때와 장소를 가리지 않고 그렸다. 1년이 지난 후 예술적 재능이란 지속적인 연습의 결과임을 깨닫는다.

'그리기'는 '깊이 사랑하기'다. 우리는 매일 사용하는 물건에 대해 잘 안다고 생각하지만 실은 제대로 알지 못한다. 그리다 보니, 어느 순간 평소 보이지 않던 요소들이 눈에 띄기 시작한다. 사물이 다르게 보인다. 집중력도 생긴다. 그리기 시작하면 일상이 경이로워진다. 내 주변이 신비한 것들로 가득차 있음에 주목하게 된다. 사랑하는 사람의 얼굴을 스

케치해본 사람은 안다. 닮게 그리기 위해, 무수히 그리고 지우기를 반복하다보면 연인의 특징이 가슴으로 새겨진다는 사실을. 사물을 사랑하는 법도 이와 같다.

일상 예술가에겐 결과보다 과정이 중요하다. 그림은 과정의 산물이다. 꼼꼼히 묘사하는 과정을 통해 그림이 완성된다. 감상자는 결과물로서 그림을 보지만 작가는 그리는 과정에서 벙그러진 기쁨과 행복을 만끽한다. 저자가 행복해지기 위해서 그림을 그린다고 한 이유다. 좋은 그림은 행복하게 그려야 나오고, 그래야 그림을 보는 사람도 행복해진다.

일상 예술가의 그리기는 행복하게 살기 위한 수단이다. 그리는 과정이 즐거웠다면, 전시회를 통해 즐거움을 타인과 나누고, 생계를 해결하는 것은 어디까지나 덤이다. 저자도 완성된 그림을 남에게 보여주거나 파는 것은 부차적인 행위라고 말한다. 그리기의 목표는 행복해지는 데 있다. 그림으로 나와 가족이 행복해지고, 주변 사람들까지 행복해지는 것, 그것이 일상 예술가로서 저자의 바람이다.

"저는 매일 행복하게 살기 위해 그림을 그립니다. 그리고 때로는 그것을 주위의 사람들과 기쁜 마음으로 나누기도 합니다. 그래서 저는 행복한 일상 예술가입니다."24쪽

저자가 가장 보람을 느꼈던 순간은 언제였을까? 출장길 공항에서 그림 그리고 싶은 욕망을 자극했던 외국인의 비행기 그림을 훗날 자신이 그렸을 때라고 한다. 이 득의의 작품은 지인이 개업하는 주점에 대형 벽화로 거듭난다.

예술은 특별한 사람만 할 수 있는 것이 아니다. 누구나 예술가로 태어난다. 단지 그것이 발아할 계기를 찾지 못했을 뿐이다. 그림 그리기 안

내서이자 그리기로 행복해지는 비법을 전하는 이 책은 "철들고 일상 예술을 시작하려는 사람들을 위한 책"이면서, "그동안 자신이 예술가가 될 수 없다는 사실에 낙담했던 사람들을 위한"[이상 26쪽] 멘토 같은 책이다. 어느 날 문득 그림을 그리고 싶다면, 이 곰살맞은 멘토의 안내를 받을 일이다. 행복은 손끝에서부터 구체화된다.

저자는 이 책을 출간한 지 3년 만에, 두 번째 그림책 『행복화실』(한빛미디어, 2016)을 출간했다. 부제가 "평범한 일상을 특별한 선물로 만드는 12주의 그림 여행"이다. 12주간의 그림 여행은 라인 드로잉 3주, 색연필화 3주, 수채화 6주로 구성되어 있는데, 독자가 직접 따라 그리면서 즐거움과 행복을 맛볼 수 있게 해준다. 저자는 현재 비전공자를 위해 마련한 '행복화실'을 통해 그림으로 행복을 전한다. 그래서 "행복화실의 가장 큰 목표는 일상 예술가가 되는 것"이라며, "특별한 사람이 아니더라도 누구나 마음만 먹으면 언제 어디서나 그림을 즐길 수 있다고 믿고, 그 결과로 일상에 숨어 있는 작은 기쁨을 찾아내며 조금은 더 행복한 사람"[이상 23쪽]이 되자고 한다.

저자의 말에는 그림을 그리면서 행복을 맛본 사람 특유의 기쁨과 깨달음이 함께한다. 그동안 다섯 번의 개인전을 가진 모양인데, 이에 머물지 않고 평생 30회의 개인전을 개최하고 싶다는 포부를 밝힌다. 부럽다. 나 같은 미술대학 졸업생은 불행히도 그림을 그리는 데서 큰 행복을 느끼지 못한다. 물론 솜씨 있게 그릴 수는 있겠지만 그림을 그리고 싶고, 지속할 만한 내적 필연성이 없다. 마음이 없으

니 행동이 따라주지 않는다. 저자가, 또 그와 함께 그림 그리는 이들
이 부럽다.

다마무라 도요오 지음

송태욱 옮김

『그림 그리는 남자』

남자,
마흔하나에
그림을 시작하다

　　　　　　　　　　　서양미술사에서 야수파의 수장 자리를 꿰찬 앙리 마티스. 그가 화가의 길로 들어서게 된 계기는 병 때문이었다. 젊은 시절 법률사무소의 서기로 근무하다가 맹장염에 합병증까지 겹쳤던 것. 일 년 가까이 요양을 하면서 기분 전환을 위해 그림에 손을 댄다. 그런데 뜻밖에도 그림에서 벅찬 희열을 맛본다. 그 순간, 마티스의 진로는 변호사에서 화가로 바뀐다. 투병을 통해 잠재된 창조적 열정을 발견한 것이다.

　에세이스트에서 화가로 입문한 저자의 행보도 마티스를 떠올리게 한다. 여행, 도시, 요리, 음식문화, 전원생활 등 다방면의 주제로 100여 권의 책을 썼다는 저자는 투병생활 중에 그림을 시작하여, 인생의 후반기를 화가로 살고 있다.

　『그림 그리는 남자』는 저자가 마흔한 살에 취미로 그림을 시작해서

프로 화가의 길을 걷기까지, 그림과 관련된 20년간의 삶을 진솔하게 털어놓는다. 그리고 앞으로 그림을 그려보려는 사람들을 위해 실제 제작 과정이 담긴 사진은 물론 초기의 유화부터 최근의 수채화까지 90여 점의 그림을 공개하여 '화가의 탄생' 과정을 생생하게 보여준다.

저자는 빈센트 반 고흐처럼 독학으로 그림을 배웠다. 고교 시절 미술부에서 그림을 그리기는 했지만 전문적인 교육을 받거나 누구의 가르침을 받은 적도 없다. 애당초 화가를 지망한 것이 아니었기에 그림을 직업으로 삼을 생각은 한 번도 하지 않았다. 프랑스에서 유학생활을 하고, 에세이스트로 활동하면서도 일절 그림을 그리지 않았다. 간염이 계기가 되어 다시 붓을 잡기까지 25년의 세월이 흐른다. 그저 혼자서 흉내 내는 가운데 저절로 터득한 그림 그리기에서 덤으로 치유의 효과마저 경험한다. "그림을 그리기 시작하고 나서부터 간 수치는 상당히 낮은 수준에서 안정되었다."74쪽

초기의 그림은 소재며 색감이 어두웠다. 시든 꽃, 썩어가는 과일, 마른 정물 등. 설령 살아 있는 소재를 그리는 경우에도 어두운 화면 속에 빛이 희미하게 닿는 정도였다. 예쁜 꽃이 핀 밝은 그림을 그리려고 했으나 거짓인 것만 같아서 도저히 그릴 수가 없었다고 한다. 병 때문에 우울해서였다. 그러다가 1987년 10월부터 수채화를 시작한다. 간염 증세가 나타난 후 2년 만에 어두운 유화에서 벗어난다. 흰 종이에 물감을 밝게 칠하면서, 길었던 투병생활이 곧 끝날지도 모르겠다는 예감에 사로잡힌다. 처음으로 간염을 극복할 수 있으리라는 희망을 품는다. 그는 "아침 햇살 속에 빛나는 식물의 아름다움에 감탄하며 붓을 놀리고 있는 지금의 행복을 가져다준, 젊은 날에는 상상도 하지 못했던 그 필연

에 감사한다"[98쪽]라고 말한다.

그림을 그리는 기쁨에 대한 진술은 곳곳에서 발견된다. "나는 아내가 집을 떠나면 곧바로 이젤을 꺼내 모델로 하는 꽃을 앞에 두고, 하루 종일 그림을 그릴 수 있겠다는 생각에 혼자 웃음을 흘렸다. 내가 좋아하는 나직한 음악을 틀어놓고 연필만 쥐면 내 세상인 것이다."[102쪽]

"그림이 잘 그려졌을 때는 우선 아틀리에의 이젤에 그림을 올려놓고 느긋하게 바라본다. 밤이 되면 한 손에 와인글라스를 들고 좋아하는 음악을 들으면서 바라보기도 한다. (중략) 스스로 칭찬하고 만족해한다."[138쪽]

행운이 뒤따른다. 그림을 시작한 지 3년쯤 된 1989년 가을, 화랑에서 30점의 작품으로 첫 개인전을 갖는다. 그림이 '완판'될 만큼 전시회는 성공적이었다. 몇 년 뒤, 부엌에 걸어둔 토마토, 오이, 가지 그림이 인연이 되어 한 화랑과 전속계약을 하고, 정기적으로 작품을 발표한다. 프로 화가로서 제2의 인생이 펼쳐진 것이다. 매년 백 점에 가까운 그림을 그리고, 제작한 판화의 종류도 백 점을 넘어선다. 원화를 바탕으로 만든 복제 판화와 원화를 전시·판매하는 전속관계는 12년간이나 지속된다.

저자의 그림에는 자연의 생명력이 있다. 싱싱한 잎이 달린 사과, 석류, 자두, 당근, 양파, 양배추 등 그림은 세밀화에 가깝다. 토마토는 탐스럽고, 포도송이는 먹음직스럽다. 오이는 싱그럽고 물고기는 살아 숨 쉬는 것만 같다. 그림을 그리는 시간대도 아침이다. "그 시간에만 아틀리에의 책상에 앉을 수 있기 때문이 아니라 식물이 가장 싱싱하고 아름다울 때 그리고 싶어서다."[5쪽] 직접 밭일을 하면서 몸으로 터득한 깨달음이어서, 저자의 과일이나 채소 그림에는 천연의 생기가 가득하다. 그림에

입문했을 때는 움직이지 않는 정물을 그렸다. 그러다가 병세가 호전되면서 자연 속에 핀 꽃에 마음을 주게 되고, 점차 변화하는 생명의 아름다움에 매료된다. 저자에겐 오염되지 않은 소재의 싱싱한 기운이 중요하다. 밭에서 뽑은 당근이나 양파 등을 흙이 묻은 채 아틀리에로 가져가서 그리고, 잡은 물고기는 물고기가 살아 있는 두세 시간 안에 빠르게 그리는 것도 그 때문이다.

이런 그림은 마침내 '라이프 아트'라는 명칭으로 숙성된다. "생명이 있는 것을 그린 것이므로 라이프 아트. 일상생활 속에서 보면 좋을 그림을 그린 것이므로 라이프 아트. 그 외에 생활 속에 지천으로 널려 있는 장면을 묘사한 풍경화를 그리므로, 나 자신의 라이프스타일과 관련된 형태로 그림에 관한 일을 하므로, 삶의 방식이나 생활방식 자체를 예술로 표현하므로 라이프 아트"[220쪽]라고 한다. 라이프 아트는 저자의 그림 활동을 압축하는 상징적인 개념이다. "생명이 있는 것을 그린다는 의미뿐만 아니라 그림을 그리기 시작한 무렵부터 나는 그림은 살아가는 공간 안에 걸어두고 생활 속에서 접하는 것이라고 생각하고 있었다."[221쪽] 그는 2007년에 다마무라 도요 라이프아트 뮤지엄을 개설한다. 20여 년 만에 개인 미술관을 갖게 된 것이다.

그림은 나이가 들어도 꾸준히 할 수 있다. 저자는 글을 쓰거나 그림을 그리면서, 어렸을 때부터 하고 싶어서 한 일을 예순이 넘어서까지 지속하고 있는 셈이다. 모두가 꿈꾸는 행복한 인생이 아닐 수 없다. "그림은 어디에서 그리기 시작해도 괜찮다. 또한 어디서 끝내도 상관없다. 무엇을 그리건, 그리지 않건 자유다. 그러므로 아이가 아니어도 하얀 종이나 아무것도 그려져 있지 않을 캔버스를 대할 때의 기분은 해방감으로

가득 찬다."^{234쪽}

마흔에 접어들어 인생2막을 설계하는 중장년의 독자라면, 또 평소 그림을 그리고 싶었지만 방법을 몰라 망설이고 있었던 독자라면, 저자의 성공담을 거울삼아 용기를 내볼 만하다. 뒤늦게 그림에 입문한 사람이 공개한 그림에 대한 밀도 있는 생각과 수채화 비법이 화가의 길을 밝혀 준다.

"그림에 홀렸다. 자제할 수가 없었다. 그림을 그리기 시작했을 때 나는 일종의 파라다이스로 옮겨진 듯한 착각에 빠졌다."

그림의 마력에 홀린 순간, 마티스가 한 말이다. 아마 저자도 같은 심정이었을 것이다.

결혼한 여자에게 보여주고 싶은 그림
아버지의 정원
모든 기다림의 순간, 나는 책을 읽는다
혼자 가는 미술관

마음을

전하다

내 영혼의 그림여행
그림, 눈물을 닦다
다, 그림이다
나를 세우는 옛 그림
그림공부 인생공부
오주석이 사랑한 우리 그림

김진희 지음

『결혼한 여자에게 보여주고 싶은 그림』

결혼한
남자들을 위한
필독서

　　　　　　　미술책을 만드는 사람과 기혼남의
입장, 이 책은 두 가지 입장에서 읽었다.

　먼저 미술책을 만드는 사람으로서 눈에 띈 것은 책의 형식이다. 미술
관련서로서 이 책은 대중서 편집의 한 형식인 '한 지붕 두 가족'식 구성
이 특징적이다. 이런 구성은 앞서 출간된 두 권의 책을 떠오르게 한다.

　하나는 '에세이+그림 이야기'로 구성된 조정육의 『거침없는 그리움』
(2005)이다. 이 책은 미술사가이자 아내, 엄마, 며느리, 딸로서 살아가는
저자의 소소한 일상을 담고 있지만, 정작 주연격인 에세이의 내용은 그
림과 무관하다. 그래서 조연으로 옛 그림 이야기를 에세이 곳곳에 분산
배치하여, 에세이를 미술책으로 승화시켰다.

　또 한 권은 민봄내의 『그림에 스미다』(아트북스, 2010)다. 역시나 구성은
'에세이+그림 이야기'식으로, 저자가 일상에서 길어낸 글에 이와 분위기

가 통하는 서양의 그림을 배치한 점이 특징이다. 수록된 50점의 그림과 에세이의 관계는 느슨하다. 그럼에도 에세이와 그림은 독자의 가슴속에서 한데 섞여 산뜻한 힘을 갖는다.

『결혼한 여자에게 보여주고 싶은 그림』역시 같은 구성이다. "나 자신만으로 가득 찼던 삶에서 벗어나 가족들을 돌보고 집의 온기를 지켜가는 엄마와 아내로"9쪽 "내 삶에 나는 없는 삶, 생각하면 몸서리치게 두려운 그 삶"250~51쪽을 살면서 치른 '성장통'을 저자는 세밀화처럼 자세히 그려낸다. 그런데 앞의 두 책과 달리 이 책은 에세이와 그림이 긴밀하게 연결되어 있다. 낯선 그림들은 에세이의 감동과 더불어 가슴 깊이 각인된다. 이런 편집 형식은 에세이에 '그림 끼워 팔기' 전략의 일종으로 은근슬쩍 생소한 그림과 독자의 친화력을 높여주는데, 이 책도 은연중 그런 효과를 갖는다.

다음으로, 결혼한 남자의 입장이다. 결혼 17년차 기혼남에게 이 책은 아내와 '아내라는 이름의 여자'를 재발견하게 해주었다. 사실 함께 살지만 아내의 내면 풍경을 자세히 들여다볼 기회란 좀체 없다. 대부분의 남편이 그럴 것이다. 시쳇말로 먹고사는 데 바빠서 아내의 갈등, 외로움, 고민 따위에 신경쓰지 못하는 게 현실이다. 설령 아내가 그런 심경을 털어놓더라도 '다들 잘 사는데 왜 당신만 징징거려'라거나 '배부른 소리'라며 귀담아 듣지 않기 일쑤다. 책을 읽으면서 새삼 마음을 울린 것은 저자 스스로 아내, 엄마, 며느리로 겪는 심리적인 갈등이 적지 않다는 사실이다.

"남들처럼 평범한 결혼이었다. 이십대 후반에 친구의 소개로 성실해 보이는 남자를 만나 결혼을 하고 아이를 낳았다. 하지만 어느 날 '나는

어디에 있지?' 하는 질문을 하루에도 몇 번씩 던지고 있는 자신과 부딪히게 되었다."172쪽

"내가 엄마가 되기 전 세상의 모든 엄마들은 행복해 보였다. 여자로서 누릴 수 있는 최고의 기쁨이라는 엄마의 삶을 사는 그녀들의 모습에서 행복 이외의 다른 모습은 본 적이 없었다. (중략) 좌절이라니, 그것은 생각해본 적도, 생각해서도 안 되는 엄마의 모습이었다. 왜 엄마들은 진실을 말해주지 않았던 것일까. 현실의 맛과 모양은 겉모습만 화려한 케이크 같다고 왜 아무도 말해주지 않았던 것일까."121~22쪽

이런 대목을 만나면 '남편이라는 이름의 남자'는 가슴이 먹먹해진다. 흔히 한국사회에서 남자에게 결혼은 자기 삶의 연장이지만 여자에게 결혼은 지금까지와 전혀 다른 삶의 영역으로 편입되는 일로 여겨진다. 결혼과 동시에 여자는 삶의 주연에서 조연으로 전락한다. '알고는 절대로 못할 것이 결혼'이라는 우스갯소리처럼 결혼의 현실은 수많은 인내를 필요로 한다. 감수성이 예민한 저자는 결혼생활에서 겪은 복잡한 심경을 투명하게 보여준다. 이런 심경은 다시 서양의 그림들과 접속되어 긴 여운을 더한다. 예컨대 바로 앞의 인용문은 에이미 베넷의 그림「깊이 연관된」과 만나 가슴이 짠해진다.

"제목만으로는 상상조차 할 수 없는 그림의 속사정처럼 세상은 자주 우리의 기대를 비껴간다. 엄마가 되는 것 역시 겪어보지 않으면 절대 알 수 없는, 예기치 못한 사건의 연속이다."124쪽

아내에게도 "자신이 주인공인 인생의 몫이 있는 법이다."254쪽 하지만 대부분의 남편들은 그 사실을 잊고 산다. 여자에게 결혼은 누구의 아내, 누구의 엄마이자 어느 집의 며느리로서 '그림자 인생'을 사는 일이

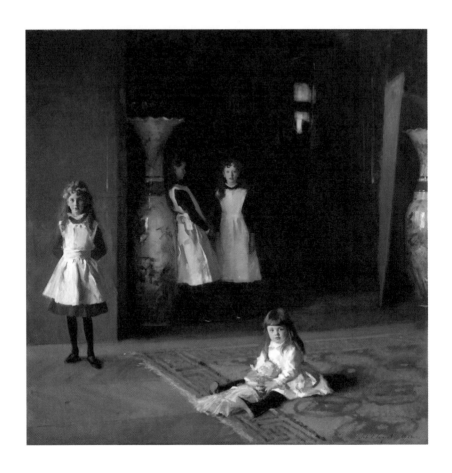

여자아이 네 명이 제각각 다른 모습으로 자리를
잡고 있다. 아이들을 대상으로 한 여느 그림들과는
달리 다소 어둡고 불안정해 보인다.
"이 소녀들에게서 엄마가 되는 성장기를 지나왔지만
여전히 내면에 불안정함을 숨기고 있는 내가 보인다."

존 싱어 사전트, 「에드워드 달리 보이트의 딸들」,
캔버스에 유채, 221×222cm, 1882년,
보스턴 미술관

다. 그렇게 자신이 유명무실해질수록 아내의 번민은 깊어진다.

"그녀는 자신이 무엇을 원하는지도 모르고, 무엇을 원해야 지금보다 나아질 수 있는지도 모르며, 어떻게 웃는 것이 진짜 환희인지, 행복은 무엇인지 모두 까마득하게 잊어버렸다. 빈틈없이 남편을 뒷바라지하고 아이들을 훌륭하게 키웠지만 그녀는 텅 비어 있다."141쪽

이렇게 텅 빈 저자에게, 네 명의 어린 여자아이를 그린 존 싱어 사전트의 그림 「에드워드 달리 보이트의 딸들」은 또 자신을 비추는 거울이 된다. "이 소녀들에게서 엄마가 되는 성장기를 지나왔지만 여전히 내면에 불안정함을 숨기고 있는 내가 보인다."144쪽

아내도 자기만의 방이 필요하다. 그래서 저자는 "남편은 컴퓨터를 보는 자기 방이 있고, 아이들도 각자 자기 방이 있는데, 이렇다 할 직업이 없는 나만 방이 없다. 가끔 컴퓨터로 작업을 할 때도 식탁에 앉아 해결한다. 한때는 나도 그럴싸한 나만의 공간을 꿈꾸었다"220쪽라고 토로한다. 자기만의 공간 부재는 내면의 소리를 뾰족하게 키운다.

"잠시 눈을 감고 귀를 기울이면 마음속 어딘가에서 여전히 자기 자신과 삶을 향한 열정을 찾아 서성이는 어떤 여자의 메아리가 조심스레 울려온다."221쪽

그리고 이렇게 다짐한다.

"엄마의 딸로서 충실했던 내 삶의 1막과, 남편의 아내와 아이의 엄마로서 숨 쉴 틈 없던 2막을 뒤로하고, 이제 나는 내 삶의 3막을 향해 나서려 한다. 누구의 무엇이 아닌 나 자신의 삶을 찾아 이번만큼은 막의 시작을 알리는 커튼을 스스로 열어보려 한다."227쪽

저자의 이야기는 남편들이 몰랐던 아내의 가슴속 이야기다. 그것은

아내가 남편의 내조자이자 아이의 엄마이기 전에 "고유한 영혼의 개체로 세상에 태어난"[218쪽] 인간이라는 사실을 재인식하게 하고, "엄마로서, 아내로서, 동시에 나로서 살아가고"[227쪽] 싶은 아내에게 자기만의 시간과 공간이 필요하다는 사실을 깨닫게 해준다. 저자의 속 깊은 문장은 쉽게 페이지를 넘기지 못하게 마음에 브레이크를 걸면서, "자기 자신과 삶의 열정을 찾아 서성이는"[221쪽] 아내의 자아를 직시하고, 응원하게 이끈다.

읽으면서 밑줄 친 문장이 한둘이 아니다. 아내에게 미안한 마음과 고마운 마음 때문이었을까. 이 책을 읽기 전과 읽은 후 아내는 결코 같은 사람일 수 없다. 아내의 이름을 찾아주고 싶다. (이 책의 제목으로는 '결혼한 여자에게 보여주고 싶은 그림'보다 '결혼한 남자에게 보여주고 싶은 그림'이 더 적절해 보인다.)

어린 시절과
명화가
만났을 때

　　　　　　　　　소설가 박완서는 김훈의 장편소설
『남한산성』을 읽으며 뜻밖에도 한국전쟁을 떠올린다. 사실 시대배경이
병자호란인 『남한산성』과 한국전쟁은 '전쟁'이라는 공통점 외에 아무런
관련이 없다. 그럼에도 그는 이 책을 읽으며 조선시대의 병자년이 아니
라 신묘년인 1951년 1·4후퇴와 만난다. 부상당한 오빠 때문에 피란도
못 가고 인민군 치하의 서울에서 혹독한 추위와 맞서야 했던 기억에 석
달 동안 감기에 시달린다.

　그림도 이렇게 볼 수 있지 않을까? 서로 무관하지만 개인사를 통해서
명화의 세계를 사유화하는 것처럼 말이다.

　장대비가 거침이 없다. 쏟아지는 빗줄기는 바람과 합세해 천지를 뒤흔
든다. 집 뒤의 대나무는 뿌리라도 뽑힐 듯 위태롭기까지 우타가와 히로
시게의 「쇼노」. 그의 대표작인 '호에이도판 도카이도 53역참' 중 45번째

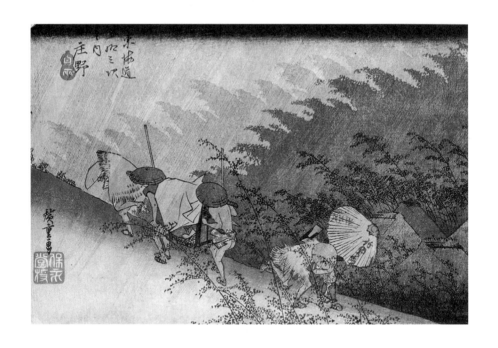

갑작스러운 소낙비에 사람들이 허둥댄다.
누구나 만날 수 있는 일상의 한 풍경을 묘사한
그림이지만, 감상자의 경험에 따라
그림은 다르게 해석된다.

우타가와 히로시게, 『도카이도 53역참』 중 「쇼노」,
오오반니시키에, 21.9×34.6cm,
1833~34년, 도쿄 국립박물관

작품으로, 비 오는 날의 도카이도 풍경을 담은 우키요에다. 비를 피하느라 허둥대는 사람들의 모습이 실감나게 묘사되어 있다.

이 작품에 관한 두 가지 감상이 흥미롭다. 먼저 『그림이 내게 말을 걸어왔다』(아트북스, 2003)의 저자는 친구에게 신용카드를 빌려주었다가 낭패를 당한다. 친구가 신용카드로 해준 현금 대출을 막지 못해서 '위기의 주부'가 되고, 가정마저 심하게 흔들린다. 결국 비싼 수업료를 지불한 셈치고 난관을 극복한 저자는 「쇼노」를 보면서, 살다가 예기치 않게 소낙비를 맞듯이 젖어버린 인생의 암울한 시기를 떠올린다.

반면에 『아버지의 정원』의 저자는 이 그림을 통해 다섯 살 때의 경험을 얘기한다. 보통 사람 같았으면 기억도 가뭇할 그 어린 시절을 그는 생생하게 기억한다. '악몽'이었기 때문이다. 그날 저자는 폭우가 쏟아지는 가운데 비닐우산을 쓴 채 냇물을 건넌다. 문제가 생긴 것은 냇물을 절반쯤 건넜을 때였다. 그만 징검다리에서 미끄러져 물살에 휩쓸린 것이다. 생사를 넘나드는 사투를 벌이다 다행히 아버지 덕분에 위급한 상황에서 기적적으로 살아난다. 「쇼노」가 놀라우리만치 서정적이라고 말하는 저자는 그러나 소낙비가 몰아치는 정경 속에서 "그 이면에 드리운 삶과 죽음의 격렬한 투쟁을 본다." 그리고 말한다. "그림을 바라보는 시선은 이렇게 개인적인 경험에 따라 극과 극을 오간다."^{이상 32쪽}

이 책은 군인이었던 아버지의 품에서 보낸 어린 시절에 대한 애틋한 추억록이다. 아니 까마득한 네 살 때부터 열두 살이 되는 사춘기의 문턱까지, "아름다운 그림으로 장식된 기억의 보물창고"^{10쪽}다. 그 속에서 가려 뽑은 32개의 에피소드는 케테 콜비츠, 클로드 모네, 빈센트 반 고흐, 에드바르 뭉크 등의 명화와 교접하면서 아름답게 부활한다. 각기 독

립된 에피소드는 시간의 궤적을 따라 느슨하게 연결되어 있지만 감상자의 눈에서 혼색되는 점묘법처럼 독자의 가슴에서 뒤섞인다.

저자에게 기억의 첫머리는 기차 이미지로 가득차 있다. 대문을 열면 역이 보였고, 흰 연기를 뿜으며 기차가 달렸다. 아침마다 단잠을 깨운 것도, 또 잠결로 인도한 것도 기차 소리였다. 그런 그가 성인이 되어서 기차를 재발견한다. 프랑스의 생라자르역에서였다. 한낮의 태양빛과 결합된, 투명 유리로 된 거대한 역사는 모네가 「생라자르역」에서 포착한 그것이었다. 그런데 명화의 주인공답게 역사의 광경은 환상적이었지만 그는 더이상 어린애가 아니었다. 이제 기차의 저돌적인 움직임도 기적 소리도 저자의 흥미를 끌지 못한다.

먹을거리와 관련된 추억도 있다. 지독한 '편식쟁이'였던 저자에게 어린 시절 밥상에 오른 '콩기름에 볶은 메뚜기'는 지옥도를 떠올릴 만큼 공포감을 준다. 그는 아버지의 갖은 설득에도 불구하고 그 엽기적인 반찬은 결코 입에 대지 않는다. 따라서 중국 화가 쥐리엔居廉의 「호박꽃과 메뚜기」를 감상하는 마음도 편치만은 않다. 호박넝쿨 위의 메뚜기 한 쌍이 서정성을 더하지만 불편하다. "나는 아직도 메뚜기만 보면 서정적 느낌보다는 어린 시절 밥상 위에 올랐던 그 참담한 몰골이 먼저 떠오른다."41~42쪽

이런 기억의 강렬함은 도살장 근처에 살았던 추억에서도 확인된다. 밤마다 들리던 돼지의 비명소리 역시 끔찍한 공포로 각인된다. 그때마다 저자는 공포심을 몰아내기 위해 귀를 막고 하염없이 숫자를 센다. 이 경험은 훗날 뭉크의 「절규」를 가슴 깊이 이해하게 만든다. 그는 누구도 대신할 수 없는 공포감에 비명을 지르는 그림의 주인공을 향해 자신이 했던 것처럼 "유일한 조치는 그저 귀를 막고 하염없이 숫자를 세는 것뿐"116쪽이었다

고 말한다. 그리고 자신의 절규는 원초적인 공포감에서 비롯된 것이지만 뭉크의 「절규」는 "현대 산업사회가 초래한 극단적 소외와 인간과 인간 사이의 무관심이 만들어낸 (중략) 피할 수 없는 공포"118쪽라고 진단한다.

불편한 기억만 있는 것은 아니다. 조지아 오키프의 「분홍 그릇과 녹색 잎」은 '아버지의 정원'과 맞닿아 있다. 탱크에 매혹되어 아버지를 찾아간 군부대에서, 어린 시절의 저자는 탱크보다 길 좌우와 막사 주변에 핀 형형색색의 국화꽃에 눈이 먼다. 그런데 꽃밭은 놀랍게도 아버지가 가꾼 것이었다. 도시의 삭막함을 완화해주는, 창문턱 유리잔 속에 담긴 두 개의 잎사귀 그림처럼 저자는 어릴 때 본 '병영의 꽃밭'이 정신적 자유를 갈구하던 '아버지의 정원'이었다고 해석한다. 아버지의 감수성은 저자의 예술적 감수성으로 유전된다.

그림 앞에서는 누구나 평등하다. 그림 감상은 지위의 높고 낮음, 재산의 많고 적음과 상관이 없다. 자신이 보고 느낀 대로 감상하면 된다. 감상자의 경험과 시각에 따라 그림은 얼마든지 다르게 보일 수 있다. 저자의 그림 이야기는 성장소설처럼 독자를 어린 시절로 인도하며, 그림이 현실과 동떨어진 세계가 아니라 누구나 보고 즐길 수 있는 세계임을 상기시켜준다. 갖가지 에피소드와 그림 이야기가 원래 한 몸이었던 것처럼 절묘하게 어우러져 있다. 논문 작성에 길이 든 미술사 전공자에게 서정적인 글쓰기란 쉽지 않은 일인데, 저자의 에세이는 곰삭은 요리처럼 자연스럽고 맛이 깊다. 자신도 모르게 콧등이 시큰해지고, 어린 시절의 추억과 궁합이 맞는 자기만의 명화를 찾아보게 한다.

감상은 감상자의 마음대로다. 소설과 그림을 보며 자기 이야기를 하는 박완서도 옳고, 저자도 옳다.

소설과
시를 닮은
그림

그림에 정답은 없다. 화가의 의도는 있을지언정 그것이 유일한 정답은 아니다. 화가도 '사회적 동물'인 이상 작업과정에서 자신이 통제하지 못한 무의식적인 요소들이 그림에 스며들기 마련이다. 따라서 "어떤 것도 불변의 본성 같은 것은 없으며 그것과 관계돼 있는 것, 다시 말해 그것의 외부에 따라 본성이 달라진다."이진경, 『외부, 사유의 정치학』에서 그런 만큼 사회문화적인 맥락과 감상자의 성향에 따라 같은 그림도 얼마든지 다르게 볼 수 있다.

문제는 일반인의 선입견이다. 그림 속에 화가가 꼬불쳐둔 정답('불변의 본성')이 있을 것이라고 여기는, 검증되지 않은 선입견 말이다. 숨은그림찾기처럼, 일반인은 정답 알아맞히기가 감상의 정도인 양 생각한다. 그래서 자신의 감상을 솔직하게 털어놓지 못한다. 정답이 아닐까봐 두렵다. 사람의 얼굴이 제각각인 것처럼 감동의 빛깔도 수천 가지다. 게다가

마음을 전하다

좋아하는 그림도, 그림을 좋아하는 이유도 사람마다 다르다.

사랑하는 사람이 좋아했던 그림이어서, 어머니를 연상케 해서, 추억과 관련된 그림이어서 등. 때로는 지극히 사소한 이유 때문에 그림과 뗄 수 없는 관계가 이뤄진다. 하나의 이야기가 시간의 흐름에 따라 서술되는 책과 한 화면에 조형되는 그림은 속성상 차이가 있다. '문자 언어'와 '비문자 언어'의 차이. 하지만 감명 깊게 읽은 소설과 시로도 그림과 말을 틀 수 있다.

한 여자에게 순정을 바치는 남자의 이야기가 감동적인 『위대한 개츠비』. 주인공 제이 개츠비는 가난한 자신을 버리고 부유한 남자의 아내가 된 연인 데이지 곁에 있기 위해 거부가 된다. 그리고 그녀의 집이 바라다보이는 건너편 저택에서 살며 그리움을 밝힌다. 밤마다 연인이 사는, 항구의 먼 불빛을 응시하는 장면에서 저자는 카유보트의 「창가의 남자」를 떠올린다. 두 손을 호주머니에 찌르고 창밖을 내다보는 남자의 뒷모습이 개츠비와 겹친다.

오정희의 「중국인 거리」에는 여자아이가 등장한다. 이 단편소설은 열 살 정도 되는 여자아이 '나'의 눈을 통해 바라본 한국전쟁 직후 낯선 '중국인 거리'에 관한 이야기다. 저자는 우리 근대미술의 천재화가로 통하는 이인성의 인물화 「애향」을 보면서, 전쟁 직후의 난리 속에서 스스로 어른이 되어버린 여자아이를 떠올린다. 「애향」에서 붉은색과 노란색이 섞인 머플러를 머리에 두른 단발머리 계집아이는 화가의 맏딸. 저자는 이 그림에 표현된 "어머니를 잃고 삶의 고단함을 알아버린" 듯, "어린아이답지 않게 삶을 알아버린 눈빛"과 "꼭 다문 야무진 입술에서 고집스럽고 예민한 성정"^{이상 35쪽}이, 예민한 감성을 지닌 소설의 여자아이와

"어린아이답지 않게 삶을 알아버린
눈빛"과 "꼭 다문 야무진 입술에서",
저자는 전쟁 직후의 난리 속에
스스로 어른이 되어버린 여자아이를
떠올린다.

이인성, 「애향」, 캔버스에 유채,
45.5×37.5cm, 1943년경

닮았다고 생각한다.

사실 이들 그림과 소설의 동거에 필연성은 없다. 대신 저자의 '내적 필연성'에 따라 하나가 된다. 김승옥의 『무진기행』과 페르메이르의 「편지를 읽고 있는 푸른 옷의 여인」, 황순원의 「소나기」와 존 싱어 사전트의 「바이올렛 사전트」, 제인 오스틴의 『오만과 편견』과 메리 커샛의 「자화상」, 안데르센의 『그림 없는 그림책』과 샤갈의 「달로 가는 화가」 등에서 보다시피 소설과 그림의 짝은 생경스러울 만큼 이질적이다. 그럼에도 그림은 저자가 '호출'하는 순간, 소설이 지닌 비가시적인 형상을 가시화하며 함께 어우러진다. 이때 그림은 어디까지나 소설의 연장선에서 감상된다. 화가 박수근의 삶과 그림을 바탕으로 한 박완서의 장편 『나목』처럼 소설과 그림의 연결이 직접적인 경우를 예외로 하면, 그림은 대부분 소설 속의 등장인물과 연관되어 있다.

루쉰의 「고향」에 나오는 현실참여적인 주인공은 묘하게도 탈세속주의인 장욱진의 「자화상」에서 만난다. 한국전쟁 중에도 보리밭 길을 한가로이 가고 있는 화가의 모습을 통해 저자는 루쉰과 장욱진의 희망이 서로 맞닿아 있으리라 생각한다. 왜냐하면 "장욱진의 그림 속 '나' 역시 「고향」의 주인공 '나'와 마찬가지로 철저히 혼자이기 때문이다."[249쪽]

카프카의 「변신」에서 주인공이 흉측한 해충으로 변해버린 기괴한 상황은 초현실주의 화가 마그리트의 「생존의 기술」과 만난다. 이 그림 속 주인공은 양복 차림에 얼굴이 없고 대신 보름달이 그 자리를 차지하고 있는 기괴한 형상이다. 이들은 상식 밖의 내용이라는 점에서 서로 통한다.

소설과 그림의 만남에는 고양이가 매개되기도 한다. 다자이 오사무의 『금각사』는 에도시대 우키요에의 대가인 우타가와 히로시게의 「아사쿠

사의 논과 도리노마치의 참배」 속에 등장하는 고양이를 인상적으로 만든다. 해질녘 창틀에 오도카니 앉아서 창밖을 응시하고 있는 고양이의 뒷모습을 포착한 판화. 저자는 자신을 사로잡은 『금각사』의 '미의 결정체'를 이 우키요에 속 고양이에서 찾아낸다.

소설뿐만 아니다. 그림은 시와도 만난다. 윤동주의 시집 『하늘과 별과 바람과 시』 속의 시들, 예컨대 「서시」는 반 고흐의 「별이 빛나는 밤」과 접속된다. 서로 다른 지역, 다른 역사적 배경 속에 살았지만 반 고프와 윤동주는 '별'을 통해서 시와 그림으로 교감한다. 두 사람 모두 밤하늘의 별을 사랑했고, 유성만큼이나 짧고 강렬한 생을 살았다. 그리고 저자는 윤동주의 시 「아우의 인상화」 한 편으로 반 고흐를 뒷바라지했던 '슬픈 그림' 같은 아우 테오를 위로한다.

이 책에서 문학과 그림은 이종교배의 관계지만 서로 자연스럽게 어우러진다. 그런 가운데 '불변의 본성'이 있을 것 같은 그림도 어떤 배치 속에 놓이느냐에 따라 거듭날 수 있음을 보여주고, '정답 맞추기'식 감상에 사로잡힌 이들에게 주관적인 감상의 즐거움을 찾아준다.

"미술 감상에는 (중략) 줏대가 필요하다. 누가 뭐라든 자신의 기호대로 작품을 보고 즐기며 자유를 맛보는 것이 최고의 감상이다."_{양건열 외,}
『아름다움과 예술』에서

마음을 전하다

미술관에서
나를
만나다

타인과 어울리기보다 혼자만의 시간을 갖는 이들이 늘어나고 있다. 이들을 대상으로 한 밥집이나 여행 관련서, TV프로그램 등이 더이상 낯설지 않다. 그만큼 혼자서 시간을 보내는 행위가 자연스러운 삶의 방식으로 인식되고 있다. 페이스북이나 카카오스토리, 트위터 같은 사회관계망서비스SNS가 이런 현상의 확산에 일조한다는 진단도 있다. 이제 휴대폰만 있으면 누구나 '일인극'의 주인공이 된다. 혼자 있어도 따분하거나 심심하지 않다.

'나의 미술관 답사기' 같은 이 책도 이런 사회현상과 맞물려 있다. 기본 콘셉트는 제목처럼 '혼자서 미술관 가기'다. 그런데 혼자서 미술관 가기란 말처럼 쉽지 않다. 사람들은 대부분 미술관을 누군가와 함께 가는 곳이라고 여긴다. 학생 때는 친구들과 함께 가고, 사회에서는 연인과, 결혼해서는 아이와 동행하는 곳이 미술관이다. 그러다보니 제대로 된 감

상이 좀처럼 어렵다. 미술관에서 작품을 깊이 감상하려면 혼자만의 시간이 필요하다. 단순한 눈요기가 아니라 작품의 내면 풍경과 만나기 위해서는 생각이 고이는 일정한 시간이 요구된다. 그래야만 보는 만큼 알 수 있고, 생각한 만큼 든든해질 수 있다.

저자는 서울시립미술관, 국립현대미술관, 학고재 갤러리, 아르코미술관, 서울대학교미술관, 나눔의집 일본군위안부역사관 등 열두 곳의 미술관을 다니며 혼자만의 시간을 동서고금의 예술로 훈제한다. 그렇다고 이 책이 미술관 가이드북은 아니다. 또 미술관에 혼자 갔을 때의 이점과 효과적인 감상법을 알려주는 것도 아니다. 그저 저자가 작품에서 점화된 자신의 기억을 따라 작품세계에 침잠한 사유의 흔적을 담담하게 들려주며, 독자가 미술관 답사의 재미를 느낄 수 있도록 자극한다. 마르셀 프루스트의 『잃어버린 시간을 찾아서』에서 주인공이 조개껍데기 모양의 마들렌과 차를 통해 어린 시절의 기억을 떠올린다면, 저자는 작품을 통해 과거의 빛나는 한때를 추억한다. 저자에게 '마들렌 같은 작품'은 천경자, 배영환, 서용선, 윤석남, 빌 비올라, 프랜시스 베이컨, 야나기 미와 등의 작품이다.

서울시립미술관 2층의 상설전시실(《천경자의 혼》)에서 저자가 마주친 것은 8년 전에 죽은 자신의 개다. 저자는 천경자의 1989년 작 「누가 울어 2」를 보며 "화면 전체를 차지한 나체의 여자보다도 그 옆에 앉은 개에게 먼저 시선이 갔다."15쪽 그리고 이 그림을 만난 뒤 천경자는 '개'의 화가로 기억된다. 하지만 천경자는 대중에게 '뱀'의 화가로 알려져 있다. 그녀는 젊은 시절에 그린, 서른다섯 마리의 뱀이 우글거리는 다소 징그러운 1951년 작 「생태」에서 "자신이 사랑했던 서른다섯 살 뱀띠 남자와

마음을 전하다

이룰 수 없었던 운명을 같은 숫자의 뱀으로 새겨넣었다."[20쪽] 고독하거나 절망스러울 때면 뱀을 그리고 싶어했다는 천경자의 굴곡진 인생을 따라 잡는 가운데, 저자는 그녀의 작업실 사진 속에서 우연히 「누가 울어 2」를 발견한다. 이처럼 「누가 울어 2」에서 눈에 띈 개는 「생태」의 뱀에 주목하게 만들고, 독자는 작품 속의 개와 뱀 이야기에, 그리고 천경자의 삶과 예술에 마음을 열게 된다. 저자의 진솔한 이야기가 작품과 낯설어하는 독자의 마음의 벽을 허문 것이다.

2012년 삼성미술관 플라토에서 본 배영환의 설치작품 「황금의 링—아름다운 지옥」은 저자를 열아홉 살이던 노량진 재수학원 시절로 이끈다. 배영환의 작품은 제목처럼 사각의 링도, 층계도, 로프도 심지어 링 위의 글러브마저도 금색이다. 저자는 말한다. "그때 우린 분명 함께 링에 올랐다. 서로를 치라고 배웠고, 우리가 주먹을 뻗지 못하고 멈칫거리면 주위에서는 괜찮다고, 힘껏 내지르라고 북돋았다."[31쪽] 나아가 "학교나 회사뿐 아니라 이 도시에 마련된 황금의 링은 다양하겠지만, 어쩌면 1992년 노량진의 한 재수학원의 풍경과도 그리 다르지 않을지 모른다"[39쪽]라며 생각을 확장한다.

호림아트센터에서 열린 전시 〈토기전〉에서 만난 것은 기억 저편의 병아리였다. 저자는 「닭모양 토기」(원삼국 3세기)의 구멍이 뚫린 동그란 눈을 보다가 "불현듯 초등학교 2학년 때 마주친 병아리의 눈"[68~69쪽]을 떠올린다. 병아리는 우연히 손에 들어온 것이었다. 저자는 훗날 닭이 될 때까지 병아리를 '죽이지 않고' 키웠다는 사실에 안도하며, 어느 순간 자신과 같이 지구에 사는 생명체로서 닭과 동물의 존재에 눈을 뜬다. 뿐만 아니라 「십장생도 10폭 병풍」을 보며 유치원생답게 불사의 약을

만들겠다던 사촌동생을 추억하고, 빌 비올라의 영상작품 「트리스탄 프로젝트」에서는 장난감 그네에서 떨어져 의식을 잃었던 초등학교 6학년 때의 자신과 마주한다. 또 프랜시스 베이컨의 지저분한 작업실과 뒤틀린 인체가 등장하는 작품에서는 이사할 집을 찾아서 헤매던 시절에 본, 낯선 여자들의 어수선한 방과 그녀들의 몸을 떠올린다. 그런가 하면 같은 여성으로서 공감하는 대목도 있다. 여성들의 신산한 삶을 대변하는 윤석남의 설치작품 「핑크룸 Ⅳ」에서 가사노동에 지친 세상의 엄마들과 두 자매의 엄마여서 행복하다는 여인을 만나고, 비록 미술관도 박물관도 아니지만 나눔의집 일본군위안부역사관에 걸린 할머니들의 그림을 통해 일본군 위안부로서 짓밟힌 여성의 처절한 삶에 가슴을 밀착시킨다.

서른아홉의 저자는 한결같이 자신의 기억과 더불어 작품을 어루만진다. 그러니까 과거의 에피소드로 시작해서 작품과 작가를 음미하고 기억과 감상이 얽힌 채 미술관을 빠져나온다. 에피소드는 애당초 작품에서 촉발된 것이다. 그렇다면 실제 미술관에서 한 감상의 순서는 작품(현재)→개인적인 에피소드(과거)가 될 터인데, 저자는 이를 개인적인 에피소드(과거)→작품 감상(현재)의 순서로 재구성하여 이야기의 밀도를 높인다. 저자의 성장배경과 작품을 넘나드는 폼이 매끄럽고, 장면 전환과 연결이 드라마틱하다.

이 같은 구성의 묘에 날개를 달아주는 섬세한 글솜씨는 "오롯이 한 작품과 마주했던 어떤 특정한 날의 공간과 기억을"9쪽 깊이 조형한다. 작품감상에서도 특정한 방식을 강요하는 대신 자신의 추억을 버무린 내밀한 감상기로 독자 스스로 깨닫게 한다. 작품은 직간접적인 에피소드와 더불어 영생한다. 저자의 추억과 교접한 작품은 또 하나의 에피소드

를 거느린 채 독자의 마음에 닻을 내린다.

만약 질주하는 삶에 쉼표를 찍고 싶다면 산사山寺처럼 호젓한 미술관에 가볼 일이다. 그것도 기왕이면 혼자 가는 것이 좋다. 작품에 집중하기 위해, 자기 자신과 마주하기 위해.

정지원 지음

『내 영혼의 그림여행』

그림이
꽃보다
아름다워

　　　　　　　　유기농 과일 같은 책이다. 신선한 느
낌이 유난히 강했다. 왜 그랬을까? 2008년 10월 말, 가을의 쇠잔한 이미
지와 대비되는 신간 특유의 잉크 냄새 때문이었을까? 곰곰 생각해보니,
이유는 두 가지였다.

　먼저 외적인 요인. 지금 출판계의 두드러진 현상 중 하나는 '기능성
책'의 약진이다. "영양이나 맛보다는 생체조절기능을 강화한 식품"을 일
컫는 '기능성 식품' 같은 책이 두각을 나타내고 있다. 기능성 식품이 면
역기능의 강화, 노화 억제, 질병 예방과 회복, 체내의 리듬 조절 등을 강
화하듯이, 기능성 책도 특정 경향에 맞춰 독자를 '호객'한다. 순수한 독
서보다 심리, 위로, 치유, 교육, 투자 등을 겨냥한 책들이 그것이다. 기획
자 측에서는 구매 독자층을 명확히 한다는 점에서, 그리고 독자로서는
책의 효능이 확실히 적시돼 있다는 점에서 '약발'이 먹히고 있다. 그러다

보니 기획도 '기능성 책'을 지향하게 된다. 이런 책의 확산은 미술 분야에도 영향을 끼쳤다. 심리치유, 창조, 과학, 수학, 논술, 투자 등을 앞세운 미술책이 눈에 띄게 늘었다. 이 책이 신선했던 이유도 '기능성 책'의 약진과 관련이 있다. 다수의 신간이 미술을 수단으로 이용할 때, 이 책은 그 대열에서 벗어나 있었다. '산책'하듯이 미술과 사귀는 모습이 '심금'을 울린다.

이 여행에는 단원 김홍도와 박제가, 윤두서 등의 조선시대 화가들과 렘브란트, 모네, 르누아르, 샤갈, 반 고흐 등 서양의 유명 화가들, 벤 샨, 일랴 레핀, 막스 에른스트, 오노레 도미에, 신순남 등 비교적 덜 유명한 화가들 그리고 오윤, 강요배, 김호석, 이종구, 김경주 등 우리나라의 민중 미술가들이 동행한다. 고통스러운 상황에서도 세상을 껴안은 화가들의 운명을 따라가면, 자신도 모르게 위로받고 용기를 얻게 된다.

다음으로, 내적인 요인은 시인의 통찰과 감각이다. 저자는 가수 안치환의 노래로 유명한 시 「사람이 꽃보다 아름다워」를 쓴 시인이다. 기대감이 컸다. 그동안 접해온, 몇몇 시인의 순도 높은 미술에세이들 때문이다. 폴 세잔보다 세잔을 더 잘 알 것 같은 시인 오규원의 시론詩論이기도 한 장욱진과 폴 세잔 관련 에세이(『가슴이 붉은 딱새』), 견고한 사유로 빚은 시인 조정권의 미술에세이(『하늘에 닿는 손길』), 시인 황지우의 예리한 안목과 감각적인 문장이 빛나는 미술에세이(『저물면서 빛나는 바다』 외 미술평론들), 시인 최영미의 전문성과 감성이 어우러진 미술에세이(『화가의 우연한 시선』 외) 등이 대표적이다. "그림과 시, 둘 다 긴 말을 하지 않는다. 하나의 화면에 압축해버리는 팽팽한 긴장감이 특징이다."[4쪽] 그래서일까? 시인들은 화폭에 포착된 세상의 안쪽을 껴안으며 싱그러운 표현으

로 그림을 낯선 사유의 장으로 만든다. 저자의 '그림 여행'도 마찬가지다.

미술 이론가들은 미술에는 밝지만 대부분 메시지 전달 위주의 건조한 문장을 구사해 접근성을 떨어뜨리기 쉽다. 반면에 시인은 미술사나 조형적인 분석으로부터 자유롭다. 작품 외적인 요소보다 작품 자체의 깊이 있는 해석에 집중한다. 가슴으로 읽고 감성적으로 풀어낸다. 감각적인 문장이 내용과 읽기에 추임새를 더한다. 우리가 시인에게 은연중 기대하는 것은 읽는 즐거움이 함께하는 미술 이야기다.

"나는 「월하정인」보다 가슴이 터질 것 같고 짜릿짜릿한 장면의 연가는 아직까지 들어본 적이 없다. 그래서일까. 이 그림을 볼 때마다 마음이 잇꽃처럼 붉게 타들어가고 손끝도 파르르 떨린다."43쪽

2008년 간송미술관 가을 정기전 〈풍속화인물대전〉에서 「미인도」로 '신윤복 신드롬'을 낳은, 혜원 신윤복의 그림에 대한 저자의 마음은 이처럼 그림 속으로 깊이 스며든다. 마음이 스며든 그림은 곳곳에 있다. 오노레 도미에의 「빨래하는 사람」을 두고 "나는 늘 눈물이 핑 돈다. 예닐곱 살의 내가 저기, 엄마 손을 잡고 있다."89쪽 이 그림에서 아이는 빨랫감을 든 엄마의 손을 잡고 힘겹게 계단을 오른다. 그런가 하면 전후 굶주린 독일 어린이들이 빈 밥그릇을 처들고 있는, 케테 콜비츠의 석판화 「독일 어린이의 굶주림」에서는 조형적인 통찰을 보여주기도 한다. "아이들의 밥그릇을 채워줄 따뜻한 희망은 보이지 않는다. 비어 있는 오른쪽 공간처럼 아무도 이 아이들에게 다가가지 않는다."107쪽 놀랍다. 저자의 지적에 의해 그림 오른쪽의 텅 빈 공간이 비로소 눈에 띄고 크게 울린다.

오윤의 검은색 목판화 「애비」에서는 슬픔의 빛깔을 감지한다. 아버지가 "아들의 어깨를 단단히 부여잡고" 있는 포즈에서 "온몸으로 아들을

지켜주는 아버지의 굳건한 사랑"을 확인한 뒤, 그들을 휘감고 있는 '슬픔'을 "짙은 어둠에 싸인 쓰라린 푸른색"^{이상 278쪽}이라고 말한다. 그것은 어두운 시대와 맞서는, 절망이 아닌 희망의 빛깔이다. 그림과 시는 "차마 잘라낼 수 없고, 잊어버릴 수 없는 지나온 시간을 젖은 눈으로 들여다보는 이들이 자신의 심장을 탁본한 흔적"^{4~5쪽}이라고 정의하는 저자는 기존의 해석을 무조건 따라가지 않는다.

예컨대 기생으로 알려진, 혜원의 「미인도」 속 여인을 보며 '혹시 신윤복의 정인이 아니었을까' 하는 상상을 한다. 그러면서 화가와 정인 간의 애틋한 사연을 끌어낸다. 사실 그림에는 정답이 없다. 마음대로 보면 된다. 미술사가 최순우도 「미인도」의 여인이 "지체 있는 어느 선비의 소첩이었으리라" 하고 제멋대로 상상했다. 그녀가 기생일 수도 있고, 혜원의 정인이거나 양반집 규수일 수도 있다. 감상자의 시각이 가닿는 순간 미처 보지 못한 그림의 진경이 펼쳐진다.

저자는 비판적인 조형세계와 예술성을 담보한 화가들에게 강한 친화력을 보인다. 풍자만화를 예술의 경지로 끌어올린 오노레 도미에, 근원적인 조형세계를 탐구한 고집불통의 사내 폴 세잔, 성실한 노동의 힘을 보여준 조각가 오귀스트 로댕, 스탈린 치하에서 강제이주의 고통을 체험한 신순남 등. 어떤 순간에도 인간에 대한 사랑과 믿음을 저버리지 않은 이들이 새롭게 다가온다. 사람의 소중함을 강조한 노래 「사람이 꽃보다 아름다워」와 겹친다.

민중미술가들에게 호의적인 까닭도 같은 맥락에서일 것이다. 저자 역시 우리 사회의 변혁기를 거쳐왔기에, 미술로 현실과 맞서온 화가들의 작품을 언급할 때는 자연스럽게 추억이 끼어든다. 그림은 저자의 마음

이자 세상의 마음이다. 저자는 말한다.

"그림을 보는 일은 세상을 사랑하는 일이다."6쪽

"이 책은 그림이 평면이 아니라 깊이라는 것을 보여준다. 엄청난 광맥이 묻혀 있는 대지임을 깨닫게 한다. 필자는 시인 특유의 통찰력으로 단단한 지각을 파헤치고 그 속에 각인된 수많은 고뇌와 애환을 생환한다. 그리고 그 앞에 우리를 세운다. 아니, 그 속에 우리를 세운다. 놀라운 것은 필자도 그 속에 서 있다는 사실이다. 그 속에서 필자 자신도 그림을 그리고 있다는 사실이다."

뒤표지에 실린 '추천사'다. 다시 읽어봐도 가슴이 저릿하다. 고 신영복 선생의 솜씨다. 이쯤 되면 추천사도 작품이다. 상단에는, "그림은 평면이 아니라 깊이다!"라는 카피가 우뚝하다. 조각가 오귀스트 로댕의 걸작 「지옥문」의 위쪽에 좌정한 「생각하는 사람」처럼 강렬하다. (이 카피도 추천사에서 뽑은 것으로 보인다.) 그 밑에, 일랴 레핀의 그림 「아무도 기다리지 않았다」를 배치했다.

이 책의 추천사는 단순한 찬사가 아니다. 책을 깊이 껴안고 있다. 책을 읽다가 혹은 완독한 뒤에 다시 한번 읽게 된다. 처음 읽을 때와 달리 내용을 알고 보면 감동은 배가 된다. 이 추천사의 보증에 힘입어 결국 나는 독자에서 구매자로 바뀌었다.

조이한 지음

『그림, 눈물을 닦다』

닥치고
감동!

　　　　　　　　　　　　우리나라 사람들은 감동을 표현하는 데 인색한 편이다. 감동은 지극히 주관적이고 개인적이지만 사지선다형 문제풀이와 주입식 교육에 길든 탓인지 그림에서 받은 감정을 이야기하는 데 상당히 소극적이다. 그림에는 미술사나 미술이론에 기초한 객관적인 정답(같은 것)이 있고, 그것을 맞히는 것이 감상의 정도인 양 여기기에 감동을 받아도 표현하지 못하고 '꿀 먹은 벙어리'가 되거나 공인된 해석의 눈치만 살피는 경우도 있다.

　이런 분위기에 균열을 내며, 주관적인 감상을 권하는 미술책들이 늘고 있다. 흥미진진한 에피소드와 저자의 체취가 담긴 이야기로, 그동안 전문가의 영역이었던 미술에 대한 접근성을 높여준다. 『그림, 눈물을 닦다』도 같은 맥락에 있다. 이 책은 '감동을 잃어버린 시대'에 감동을 '자가발전'할 수 있게 도와주는, 마중물 같은 그림·심리에세이다. 예술을

찾는 사람들에게는 주관적인 감동의 즐거움을, 마음의 상처가 있는 사람들에겐 그림으로 따뜻한 위로와 치유를 선사한다. 미술사와 심리학을 공부한 저자는 이 책에서 미술사나 미술이론 같은 학문적인 잣대를 내려둔다. 대신 학문적으로 접근 불가능한, 자신의 내밀한 감동의 표정에 집중한다. 고전미술에서부터 현대미술에 이르기까지, 회화에서부터 설치미술, 행위예술, 조각, 사진에 이르기까지 언급하는 작품도 시대와 장르가 다양하다. 모두 저자가 마음이 끌렸던 작품, 위안과 기쁨을 누렸던 작품이 중심이다.

길쭉한 얼굴에 눈동자가 없는 여인의 초상화. 디테일이 생략된 채 단순화된 얼굴 표정이 예사롭지 않다. 모딜리아니의 「모자를 쓴 여인」의 모델은 그의 부인 잔 에뷔테른이다. 가난과 요절, 자살로 이어진 비극적인 러브스토리는 이 그림을 슬프게 만든다. 그런데 저자의 관심사는 가슴 짠한 러브스토리나 조형미가 아니다. '그려지지 않은 눈동자'다. 모딜리아니는 왜 초상화의 눈동자를 제거해버렸을까? 저자는 그림을 둘러싼 비극의 그림자를 걷어내고, 그림을 냉정하게 관찰하기 시작한다. 그리고 "상대에게서 눈동자를 지워버림으로써 화가는 자신이 객체화될 수 있는 위험 요소를 애초에 제거해버린다"48쪽며, "그녀가 나를 볼 수 없는 만큼 더욱 그녀의 마음을 꿰뚫고 들어갈 수 없다. 우리는 서로를 영원히 알 수 없다"49쪽라고 말한다.

이 불편한 진실은 조각가 알베르토 자코메티의 부인 초상화에서도 드러난다. 자코메티가 거칠게 선으로 북북 그어놓은 초상화는 마치 그리다 만 것처럼 뭉개져 있다. 그것은 "눈앞에 보이는 사람이 아니라 눈에 보이지 않는 그 사람의 실체를 그려내려고"51쪽 한 것이었다. 저자는

롤랑 바르트의 말을 빌려, 당신 눈 속에 비친 내가 없으므로 당신이 나를 어떻게 보고 있는지 모르고, 그렇기 때문에 '나 역시 당신을 해독할 수 없다'고 한다.

카라바조의 「나르키소스」는 물에 비친 자신을 들여다보고 사랑에 빠진 나르키소스를 그린 그림이다. 저자는 파울로 코엘료의 『연금술사』의 첫 대목이 나르키소스에 대한 새로운 일화로 시작한다는 점에 주목한다. 이 일화에서 슬피 우는 요정은 스스로에게 반해서 물에 빠져 죽은 나르키소스의 죽음 때문에 슬픈 것이 아니다. 그의 눈에 비친 아름다운 자신의 모습을 더이상 볼 수 없기 때문이다. 이에 저자는 사랑할 때 우리는 상대방이 아닌 "상대의 눈에 비친 자기 모습과 사랑에 빠지는 거라고 봐야 한다"75쪽고 사랑의 속성을 말한다.

그림 속에 나타난 슬픔도 새로운 의미를 부여받는다. 벌거벗은 채 자신의 무릎에 얼굴을 묻고 슬픔에 잠긴 여인을 그린 「슬픔」은 빈센트 반 고흐가 사랑했던 창녀 신이 모델이다. 우리는 슬픔에 빠진 여인을 바라보며 자신의 슬픔을 다독인다. 왜 그럴까? "사람은 슬픔에 빠져 있을 때 자신을 기쁘게 해주는 대상을 찾아 헤맬 것 같지만, 흥미롭게도 더욱 슬픔에 빠지도록 해주는 예술작품에서 위안을 얻기도 한다. 이별의 아픔을 겪고 있는 사람이 슬픈 음악을 반복해서 듣는 것과 마찬가지다."114쪽 사실 슬픔은 인간이 벗어날 수 없는 숙명이지만 때로는 "타인과 공감할 수 있는 통로"121쪽를 만들어주기도 한다.

18세기에 태어나 19세기 초반을 살았던 고야의 「막대기를 들고 싸우는 사람들」과 20세기를 살았던 자코메티의 조각 「광장」은 삶의 비극성을 보여준다. 살려면 상대방을 죽여야만 하는 두 사람을 그린 고야의

그림은 "잔인한 세상에 대한 회화적 은유, 볼수록 몸서리쳐지는 예술적 고발"[153쪽]이다. 뼈대만 남은 듯한 사람들이 걸어가는 자코메티의 조각은 녹록지 않은 삶을 어떻게든 살아보려고 애쓰는 사람들의 모습 같아 감동적이다. 그래서 저자는 "그들의 작품에서는 겉모습만으로는 보이지 않는 삶의 진실이 아프게 드러나는 것"[158쪽]이라고 지적한다.

그림은 이처럼 미술 전공자들만의 세계가 아니라 우리 삶과 밀접한 세계임을 알 수 있다. 인생에 대한 깊은 이해가 담긴 이야기가 한둘이 아니다. 결혼은 싫지만 웨딩드레스에 대한 로망을 포기할 수 없는 이들에게는 소피 칼의 「웨딩드레스」로 결혼을 사색하게 만들고, 외모 콤플렉스로 고민하는 이들에겐 뚱뚱보가 트레이드마크인 페르난도 보테로의 「얼굴」로, 이룰 수 없는 사랑 때문에 고통스러운 사람에게는 조지아 오키프의 「달로 가는 사다리」로 위로와 긍정의 에너지를 충전해준다.

"오늘날처럼 사는 게 힘겹다고 느껴질 때는 지적 즐거움을 얻기보다는 공감하고 위안을 얻기 위해 예술을 찾는 사람들"[5쪽]이 늘어나고 있다. 이 책은 그런 사람들이 그림에서 자신을 발견하게 끌어주고, 그림이 전하는 삶의 위안과 기쁨을 맛보게 한다. 간간이 미술과 무관한 소설, 시 같은 문학작품에 기대 경험을 확장하면서 감동의 질감을 맛깔스럽게 빚어낸다. 여기서 감상자는 지금까지 화가의 사생활이나 그림에 얽힌 스토리를 수동적으로 즐기던 데서, 자기만의 스토리텔링(즐거운 오독!)으로 그림을 능동적으로 즐길 힘을 얻는다.

그림은 조형세계이기 전에 한 화가의 희로애락이 담긴 텍스트다. 사람들이 살면서 느끼는 사랑, 이별, 행복, 외로움, 기쁨, 슬픔, 질투, 분노 등의 감정은 작품으로 표현되기 마련이고, 같은 인간으로서 감상자가 이런

마음을 전하다

텍스트에서 공감하고 감동을 받는 것은 당연하다. 따라서 미술사학자 제임스 엘킨스가 가진 그림에 대한 생각은 곧 저자의 생각과 일치한다.

"그림은 우리에게 뭔가를 말하게 하는 대신, 머릿속을 데우고 식히면서 사고의 온도를 변화시킨다."_{제임스 엘킨스, 『그림과 눈물』에서}

지금까지 권위 있는 작품 해석에 짓눌렸던 감상자라면, 이제 필요한 것은 '닥치고 감동'이다. 자신의 감동에서 미술품 감상을 시작하면 된다.

동서양 미술의
완전한
만남

『다, 그림이다』는 시대의 트렌드를
반영한, 형식과 내용의 조화가 돋보이는 책이다. 특히 한 몸이 된 두 개
의 스토리텔링은 이 책을 감상하는 또다른 즐거움이다. 그것은 이를테
면 '형식의 스토리텔링'과 '내용의 스토리텔링'이 되겠다.

먼저 독자의 무의식에 작용하는 형식의 스토리텔링. 저자가 '남녀'에
다가 형식이 '편지'다. 극적인 구성이 의미심장하다. 독자의 무의식에 똬
리를 튼 호기심을 공략하려는 전략 같다. 게다가 연애편지를 엿보는 듯
한 심리를 무의식적으로 작동시키는 효과마저 있다.

국내 미술책 중에는 이미 두 명의 저자가 함께 쓴 『노성두 이주헌의
명화읽기』(한길아트, 2006; 이하 『명화읽기』)가 있다. 이 책과 비교해보면
『다, 그림이다』의 형식이 한결 뚜렷해진다. 『명화읽기』는 남성 저자 두
명이 서양미술사를 서술한 책이다. 그런 까닭에 『다, 그림이다』처럼 남

녀 저자 사이에 기대되는 연애감정이 독자의 마음에서 작동하지 않는다. 사실『명화읽기』는 한 저자가 써도 될 내용을 두 저자가 나눠 썼다고 해도 과언이 아니다. 스타 저자의 만남으로 관심을 모으지만, 미술 대중서의 '파워라이터'로서 스타성 외에 두 저자가 만나야 할 필연성이 『다, 그림이다』처럼 확실하지 않다.

반면에『다, 그림이다』는 하나의 주제를 두고, 한 저자가 편지를 띄우면 다른 저자가 그것을 받아서 답신을 하는 식이다. 이야기의 주제는 '그리움' '유혹' '성공과 좌절' '내가 누구인가' '나이' '행복' '일탈' '취미와 취향' '노는 남자와 여자' '어머니, 엄마'로, 저자들은 동서양의 미술과 폭넓은 지식을 바탕으로 삶을 이야기한다. 두 저자의 호흡이 환상의 복식조다. 각자 동양화와 서양화, 동양 고전과 현대의 대중문화에 밝아서 서로 보완하며 상승작용을 일으킨다. 술술 읽히면서도 끝까지 유머와 진지함을 잃지 않는다.

독자층 면에서도 저자들은 서로에게 필요한 존재다. 왜냐하면 남성이 주요 독자층인 손철주와 여성이 주요 독자층인 이주은에게 공저는 각 저자에게 부족한, 상대방의 독자층에 어필할 수 있는 절호의 기회가 되기 때문이다. 동양 고전과 한시, 옛 시조 등에 해박한 손철주가 이를 갖고 동양화에 감추어진 이야기를 감칠맛 나게 풀어낸다면, 이주은은 서양화를 대상으로 영화, 애니메이션, 소설 등 동시대의 대중문화를 더해서 그림의 속내를 깊게 우려낸다.

일생일업이 음풍농월이라는 손철주의 글에는 풍류가 넘쳐흐른다. "잘 그리고 못 그리고, 잘 쓰고 못 쓰고를 따지지 않는 동양화의 너름새"276쪽가 한시와 구수한 입담과 어우러져 삶의 내밀한 부분을 건드린다.

혜원 신윤복의 「연당의 여인」은 연꽃이 핀 여름날, 툇마루에 걸터앉은 기생을 그린 그림이다. 저자는 나이든 기생의 자태에서 울혈이 진 그리움을 읽어내고는 그녀의 서러운 심정을 당나라 시인 맹교의 시(「원망하는 시」)로 대신 토로하게 한다. "저와 임의 눈물로 시험해 볼까요/서로 있는 곳에서 못에 떨어뜨려/바라보다가 연꽃을 따게 되면/올해는 누구의 눈물로 죽게 될까요."[33쪽] 이런 절절함은 다시, 김홍도 그림으로 전해지는 「미인 화장」과 작자 미상의 「서생과 처녀」로 이어지면서 그리움의 일장춘몽과 살을 포갠다.

이주은은 이 이야기를 받아서, "그리는 대상을 설득력 있게 실물처럼 그리는 환영"[284쪽]이 특징인 서양화로 자신의 생각을 펼쳐보인다. 「연당의 여인」에서 촉발된 그리움은 일본의 판화 「시노부가오타의 달」에 흩날리는 꽃잎 이미지를 따라 영화 「초속 5cm」로 이어지며 기다림의 독한 그리움을 확인하고, 꽃 이미지는 다시 빈센트 반 고흐의 「아몬드 꽃」과 만나 힘겨운 기다림의 시간을 찾아낸다. 그리고 딸기와 매혹적인 여인을 포착한 조반니 볼디니의 그림 「첫 과일」과 첫사랑을 찾아가는 영화 「김종욱 찾기」를 통해 첫사랑의 허망함과 애틋한 그리움으로 가슴 저미게 화답한다. 이렇게 주제와 관련된 몇 점의 그림이 주변 지식과 상상력의 부축을 받으며 저자만의 스토리텔링으로 빚어진다. 콩과 소금이 만나 된장이라는 제3의 맛으로 거듭나듯이 그림은 저자와 만나 제대로 숙성된다.

저자들에게 그림은 "내가 사는 세상을 바라보는 창문"이자 "다른 세상을 향해 여는 창문이다."[285쪽] 남녀의 애정행각은 분야를 막론하고 사람들의 호기심을 자극한다. 그림에서도 마찬가지다. 열 개의 주제 중에

'그리움' '유혹' '일탈' '취미와 취향' '노는 남자와 여자' 등이 남녀상열지사를 다룬 대표적인 것인데, 손철주의 넉살 좋은 수작은 적절한 수위조절과 찰진 입담으로 인해 읽는 즐거움을 배가시킨다.

여인의 무르팍을 닮은 '무릎연적'. 문방사우에도 못 드는 연적을 선비들이 가까이한 이유는 무엇일까? 손철주는 어느 무명 시인의 한시를 통해, 그 비밀을 거머쥔다. "어느 해 선녀가 한쪽 젖가슴을 잃었는데/어쩌다 오늘 문방구점에 떨어졌네/나이 어린 서생들이 서로 다투어 어루만지니/부끄러움 참지 못해 눈물만 주룩주룩"^{200쪽} 절묘하다. 겉으로는 "'무릎'이라 둘러댔지만 속으론 딴 부위를 연상하는 선비의 의뭉스러움"이 가관이다. "그러니 연적은 벗이 아니지요. 연적은 숨겨놓은 애인입니다. 문방사우처럼 드러내놓고 아끼는 대상이 아니라 남몰래 정을 주는 애인, 연적이 그런 존재가 아닐는지요."^{이상 200~201쪽} 옛 시인들이 남녀관계를 해학적으로 승화시켰듯이 손철주도 결코 에로티시즘의 선을 넘지 않는다. 도발적이기보다 해학적이고 유머러스하다. 이주은은 이런 편지를 상대방과 독자가 무안하지 않게 감싸안으며 "낮에 스치듯 본 그림이 뒤늦게 마음을 뒤흔드는 이유"^{11쪽}를 찾아간다.

편지는 역설적이게도 오늘의 세태에 부합하는 형식이 아닐 수 없다. 저자들의 감정과 생각을 직접 확인할 수 있는 편지의 특성은 감각적인 스토리텔링에 익숙한 요즈음 독자들에게 긍정적으로 작용하는 힘이 있다. 더불어 이 책은 시각 이미지를 통해 삶의 심연을 찾아가는 내밀한 '토크의 장'이기도 하다. 어떤 경우에도 가르치려 들지 않는다. 이야기를 들려주고 보여줄 뿐이다. 배움과 깨침은 각자의 몫이다. '구어체'도 이 책의 강점이다. 『명화읽기』에 이성과 이해가 작동한다면, 『다, 그림이다』

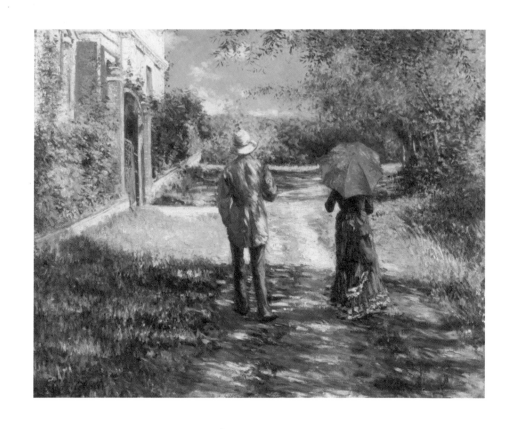

두 사람이 담소를 나누며 함께 걷고 있다.
마치 『다, 그림이다』의 두 저자를 떠올리게 한다.
이 책의 마지막 그림으로 이주은이 이 그림을 꼽은
이유다. 두 사람이 산책하며 나누는 미술 이야기가
귓가를 맴도는 듯하다.

귀스타브 카유보트, 「오르막길」, 캔버스에 유채,
99.6×125.2cm, 1881년

에서는 감성과 정서가 작동한다. 그래서 독자는 내용을 이성적으로 이해하기보다 공감하는 가운데 위로를 받게 된다.

이 책은 그림에 관한 정보 전달이 목적은 아니다. 그림을 소재로 꽃피우는, 각 주제에 대한 저자의 생각에 무게가 실려 있다. 그것도 삶이라는 틀 속에 그림을 위치시켜, 각자 사는 이야기를 한다. 따라서 우리 삶과 무관한 별세계인 것만 같던 그림이 삶을 성찰하게 도와주는 매체임을 자연스럽게 각인시켜준다. 그래서 독자는 저자의 이야기와 더불어 스토리텔링이 된 그림을 가슴에 품는다. 서로 다른 재료와 사고에 기초한 동서양의 미술은 삶의 이야기를 통해 비로소 하나가 된다. 그래서 '다, 그림이다.'

2016년 9월, 계간으로 발행되는 소식지 『DPPA』에서 청탁한 원고의 주제는 '내가 좋아하는 북디자인 베스트 5'였다. 나는 소설 두 권과 시집 한 권, 미술책 한 권, 그리고 이 책을 '베스트 5'에 포함시켰다. 신기하게도 아주 자연스럽게 이 책이 떠올랐다. 왜 그랬을까.

북디자인이 순하고 편하다. 경어체의 편지 형식도 한몫했겠지만, 오래두고 봐도 물리지 않는다. 앞표지의 왼쪽 상단에 동서양의 그림 두 컷을 상하로 앉히고, 오른쪽 맞추기로 문안과 로고를 배치하여 하단에 마당 같은 빈 공간을 마련해둔 표지(210×160mm)처럼 본문 디자인에서도 사유의 그린벨트 같은 여백이 눈에 띈다.

본문 편집에서 판면을 둘러싸고 있는 여백과 도판이 배치된 페이지의 여백이 넉넉한 편이다. 행간이며 자간의 폭이 다른 책보다 더 넓

은 것 같은 착각을 일으킨다. 쪽수와 쪽표제는 상단의 접지면에 배치했다. 페이지를 넘겨도 시각적으로 걸리적거리지 않는다. 행수는 18행으로 판형에 비해 적은 편이다. 행간과 자간 사이에 1등급 한우의 마블링처럼 끼어 있는 공백을 비롯하여, 여백이 전체적으로 두드러진다. 글이 양적으로 부담을 주지 않는다는 뜻이다.

편안한 느낌의 발원지는 또 있다. 본문에 사용된 도판들의 편집에 비밀이 있다. 본문 도판들 가운데 지면의 재단선에 물리게 해서 재단한 것이 없다. 이 때문이다. 도판 가장자리가 지면에 꽉 차도록 무리하게 사용하지 않았다. 그보다 판면 크기를 중심으로 도판을 사용하되, 세로로 긴 도판은 판면보다 2행 아래 배치한 도판설명 자리까지 십분 활용했다. 그리고 상하좌우에 여백을 두어서 마치 액자에 끼워진 그림 같은 효과를 냈다. 그림을 품은 지면에 안정감이 생긴다. 본문용지마저 눈이 편안한 미색이다.

북디자인이 어깨에 힘을 뺐다. 짜거나 맵지 않다. 자연식 집밥 같다. 독자를 시각적으로나 심리적으로 편하게 만든다는 점에서 북디자인의 존재이유를 곱씹게 한다. 좋은 북디자인이란 어쩌면 독자가 북디자인의 됨됨이를 느끼지 못할 만큼 자연스럽고 편안한 것이 아닐까.

마흔에
빛이 된
우리 옛 그림

공자는 40대를 불혹不惑이라 했고,
맹자도 사람이 사십이 넘어서는 자기 얼굴에 대해서 책임을 져야 한다
고 했다. 이 말은 곧 사회적 존재로서 자신과 관계를 맺고 있는 가족과
지역사회, 나아가 이 땅에 대한 책임의식을 강조한 말이기도 하다. 하지
만 현실은 팍팍해서 개인적·사회적 책임을 다하기란 쉽지 않다. 특히
가장으로서 40대 남자들은 대부분 힘들고 불안하다. 삶의 피로 속에
공허감과 맞서기도 하며 더이상 두근거릴 일이 없는 일상사에 마음은
부평초처럼 표류한다. 지금 제대로 살고 있는 것인지, 하는 일이 맞는지,
가족을 위해 희생한 대신 얻은 것은 무엇인지 회의도 생기고 까닭 없이
눈시울이 뜨거워지기도 한다. 그래서 중년의 남자들은 동서양의 고전에
의지하며 지나온 삶을 돌아보고, 흐트러진 마음의 매무새를 가다듬는
다. 색다르지만 우리 옛 그림을 가까이하는 것도 한 방법이다. 화가들이

사십대의 저자는 공재가
사십대에 그린 자화상에
자신의 삶을 비춰본다.
그래서 이 자화상은
"지나온 삶을 돌아보게 하며
앞으로 어떻게 살아야 하는지를
생각하게 해주는 그림"이 된다.

윤두서, 「자화상」,
종이에 수묵담채, 38.52×20.3cm,
1713년경, 국보 제230호,
전남 해남 윤씨종가

마음을 수련하고 신념을 표현하는 방편이었던 그림은 그 자체가 '사람'이어서, 옛 그림 읽기는 사람 읽기로 직통한다. 그림을 통해 화가의 삶을 들여다보고, 삶을 통해 그림을 음미하는 과정은 자신과 만나는 과정이기도 하다.

『나를 세우는 옛 그림』은 수신을 겸한, 40여 점의 우리 옛 그림 깊이 읽기다. 화가의 그림 한 점에 집중하되, 화가 개인의 삶과 정신적인 편력, 그가 살았던 시대의 정치·사회적 조류 등을 파악하면서 그림의 진면모를 들여다본다. 여기까지라면 여느 옛 그림 읽기 관련서와 큰 차이가 없겠다. 중요한 점은 옛 그림 읽기에 중년 남성의 내면이 포개어져 있다는 사실이다. 한 가정의 가장으로서, 아버지이자 아들로서, 생활인으로서 저자의 마음이 옛 그림과 함께한다. 저자의 드라마틱한 옛 그림 읽기는 바로 사십대 남자로서 삶을 직시하며 세상의 이치를 깨치고 흐트러진 자신을 바로 세우는 과정에 다름 아니다. 그래서인지 유난히 자화상과 자화상의 범주에 드는 그림 이야기가 눈에 띈다.

형형한 눈빛의 사내가 정면을 응시하고 있는 공재 윤두서의 「자화상」. 초상화 중에서 유일하게 국보로 지정된 그림이다. 이 그림에 매혹된 저자는 공재에 관한 자료와 작품들을 섭렵하며 흠모의 마음을 키워간다. 그러면서 공재의 「자화상」에 대한 글은 "최소한 마흔은 넘어야 쓸 수 있을 것" 같아서 오랫동안 망설였다고 고백한다. 왜냐하면 「자화상」에는 "중년 남자의 모든 것이 담겨 있고, 또 앞으로 남은 생을 어떻게 살고자 한다는 각오가 서려 있다고 생각했기 때문"^{이상 154쪽}이다. 그런 만큼 마흔에 들어 쓴 「자화상」을 다룬 글에는 시대를 초월한 중년 남자의 심경이 적나라하게 드러나 있다.

「자화상」은 공재가 사십대에 그렸다. 저자는 이 연령대에 주목한다. 그리고 자화상의 강렬한 눈빛에서 학문과 예술에 대한 공재의 높은 자부심과 기품 외에 깊은 슬픔과 피곤함을 찾아낸다.

공재의 생은 불행의 연속이었다. 양부모와 친부모의 사망, 두 형님과 벗, 학문적 동지들을 연이어 잃었던 생의 후반기에는 늘 슬픔에 젖어 있을 수밖에 없었다. 사십대에 한 집안의 대소사를 챙기며 불행과 동행했던 공재의 삶에서, 저자는 세상살이에 지친 중년 남성의 고단함을 엿본다. 동병상련의 심정. 그래서 이 「자화상」을 "지나온 삶을 돌아보게 하며 앞으로 어떻게 살아야 하는지를 생각하게 해주는 그림"169쪽이라며, 자신의 슬픔까지 고스란히 표현한 세계적인 걸작이라고 말한다.

공재의 「자화상」이 직접적인 자화상이라면, 현재 심사정의 「딱따구리」(이 책 180쪽)는 간접적인 자화상이 되겠다. 가문에 덧씌워진 폐족의 멍에를 짊어지고 평생 불우한 삶을 살아야 했던 현재. 힘든 자세로 매화나무에 붙어 있는 딱따구리 한 마리를 그린 그림에서 저자는 현재의 그늘진 삶을 본다. "색깔이 화사한데도 딱따구리의 표정 탓인지 전체적으로 쓸쓸한 기운이 감돈다"105쪽라며, 딱따구리의 불안한 자세에 주목한다. 편히 나무에 앉아 있기보다 세로로 힘겹게 매달려 있는 것 같다는 것이다. 그리고 어느 위치에서든 마주치게 되는 동그랗게 뜬 딱따구리의 눈에서 쓸쓸함을 넘어 그 모든 것에 초연한 삶의 태도를 발견하고는 가슴 먹먹해 한다. 세상에서 쫓겨난 자의 자화상으로서, 저자는 이 그림에서 세상과 맞선 자의 초탈함을 배운다.

미수 허목의 「월야삼청月夜三淸」은 화가의 성품처럼 기운이 도도하다. 가지가 끊어진 늙은 소나무 둥치와 사선으로 배치된 매화나무 가지, 그

사이에 툭 튀어나온 대나무 잎, 그리고 빈 공간에 크게 떠 있는 달이 그림의 전부. 여기서 달은 소나무와 매화나무, 대나무의 맑은 기운을 밝게 비춰준다. 예송논쟁에 패해서 삼척부사로 좌천되기도 하면서, 결국 권력보다는 묵묵히 학문의 길을 걸어간 학자이자 선비정신으로 무장한 이가 미수였다. 저자는 그의 생을 좇으며, 이 그림에서 "자신이 가야 할 길—부와 명예보다는 학문을 추구하고 백성을 편안케 하는 길—을 걸어가겠노라고 둥근 달 아래 다짐하는"[238쪽] 미수의 강한 의지를 포착한다.

옛 그림은 역시나 아는 만큼 보인다. 그림 속에 등장하는 인물과 소재에 관해 어두우면 그림을 봐도 특별한 감정이 생기지 않는다. 그냥 '잘 그린 그림이구나' 하는 느낌 이상을 받기 어렵다. 저자는 부단히 화가의 치열했던 삶과 고민을 배경에 깔면서 그림을 음미한다. 동시에 자신을 돌아본다. 화가의 삶과 자기 삶을 비교해보기도 하고, 지금과 다른 삶을 살았다면 어떠했을까 상상하기도 한다. 그래서 "옛 그림 감상은 제 스스로 감식안을 높이는 배움의 행위이자 생활을 돌아보는 반성의 과정"[9~10쪽]이었다고 토로한다.

유학자의 기개가 살아 있는, 석지 채용신의 「매천 황현의 초상」에서는 '세상에 대한 책임감'에 굵게 밑줄을 치고, 서민의 그림인 민화 「감모여재도感慕如在圖」에서는 사무치게 그리워하는 마음에, 김홍도의 「춘작보희春鵲報喜」와 「군작보희群鵲報喜」에서는 우리 존재의 기쁨에, 다산 정약용의 「매조도梅鳥圖」에서는 가족을 아끼는 마음에 각각 가슴을 연다. 김홍도의 「모구양자도母狗養子圖」를 보면서 아들로서 자신을 돌아보는가 하면, 정선의 「인왕제색도」를 보면서 피보다 진한 우정을 생각한다.

옛 그림은 이렇듯 작게는 그리움과 가족애, 우정을 곱씹게 하고, 크게

는 사회적인 책임감과 엄격함에 대한 고민을 자극한다. 저자에게 "옛 그림은 흐트러지고 비딱해진 마음을 바로 세우고 새로운 용기와 각오를 다지는 데 훌륭한 조력자"[10쪽]이자 삶의 나침반이다.

듬직한 저자의 탄생을 알리는 이 책의 독후감은 저자의 감상과 심경에 공감하는 데서 끝나지 않는다. 마흔의 독자는 자연스럽게 저자의 감상과 깨달음을 통해 자신을 성찰하며 덥수룩한 삶의 오탈자를 교정하는 쪽으로 나아간다. 사실 옛 그림을 보는 행위는 우리가 어떤 삶과 어떤 사회를, 어떤 행복을 원하는지 구체적으로 고민하는 일이다. 마흔은 옛 그림 깊이 읽기에 좋은 나이다.

이 책의 구성에 관해서도 한마디하자. 각 페이지의 본문 옆구리에 배치된 간단명료한 용어설명은 그 위치가 독서를 편하게 한다. '각주'나 '미주'가 아닌 탓에 시선을 멀리 이동할 필요 없이 해당 용어가 나오는 문장 바로 곁에서 곧장 궁금증을 해결할 수 있다. 그리고 두 개의 팁('옛 그림과 친해지기')으로 마련한 동양화 감상의 기본인 '준법峻法'과 '육법화론六法畫論'에 대한 자세한 설명은 본문의 그림을 깊이 감상하는 데 도움을 준다. 본문이 그림 한 점을 자세히 읽는 것인 만큼 이는 적절한 팁이 아닐 수 없다. 적재적소에서 이해와 감상의 폭을 넓혀준다.

조정육 지음

『그림공부 인생공부』

옛 그림에서
인생을
사색하다

　　　　　　　　　　사람들은 왜 말랑말랑한 미술 이야
기를 선호할까? 사실 포털사이트에 웬만한 미술 정보는 다 있다. 단편적
인 가이드성 정보에서부터 미술사나 미술이론 전공자들의 전문적인 지
식까지 언제 어디서든 검색해볼 수 있다. 그럼에도 독자는 블로그나 종
이 매체의 시시콜콜한 미술 이야기에 더 호감을 보인다. 왜 그럴까?

　인터넷의 지식검색 자료는 객관적인 정보 위주다. 필자의 사사로운 이
야기는 배제된다. 맑은 물에는 물고기가 살지 않는 것처럼 읽는 재미가
떨어진다. 그래서 정보 확인이나 리포트 작성에 필요해 자료를 검색하
는 경우를 제외하고는 대부분 거들떠보지 않는다. 반면에 블로그나 종
이 매체에는 글쓴이의 동선이나 마음의 움직임이 그대로 노출돼 있는
편이다. 저자의 사생활과 생각을 훔쳐보는 듯한 재미와 훈훈한 감동이
함께한다. 그래서 독자는 사람냄새 나는 이야기를 찾는다.

오늘날에는 누구나 손쉽게 소셜미디어로 자기 생각을 표출하고, 상대방 생각을 접할 수 있다. 이제 중요한 것은 자기만의 콘텐츠다. 어느 누구에게도 들을 수 없는 체험과 사유로 담금질된 이야기가 최고의 경쟁력이다. 그래서 힐링, 자기계발, 창의력 등 트렌드와 결합한 미술 대중서도 단순히 정보 위주로 미술을 공급하기보다 저자의 소소한 일상과 교감하는 방식으로 미술을 가까이하게 이끈다. 이에 따라 저자의 사생활을 엿보는 부가적인 재미가 있다.

이 책의 저자는 2000년대 초부터 옛 그림에 자신의 일상을 버무려서 미술의 생활화를 실천해왔다. 오랫동안 일반인에게 미술은 미술이고, 일상은 일상이었다. 사람들은 미술은 전공자들의 몫으로 던져두고 '미술 없는 삶'을 꾸려가고 있다. 저자는 이렇게 미술이 죽어버린 일상에 제동을 걸었다. 미술과 일상이 따로 놀아서는 안 된다는 것이다. 갓난아기가 자연스럽게 생활 속에서 말을 배우듯이 저자는 일상에 옛 그림을 접목하고 옛 그림에서 일상을 보며, 미술과 일상을 어깨동무시킨다.

이 책은 산수화, 초상화, 풍속화, 탱화, 우키요에 등 한중일 삼국의 옛 그림에서 찾아낸 삶의 지혜로 풍성하다. 저자는 사람살이가 드라마틱하게 전개되는 옛 그림도 사마천의 『사기』처럼 인생의 지침서가 되기에 부족함이 없다며, 옛 그림이 케케묵은 유물이 아니라 자기답게 사는 데 필요한 에너지원임을 가슴 뭉클하게 일깨운다.

저자에게 옛 그림은 속 깊은 인생의 멘토다. 옛 그림 읽기로 내면을 직시하며 삶을 깊고 넓게 확장한다. 이는 부제처럼 '잘 사는 법'보다 '나답게 사는 법'을 밝혀주는 인문학적 그림 읽기다. 전작 격인 『그림공부 사람공부』(앨리스, 2009)가 옛 그림의 조형적인 기법과 옛 화가들의 삶에

서 인생의 지혜를 채굴했다면, 이번 책은 옛 그림으로 인생의 사계를 사색한다. 저자의 옛 그림 이야기에는 사람에 대한 관심이 그 바탕에 있다. 미술사 전공자로서, 객관적인 자료에 근거해서 옛 그림을 연구하던 저자의 시선을 끈 것이 사람이었다. 옛 그림도, 결국 옛 화가들이 자기 삶에서 길어올린 지혜의 경전이라는 데 생각이 미친 것이다.

"그림을 단지 학술적인 분석의 대상으로서가 아니라 나와 비슷한 삶을 산 또 다른 누군가의 라이프스토리로 받아들일 때, 나와 전혀 무관해 보이던 그림이 갑자기 내 삶에 들어오는 것을 느낄 수 있다."6쪽

옛 화가들도 비록 시대는 다를지언정 현재 우리와 동일한 고민을 하며 살았다는 점에서, 그들이 남긴 그림은 곡진한 삶의 이야기에서 크게 벗어나지 않는다. 저자는 그림 속에서 먼저 산 사람들의 삶과 생각을 찾아보고, 그들의 고민과 지혜에 공감하며 자신을 돌아보고 삶의 안쪽으로 시선을 돌린다.

"이유는 간단하다. 행복해지기 위해서다. 행복은 외부에 있지 않다. 내부에 있다. 행복이 자기 안에 있다는 것을 절실히 깨달을 때, 외적인 조건은 행복해지는 데 아무런 장애가 되지 않는다. 내가 어떤 직위에 있든, 어떤 집에 살든, 무엇을 소유하고 무엇이 결핍되어 있든 전혀 상관이 없다."270쪽

누구에게나 인생은 한 번뿐이다. "패자부활전이 없다. 사람들이 드라마를 보고 역사책을 읽고 다른 사람들의 삶을 들여다보는 이유는 (중략) 한 번뿐인 삶이 너무나 소중해서, 함부로 살 수 없어서다."7쪽 또 "정답을 안다면 인생은 조금 쉬워질지도 모른다. 정답을 모르기 때문에 어렵고, 그래서 더욱 함부로 살아서는 안 되는 것이 인생이다."148쪽

그런 만큼 건어물처럼 메마른 일상도 정작 마음의 눈을 뜨고 보면 빛나는 것 천지다. 저자가 산책, 업무, 여행, 명절, 병원 등 평범한 생활에서 옛 그림을 발견하는 이유도 이 때문이다. 때로 이야기는 개인사를 넘어 실업, 출산, 노인복지, 고독사, 입시 같은 사회문제까지 껴안는다. 저자가 보기에 자기답게 사는 길은 주어진 일상에서 최선을 다해 느끼고, 생각하는 것이다. 사람살이에 무의미한 일상은 없다. 단지 그렇게 느끼는 사람이 있을 뿐.

"날마다 추락하는 삶을 끌어올리기 위해"[13쪽] 몸부림치는 저자는 심지어 뇌종양 진단을 받고서도 생의 의미를 묻고 글을 쓴다. 18세기 문인화가 이인상의 「병든 국화病菊」에서 뇌종양 수술 직전의 자신을 발견하고는 병든 국화와 동병상련의 처지이면서도 결코 희망의 끈을 놓지 않았다. 봄이면 국화가 살아나듯이 자신의 회생도 믿으며, 뇌종양조차 삶의 일부로 담담하게 받아들인다. 그러니까 삶과 죽음의 경계에 선 순간마저 저자에겐 일생일대의 시간이었다. 모든 살아 있는 것들의 삶은 물리적 시간으로 결정되지 않는다. 하루살이는 겨우 하루를 사는 게 아니라 그 하루로 평생을 산다. 톨스토이는 『세 가지 질문』에서 세상에서 가장 중요한 때는 바로 지금이고, 가장 중요한 사람은 지금 함께 있는 사람이며, 가장 중요한 일은 지금 곁에 있는 사람을 위해 좋은 일을 하는 것이라고 했는데, 이는 죽음의 문턱까지 다녀온 저자가 하루하루를 평생처럼 살면서 얻은 깨달음이기도 하다.

"우리가 사는 곳이 바로 무릉도원이다. 내가 몸담고 사는 이곳이 극락이고 천당이고 파라다이스고 유토피아다. 아무리 극락이 좋다 한들 현재 내가 살고 있는 이곳이 지옥이라면 미래의 행복이 무슨 소용이 있겠

는가. 우선은 내가 있는 이곳이 극락이 되어야 한다. 천당이 되어야 한다. 그것이 수많은 화가가 봉숭아꽃이 핀 도원도를 그린 이유일 것이다."243~45쪽

저자는 끊임없이 옛 그림을 데리고 일상으로 하산하는 중이다. 일상의 예술화와 예술의 일상화를 꿈꾸며 독자와 더불어 '미술이 있는 삶'을 준비한다. 미술의 고향은 일상이다. 아니, 미술의 고향은 일상을 누리는 사람이다. 저자의 글은 그런 미술의 고향에 대한 이야기다. 그래서 이렇게 말한다.

"오늘도 나는 그림 속에서 인생을 만나는구나."51쪽

오주석 지음

『오주석이 사랑한 우리 그림』

달인이 남긴
우리
옛 그림 이야기

　　　　　　　　　　　국내 미술출판에서 주목할 만한 책
으로 다섯 종만 꼽아본다면 어떤 것이 있을까? 그중 세 종이 스테디셀
러다.

　'미술+기행'의 첫 주자는 단연코 『50일간의 유럽 미술관 체험』(전2권,
학고재)이다. '아트 스토리텔러'로서 이주헌을 알린 책이기도 하지만 '미
술'을 '기행'과 접목시킨 획기적인 미술관 여행 안내서다. (1995년, 출간 10
년 만에 개정판이 나왔고, 2015년 20년 만에 두툼해진 재개정판이 나왔다!) 이
후 다양한 미술관 기행서들이 출간되고 있다.

　그림 감상을 삶과 밀접하게 연결한 대표선수는 한젬마의 『그림 읽어
주는 여자』(명진출판, 1999)다. 물론 대필 작가가 따로 있었다는 것이 밝
혀져 의미가 다소 퇴색하긴 했으나, 이 책은 그림을 감상할 때 객관적인
정보에 어둡다고 주눅들 필요가 없다고 말한다. 그림을 자기 삶과 연관

시키며 마음대로 즐기면 된다는 것이다.

미술을 실용적으로 읽기 시작한 공은 이명옥의『그림 읽는 CEO』(21
세기북스, 2008)에게 돌려야 한다. 창의적인 사람이 되는 비법을 세계적
인 명화와 화가들의 일화에서 추출하여 효과적으로 전수한다. 미술이
미술인만의 세계가 아니라 창조의 기술과 지혜를 얻기 위한 도구로 활
용할 수 있음을 보여주었다.

'미학의 대중화'를 이끌었다는 점에서 진중권의 스테디셀러『미학 오
디세이』(전2권, 새길, 1994; 전3권, 휴머니스트, 2014)를 빼놓을 수 없다. 가
상과 현실의 관계를 중심으로 미학 외에도 그와 인접한 예술사의 성과와
심리학, 철학, 정신분석학, 정보이론, 기호학 같은 다양한 방법론을 섞어
서 독자들을 낯선 미학의 진경으로 이끌었다.

그리고 요절한 미술사학자 오주석1956~2005의『오주석의 한국의 미 특
강』(솔출판사, 2003; 푸른역사, 2017)이 있다. 이 책은 서양회화를 더 가깝
게 느끼는 오늘의 독자에게 우리만이 가진 아름다움을 찾아주는 한편
우리 옛 그림도 서양회화처럼 흥미진진한 세계임을 인식시켜주었다. 사
실 옛 그림을 비롯하여 먹으로 작업하는 '한국화'는 미술시장에서도 홀
대 받는 장르다. 작품가격도 서양화에 비해 턱없이 낮고, 갈수록 한국화
를 고집하는 인구도 줄고 있다. 이런 상황이 심화될수록 오주석의 존재
는 빛난다. 오주석은 우리 '먹그림'을 사랑하게 만든 탁월한 '구원투수'
이자 우리 옛 그림의 영원한 멘토다. 사후에 그의 원고들이 속속 출간되
었다.『이인문의 강산무진도』(신구문화사, 2006),『옛 그림 읽기의 즐거움
2』(솔출판사, 2006),『그림 속에 노닐다』(솔출판사, 2008)에 이어『오주석이
사랑한 우리 그림』이 나왔다.

고결한
선비가
물을 바라보다

강희안, 〈고사관수도〉

도판과 원고의 짜임새 있는 편집디자인이 작품 감상을 깊게 한다.

단원 김홍도의 「씨름」, 혜원 신윤복의 「미인도」, 오원 장승업의 「호취도豪鷲圖」, 연담 김명국의 「달마도」, 작가 미상의 병풍 그림인 「일월오봉병日月五峯屛」 등 우리 옛 그림의 걸작으로 꼽히는 27점이 책의 주인공들이다. 저자는 그림과 하나가 되어, "조선시대 옛 그림의 매력과 의미, 숨은 이야기 등을 통해 우리 그림의 아름다움을 제대로 느끼고 사랑"183쪽할 수 있게 해준다.

『동아일보』에 연재한 '오주석의 옛 그림 읽기'(2000. 4. 19~10. 4)가 이 책의 모태다. 21회로 연재를 마친 저자는 세상을 떠나기 전에 출간 준비를 했던 모양이다. 나중에 저자의 컴퓨터에서 머리말이 발견된 것. 유작임에도 책에 저자의 '머리말'이 있는 것은 이 때문이다. 거기에 '오주석 선생 유고간행위원회'에서 출간작업을 하면서 잡지 『북새통』에 연재(2003. 5~2004. 12)한 비슷한 분량의 원고 여섯 편을 더했다.

이 책은 본문 편집이 아름답다. 분량이 적은 원고를 시원시원한 편집 디자인으로 짜임새 있게 연출했다(원고 양이 일반 단행본 분량의 절반도 안 된다). 덕분에 여백의 미가 실하다. 천천히 감상할 수 있다. 도판 사용도 눈에 띈다. 각 글의 입구에 그림의 전체 모습을 세워두고, 본문 속에 부분을 확대한 도판들을 배치해 이해를 돕는다. 즉, 두 페이지가 펼쳐진 상태인 글 입구에서, 왼쪽 페이지의 글 제목을 통해 오른쪽 페이지의 그림을 감상(102쪽 상단의 펼침면)한 뒤, 부분도에서 다시 한번 그림의 세부를 자세히 감상할 수 있다. 비록 200자 원고지 일곱 장 분량이지만, 여백과 그림이 어우러진 이야기에는 한 편의 소설 같은 감동과 재미가 있다.

"함께 갈 수 없는 길, 그러나 마음만은 님의 품 안에 있다. 달빛이 몽롱해지면서 두 사람의 연정도 어스름하게 녹아든다. 배경이 뽀얗게 눅

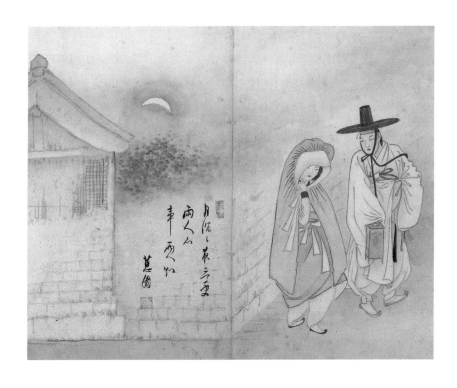

"달도 기운 야삼경/두 사람 속은 두 사람만 알지."
곱씹을수록 기가 막힌 화제다.
이 화제와 그림을 함께
음미하면 더 많은 이야기가 들린다.

신윤복, 「월하정인도」
(『신윤복필풍속도화첩』에서),
종이에 수묵담채, 28×35cm, 19세기 초,
간송미술관

여겨 있으니 섬세한 필선과 화사한 채색으로 그려진 두 연인이 더욱 도 드러져 보인다. 신윤복은 이 정황을 풍류 넘치는 흐드러진 필치로 이렇게 적었다. '달도 기운 야삼경/두 사람 속은 두 사람만 알지.' (중략) 예나 지금이나 남녀 간의 일은 갈피도 많고 두서는 없으며 반드시 은밀하게 마련이다. (중략) 때로는 한 장의 그림이 소설 한 편보다 더 소상하다."23~25쪽

두 남녀의 애틋한 모습을 담은, 신윤복의 풍속화 「월하정인도」를 두고 오주석은 이렇게 말한다. 애틋한 연애소설의 한 장면을 보는 것 같다. (이 그림에 관한, 74쪽의 「그림이 꽃보다 아름다워」편에 인용된 구절과 이 구절을 비교해보면, 전자는 시인다운 감상이고, 이는 미술사가다운 감상임을 알 수 있다.) 이처럼 아름다운 이야기의 출처는 소재에서만 나오는 것이 아니다. 그림이 그려진 바탕에서 풀어내기도 한다.

겸재 정선의 「금강내전도」는 '부채'에서부터 이야기를 시작한다. "단오 무렵이면 선인들은 갖가지 부채를 만들어썼다. 부채 그림이란 그 얼마나 멋들어진 것인가? 간편하게 명화를 손에 쥐고 다니다가 어디서나 이따금씩 척, 하고 펼쳐 본다. 그리고 선선한 바람결을 그윽이 음미한다. 이 부채를 들고 금강산 일만 이천봉을 한 손에 틀어쥐어 솔솔 부친다면 아마도 봉래산 향내에 취하여 그대로 신선이 될지도 모른다."79쪽 어떤가. 그냥 부채가 아니다. 금강산 일만 이천봉이 들어찬 부채다. 오염되지 않은 바람이 얼마나 시원할까. 새삼 선조들의 풍류에 탄복하게 된다.

김홍도가 쉰두 살 되던 해에 그린 「소림명월도疏林明月圖」는 어떤가? 저자는 우선 이 그림이 "어느 봄날에 그린 작품"167쪽이라며 놀란다. 그리고 그림과 같은 심정이 된다. "아무리 나이 오십 지천명知天命의 세월을 넘겼

다고 해도 어쩌면 한 사람의 마음속에 이렇듯 가을이 고스란히, 한 계절이 오롯이 담길 수가 있을까? (중략) 그럼 「소림명월도」는 자연인가, 그림인가? 「소림명월도」는 사람이다. 가을을 보고 그것을 느꼈으나, 마음에 잔물결 하나 일으키지 않고, 있는 가을 그대로 관조할 수 있었던 사람, 스스로 자연과 하나가 됐던 김홍도 바로 그 사람이다."166~69쪽

이는 화가와 그림의 마음이 되어보지 않고서는 불가능한 이야기다. "작품은 한 인간의 삶을 기록한 초상이면서 동시에 추상화"114쪽인 까닭에, 저자는 그림에 깃든 "영혼의 울림"115쪽을 찾아서 생생한 필치로 전한다.

그가 『오주석의 한국의 미 특강』에서 제시하고 있는 옛 그림 감상의 원칙, 즉 '옛사람의 눈으로 보라' '옛사람의 마음으로 봐야 한다'는 사실을 이 책에서도 확인할 수 있다.

오주석은 빼어난 '그림 통역사'다. 옛 그림과 현재의 독자 사이에서, 옛 그림의 맛과 멋을 통역해주었다. 그의 통역은 고루하거나 진부하지 않고 현대적이면서도 기품이 있다. 그림 읽기는 해박한 독해력만으로 완성되지 않는다. 글솜씨가 뒷받침되지 않으면 그림 읽기는 독백이 될 수밖에 없다. 그런데 저자는 뛰어난 독해력에 유려한 글발까지 갖추었다. 그림을 그린 화가보다 그림을 더 잘 알 것 같다. 그래서 당시 연재를 담당했던 이광표 기자의 말마따나 "오주석 선생이 있어서 참으로 즐겁고 행복"하다.

새롭
게

보
다

박홍규 지음

『독학자, 반 고흐가 사랑한 책』

다독가
빈센트 반 고흐

빈센트 반 고흐는 어떤 책을 읽었을까?

이 책은 이런 의문에 대한 하나의 답이다. 빈센트가 쓴 900통의 편지에서 언급한 책들 가운데 일부를 리뷰한 '책으로 본 빈센트' 이야기다. 성경에서부터 평생 끼고 산 종교철학서(2장)와 그가 사랑한 시인들(3장), 그리고 프랑스 문학(4장)과 영문학(5장)까지, 빈센트가 읽고 느끼고 배우고 또 그림으로 그린 책을 중심으로, 그의 생각과 삶을 톺아본다.

이 책의 출간 소식을 접하고 떠오른 것은 두 가지였다. 먼저 유명 인사가 애독한 책들을 집중 조명한 두 권의 책이다. 하나는 법정 스님이 생전에 읽어온 책 50권을 소개한 『법정 스님의 내가 사랑한 책들』(문학의숲, 2010)이고, 또 하나는 고 노무현 대통령이 진보의 미래를 고민하면서 읽었던 책 10권을 다룬 『10권의 책으로 노무현을 말하다』(오마이북, 2010)였다. 유명 인사가 단편적으로 언급한 책에 주목했다는 점에서 『독

펼쳐진 성경 앞에 놓여 있는, 역시나
표지가 너덜너덜한 책은 에밀 졸라의 소설
『삶의 기쁨』이다. 이 성경과 소설책의 공존은
죽은 아버지와 화해하고자 하는 빈센트의
마음을 보여준다.

빈센트 반 고흐, 「펼쳐진 성경이 있는 정물」,
캔버스에 유채, 65.7×78.5cm, 1885년,
암스테르담 반 고흐 미술관

학자, 반 고흐가 사랑한 책』도 이들 책과 같은 맥락에 있다.

　다음은 기획력이다. 미술에 관심 있는 출판기획자라면 빈센트가 읽은 책들에 관해 한번쯤 생각해봄 직한데, 이 책의 기획자 서정순은 생각에 그치지 않고 실천에 옮겼다. 이 점에 박수를 보내고 싶다. 사실 빈센트의 편지를 보면, 그 속에 인용된 책들을 심심찮게 접할 수 있다. 그럼에도 누구도 그 책들로 빈센트를 조명하지는 않았다. 아니, 어쩌면 조명하고 싶어도 엄두를 못 냈을 수 있다. 왜냐하면 저자를 구하기 어렵기 때문이다. 제아무리 쌈박한 기획안도 저자를 구하지 못하면, 그것은 쓸모없는 종이쪼가리 신세가 되고 만다. 그런데 이 책은 적임자를 섭외했다. '빈센트 오타쿠'라 할 박홍규 교수의 역량을 제대로 알아본 것이다. 박 교수는 이미 『내 친구 빈센트』(소나무, 1999)『빈센트가 사랑한 밀레』(아트북스, 2005)『절망 속에서도 희망을—노동자화가 빈센트 반 고흐의 아나키 유토피아』(영남대학교출판부, 2013), 그리고 빈센트의 편지 편역서인 『세상에서 가장 아름다운 편지』(아트북스, 2009)를 출간한 바 있는 빈센트 전문가다. 더욱이 그는 다산성 저술가이자 박학다식한 다독가이기도 해서 비판적인 책 읽기도 기대할 수 있다.

　빈센트가 사랑한 책을 리뷰할 저자에겐 두 가지 조건이 요구된다. 하나는 빈센트의 삶과 작품세계를 알아야 하고, 다른 하나는 빈센트가 읽은 책들에 밝아야 한다는 점이다. 이들 중 어느 한쪽이라도 부족하면 성공적인 결실을 기대하기는 어렵다. 그런데 박 교수는 빈센트의 편지를 번역한 역자이자 열정적인 독서가로서, 그의 책을 다루기에는 안성맞춤이라 하겠다.

　빈센트는 서른 전후부터 죽기까지 10년 남짓 그림을 그리면서 낮에는

붓을 들었고 밤에는 책을 읽거나 편지를 썼다. 그는 편지에 자신이 읽은 책에 관해 쓰기를 좋아했다. 또 그림을 그릴 때도 감동적으로 읽은 책을 그려넣곤 했다. 빈센트가 처음으로 그린 책 정물하는 「펼쳐진 성경이 있는 정물」이다. 화폭 한편에 촛대가 있는 가운데, 커다란 성경이 펼쳐져 있고, 그 앞에 표지가 너덜너덜한 작은 책 한 권이 놓여 있다. 이 책은 에밀 졸라의 소설 『삶의 기쁨』이다. 저자에 따르면, 성경과 소설책의 공존은 죽은 아버지와 화해하고자 하는 빈센트의 마음을 나타낸다. 또 비너스의 조각상과 장미꽃 세 송이를 책과 함께 그린 「조각상과 책이 있는 정물」에는 공쿠르 형제의 『제르미니 라세르퇴』와 모파상의 『벨아미』가 등장한다. 『제르미니 라세르퇴』는 밑바닥 인생을 전전하다가 생을 마감한 한 여성 노동자의 40년 생을 그렸고, 『벨아미』는 '벨아미'라는 별명을 얻은 미남자가 귀족 부인들과 밀애를 즐기며 성공가도를 달린다는 내용이다.

일본의 차 상자 뚜껑에 그린 「책 세 권의 정물」의 주인공은 세 권의 책이다. 맨 위의 책은 랴슈팽의 『용감한 사람들』이고, 그 밑은 공쿠르 형제의 『매춘부 엘리자』, 뒤쪽의 붉은색 표지 책은 졸라의 『여성의 행복』이다. 모두 빈센트가 파리에 머물면서 애독한 소설이다. 폴 고갱이 아를에 두고 간 「지누 부인의 초상」을 보고 그린 「아를의 여인」에도 책 두 권이 나온다. 찰스 디킨스의 『크리스마스 캐럴』과 해리엇 비처 스토의 『톰 아저씨의 오두막』이다. 유명한 「의사 가셰의 초상」에도 『제르미니 라세르퇴』와 파리 예술가의 투쟁 어린 삶을 그린 『마네트 살로몽』이 함께 그려져 있다. 모두 공쿠르 형제의 소설. 가장 많은 책이 등장하는 그림은 「프랑스 소설책들과 장미가 든 유리병이 한데 어우러진 잔잔한 삶」

새롭게 보다

이다. 이 그림에는 20여 권의 책이 화병과 어우러져 있다.

빈센트는 그림 속의 책들을 단순한 소재로만 다루지 않았다. 제목을 묘사할 만큼, 감명 깊게 읽은 책들을 기록하듯이 그렸다. 낮은 곳을 지향한 그의 인생처럼 책으로 접한 불우한 인생과 현실에 마음을 주며, 책에서 깨달은 대로 살았다. 그에게 책은 학교이자 선생이었다. 평생 마음의 스승으로 모신 밀레를 만난 것도 책을 통해서였다. 알프레드 상시에가 쓴 『장프랑수아 밀레의 삶과 예술』을 읽고 농민화가 밀레의 삶과 작품세계에 감동을 받은 빈센트는 '밀레처럼' 가난하게 살면서 부지런히 그림을 그린다. 이 책은 상시에가 밀레와 주고받은 수백 통의 편지를 토대로 쓴 '밀레 전기'였다. 생전에 직접 만난 적은 없었지만, 빈센트는 밀레의 삶에서 용기를 얻고, 막연했던 삶의 목표를 뚜렷이 한다. 책 한 권이 인생의 항로를 결정한 셈이다.

그런데 실제 밀레의 삶과 전기는 차이가 있었다. 저자의 비판적인 책 읽기는 이 점을 놓치지 않는다. 밀레는 농촌마을인 바르비종에 살았지만 결코 농민을 친구로 두지 않았다. 그의 친구는 예술가들과 학자들 등 교양 있는 사람들이었다. 당시에 밀레는 성공한 화가로서 부자였다. 하지만 빈센트는 전기에서 접한 대로 밀레가 농민화가로 평생 가난하게 살았다고 오해했다. 「만종」 「씨 뿌리는 사람」 등 죽기 전까지 밀레의 그림을 따라 그리며, 빈센트는 농민화가로서 자신의 작품세계를 일궜다.

저자에 따르면, 빈센트가 "편지에 언급한 작가만 해도 150여 명에 이르고, 문학 관련 언급은 800건"이 넘고, "수많은 작가들이 쓴 책 중에 언급된 것만도 300권이 넘는다."12~13쪽 이 책은 화가로만 알려진 빈센트의 다독가로서 면모를 재발견하게 해준다. 독서로 다져진 문사철의 내

공이 곧 빈센트 그림의 내공이었고, 현란한 손재주보다 묵직한 '서권기書卷氣'가 감동의 원천이었다. 빈센트는 "끊임없이 홀로 배우고 생각하고 터득하는, 실로 '공부하는 자'였다."[11쪽] 또 스스로 깨친 바를 실천하는 지행합일의 삶을 살았다. 책은 빈센트에게 인간다운 삶을 조형한 마음의 보양식이었다.

"나는 책에 억누를 수 없는 정열을 지니고 있고, 나의 마음을 개선하고자 끊임없이 노력할 필요가 있다. 말하자면 빵을 먹고 싶은 것과 같이 공부를 하고 싶다."[30쪽]

새롭게 보다

이주헌 지음

『리더를 위한 미술 창의력 발전소』

미술로
키우는
창의력 근육

미술을 도구화한 책들이 주목받고 있다. 명화 감상으로 창의성을 버리게 해주는 이명옥의 『그림 읽는 CEO』와 그림으로 마음을 치유하는 이주은의 『그림에, 마음을 놓다』(앨리스, 2008) 등이 대표적이다. 현재 낙양의 지가를 올리고 있는 이들 책은 창의성 계발과 심리치유의 기제로 미술을 활용한다. 넓게 보면 이런 시도는 미술을 생활화하는 일이기도 하다. 전문가들의 영역에 감금된 미술을 사람들의 자기계발 욕구와 접목시켰다는 점에서 그렇다.

과거에 미술감상은 작품 자체만 즐기면 그만이었다. 지금 이곳의 현실과 무관하게, 미술이 태어난 그때 그 시점에서 작품을 이해하는 것. 그것이 감상의 요체였다. 그 결과 미술을 작가와 미술계 내부의 일로만 치부해버리는, 미술과 생활의 분단상황이 빚어졌다. 사람들과 소통하고자 '미술의 대중화'에 나섰지만 반응은 시큰둥했다. 일반인의 눈높이를 맞

추지 못한 탓이다.

그러다가 IMF가 터졌다. 전 사회가 경제제일주의로 치달았다. 출판시장에서도 경제경영서 코너가 영역을 확장해갔다. 반짝이는 기획 아이템은 모두 '부자 아빠 만들기'에 징집되다시피 했다. 미술 대중서도 가만히 있지 않았다. 미술을 도구화하는 쪽으로, 운신의 폭을 넓혀갔다. 그 뚜렷한 결실이 『그림 읽는 CEO』였다. 물론 그 전에 이미 미술로 하는 창의력 계발 프로그램 『화가처럼 생각하기』(전2권; 아트북스, 2004)가 출간된 바 있고, 경제지 『파이낸셜 뉴스』에서는 2006년 '그림으로 배우는 자기계발 전략'을 연재해서 주목받은 바 있다. 이들은 모두 창의성 고양과 자기계발의 도구로서 미술의 활용 가능성을 높여주었다.

이주헌의 『리더를 위한 미술 창의력 발전소』는 이런 맥락을 타고 있다. 사고와 상상의 폭을 확장시키는 미술의 창조성에 주목한다는 점에서, 또 작품감상과 창의력 함양의 일석이조를 꾀한다는 점에서 이들은 배다른 형제들이다. 그중에서도 『리더를 위한 미술 창의력 발전소』는 다수의 책을 적재적소에 배치하며 창의력 관련 키워드를 살찌우는 서술이 비즈니스맨을 위한 교양서 쪽에 한층 밀착된 자기계발서라 하겠다.

창의성은 곧 경쟁력이다. 과학 분야의 노벨상 수상자가 많은 나라에는 세계적인 미술가도 많다. 창의성이 통하기 때문이다. "오늘날의 기업들은 감성적 가치에 기초한 새로운 경영 전략과 마케팅 기법을 개발하기 위해 치열한 경쟁을 벌이고 있다."[9쪽] 창의력 계발이 화두로 부상한다. 주입식 교육체제 속에 짓눌린 창의력을 키우고자 기업에서도 미술에 데이트를 신청한다. 미술은 수량이 풍부한 창조의 저수지다. 박진감 넘치는 상상력과 환상적인 아이디어가 숨쉬는 거대한 창의성의 보물섬이다.

새롭게 보다

『그림 정독』(아트북스, 2009)의 저자 박제는 미술 속에는 "역사·신화·과학·사회·경제·자연·종교에 이르기까지 인간을 만들고 인간이 만들어낸 모든 것"이 담겨 있다고 말했다. 미술 덕분에 자기 존재에 대한 각성과 세상에 대한 깨달음을 얻기까지 한다. 미술은 시각화된 이미지 이상의 에너지가 잠재된 '샘이 깊은 물'이다. 관점에 따라서는 싱싱한 정보와 삶의 지혜를 얼마든지 길어올릴 수 있다.

미술의 도구화는 미술에서, 아니 미술이 가진 장점에서 뭔가를 배우려는 욕구의 실천이다. 현실에 절실한 요소를 미술에서 구하고자 하는 노력이 도구화로 나타났다. 그런데 도구화의 방법은, 의외로 쉽다. 경제경영 관련서를 기획한다면, '인재경영' '펀fun경영' '감동경영' 등 경제경영에서 중요한 키워드를 뽑아서 궁합이 맞는 미술작품과 결혼시키면 된다. 창의성 관련서는 놀이, 발견, 창조, 몰입 같은 창의력 관련 키워드와 미술을 상상력으로 튀겨내면 된다.

파블로 피카소가 자전거 안장과 손잡이에서 황소 머리의 형상을 발견하기 전까지, 작품 「황소 머리」는 한낱 자전거 부품에 지나지 않았다. 피카소는 그 하찮은 부품들을 결합시켜, 창조가 발견의 산물임을 보란 듯이 제시했다. 그런가 하면 마그리트는 「집단적인 창안」에서 사람과 물고기를 합성한 인어를 주인공으로 내세운다. 이 그림은 통념의 파괴를 통해 새로운 창조를 보여주는 '데페이즈망' 기법으로 사람들의 혼을 사로잡는다. "마그리트는 이런 인어를 물고기의 상체와 사람의 하체를 결합해 다른 종으로 진화시켰다. (중략) 무엇이, 어떻게 결합하느냐에 따라 1+1은 10이 될 수도 있고, 100이 될 수도 있다."131~32쪽

미술에서 활용 가능한 정보는 화가나 작품에 관한 흥미로운 일화, 작

품의 내적인 조형성, 각종 기법, 미술사적인 정보 따위가 있다. 이를 특정 키워드와 연계시켜 창의력 계발과 자기계발 전략, 재테크나 경영의 비법, 연애의 기술 등 필요한 지혜를 마음껏 추출하면 된다.

미술의 도구화로 짜릿한 읽을거리를 만드는 것은 순전히 저자의 역량에 달렸다. 미술에 대한 폭넓은 지식과 상상력, 해당 분야의 키워드에 대한 지식, 그리고 독자의 욕구에 대한 관심 등이 하나가 될 때, 창의력 계발서는 자연스럽고 풍성한 사유의 장이 된다.

이 책은 저자의 해박한 지식과 창의적인 발상의 결실이다. 몰입, 기원, 놀이, 발견, 연상, 파괴, 전복, 블루오션, 창조, 정직 등 창의력 관련 핵심 키워드 15개를 엄선하여 경화된 창의력 근육을 풀어준다. 사실 미술 평론가들은 미술에 관해서는 전문가지만 경제나 창의력 같은 요소에는 비교적 어둡다. 그래서 미술 지식과 다른 분야 간의 결합이 쌈박하지 못하면 애매한 포지셔닝으로 이도저도 못한 꼴이 된다. 우려와 달리 이 책은 쌈박하다. 역시나 '아트 스토리텔러 이주헌'이었다. 경제경영이나 자기계발 분야의 저자들에게 밀리지 않을 만큼 미술과 키워드를 요리하는 솜씨가 만만치 않다. 1부 '생각 발전소'에서 창조가 몰입하는 놀이 속에 있음을 짚어주고, 2부 '행동 발전소'에서 창조의 시작이 파괴에 있음을, 그리고 3부 '창조 발전소'에서는 행복의 절대적인 기초가 창조임을 설파하며 창조가 주는 행복 에너지를 유려한 글발로 '발전'시켜준다.

미술작품을 부축하는 경제경영서나 심리학 관련서들의 적절한 이용은 작품에 대한 흥미를 돋울 뿐만 아니라 지적인 포만감을 준다. 더불어 작품 감상의 쾌감을 선사하는가 하면, 그 속에 깃든 야성의 상상력으로 방전된 창의력을 충전시킨다.

요제프 보이스는 "모든 사람은 예술가"라고 했다. 누구나 자기 안의 잠든 창의성을 깨워서 창조적인 생각과 행동을 실천할 수 있다. 영감을 얻고 통찰력을 기르려면 우선 고정관념을 버리고 미술과 마음껏 연애할 일이다.

고연희 지음

『그림, 문학에 취하다』

문학으로
옛 그림
깊이 읽기

　　　　　　　　　　서양문화가 대세인 오늘날 우리 옛
그림은 '신토불이 회화'지만 오히려 낯설고 불편하다. 심리적인 거리가
가깝기로는 우리 미술보다 기독교와 그리스·로마신화에 기초한 서양미
술이다. 왜 그럴까? 가장 먼저 걸리는 것이 언어의 단절이다. 한자로 조
형된 시문詩文이 그림에 대한 접근과 이해를 가로막는다. 다른 하나는 역
시나 한자문화에 대한 이해 부족이다. 한시문의 내용과 창작배경, 문화
적인 감각 등에 어둡기에 그림을 봐도 무덤덤할 수밖에 없다. 언어의 단
절과 문화의 장벽을 돌파하지 않는 이상 옛 그림과 친해지기는 어렵다.
　과거에 빼어난 문장과 심미안으로 우리 문화예술의 아름다움을 찾아
준 혜곡 최순우나 1990년대 후반 옛 그림 읽기의 즐거움을 선사한 오
주석 같은 걸출한 문화예술 가이드가 있었다. 그들의 탄탄한 가이드 덕
분에 우리 문화예술과 그림은 비로소 진면목을 세상과 나눌 수 있었다.

　　　　　　　　　　　새롭게 보다

그들은 이미 고인이 되었지만 우리 옛 그림의 아름다움을 찾아주는 가이드 저자들의 활동은 꾸준히 이어졌다. 옛 그림과의 거리감을 허물기 위해 자신의 체험을 버무린 미술에세이가 있는가 하면, 다양한 자료를 통해 웅숭깊은 그림 읽기를 시도한 미술에세이도 있다. 오주석의 섬세한 옛 그림 읽기를 떠올리게 하는 『그림, 문학에 취하다』는 후자의 사례로 손색이 없다.

'시화일률書畵一律'의 세계인 옛 그림은 문학작품과 불가분의 '내연관계'에 있다. 옛 그림을 감상하기 위해서는 그림에 인용된 구절을 제대로 알아야 그 뜻이 깊고 넓어진다. 얼핏 평범해 뵈는 그림도 인용문의 의미를 깨치는 순간 심오한 사유의 세계와 교접할 수 있다. 이 책은 우리 옛 그림 30여 점에 둥지를 튼 문학작품을 통해 그림의 비의를 길어 올린다. 예컨대 소식의 「십팔대아라한송十八大阿羅漢頌」으로 최북의 「공산무인도空山無人圖」에 깃든 무심의 경지를 더 빛나게 만드는가 하면, 구양수의 시 「추성부秋聲賦」로 김홍도의 「추성부도」에 표현된 소리의 시각화를 곱씹게 만든다. 또 김정희의 「세한도」에서는 그의 편지(「이우선에게」)에 인용된 『사기』를 통해 추사의 숨겨진 마음을 끌어낸다. 저자는 "옛 그림 속에 깃든 문학성. 이것이 '문제'이다. 이것은 그림을 독해하는 기본 문법이었고, 문자 향유의 특권을 누렸던 문사들의 지성과 감성을 동시에 건드린 장치이자, 그림 이해의 핵심 코드였다"4쪽라며, 옛 그림에 담긴, 고전 중의 고전인 문학작품으로 그림의 심연을 투명하게 밝혀준다.

사실 옛 문인들은 그림 속의 시문을 이해하는 데 어려움이 없었다. 중국의 당나라나 송나라의 명시문, 역사서, 사상서 등도 같은 한자문화권인 조선의 문인들은 제 것인 양 향유하며, 주옥같은 명구에 자연스럽

去年以晚學大雲二書寄來今年又以
藕耕文偏寄來此皆非世之常有購之
千萬里之遠積有年而得之非一時之
事也且世之滔滔惟權利之是趨為之
費心費力如此而不以歸之權利乃歸
之海外蕉萃枯槁之人如世之趨權利
者太史公云以權利合者權利盡而交
疏君亦世之中一人其有超然自
拔於滔滔權利之外不以權利視我耶
太史公之言非耶孔子曰歲寒然後知
松柏之後凋松柏是毋四時而不凋者
歲寒以前一松柏也歲寒以後一松柏
也聖人特稱之於歲寒之後今君之於
我由前而無加焉由後而無損焉然由
前之君無可稱由後之君亦可見稱於
聖人也耶聖人之特稱非徒為後凋之
貞操勁節而已亦有所感發於歲寒之
時者也烏乎西京淳厚之世以汲鄭之
賢賓客與之盛衰如下邳榜門迫切之
極矣悲夫阮堂老人書

"「세한도」는 김정희가 그의 제자 우선 이상적에게
쓴 편지 앞에 그려 붙인 조그만 그림이다. (중략)
「세한도」의 사연은 함께 적혀 있는 편지글에서
드러난다. 이 그림과 이 편지에는 제주에 유배 중인
김정희의 개인적 비분이 서려 있고, 유배지에서
바라보이는 인간사 속 비분강개가 남겨 있다.
이 편지 모든 구절들이 사마천의 『사기』에
근거하고 있다는 점은 이 편지의 내면을
이해하는 관건이다."(265쪽)

김정희, 「세한도」, 종이에 수묵,
23.7×108.2cm, 1844년, 국립중앙박물관

게 자기 심경을 담아서 표현하곤 했다. 하지만 이제는 다르다. 일부 식
자를 제외하고, 한시문은 해독이 불가능한 난수표와 다를 바 없다. 이
런 상황에서 가이드로 나선 저자는 옛 그림을 감상하되, 그림 속의 시
문에 주목한다. 그래서 은어가 모천을 향해 회귀하듯이 시문의 원전을
찾아서 시대를 거슬러오르고, 시문의 감흥을 원형대로 이해한 후, 다시
그림으로 복귀해서 인용된 시문을 바탕으로 그림에 깃든 화가의 마음
과 구성의 묘미를 실감나게 복원한다.

　저자의 깊이 읽기는 추사 김정희의 걸작 「세한도」를 통해 잘 드러난
다. 마른 붓질의 긴장감과 간결한 구성이 돋보이는 이 그림은 추사가 제
자인 우선 이상적에게 쓴 편지 앞에 그려 붙인 작은 작품이다. 여기서
저자는 「세한도」에 나타난 추사의 마음을 이해하기 위해 편지글에 인
용된 사마천의 『사기』를 놓치지 않는다. 그리고 그림과 편지의 주제 개
념에 해당하는 '세한송백'이 간접인용이란 사실에 밑줄 친다. 문제의 구
절인 "날이 추워진 뒤 소나무 잣나무가 늦게 시드는 것을 안다"는, 사마
천이 『사기』 중 「백이열전」에서 인용한 공자의 말이다. 이 말은 원래 『논
어』에서 사람들의 근본이 서로 다른 것을 의미했는데, 사마천이 인용하
면서 역사 속 인간들의 배반에 대한 삼엄한 인식이라는 의미를 거듭 부
여받았다. 그러니까 추사는 공자의 순수한 말이 아닌, 사마천의 비통한
역사인식으로 발효된 공자의 말을 재인용한 것이다. 저자는 추사가 "이상
적으로부터 분명히 큰 위로를 받았지만, 그 내면은 분을 삭이던 사마천
의 마음으로 더 큰 위로를 받고 있는 듯하다"[270쪽]라며, 이렇게 덧붙인다.

　"이 편지와 글의 주제는 고마움을 전달하는 마음 그 밑바닥에 거대한
지하광맥처럼 흐르고 있는 '슬픔'이다. 그 슬픔에 공감하는 것이 이 그

림감상의 요체라고 나는 생각한다."274쪽 「세한도」 해설자들 사이에서 간과되어온 간접인용에서, 저자는 추사의 '깊은 슬픔'을 읽어낸 것이다.

　이런 역사서로 본 그림 감상과 달리 인용된 문학작품을 모르면 온전한 이해가 어려운 그림도 있다. 단원 김홍도의 「추성부도」가 대표적이다. 중국 북송대의 문인 구양수의 산문시賦 「추성부」를 내용으로 한 이 그림의 왼쪽 여백에는 시 전문이 적혀 있다. 그림은 둥근 창 안에서 책상 앞에 앉아 있는 선비와 집밖의 동자를 등장인물 삼아, 잎을 떨군 나무숲과 달 등으로 스산한 가을풍경을 연출한다. 가을밤의 바람소리를 묘사한 「추성부」가 소리를 글로 옮긴 시라면, 단원의 「추성부도」는 소리를 그린 그림이다. 저자는 시문과 그림의 긴밀한 관계를 밝힌 뒤 이렇게 말한다. "만약 우리가 이 글 「추성부」를 미리 읽지 않았고 그 내용도 모르는 채 이 그림만 보았다면, 김홍도가 그림에 베풀어놓은 가을소리를 볼수 있었을까. 김홍도가 글 속의 가을소리를 그림 속 가을색으로 바꾸어놓은 그 감각의 치환을 우리가 누릴 수 있었을까. 심지어 가을소리에 신경이 곤두서서 책도 읽지 못하는 선비의 마음을 상상이나 할 수 있었을까."215~17쪽

　군이 이런 지적이 아니더라도 시문이 없었다면 그림에 표현된 가을소리와 선비의 복잡한 심경은 온전히 맛보지 못했을 것이다. 조선의 문인들이 그랬듯이 감상자는 시문을 통해, 비로소 그림에서 「추성부」의 생동감 넘치는 소리 묘사와 가을소리를 떠올리게 된다. 그림을 깊이 감상하는 데 있어서, 놓쳐서는 안 될 요소가 시문이다. 그렇기는 소식의 시문을 시각화한 최북의 「공산무인도」나 도연명의 시 「음주飲酒」의 명구절을 그려낸 정선의 부채 그림 「동리채국東籬采菊」도 마찬가지다.

한 폭의 옛 그림은 인문학의 결정체다. 한자문화권의 축적된 사유체계와 당대의 문화, 시적 감흥과 그림 스타일, 화가의 마음과 사상 등이 고스란히 녹아든 거대한 사유의 집합이 곧 옛 그림이다. 저자는 수수께끼를 풀듯 문학작품으로 이 알집의 숨은 뜻을 풀어서 '옛 그림 읽기의 즐거움'을 선사한다.

새롭게 보다

이명옥 지음

『욕망의 힘』

미술작품
감상과
'독서의 힘'

나는 이 책을 '욕망'과는 무관하게 읽었다. 주제인 '욕망의 힘'보다 미술작품 감상에 날개를 달아주는 '독서의 힘'에 마음이 끌렸다. 이는 독서가 작품 감상에 긍정적인 역할을 할 수 있다는 사실에 대한 새삼스러운 발견 때문이다.

책의 구성을 보면, '착한 욕망으로 깨우는' 동서고금의 회화와 조각, 사진작품 등 총 83점이 '사랑, 원초적 욕망' '나쁜 욕망 극복하기' '성취욕, 존재 추구에 대한 욕망' '소통, 관계 회복에 대한 욕망'으로 분산 배치되어 있다. 각 글의 기본 체형은 욕망의 민낯을 들여다볼 수 있는 미술작품을, 저자가 꼽은 책에서 엄선한 인용문으로 숙성시킨 구조다. 이때 인용문은 작품과 내밀한 호흡을 주고받으며 감상에 깊이를 더한다. 책도 미술과 무관한 문학과 인문학 책들이다. 핵심 독자가 미술 전공자보다 일반인이라는 뜻이겠다.

두 남녀가 황홀하게 키스하는 장면을 네거티브(음화) 방식으로 완성한 고상우의 사진 「더 키스 Ⅱ」. 키스하는 연인들이 발산하는 에너지와 색상과 명암이 반전되는 네거티브 효과가 결합되어 시선을 끈다. 저자는 이 작품을 "세속의 사랑이 천상의 사랑으로 승화"된 것이라고 해석한다. 일반적인 미술작품 감상이라면 여기서 끝내도 된다. 만약 그랬다면 독자는 그런가 보다 하고 머리로 이해하고 그쳤을 수 있다. 그런데 저자는 프랑스의 철학자 롤랑 바르트의 『사랑의 단상』을 호출한다.

"한평생 나는 수백만의 육체와 만나며 그중에서도 수백 개의 육체를 욕망할 수 있다. 그러나 그 수백 개의 육체 중에서 나는 단 하나만을 사랑한다./내가 사랑하는 그 사람은 내 욕망의 특별함을 보여준다."^{이상 76쪽}

매혹적인 문장이다. 연인들의 키스는 이 문장에 의해 '완전한 사랑'이 된다. 그런데 저자는 인용에만 그치지 않고, 한걸음 더 나아간다. "사랑마저도 쿨^{cool}하게 소비하는 시대에 자신이 선택한 연인은 유일하고 특별하며 필연적인 존재라고 확신하는 사람들이 있다. 이 작품은 사랑의 순수함을 믿는 사람들에게 바치는 찬가다."^{77쪽} 비로소 작품이 머리를 지나 가슴으로 스며든다.

인용문은 작품의 의미를 풍성하게 만든다. 마치 작품의 캐스팅처럼 궁합이 잘 맞으면 그 효과가 배가된다. 빅토르 위고의 소설 『레미제라블』 3권에 나오는 다음 문장과 죽음의 땅을 연상시키는 밀레의 암울한 풍경화 「까마귀가 있는 겨울」은 어울림이 절묘하다.

"그날 저녁은 마리우스에게 심각한 동요를, 그리고 그의 마음속에 슬픈 그늘을 남겼다./그가 느낀 것은 밀의 씨앗을 뿌리기 위하여 쇠 연장으로 땅을 파헤칠 때 땅이 느낄지도 모를 그런 느낌이었다. 그 순간에는

새롭게 보다

땅은 오직 상처만 느낀다./싹을 틔울 때의 전율과 열매를 맺는 기쁨은 나중에야 온다."

마치 밀레의 풍경화를 보고 쓴 것만 같다. 그림과 인용문의 관계가 찰떡궁합이다. 저자는 이 문장에 힘입어, 밀레의 그림을 『레미제라블』의 회화적 버전으로 봐도 손색이 없다며 "밀레의 위대함은 절망의 땅에서도 생명의 빛을 보았다는 것"이상 157쪽이라고 평가한다. 인용문이 미술작품과 한 몸이 될 때, 독자는 속절없이 마음을 빼앗긴다.

"밤하늘에 피어난 명료한 달빛을 따라 산행한 적이 있습니다. (중략) 멀리 어렴풋이 보이는 산등성이 사이로 붉은 새벽빛이 감돌았습니다. 주위는 짙은 청록색과 붉은색이 어우러져 장관을 연출했습니다. 순간, 눈물 한 방울이 뚝 흘렀습니다."198쪽

자연친화적인 삶을 산 헨리 데이비드 소로를 감동시킨 자연의 경이가 담긴 문장이다. 저자는 이 문장을 가져와서 조지아 오키프의 그림 「달을 향한 사다리」에 신비로운 에너지를 불어넣는다. 이 그림은 반달이 떠 있는 청록색의 하늘에 비상하듯 놓여 있는 사다리가 인상적인 작품이다. 실제로 오키프는 황량한 사막에 살면서 사다리를 타고 지붕에 올라가 밤하늘을 올려다보곤 했다. 그녀도 밤하늘을 보다가 소로처럼 눈물 한 방울을 떨어뜨렸을 것만 같다. 작품에 빛을 주는 문장이다.

책으로 하는 작품 감상은 독서력이 바탕이 되어야 가능하다. 물론 독서력이 국어사전처럼 두꺼우면 좋겠지만 주간지처럼 얇아도 상관없다. 지금 자신의 독서력으로 시작하면 된다. 저자는 감상의 밑천이 두둑하다. 각종 문학과 인문서를 넘나들며, 다양한 분야의 책을 작품 감상에 활용한다. 철학자 말렉 슈벨의 『욕망에 대하여』, 김별아의 소설 『내 마

음의 포르노그라피』, 전혜린의 에세이 『이 모든 괴로움을 또 다시』, 파울로 코엘료의 소설 『11분』, 하비 맨스필드의 『남자다움에 관하여』, 김훈의 에세이 『바다의 기별』 등과 정현종의 시 「모든 순간이 꽃봉오리인 것을」, 영화 「더 스토닝」의 대사 등이 작품의 의미를 풍요롭게 북돋운다. 미술은 여전히 접근하기가 쉽지 않은 분야지만 책은 미술에 비해 월등히 대중친화적인 매체다. 저자는 책을 통해 미술에 대한 독자의 접근성을 높인다.

표지 이미지로 사용한 노세환의 「신데렐라 구두에 대한 고정관념의 한계」는 빨간 하이힐이 녹아내리는 장면을 찍은 사진이다. 실제 하이힐을 빨간색 페인트 통에 담갔다가 꺼낸 뒤, 물감이 흘러내리는 순간을 포착했다고 한다. 감각적이고 섹시하다. 저자는 이 작품이 마셜 매클루언이 『미디어의 이해』에서 언급한 예술의 중요성에 맞닿아 있다며, "예술이 미디어라는 거대한 물살에도 살아남을 수 있는 21세기형 노아의 방주라는 것을 깨닫게 해준다"[216쪽]라고 의미를 부여한다. 19세기 독일 낭만주의 화가 프리드리히가 죽기 5년 전에 그린 바다 풍경화인 「인생의 단계」는 김영하의 소설 『살인자의 기억법』을 만나 인생의 지혜에 눈 뜨게 하고, 하늘의 구름을 그린 강운의 「공기와 꿈」은 구름을 사랑했던 시인 보들레르의 『파리의 우울』을 만나 인문학적으로 각인된다.

독서의 즐거움은 미술작품 읽기의 즐거움으로 통한다. 독서가 인생에 깊이를 더해주듯이 작품 감상에도 깊이를 부여한다. 이 책은 책의 인용이라는 색다른 감상 레시피로, 미술작품을 머리로 이해시키지 않고 가슴으로 품게 한다. 가슴 뛰는 작품 감상, 독서력에도 길이 있다.

새롭게 보다

박삼철 지음

『도시 예술 산책』

도시의
공공예술
사용법

　　　　　　　　　　　　　도시 거주자로서, 우리는 매일 서
너 점의 공공예술을 접하며 생활한다. 1995년부터 일정 건축물 이상에
대해 미술품 장식을 법제화한 덕분에 우리나라는 전 도시가 살아 있는
미술관이라 해도 과언이 아니다. (물론 개중에는 소통에 실패한 작품도 적
지 않다.) 즉, 문화예술진흥법에 따라 연면적 1만 제곱미터 이상의 건물
을 신축할 때는 전체 공사비의 1퍼센트를 미술작품 설치에 사용하도록
규정한 탓이다(만약 건축주가 미술품을 설치할 의사가 없으면, 건축비의 0.7
퍼센트를 문화예술진흥기금으로 내면 된다). 그런데 공공예술에 관심을 갖
는 시민은 거의 없다. 먹고살기에 바빠서 공공예술품에 눈길을 두지 않
고 그냥 지나친다. 시간과 마음의 여유가 없기도 하고, 공공예술의 의미
와 가치에 무지한 탓도 있다. 서울 도심만 해도, 머물며 사는 생활공간
이기보다 무수한 제품으로 채워진 상업공간이어서 용무만 보고 스쳐가

게 된다. 게다가 사람들은 자가용이나 버스, 지하철 같은 대중교통으로 이동한다. 커피숍이나 미술관, 서점, 식당 등의 밀폐된 공간에서 시간을 보내고, 이런저런 교통편을 이용해 떠난다. 그러다보니 공공예술품과 제대로 '눈팅'조차 못하는 실정이다.

도시는 흔히 잿빛 콘크리트로 대변되는 삭막한 공간으로 이미지화된다. 왜 그럴까. "도시 자체가 제품으로 변하고, 그 속에 사는 사람과 자연, 사건 모두 상품이 되기 시작했다. 지독한 사물화. 어렵고 힘들게 살면서도 사랑과 정을 나누던 '고난의 도시'는 철저히 삶을 배제하는 '소외의 도시'로 대체"160쪽되었기 때문이다. 이 제품화된 곳을 '인간을 위한 도시'로 만들고자 하는 움직임이 부단히 일고 있다. 도시마다 경쟁하듯이 공공미술과 공공디자인을 끌어들이는 것도 이 때문이다. "생산의 도시'를 '생활의 도시'로, '체계 중심의 도시'를 '사람 중심의 도시'로 바꾸기 위해"6쪽 도시를 공공예술로 디스플레이하는 것이다. 문제는 시민들이 공공예술에 어둡다는 것. 각 작품이 도시와 우리 삶과 맺고 있는 관계를 모르기에 봐도 감동이 없다. 향유하지 못한다.

이 책은 공공예술을 통해 도시와 삶을 성찰한다. 저자가 엄선한 147개의 공공예술을 미술사적인 지식을 바탕으로 가이드하며, 인문학으로 숙성시킨 묵직한 도시 담론으로 도시의 과거와 현재, 미래의 초상을, 그리고 실용적인 '동네 예술길 탐방지도'를 제공한다. 생존과 생산 지향적인 도시가 아닌 일상과 삶에 윤기를 더하는 공간으로 도시를 가꾸자고 제안한다. 세계적인 작가들의 작품에서부터 산동네의 계단과 오지의 간판 작업에 이르기까지, 수많은 공공예술은 도시와 예술의 가치, 삶의 질을 곰곰이 사유하게 만든다.

도시의 주요 길목마다 역사적인 인물을 기념하는 조각들이 설치되어 있다. 그런데 저자의 지적처럼 유명인의 조각상이 늘어나는 만큼 세상이 살 만한가, 하면 실상은 그렇지 않다. 이런 반문 속에 광화문 흥국생명빌딩 앞의 거인상 「해머링 맨」(조너선 보로프스키 작)의 가치는 빛난다. 22미터 길이의 철판으로 조형된 「해머링 맨」은 검은색 실루엣의 체형과 반복된 동작으로 세상의 주인이 유명인이기보다 익명의 보통 사람을 상징한다. "'유명인 누구'가 아니라 시대적 소명 속에 묵묵히 사는 '사람' 그 자체가 세상의 주인"42쪽임을 알려준다. 이때 우리는 광화문 광장의 높은 좌대에 모셔진 이순신 장군상이나 세종대왕상과 달리 바닥에 내려 선 「해머링 맨」에서 익명의 존재인 우리 자신을 직시하게 된다.

공공예술은 작품이 배치되는 장소와 밀접하기에, 그 존재가치는 공간과의 관계를 통해 비로소 유의미해진다. 대중을 위한 공공예술, 즉 "공공미술과 디자인의 핵심은 사람들을 바깥으로 초대해 서로 만나고 대화하고 사랑하게 하는 것"268쪽이다. 한때 논란의 중심이 되었던 조형물 「아마벨」(원제 "꽃이 피는 구조물")도 마찬가지.

미니멀아트의 선구자이자 완성자로 꼽히는 프랭크 스텔라의 「아마벨」은 고층빌딩이 즐비한 테헤란로와 맺은 관계에서 그 진가가 돋보인다. 수백 개의 스테인리스스틸 조각을 잇고 엮어서 만든 9미터 크기의 이 거대 조형물은 비행기 잔해가 소재인 만큼 외형이 거칠기 짝이 없다. 그래서 흉물스런 고철덩어리라는 비난에 시달리기도 했다. 하지만 저자는 이 작품을 도시의 물신주의와 맞서는 예술작품으로서, "겉으로는 죽었지만 생명의 꿈과 하늘에의 의지를 싱싱하게 피워내는 고목의 꽃"137쪽이라고 평가한다. 그러면서 공공미술은 "작품이 놓이는 맥락, 다시 말해

공간과 관련된 물리적 환경, 작품 사용자인 시민들이 만드는 심리적·사회적 환경에 맞느냐 맞지 않느냐가 값어치를 결정하는 진짜 요소"[141쪽]라고 말한다. 매끈하게 마감된 고층빌딩과의 관계 속에서 「아마벨」의 쇳조각 덩어리는, 기계적인 일상사에 제동을 거는 거대한 삶의 쉼표가 된다. 따라서 우리는 한번쯤 걸음을 멈추고 '아마벨'(친구의 비행기 사고로 죽은 딸 이름)에 얽힌 일화나 도시와 공공예술의 관계 등을 곱씹는 여유를 갖게 된다.

유명 작가의 대형 조형물만 공공예술이 아니다. 광주 대인시장의 '복덕방프로젝트', 전북 진안 백운면의 '간판프로젝트', 동네 주민과 예술가들이 공동으로 가꾼 배추밭, 장애인학교 담장에 공동작업한 벽화, 작가들이 압구정 토끼굴에 그린 그라피티 작업 등도 의젓한 공공예술로서 삶에 활력을 불어넣는다.

이들 공공예술을 즐기려면 어떻게 해야 할까? 속도 지향적인 교통수단에서 내려, 천천히 걸어야 한다. 산책이 답이다. 예술작품은 도시 곳곳에 숨어 있다. 단순히 눈으로 보고 머리로 해석하기보다 걷기로 체감하는 가운데, 우리는 꿈과 상상력을 자극하는 '드림시티'의 주인으로 거듭나게 된다. 오늘날, 예술은 질 못지않게, 아니 그보다 더 사람들과 동고동락하는 관계를 중요시한다. "자신을 재생하고 더불어 삶을 되살리기 위해서 예술은 미술관이 아니라 도시와 삶 속에서 자신의 미래를 찾아야 한다. 그럴 때 우리는 도시를 '작품 중의 작품'으로 되찾을 수 있다. 거리나 광장, 공원 같은 도시풍경 그 자체, 그 안에 사는 사람 풍경 그 자체를 작품으로 만들 수 있다."

책의 뒤편에는 '동네 예술길 탐방지도'가 독자를 기다린다. 독자는 서

새롭게 보다

울의 대표적인 길을 따라 걸으며, 온몸으로 도시와 공공예술의 아름다움에 취할 수 있다. 저자는 "우리 시대의 예술은 체제의 도시를 삶의 도시로 전환하는 미디어로 자신을 재규정"한다며, 공공예술은 "도시를 단순히 미화하는 데서 벗어나 도시의 시간과 공간을 작품으로 만든다"^{이상 310쪽}고 말한다. 이처럼 도시가 공공예술에 기대어 하나의 작품이 될 때, 우리 삶과 일상도 비로소 예술이 될 수 있다. 공공예술은 묵묵히 느림의 미학을 권유하며, 도시를 '사람 사는 세상'으로 가꿔준다.

미야시타 기쿠로 지음

이연식 옮김

『맛있는 그림』

눈으로
먹는
맛있는 그림

그림에 말을 거는 방법에는 여러 가지가 있다. 화가와 그림에 얽힌 일화를 중심으로 한 말 걸기, 유사한 스타일끼리 비교하는 말 걸기, 특정 소재를 중심으로 한 말 걸기 등 그림은 접근하는 코드에 따라 다채로운 포즈를 취한다. '보석'으로 접근하면 『그림에서 보석을 읽다』(이다미디어, 2009)가, '죽음'으로 접근하면 『춤추는 죽음』(세종서적, 2005)이, '사과'로 접근하면 『사과 하나로 세상을 놀라게 해주겠다』(소울, 2009), '패션'으로 접근하면 『패션이 사랑한 미술』(아트북스, 2005), 『샤넬, 미술관에 가다』(아트북스, 2017) 등이 나온다. 이런 소재식 접근에는 '음식'도 빠질 수 없다.

『그림으로 본 음식의 문화사』(예담, 2007)와 『그림 속의 음식, 음식 속의 역사』(사계절, 2005)는 음식과 그림의 상관성에 기댄 책들이다. 전자는 초기 르네상스부터 포스트모더니즘 시대까지 서양미술에 나타난 음

식 그림으로 음식의 문화사를 다루고, 후자는 조선시대의 풍속화 23점에 담긴 음식으로 당시 사람들의 생각과 행동을 추적한다. 2009년에 출간된『맛있는 그림』은 음식과 식사 장면으로 본 서양미술 이야기다. 레오나르도 다 빈치의 「최후의 만찬」에서 시작하여 앤디 워홀의 「최후의 만찬」까지, 서양미술 속의 음식과 식사 그림을 줄기삼아 하나로 꿴다.

돌이켜보면, 모두들 「최후의 만찬」은 익히 알고 있지만 그 식탁 위의 음식이 어떤 것인지 유심히 보는 사람은 거의 없다. 관심이 있는 사람도 빵과 포도주 컵 정도만 확인하고 넘어간다. 배신자가 있을 것이라는 예수의 예언을 듣고 놀라는 열두 제자의 모습이 표현된 드라마틱한 광경에만 주목하는 것이다. 음식은 관심 밖이다. 그런데 이 벽화를 보수하면서 새롭게 드러난 것이 있다. 물고기 몇 마리가 담긴 큰 접시와 테이블 곳곳에 얇게 자른 오렌지나 레몬을 올린 작은 물고기 조각 접시가 놓여 있다.

왜 물고기일까? 물고기는 그리스도의 상징이다. 로마제국이 그리스도교를 핍박했던 시절에 물고기는 그리스도를 가리키는 암호였다. "그리스어로 '하느님의 아들이자 구원자이신 예수 그리스도'의 머리글자를 따서 모으면 물고기라는 뜻의 '익투스'"[23쪽]가 되기 때문이다. 게다가 그리스도와 제자들이 활동한 갈릴리호수는 물고기가 많이 잡히던 곳이었다. 그럼에도 '최후의 만찬'을 그린 그림에서 메인은 역시나 성스러운 음식인 빵이다. 물고기나 양고기는 일종의 곁다리일 뿐이다.

"서양에서 식사에 신성한 의미가 부여된 것은 무엇보다도 최후의 만찬, 그리고 그것에서 기원하여 생겨난 미사 때문이라고 할 수 있다. 가장 기본적인 음식물인 빵과 포도주가 신의 살과 피라는 생각이 식사에

대한 서양인들의 태도를 결정했다고 해도 과언이 아니다."[20쪽]

16~17세기에 걸쳐서는 식탁을 중심으로 축제를 벌이는 광경을 담은 그림이 빈번하게 등장한다. 당시에는 식량 공급이 매우 불안정했다. 오래 저장할 수도 없었다. 언제 군인들이나 약탈자들이 뺏어갈지 몰랐다. 이런 이유로 음식을 대량으로 저장하기보다 기회가 되면 전부 먹어버리자는 식의 태도가 생겼다.

흥청거리는 그림은 그리스도교적 관점에서 보면 결코 바람직한 것은 아니지만 사람들은 먹는 행복을 반영한 그림을 가까이했다. 반 고흐의 「감자 먹는 사람들」은 노동의 숭고함을 표현한 그림이다. 램프가 빛나는 어스름한 방에서 다섯 명의 가족이 엄숙한 표정으로 저녁식사를 한다. 식탁의 중심에는 감자가 있다. 당시 감자는 빵을 구할 수 없는 최하층민의 음식이었다. 고흐는 테오에게 쓴 편지에 "감자를 먹는 사람들이 접시에 뻗는 그 손으로 땅을 판다는 점을 강조하려 했다"라고 적었다. 음식은 계급의 상징이기도 했다.

17세기에 등장한 정물화의 주제는 음식이 압도적이다. 정물화가 사랑을 받은 이유도 음식과 식재료를 다룬 데 있다. 일상적인 음식이나 쉽게 볼 수 없는 화려한 식탁 등을 정물화에서만큼은 마음껏 만날 수 있기 때문이다. 하지만 정물화는 세상의 덧없음을 상기시키기도 한다. 바니타스vanitas는 인생의 덧없음, 무상함, 피할 수 없는 죽음에 대한 경고를 의미하는데 이른바 바니타스 정물화에서 먹을거리는 두개골, 시계, 양초, 꺼진 램프, 악기, 서적 등과 어우러져 죽음을 상기하라는 경고(메멘토 모리)를 담고 있다. 이와 더불어 프란시스코 데 고야는 아이를 잡아먹은 고대 로마의 농경신을 그린 「제 아이를 잡아먹는 사투르누스」로 '먹기'가

　　　　새롭게 보다

지닌 잔혹함의 극치를 보여준다. 이렇듯 음식에는 삶과 죽음이 공존한다.

현대미술의 아버지로 통하는 세잔과 야수파의 거장 마티스는 과일이나 음식물에서 아예 맛을 제거한다. 음식을 먹을거리로 취급하는 대신 그것들이 연출하는 조형적인 아름다움에 눈뜬 것이다. 팝아트의 스타 작가 앤디 워홀은 한발 더 나아간다. 자연의 먹을거리로 가공한 인공음식에 관심을 쏟는다. 즉, 캠벨 수프 깡통 사진을 실크스크린으로 캔버스에 옮겨서 통조림의 상표와 겉면을 충실히 재현한다. 전통적인 예술관으로 보면 정물화라고 하기에는 무리가 따르지만, 각 시대의 반영물이 정물화라는 점에서 보면 통조림은 대중 소비사회를 반영하고 상징한다.

그런데 워홀은 죽기 1년 전에 「최후의 만찬」 시리즈에 착수한다. "삶의 마지막 국면에서는 그리스도교의 전통적인 도상으로 회귀하여 성찬에 의한 천상의 빵, 영원의 음식을 추구"[255쪽]한 것이다. "전체에 미색을 입힌 작품, 60회나 도상을 반복하여 전사한 작품, 몇 개의 색면으로 화면을 분할한 작품 등", 그는 「최후의 만찬」으로 다양한 시도를 했다. 이 작품은 흔히 레오나르도의 「최후의 만찬」 연장선에서 거론하지만 저자의 생각은 다르다. 저자는 "워홀의 중요한 테마였던 죽음과 음식 그리고 그리스도교라는 맥락에 놓을 수 있다"[이상 253쪽]며, "평생 고독했던 워홀은 붓을 놓을 때가 되자 여럿이 함께하는 식사, 즉 그리스도를 중심으로 한 열세 명의 식사를 선택한 것인지도 모른다"[255쪽]라고 말한다.

서양미술사는 잘 차려진 음식백화점이다. 그리스도교에 의해 식사에 신성한 의미가 부가되면서, 그림과 식사는 밀접한 관계 속에 상생하고 있다. 이 책은 음식 그림을 다루되 미학적인 관점보다 그려진 음식물에 깃든 생각과 무의식을 좇는다. 그리하여 그림 속의 음식이 단순한 먹을

거리가 아니라 당대의 풍속과 화가의 내면이 담긴 맛있는 텍스트임을
알려준다. 부제가 "혀끝으로 읽는 미술 이야기"다.

새롭게 보다

피오나 지음

『사랑보다 나를 더 사랑하라』

그림에서
배우는
연애의 비법

미술을 즐기는 방법은 무궁하다. 작품감상을 목적이 아닌 수단으로 삼는다면, 미술은 활용 가능성이 무한한 시각 텍스트다. 따라서 미술로 하는 연애 코칭도 얼마든지 가능하다. 그런데 '미술과 연애'라고 하면, 독자는 미술가들의 연애를 다룬 것쯤으로 지레 짐작해버린다. 미술에서 '연애의 길'을 찾을 수 있으리라고는 감히 생각지도 못한다.

이 책은 연애 전문 카운슬러로 유명한 저자가 그림으로 제조한 명쾌한 연애 비법 처방전이다. 동서양의 명화 32점을 통해 '그림 같은 연애'를 꿈꾸거나 연애 중인 여성, 또 이별을 했거나 새로운 남자를 만나려는 여성에게 효과적인 연애 비법을 전수한다.

각 글이 '그림+연애 코칭' 형식으로 구성된 만큼, 독자의 입맛에 따라 '연애 코칭'에 비중을 두거나 '그림'에 비중을 두고 읽을 수 있다. 저자가

본문 앞쪽에서 소개한 이중 그림에서처럼 하나의 그림이 시각에 따라 고개 숙인 노파로 보일 수도 있고 젊은 여자로 보일 수도 있다고 했듯이, 이 책 읽기도 마찬가지다. 나는 후자에 무게중심을 두고 "그림으로 배우는 연애불변의 법칙"(부제)을 읽었다.

미술의 대중화를 고려해볼 때, 미술을 인간의 보편적 관심사인 연애 코드로 접근했다는 점에서 이 책은 신선하다. 독자는 미술이 미술인들만의 세계가 아니라 사람살이를 이롭게 하는 우리 모두의 조형세계임을 깨달을 수 있다. 더욱이 지금처럼 미술 정보가 넘치는 디지털 시대에 미술은 더이상 전공자들이나 전문가들만의 전유물이 아니다. 누구나 자신이 좋아하는 화가와 그림을 접할 수 있고, 자유롭게 기존의 정보를 편집해서 자기만의 감상세계를 구축할 수 있다. 관건은 그림을 읽는 개성적인 시각의 존재 여부다. 미술 전문가가 아닌 탓에 자칫 그림 읽기가 상투적이 될 가능성도 있다. 이런 우려와 달리 이 책은 그림을 보고 해석하는 저자 나름의 시각이 살아 있다.

산드로 보티첼리의 「비너스의 탄생」을 보자. 조개껍데기에서 갓 태어난 비너스는 몸에 실오라기 하나 걸치지 않았다. 부끄러운 듯 손으로 가슴을 가리고, 머리카락으로는 여자의 그곳을 가리고 있다. 저자는 이런 포즈에서 세 가지 코드를 찾아낸다. '처음인 척' '부끄러운 척' '모르는 척'이 그것. 여자의 매력은 이 세 가지에 있다는 것이다. 그것이 여신처럼 남자에게 사랑받는 비법이라고 한다. 미술 전문가라면, 생각지도 못할 시각이다.

연애 카운슬러답게 저자는 그림에서 원하는 포인트를 찾아내고 그것을 토대로 이야기를 풀어간다. 이때 명화 속 주인공들의 포즈나 표정과

관련 일화는 이야기를 끌어내는 씨앗이자 미끼가 된다. 마치 일반 에세이에서 연애 사례를 앞세워 이야기를 풀어가는 것처럼 저자는 연애 사례 대신 그 자리에 적절한 그림을 배치시켜 이야기를 전개한다.

혜원 신윤복의 「월야밀회」는 바람 피는 연인에 대한 대처법을 선사한다. "두 사람의 노골적인 밀회를 쳐다보고 있는 여자, 그리고 남자와 끌어안고 있는 여자. 저는 왠지 밀회를 훔쳐보고 있는 여자에게 감정이입이 되어 얼마나 마음이 찢어질까, 얼마나 괴로울까 하며 안타까운 마음이 듭니다. 그렇지만 이 여자가 저에게 상담을 요청해온다면 저는 복수 따위는 하지 말고 그냥 조용히 떠나라고 충고하고 싶습니다."119쪽 왜냐하면 "언제나 중요한 것은 상대가 아니라 자기 자신입니다. 상대를 고통스럽게 하는 것보다는 자기 자신이 상처를 받지 않는 것이 먼저입니다."121쪽

그런가 하면 남자가 여자에게 꽃을 선물하는 마르크 샤갈의 「생일」은 행동하는 사랑의 중요성을 보여준다. "그림에서처럼 남자가 꽃을 들고 올 때까지, 그리고 말이 아닌 행동으로 사랑을 보일 때까지 사랑을 확신하지 마세요. 남자의 말이 아닌 행동을 보고 판단할 때, 우리는 진정 나를 위한 선택을 할 수 있습니다."157쪽 남자는 번지르르한 말보다 행동이 중요하다는 뜻이다.

저자의 연애 코칭은 현실적이면서도 지혜롭다. 그림 읽기도 꼼꼼하고 설득력이 있다. 이런 안목은 에드가르 드가의 「압생트」에서도 확인된다. 테이블을 앞에 두고 앉아 있는 남녀. 표정이 서로 다른 곳을 향하고 있다. 두 사람의 관계가 깊은 수렁에 빠진 것 같다. 저자는 비어 있는 테이블로 눈길을 돌린다. 그리고 "나를 불안하게 만드는 것은 사랑이 아니다"194쪽라며, 빈 테이블로 몇 발짝 옮겨 앉으면 깊은 수렁에서 벗어날 수

있다고 말한다. 이 대목에서 독자는 비로소 그림 속의 빈 탁자를, 그 존재감을 발견하게 된다.

우리 근대미술가인 이쾌대의 「2인의 초상」은 단순하지만 매력적인 그림이다. 정면을 보는 여자와 그 뒤쪽에 옆모습으로 배치된 남자. 화가 자신과 부인이 모델이다. 저자는 이런 구성에서 사랑하는 사람을 주인공으로 만들어주는 남자의 마음을 찾아내고, 이런 사랑이라면 평생 지켜줄 가치가 있다고 조언한다.

이 책의 중심은 여성들을 위한 연애 코칭이지만, 명화를 감상하는 재미도 빠뜨릴 수 없다. 그림도 배우고 연애 비법도 챙기는, 도랑 치고 가재 잡는 식이다. 미술은 질문에 따라 각기 다른 답을 찾게 해주는 화수분이다. 동일한 그림도 얼마든지 다른 이야기가 가능하다. 그림을 통해 생활의 지혜를 찾을 수도 있고, 연애의 비법을 찾아낼 수도 있다.

저자는 연애 기술보다 중요한 것으로 어떤 상황 속에서도 자신을 잃지 않는 태도를 꼽는다. 그러면서 "내 안에 감춰진 사랑스럽고 행복한 여자"를 찾아서 "모나리자처럼 웃고, 비너스처럼 사랑하고, 르누아르처럼 선택하고, 피카소처럼 행복해지기 위해 노력"^{이상 12쪽}할 것을 주문한다. 왜냐하면 "당신은 이 세상 누구보다 소중한 존재이고, 앞으로 더 행복해질 것이며 평생 그 행복은 무럭무럭 자라나서 당신에게 든든한 힘이 되어 줄 것"^{250쪽}이기 때문이다. 자신의 가치를 깨닫고 자기답게 느끼는 자존감^{self-esteem}은 모든 연애의 기본이다.

이주헌 지음

『그리다, 너를』

화가의
그녀들

화가와 그림 '사이'에 모델이 있다. 화가가 미술사의 정규직이라면, 모델은 화가를 고용주로 둔 비정규직이다. 역사도 정사보다 야사가 흥미롭듯이 미술사 역시 매력적인 비정규직들 덕분에 한층 드라마틱해졌다.

사람들은 대부분 그림 속 모델의 존재에 대해 깊이 생각하지 않는다. 남자는 '남자사람'일 뿐이고, 여자는 '여자사람'일 뿐이다. 그런데 동일한 모델이 한 화가의 그림에 자주 등장한다면 어떨까. 그런 모델은 화가가 사랑하는 '그녀'일 가능성이 높다. 모델은 그림에 형상만 빌려주는 단순한 사물이 아니다. 의식과 영혼을 지닌, 마르지 않는 예술적 영감의 원천이었다.

'색채의 마술사' 피에르 보나르에게는 운명의 뮤즈 마르트가 있었다. 마르트는 스물네 살 때, 당시 스물여섯 살이었던 보나르를 만나서 평생

'화가의 그녀'가 되었다. 그녀는 목욕을 탐닉한 결벽증 환자였다. 보나르는 그런 마르트의 사생활을 사랑하고 아꼈다. 그래서 그녀가 목욕하는 모습을 무려 384점의 그림으로 남겼다. "흥미로운 사실은, 평생 마르트의 벗은 몸을 수없이 그렸으면서도 보나르는 결코 그녀의 나이든 몸을 그린 적이 없다는 것이다." 화가에게 마르트는 나이가 들어도 사랑스럽고 매력적인, "영원히 변하지 않은 미의 기념비"^{이상 150쪽}였다.

화가 아마데오 모딜리아니는 얼굴과 목이 기다란 인물상으로 유명하다. 그 중심에 아내이자 모델이었던 잔 에뷔테른이 있다. 그들은 3년여의 세월 동안 열렬히 사랑했다. 그 사이에 26점이 넘는 잔의 초상화가 태어났다. 병과 알코올의존증에 시달렸던 모딜리아니. 그는 결국 이른 나이에 뇌막염으로 잔의 품에서 숨을 거두었다. 다음날, 장례식이 거행되었으나 그 자리에 잔은 없었다. 아파트 5층에서 투신했기 때문이다. 그때 잔은 둘째 아이를 임신 중이었다. 한 비평가는 잔의 초상을 '모딜리아니의 러브레터'라고 평했다. "이 작품들에서 모딜리아니는 거의 속삭이듯 말한다. 사랑에 빠진 남자가 연인에게 밀어를 속삭이듯 그렇게 그림에 속삭이고 있다."^{171쪽}

인상파 화가 클로드 모네의 영원한 '그녀'는 첫 부인이었던 카미유 동시외다. 비록 아버지의 반대로 결혼식은 치르지 못했지만, 카미유가 1인 4역으로 등장하는 대작 「정원의 여인들」이나 언덕에서 화가를 내려다보는 카미유를 그린 「파라솔을 든 여인」 등의 걸작이 그녀와 함께한 동안 세상에 나왔다. 하지만 「파라솔을 든 여인」을 그린 지 4년 후 카미유는 자궁암으로 세상을 등진다. 그런데 모네는 카미유의 마지막 순간까지 모델로 삼았다. 「영면하는 카미유」는 죽은 부인을 빠른 필치로 그린

작품이다. 모네는 "부인의 주검 앞에서도 색채의 변화, 곧 빛과 그림자의 변화를 추적"[130쪽]했다. 이 지독한 '환쟁이'는 그렇게 슬픔을 달랬다.

화가의 작품에 얽힌 이야기는 그동안 그림을 보고 무심히 지나쳤던 사람들의 마음의 발길을 멈추게 한다. 그것도 화가와 모델의 이야기라면, 귀가 솔깃해질 수밖에 없다. "설령 아무런 인간의 자취가 보이지 않는 듯한 작품이라 하더라도 미술가나 제작 과정에 관여한 사람들에 대해 조금이라도 알게 되면 우리는 보다 확대된 연상과 통찰로 인해, 작품 속에 내재된 보다 풍부한 의미를 캘 수 있다."[7쪽] 따라서 화가의 애정으로 조형된 '그녀'들의 모습에 대한 느낌도 달라질 수밖에 없다.

모델 중에는 '연인인 듯 연인 아닌' 경우도 있었다. 몽마르트르의 꼽추화가 툴루즈로트레크. 그에게는 제인 아브릴이라는 뮤즈가 있었다. 캉캉춤의 고수였던 제인은 역동적인 춤 동작으로 다수의 그림에서 메인 모델이 된다. 로트레크는 '제인 아브릴의 화가'라 불릴 만큼 그녀를 많이 그렸다. 그가 제인에게 매료된 것은 그녀가 섹시한 '댄싱머신'이었기 때문만은 아니다. 그녀는 미술과 문학에도 밝은 '뇌섹녀'로, 화가와 이야기가 통했다. 둘이 연인이라는 소문이 돌았지만 결코 친구 이상의 관계로 발전하지 않았다. 로트레크는 제인에게 자신의 그림을 자주 선물했다. 그러나 제인이 그림 선물보다 고마워한 것은 "로트레크가 자신을 사람들이 영원히 잊을 수 없는 이미지로 형상화했다"[368쪽]는 사실이었다.

화가와 만났을 당시 이혼녀였던 모델도 있다. 바로 이 책의 표지 모델로, 앳되고 청순한 외모와 달리 두 명의 아이를 둔 이혼녀. 표지 그림인 「지나가는 폭풍우」는 영국에서 활동한 프랑스 화가 제임스 티소가 운명의 여인이었던 캐슬린을 모델로 그린 첫 작품이다. 폭풍우 속의 모

미모의 모델은 티소가 사랑했던 운명의 여인
캐슬린이다. 두 명의 아이를 둔 이혼녀였지만
청순한 '방부제 미모'로 눈길을 끈다.

제임스 티소, 「지나가는 폭풍우」,
캔버스에 유채, 76.2×101.6cm, 1876년경,
뉴브런즈윅 비버브룩 아트 갤러리

습임에도 캐슬린은 요조숙녀 같은 청순미로 시선을 사로잡는다. 티소는 미모의 캐슬린을 모델로 많은 그림을 그렸다. 부도덕한 이혼녀와 놀아난 화가라는 손가락질까지 당했지만, 상관없었다. 비록 캐슬린이 "폐결핵으로 죽기까지 불과 6년여의 사랑이었지만 그녀와의 뜨거운 사랑은 티소에게 영원히 잊을 수 없는 그리움과 추억을 남겨주었다."103쪽

티소의 사랑으로 충만한 그녀는 그림 속에서 여전히 '방부제 미모'를 자랑한다. 이들뿐만이 아니다. 라파엘로와 마르게리타, 렘브란트와 헨드리키어 스토펄스, 루벤스와 엘렌 푸르망, 밀레이와 에피 그레이, 고야와 알바 공작부인, 로세티와 제인 모리스, 로댕과 카미유 클로델, 클림트와 아델레 블로흐, 보티첼리와 시모네타 베스푸치 등 서양미술사를 빛낸 화가와 모델의 러브스토리가 다채롭게 펼쳐진다. 그런 가운데 모델을 알면 그림이 보인다는 사실과 "인간 이해를 통한 미술 이해가 얼마나 중요한지"7쪽를 절감하게 한다. 더불어 그림이 조형적인 표현물이기 전에 화가의 자서전이라는 사실도 재확인할 수 있다.

이 책의 감동은 내용에서만 아니라 편집의 짜임새에서도 비롯된다. 3개의 텍스트로 구성된 각 꼭지를 보면, 화가의 약력을 먼저 보여주지 않고 화가와 모델의 스토리부터 들려준 다음에 배치하여, 화가의 정체를 파악하게 하고, 그런 뒤 모델과 관련된 그림들을 자세히 설명한다. 즉, 화가와 모델의 러브스토리→화가의 약력→그림 설명으로 전개되는 구성이, 절묘하다. 독자는 이런 편집의 묘에 관심이 없겠지만 편집자는 효과적인 연출로 독자의 감동까지 적극 편집한다.

미술사의 주연은 화가들이지만 내조하는 이들이 한둘이 아니다. 모델도 그중 하나다. 미술사는 수많은 모델에게 빚지고 있다. 모델의 존재는

자세히 알려져 있지 않다. 그들에게 빛을 준 이 책은 신산한 모델 열전이자 아름다운 헌사다.

끝으로, 함께 읽으면 좋은 책으로 『화가의 아내』(아트북스, 2006)와 『화가의 빛이 된 아내』(아트북스, 2006)가 있다. 전자의 주인공이 서양미술사 속의 화가와 일본 화가들의 뮤즈라면, 후자는 국내 화가들의 뮤즈다. 예술로 승화된 그녀들의 고단한 인생역정이 뜨겁게 맵다.

대중문화의
품에 안긴
명화 이야기

2011년 3월 한 달 동안 TV 관련 이슈는 단연 「나는 가수다」(2011. 3. 6.~2015. 4. 24)였다. 가창력 있는 가수들의 서바이벌 경연으로 큰 관심을 모은 MBC 예능프로지만, 1인 탈락이라는 원칙을 깨는 바람에 결국 개점휴업 사태를 맞았다. 흔히 가수는 노래만 잘하면 된다고 한다. 그러나 아이돌이 점령한 TV에서 나이든 가수들이 설 자리는 좁다. 음반을 판매하던 데서 음원을 판매하는 쪽으로 시대가 변했듯이, 기성 가수들도 시청자에게 어필할 스토리텔링이 필요해졌다. 가수들이 예능프로에서 화려한 입담과 인간적인 모습을 보여주면, 반응은 즉각 나타난다. '세시봉 친구들'에 대한 뜨거운 관심과 「나는 가수다」에서 선보인 노래가 음원차트 상위권을 싹쓸이한 사례가 대표적이다. 예능프로가 기성 가수들의 가창력과 노래를 재발견하게 만든 것이다.

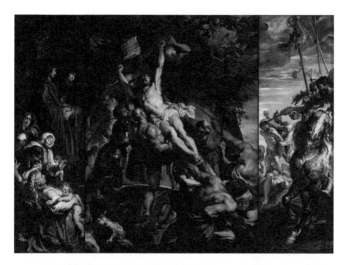

페테르 파울 루벤스, 「십자가를 올리다」, 페테르 파울 루벤스, 「십자가를 내리다」,
패널에 유채, 462×341cm, 1610~11년, 패널에 유채, 421×311cm, 1612~14년,
앤트워프 성모마리아 교회(위) 앤트워프 성모마리아 교회(아래)

이런 대중가요계의 현실과 국내 미술의 실상은 놀랍게도 서로 통한다. 미술작품만 소개하면 되던 과거와 달리 지금은 다른 장르를 통해야만 한다. 가수들이 예능프로에서 형성된 이미지와 스토리로 시청자의 마음에 안착하는 것처럼 미술도 대중문화와 교류하며 친근한 스토리텔링으로 독자의 가슴에 안착한다.

미술은 그 자체로 거대한 이야기 덩어리다. 작품과 화가, 소재 모두 흥미진진한 스토리와 더불어 존재한다. 하지만 그것은 미술계 바깥 사람들에겐 먼 미술인만의 세계다. 이런 폐쇄된 현실을 타개하고자 최근의 콘텐츠는 일반인과 미술 사이에 영화, 패션, 광고 등 익숙한 대중문화로 교감의 폭을 넓히고 있다.

『명화의 재탄생』도 같은 맥락에 놓여 있다. 르네상스의 라파엘로부터 팝아트의 앤디 워홀까지 대가들의 작품 21점이 주인공. 커피숍의 간판, 영화, 애니메이션, 음반 재킷, 가전제품 광고, 패션 등 대중문화 속에 인용되거나 재해석된 명화들을 통해, 원작의 내용은 물론 대중문화가 부여한 생활밀착형 스토리텔링을 찾아서 명화에 대한 친화력을 높여준다.

엔젤리너스 커피숍의 간판에 그려진 아기천사와 라파엘로가 그린 「시스틴 마돈나」의 관계가 흥미롭다. 저자는 먼저 커피숍의 아이콘을 단서로, 아기천사의 원형 그림인 「시스틴 마돈나」로 거슬러올라간다. 천상의 성모가 아기예수를 안고 신자들에게 다가오는 듯한 이 그림의 하단에서, 장난꾸러기 같은 두 명의 아기천사가 클로즈업된다. 순간 궁금증이 해소된다. 명화 속의 이미지가 커피숍의 아이콘으로 재탄생한 것이다.

루벤스의 삼면화(패널이 세 개로 나누어진 형식의 그림) 「십자가를 내리다」와 「십자가를 올리다」는 애니메이션 「플랜더스의 개」와 더불어 영생

한다. 주인공 네로가 죽기 직전에 기적적으로 본 그림이, 십자가에 매달린 그리스도를 내리는 장면과 십자가에 매달린 그리스도를 일으켜 세우는 장면이 담긴 루벤스의 삼면화들이다. 성화인데도 인물 군상이 정적이지 않고 역동적이고 격정적이다. 이들 그림은 '플랜더스의 개'에 출연한 후 애니메이션의 주인공이 사랑한 그림이라는 또 하나의 스토리를 부여받는다. 사람들은 이 애니메이션이 낳은 스토리텔링에 힘입어 루벤스의 그림을 더 눈여겨보게 된다.

또 검은 직선으로 빗줄기를 묘사한 우키요에 목판화(우타가와 히로시게, 「모하시 다리의 소나기」, 1856~58)나 빈센트 반 고흐가 이 판화를 유화로 모사한 그림(「빗속의 다리, 히로시게를 따라서」, 1887)도 이들만으로는 흥미가 덜하지만 미야자키 하야오 감독의 애니메이션 「이웃집의 토토로」에 표현된 빗줄기와 함께 보여줄 때, 독자는 비로소 호기심 어린 눈으로 우키요에의 비와 빈센트의 비에 각별한 애정을 보낸다.

대중문화 속에서 명화를 찾아내는 저자의 안목은 곳곳에서 빛난다. 피겨스케이터 김연아가 고혹적인 몸짓으로 '죽음의 무도'를 열연하는 광경에서, 저자는 스위스의 상징주의 화가 카를로스 슈바베의 「무덤 파는 일꾼의 죽음」을 떠올린다. 놀랍게도 이 그림 속에 등장하는 '죽음의 천사'가 취한 손동작과 김연아의 손동작이 연출하는 분위기가 흡사하다. 또 애니메이션 「키리쿠와 마녀」의 환상적인 밀림에서 프랑스 화가 앙리 루소의 신비한 정글 그림(「뱀을 부르는 사람」 「사육제 저녁」 「꿈」)을 떠올린 것도 저자의 밝은 안목 덕분이다. 이들은 마치 일란성 쌍둥이 같다. 루벤스의 그림과 「플랜더스의 개」처럼 관계가 직접적이지는 않지만 저자의 '중매'로 이들 그림은 비로소 같은 맥락에서, 새로운 스토리와 더불

어 독자의 가슴에 둥지를 튼다.

명화와 대중문화의 관계는 원작의 이미지와 사상적 배경까지 닮은 경우가 있는가 하면, 원작의 의도와 동떨어진 경우도 있다. 할리우드 영화 「300」에 등장하는 근육질의 스파르타 전사들은 신고전주의 화가 자크 루이 다비드의 「사비니 여인들의 중재」 속 전사들의 이미지와 쌍둥이처럼 닮았다. 나체에다가 투구와 샌들, 빨간 망토 등의 외형적인 유사성뿐만 아니다. "그림에 반영된 대혁명 이후 프랑스 시민사회의 그리스·로마 문명 숭배와 오리엔탈리즘, 애국주의와 영웅주의까지 계승하고 있다."7쪽

반면에 원작의 의도와 다르게 사용된 경우로는 제임스 휘슬러의 그림이 있다. 미국인들이 떠올리는 전통적인 어머니 이미지로 통하는 휘슬러의 '어머니' 그림은 1934년 미국 최초로 어머니날 기념우표에 사용된다. 그런데 이 그림의 원제는 「어머니」가 아니라 「회색과 검정의 배열」이라는 매우 추상적인 것이다. 의자에 앉아 있는 어머니의 모습을 사실적으로 포착한 구상화임에도, 휘슬러의 의도는 "그림들에서 어떤 이야기를 읽으려 하지 말고 단지 색채의 조화를 보고 그 아름다움을 느끼라는 것이었다."164쪽 원작의 의도와 어긋나도 한참 어긋나게 사용된 셈이다.

「나는 가수다」 같은 예능프로가 가수를 끌어안을 때, 엄청난 시너지 효과가 발생하듯이 대중문화가 명화를 끌어안을 때도 비슷한 현상이 일어난다. 음악처럼 폭발적이지는 않지만 명화가 대중문화의 프러포즈에 응해서 새로운 스토리를 부여받으면, 그만큼 사람들의 관심이 커지는 것은 사실이다. 따라서 수많은 볼거리의 뒷전으로 밀려난 명화를 다시 주목하게 만드는 틀로서, 대중문화는 효과적인 대안이 되고 있다. 일반인이 TV 출연으로 유명세를 치르는 것처럼 명화도 대중문화에 캐스

대중문화에서 명화는 원작의 의도와 달리
하나의 이미지로서 사용하는 경우가 많다.
'어머니 그림'으로 잘 알려져 있지만
휘슬러는 색채의 조화를 나타내고자 했다.
그림은 맥락에 따라 다르게 읽힌다.

제임스 휘슬러, 「회색과 검정의 배열」,
캔버스에 유채, 144.3×162.4cm, 1871년,
파리 오르세 미술관

팅됨으로써 다시 한번 '주목받는 생'을 누린다. 이것이 디지털 시대를 사는 명화의 생활밀착형 처세술이다.

강판권 지음

『미술관에 사는 나무들』

산수화 속에 사는 나무 이야기

산수화는 실재하는 경관이기보다 화가가 바라는 마음의 풍경이다. 따라서 그림 속의 산과 물, 바위, 길, 배 같은 소재는 무의미하게 배치되지 않는다. 무심히 서 있는 듯한 나무 한 그루도 마찬가지다. 산수화에는 수종이 많지는 않지만 다양한 나무가 등장한다. 그럼에도 애정을 가지고 그림 속의 나무를 본격적으로 연구한 책은 드물다. 소나무와 매화나무, 대나무 등 몇몇 나무를 다룬 책은 있었지만 그림 속의 각종 나무를 한 권에 담아낸 책은 없었다.

『미술관에 사는 나무들』은 산수화 속의 나무를 집중 조명한 책이다. 저자는 『어느 인문학자의 나무세기』『나무사전』『나무열전』『은행나무』 등의 나무 관련서로 이름난, 자칭 '나무 환자'다. 이번에는 그림 속의 나무다. "나무의 눈으로 그림을 보니, 그림 속은 온통 나무로 가득했다."5~6쪽 저자는 산수화 속의 숨은 주인공이 나무라는 사실을 발견하

고, 나무를 중심으로 한중일 삼국의 산수화를 자세히 읽는다.

이 책은 복사나무, 소나무, 대나무, 매화나무, 목련나무, 석류나무, 버드나무, 살구나무, 파초, 해당화, 벽오동, 단풍나무, 포도나무 등 산수화에 출연한 주요 나무를 망라한다. 동일한 나무를 그림별로 이야기를 하되, 나무도감에 나옴직한 나무의 수종과 학명, 원산지 등의 정보를 더하고, 화가의 일화나 그림의 화법, 그리고 그림 속에서 나무가 의미하는 바를 찾아서 감상에 깊이를 더한다.

예컨대 모란 그림에서 일반인은 모란의 풍성한 꽃송이를 보지만 저자는 다르다. 모란이 미나리아재비과의 갈잎 떨기나무라는 사실과 모란이 사랑받는 이유가 '부귀'를 상징하는 역사적인 전통 때문이라는 사실, 또 모란의 원산지가 중국 서부이고, 모란이 '낙양화'라고 불리게 된 일화 등을 엮어가면서 화가들의 모란도를 감상한다. 그렇다고 그림에 대한 이야기가 부족한가 하면 그렇지도 않다. 화가나 그림과 관련된 일화 등을 통해 나무에 숨겨진 의미를 명쾌하게 읽어낸다.

조선시대 초기의 걸작 「몽유도원도」에서는 복사나무에 주목한다. 이 그림은 안평대군이 꿈속 무릉도원에서 사육신을 만난 이야기를 안견이 듣고 3일 만에 그린 것인데 그 중심에 복사꽃이 만개해 있다. "왜 하필 사람들은 다른 나무도 아닌 복사나무와 관련해서 꿈을 꿀까. 유비·관우·장비가 의형제를 맺고 원대한 꿈을 꾼 곳도 만발한 복사나무 아래였다. 이처럼 과거 사람들이 복사나무 아래서 원대한 꿈을 꾸는 것은 이 시절이 가장 힘들기 때문이다. 가장 힘들 때 혁명을 꿈꾸는 것과 같은 이치다."[22쪽] 저자는 안평대군이 꿈을 꾼 4월 20일은 복사꽃이 만발하는 시기이자 배고픈 '춘궁기'에 해당한다며, 안평대군 일파가 복사꽃

을 매개로 만난 것은 이상세계를 향한 강한 욕구일지 모른다고 지적한다. 이상세계로 이끄는 복사나무는 "언제나 꿈꾸는 자와 함께 등장하는 나무"23쪽인 까닭이다.

뿐만 아니다. 각 글은 나무와 관련된 단상으로 시작하여, 그림 속의 나무들을 끌어안으면서 다시 단상으로 마무리하는 식으로 전개되는데, 그림을 곱씹게 하는 감성적인 문장이 한둘이 아니다.

"숲은 정자다. 숲 자체가 건물이다. 세상에서 가장 아름다운 건물이다. 그래서 숲에서 많은 생명체가 살아간다."139쪽

"한 폭의 산수화는 우주의 법칙을 담고 있다. 산이 끝나는 곳에 길이 있고, 길이 끝나는 곳에 물이 있다. 산길과 물길은 인생길이다. 그런데 산길은 누구나 걷는 길이 아니다. 힘들게 산에 오른 자만이 누릴 수 있는 작은 즐거움이다."149쪽

"한 그루의 나무를 찾아가는 길은 단순히 나무를 보기 위함이 아니다. 한 그루의 나무를 만나러 가는 길은 소를 찾는 심우尋牛처럼 자신을 찾아가는 여정이자 깨달음의 과정이다."164~65쪽

저자가 나무에서 삶을 배우고 깨달음에 이르렀듯이, 옛 화가들은 나무에 빗대어 선비의 도리와 심정을 표현했다. 그러므로 나무의 의미를 알면 화가의 마음을 알 수 있다.

중국 명대의 화가 심주의 「동음관족도」(「동음탁족도桐陰濯足圖」의 오기)는 벽오동 그늘 아래 발을 씻는 모습을 그린 그림이다. 벽오동이 있는 곳에 사는 토끼 한 쌍이 인상적인, 중국 청대의 화가 냉매가 그린 「오동쌍토도梧桐雙兎圖」가 있다. 또 키가 큰 나무에 걸린 보름달을 쳐다보는 개를 그린 조석진의 「화조영모도花鳥翎毛圖」에 등장하는 나무도 실은 벽오동이다.

왜 하필이면 벽오동일까? "벽오동은 한 인간의 삶을 변화시킨다. 우리의 선조들이 벽오동을 보면서 원대한 꿈을 꾼 것만 봐도 알 수 있다."221쪽 큰 꿈의 상징물이 곧 벽오동이었다.

저자는 단원 김홍도의 「소림명월도」 속의 갈잎나무에서는 외로움을, 중국 남송시대의 마린이 그린 「누대야월도樓臺夜月圖」의 부드러운 능수버들에서 강한 생명력을, 15세기 일본의 승려이자 화가인 셋슈 도요의 「매하수노도梅下壽老圖」에서는 고귀한 삶을 추구하는 이들의 선망을 각각 읽어낸다.

특정 분야의 전문가가 전문성을 무기로 그림을 살필 때, 미술 전공자나 일반인이 스쳐지나간 부분이 비로소 존재감을 드러낸다. 법의학자가 읽은 그림 속 인물에서는 인간의 원초적인 범죄심리(『미술과 범죄』, 예담, 2006)를 알 수 있고, 건축 전문가가 읽은 그림 속의 건축물(『그림이 된 건축 건축이 된 그림』[전2권; 아트북스, 2007])에서는 건축에 깃든 인간의 욕망을 엿볼 수 있다. 전문가의 그림 읽기가 흥미로운 것은 이 때문이다. 사실 산수화 한구석에 배치된 나무는 저마다 의미를 담고 있지만 나무에 대한 지식이 부족해서 제대로 감상하지 못하기 십상이다. 나무 전문 연구자로서 저자의 나무에 대한 애정과 시각은 가슴에 인문학적인 숲을 조성해준다.

그리고 생각해볼 거리가 있다. 기본적인 도판설명의 부재가 그것이다. 현재 이 책 속의 각 도판에는 "강세황, 「벽오청서도碧梧淸暑圖」"식으로, 작가명과 작품명만 표기되어 있다. 도판설명은 '작가명+작품명+매체+크기+제작연도+소장처'가 표기의 기본이지만 만약 소장처를 모른다면, '작가명+작품명+크기+제작연도' 정도의 정보는 기재해야 한다. 설

령 '작가명+작품명'으로 하더라도, 이때는 책의 뒤쪽에 도판설명을 자세히 밝혀주는 것이 정석이다. 그런데 이 책은 어디에도 자세한 도판설명이 없다. 이것은 저자의 잘못이 크지만 원고를 매만지는 편집자의 명백한 직무유기이기도 하다. 담당 편집자는 책의 건강주치의이기 때문이다. 그렇다면 책에 도판설명이 필요한 이유는 무엇 때문일까? 책으로는 그림을 원형대로 보여줄 수가 없다. 그래서 마련된 처방이 그림의 크기, 사용한 재료, 제작연도 등을 도판 근처에 표기해서 독자가 도판의 원형을 상상하며 감상할 수 있도록 한 것이다. 위의 바른 도판설명은 '강세황, 「벽오청서도」, 종이에 수묵담채, 30.5×35.5cm, 조선 후기, 개인 소장'이 되겠다. 도판설명은 그림에 대한 예의이자 독자에 대한 최소한의 배려다.

이 글이 『기획회의』에 실린 후, 항의성 이메일 한 통을 받았다. 2011년 5월 15일자. 발신자는 담당 편집자였다. 편집자의 직무유기 운운한 마지막 단락에서 심기가 불편했던 모양이다. 마음이 뒤숭숭했다. 좀체 답을 할 수가 없었다. 출력한 이메일을 가지고 다녔다. 보고 또 봤다. 이메일에 따르면, 담당 편집자는 정확한 도판설명을 준비했지만 소장처의 비싼 도판 저작권 사용료 때문에 불가피하게 변칙을 쓴 것 같았다. 편집자의 심경에 이해가 가기도 했다. 한편으로는 도판 저작권 사용료에 발목이 잡힌 우리 미술출판의 불우한 현실이 마음에 걸렸다.

좋은 책을 만들고 싶은 마음은 편집자의 기본자세다. 그럼에도 현실

새롭게 보다

은 편집자의 바람대로 되지 않는다. 이 경우도 짐작하건대 비싼 저작권 사용료를 윗선에서 허락하지 않은 것으로 보인다.

따지고 보면, 편집자만 일방적으로 나무랄 일은 아니었다. 작품 소장처의 비싼 도판 사용료와 그만한 역량을 갖추지 못한 미술출판의 합작품이 이 책이다. 뒤늦게 재확인한 것이 있다. 출판에서 중요한 것은 편집자의 능력과 열정을 뒷받침해줄 출판사 결정권자의 적극적인 의지다.

'독자로서', 한 가지 욕심나는 게 있다. 이왕 변칙을 쓰기로 했다면, 화끈하게 했으면 얼마나 좋았을까 하는 점이다. 도판설명을 '작가명+작품명'만 표기할 것이 아니라 '작가명+작품명+크기+제작연도'까지 표기해주었으면 하는 것이다. 어차피 도판설명에서 소장처를 밝히지 않기로는, 전자처럼 줄여서 표기를 하나 후자처럼 제작연도까지 표기하나 동일하다. 설령 약식으로 '작가명+작품명'만 표기했더라도, 해당 미술관에서 작정하고 살펴본다면 자기네 소장품을 찾기란 어렵지 않은 일이다.

'미술관에 있는 나무들'이 불편한 몸으로 어언 여섯 개의 나이테를 둘렀다. '바로잡았다'는 소식은 듣지 못했고, 담당 편집자가 둥지를 옮겼다는 소문만 들었다.

최병서 지음

『경제학자의 미술관』

그림 읽어주는
경제학자

취미로 그림을 그리던 주식중개인이 있었다. 1882년 프랑스 주식시장이 급격한 경기침체에 빠진다. 자신의 직업이 불안정하게 되자 그는 이듬해에 증권거래소를 그만둔다. 서른다섯, 처자식이 있는 처지에 전업작가로 나선다.

이 용감한 주식중개인은 누구일까. 후기인상주의 화가 폴 고갱이 그 주인공이다. 고갱은 주식시장이 붕괴되지 않았다면 평범한 주식중개인이자 가장으로 생을 마쳤을지도 모른다. 경제불황이 개인의 직업과 인생을 바꾼 결정적인 '터닝 포인트'가 되었다. 그는 남태평양 타히티의 원시 자연에서 강렬한 작품세계를 구축하며, 야수파에 영향을 끼치는 등 미술사에 큰 자취를 남겼다.

경제학자가 쓴 『경제학자의 미술관』은 흥미롭게도 '경제'를 중심으로 미술과 교감한다. 그렇다고 미술에서 추출한 경영 인사이트를 제공하는

책은 아니다. 경제학자의 시각으로 미술작품을 음미하되, 화가의 경제적인 여건, 그림이 그려진 시대의 사회경제사적 측면 등을 짚어가며 색다른 감동을 선사한다.

거울만 있으면 그릴 수 있는 자화상은 경제학자에게 흥미로운 주제다. 초상화는 모델이 되는 고객의 주문이나 요구에 응해야 하기 때문에 표현에 제약이 따른다. 반면에 자화상은 자유롭게 그리면 된다. 모델이 '원하는 포즈를 잘 잡아줄까?' '비용을 많이 요구하지나 않을까?' 등을 걱정할 필요가 없다. 반 고흐가 약 35점에 이르는 자화상을 남길 수 있었던 것도, 렘브란트가 평생 자신을 자화상 속에 담은 것도 모델을 고용하는 데 따르는 비용이 들지 않았기 때문이다. '비용 제로'를 키워드로 풀이한 이 같은 자화상 이야기는 자화상의 탄생 배경을 화가들의 경제 사정과 관련하여 곱씹게 한다. 때로는 그림에서 발견된 경제학 이론이나 원리를 브리핑하며 작품의 의미를 확장시킨다.

'화가들의 화가'로 꼽히는 폴 세잔은 인상파와 입체파를 이어준 다리 같은 존재다. 그가 추구한 것은 자연과 사물의 변치 않는 원형에 대한 탐구였다. 매순간 변화하는 빛의 표정을 포착하는 데 주력한 탓에 인상파는 견고한 형태 포착에 무심했다. 찬란한 색채를 얻은 대신 형태를 희생한 것이다. 세잔은 이것이 불만이었다. 그는 변함없는 형태를 찾으려고 부단히 노력한 끝에, 자연 속의 모든 물체는 구와 원통, 원뿔로 단순화시킬 수 있다고 봤다. 또 그것을 증명이라도 하듯이 사과는 원, 산은 원뿔 식으로 그림을 그렸다.(「사과와 오렌지」, 1899년경) 이런 방식은 피카소나 브라크가 시작한 입체파의 태동으로 이어졌고, 나아가 추상미술의 씨앗이 되었다. 여기서 저자는 세잔의 화법이 이론경제학자들이 생각하

는 경제 모형의 구성과 대단히 흡사하다는 사실에 주목한다. 경제학자들도 경제 현상을 관찰하고 거기에서 일관된 법칙이나 논리체계를 발견하며 현상이 발생한 원인을 파악하기 때문이다. 복잡한 것을 단순화시킨 세잔의 화법을 보면, 경제 모형의 원리가 보인다 하겠다.

점묘파 그림에서도 경제적인 상황을 통찰하기는 매한가지다. 점묘법의 대표작인 조르주 피에르 쇠라의 「그랑드자트섬의 일요일 오후」는 무수한 색점을 원색 그대로 찍어서 제작한 역작이다. 저자에 따르면, "점묘파 그림을 구성하는 무수히 많은 점들은 원자와 같은 독립적인 존재들이다. 이 점들이 조화롭게 모여서 하나의 완성된 그림을 이루듯이, 경쟁적 시장에서는 무수히 많은 독립적인 기업들이 서로 경쟁하면서 하나의 효율적인 시장경제 체제를 이루고 있는 것이다."^{80쪽} 이처럼 점묘파 그림을 조형하는 개개의 색점은 경제학자에게는 완전경쟁시장에 던져진 개별 기업과 같은 존재에 비유된다.

에두아르 마네의 「폴리 베르제르의 술집」(이 책 350쪽)에 나타난 시선의 이중구조도 놓치지 않는다. 즉, 한 공간에 공존하는 두 개의 시선을 보며, 저자가 발견한 것은 고전학파의 이분성이다. 실물시장과 화폐시장, 경제이론에서의 주류 경제학과 마르크시즘, 경제정책에서의 케인스학파와 통화주의자들, 자유무역주의와 보호무역주의 등이 그것. 또 보이지 않는 것을 보이게 하는 초현실주의 그림에서는 애덤 스미스의 '보이지 않은 손'을, 이미 만들어진 남성용 소변기(「샘」, 1917)를 '선택'함으로써 '작품은 화가가 직접 그리는 것'이라는 그때까지의 미술의 개념을 단번에 바꿔버린 마르셀 뒤샹의 안목에서는 항상 '선택'의 문제가 개입되는 경제학의 출발점과 맥이 닿아 있음("경제학은 선택의 과학이다."^{122쪽})을 보

고, 붓으로 그리는 대신 물감을 흩뿌리는 '액션 페인팅' 기법에서는 카오스 이론과 나비효과를 이야기한다. 이처럼 저자는 그림을 보며 경제학을 떠올리고, 경제학을 통해 그림의 안쪽을 들여다본다. 뿐만 아니라 당대의 사회경제 상황에도 초점을 맞춰 감상에 깊이를 더한다.

사실주의 화가 귀스타브 쿠르베의 「돌 깨는 사람들」(제2차세계대전 때 소실)은 뙤약볕 아래서 힘겹게 돌을 깨고 나르는 두 남자를 그린 그림이다. 힘든 육체노동으로 살아가는 노동자들의 고단한 모습에서 밥벌이의 힘겨움과 열악한 사회상을 묵직하게 짚어준다. 저자는, 경제학자는 "노동자의 삶과 임금의 문제를 윤리적인 구호나 고용주의 동정에 호소하는 것이 아니라 노동시장을 지배하고 있는 현실적인 메커니즘을 들여다보고 분석"하지만, 경제학자들도 "단순한 곡선 뒤에 숨어 있는 노동자들의 땀과 눈물과 고통을 느낀다는 점에서 「돌 깨는 사람들」을 그린 쿠르베의 마음과 다르지 않을 것"^{이상 189쪽}이라며 동병상련의 심정이 된다. 쿠르베 역시 가난한 사람들의 비참한 현실을 있는 그대로 묘사하여 당시 사회구조의 모순을 고발하고자 했다.

경제적인 관점에서 보면, 대량생산물인 공산품은 모양과 품질이 규격화되어 있지만 화가가 창조한 작품은 시장에서 유일한 생산품이다. 이런 미술작품은 감상자의 문제의식에 따라 그에 걸맞은 답을 제시한다. 심리학자나 철학자, 과학자, 음악가 등의 미술 읽기가 가능한 이유도 미술 특유의 압축성과 확장성 때문이다. 이 책도 이 같은 미술 읽기의 흐름을 타고 있다. '경제학'과 '미술'이라는 이질적인 조합은 익히 아는 미술도 새롭게 한다는 점에서 신선하다. 더욱이 저자가 보유한 미술에 대한 풍부한 지식과 깊은 애정은 작품 감상에 신뢰감을 준다. 이로써 미

술은 경제학적인 시각을 또 하나의 자산으로 보유하게 되었다. 『경제학자의 미술관』은 한 번의 관람으로 미술도 잡고, 경제학도 잡을 수 있는 일거양득의 지상紙上 미술관이다.

조정육 지음

『옛 그림, 불교에 빠지다』

옛 그림으로
만나는
부처

부처와 옛 그림의 만남, 왠지 어울
리지 않는 쌍이다. 옛 그림이 부처의 생을 품고 있는 것도 아니고, 그렇
다고 부처의 생이 옛 그림 이해에 직접적인 도움을 주는 것도 아니다.
그럼에도 부처의 생애와 옛 그림을 한데 섞었다. 부처와 옛 그림의 만남
은 저자의 전공이 옛 그림과 관련되어 있기 때문만은 아니다.

"불법佛法의 세계를 불화로만 설명하던 좁은 테두리를 벗어나고 싶은
마음이 크게 작용했다. 부처님의 가르침은 불자에게만 해당되는가. 불교
를 모르거나 믿지 않는 사람에게는 적용되지 않는 '한정적인 진리'인가.
불법이 만법萬法이라면 불교 교리를 전혀 담지 않은 일반 회화에서도 불
법을 찾아볼 수 있지 않을까. 이런 의문이 불화가 아닌 감상용 회화를
선택하게 했다."6~7쪽

『옛 그림, 불교에 빠지다』는 스물아홉 살에 돈과 권력을 미련 없이 버

리고 출가해서 여든 살까지 평생 남을 위해 살다간 석가모니 부처의 생애를 불화가 아닌 산수화, 인물화, 풍속화, 사군자, 병풍화 등의 옛 그림으로 들려준다. 그것도 '전생'에서 '열반'까지, 부처의 생애를 여덟 개의 장으로 나누었다. 이 형식은 부처의 생애를 압축한 「팔상도八相圖」에서 빌려왔다. 「팔상도」는 "도솔천에서 호명보살로 있던 석가모니 부처가 지상에 내려온 '도솔래의상兜率來儀相'에서부터 쿠시나가라의 사라쌍수 아래에서 열반에 든 '쌍림열반상雙林涅槃相'까지 생애의 중요한 장면을 여덟 개의 그림으로 압축"5쪽해놓은 불화다. 저자는 이렇게 해서 자신의 운명을 바꿔놓은 부처 이야기를 풀어낸다.

각 글마다 옛 그림과 부처의 생애, 저자의 개인사가 긴밀한 관계에 있다. 이때 옛 그림과 부처의 생애는 '과거'이고, 저자의 개인사는 '현재'이다. 얼핏 보면, 글의 무게가 과거에 있는 것처럼 보이지만 실질적인 무게는 현재에 실려 있다. 따라서 과거를 조율하는 것은 현재가 된다. 과거는 현재와 같은 피를 공유한다. 이는 현재에 사는 저자의 개인사에 의해 두 건의 과거가 의미 있게 조율되고 있다는 뜻이다. 여기서 저자의 개인사는 무엇보다도 '삶을 바꾼 만남'에 기반한다.

"어떻게 살아야 할까. 어떻게 살아야 한 번뿐인 인생을 잘 살 수 있을까. 인생에 대해 가장 궁금하고 회의가 많던 시절, 나는 우연한 기회로 석가모니 부처를 만났다. 직접 본 적이 없으니 가르침을 통해 만났다고 하는 것이 정확한 표현일 것이다. 그때 알게 된 이 성인聖人의 삶은 충격 그 자체였다. (중략) 그분은 내가 옳다고 생각한 기존 관념을 송두리째 바꿔버렸다. 내가 추구하던 삶이 전부가 아니라는 것도 깨닫게 해주었다. 도대체 무엇이 그런 삶을 선택하게 한 것일까. 이 책은 그 공부에 대

한 작은 기록이다."[4쪽]

진심이 느껴지는 대목이다. 그래서 저자는 부처의 일대기를 척추로 삼고, 각 생애주기와 맞아떨어지는 옛 그림들을 엄선했다. 부처의 '전생'은 정선의 「단발령망금강」으로, 부처의 '탄생'은 「왕세자탄강진하도王世子誕降陳賀圖」, 부처의 '출가'는 「파교설후灞橋雪後」, 부처의 '고행'은 「석가모니 고행상」, 부처의 '깨달음'은 이인문의 「강산무진도江山無盡圖」, '전법'은 안견의 「몽유도원도」, '60아라한'은 이인상의 「송하수업도松下授業圖」, '업보'는 김득신의 「벼 타작」, 부처의 '열반'은 「일월오봉도」로 각각 설명한다. 저자는 불교 교리와 거리가 먼 옛 그림에서 불법을 밀도 있게 추출해낸다.

"진경산수화의 전개 과정은 본생담의 그것과 닮아 있다. 위대한 분에 대한 존경심에서 하나의 '본생담'이 출현하자 이에 자극을 받은 다른 이야기가 뒤를 이었고, 마침내 500여 종이 넘는 풍부한 이야기가 꽃핀 것과 같다. 정선이 「단발령망금강」에 구름을 넣은 이유는 속세와 구분되는 금강산의 신령스러움을 드러내고자 함이었다. 그는 성공했다. (중략) 부처의 전생 이야기를 담은 본생담 역시 정선의 「단발령망금강」만큼이나 감동적이다. 원전도 중요하지만 전달자도 중요하다. 작가도 화가도 자신의 역할에 넘칠 만큼 충실했으니 이제 감상자 차례다."[25쪽]

본생담과 옛 그림의 궁합이 절묘하다. 불교와 옛 그림에 정통해야만 가능한 조합이다. 익히 알던 「단발령망금강」도 불법과 관련지어 다시 보고 싶게 한다. 이 책은 옛 그림을 껴안은 부처의 일대기로 읽어도 좋지만, 부처를 통해 자기 삶을 갱신해가는 저자의 사는 이야기로 읽어도 유익하다.

"왕세자나 싯다르타나 모두 나보다 복이 많은 사람들임에는 틀림없다.

단발령망금강(斷髮嶺望金剛)은 '단발령에 올라
금강산을 바라보다'라는 뜻이다. 이 그림에서
대각선으로 가로지른 산의 오른쪽이 단발령이며,
구름 너머 흰 바위산이 금강산이다. 지은이는
정선의 금강산을 통해 부처의 마음을 전하는
한편으로 자신의 감정을 비추어 그림을 톺아본다.

정선, 「단발령망금강」(『신묘년풍악도첩』에서),
비단에 연한 색, 36×37.4cm, 1711년,
국립중앙박물관

그러니 풍족한 집안에서 태어났을 것이다. 권력과 부를 모두 가졌으니 어찌 나 같은 사람과 비교할 수 있겠는가. 그런데 근본을 따지고 보면 그들과 나의 조건에는 별 차이가 없다. (중략) 양은 냄비에 밥을 비벼 먹든 은수저로 타락죽을 떠 먹든 왕세자나 나나 생로병사를 겪어야 하는 인간으로서의 조건은 마찬가지이기 때문이다. 홍역을 앓고 주름살이 생기고 땅에 묻혀야 하는 인간 조건에는 한 치도 차이가 없다."71쪽

저자는 싯다르타 태자의 삶에 자신의 삶을 비춰보며, 생존 조건에서는 자신과 동일하다는 사실에 새삼 주목한다. 위대한 성인의 발자취를 인간적인 차원에서 좇는 이런 시각은 곳곳에서 만날 수 있다.

"석가모니 부처가 도솔천에서 자신의 인연에 맞는 부모를 찾아서 내려온 이야기는 기다림의 중요성에 밑줄을 치게 한다. 생명의 탄생이란 남녀의 결합이 빚어낸 우연의 산물 같지만 사실 이토록 오랫동안 기다린 결과다. 탄생을 앞둔 생명은 비록 호명보살처럼 4,000년은 아닐지라도 나름대로의 준비 기간이 있는 것은 사실이다. 살아 있는 모든 생명을 함부로 해쳐서는 안 되는 이유가 여기에 있다."35쪽

"누군가를 본받아 깨달음을 얻는 데는 한계가 있었다. 아무리 위대한 작품이라도 임모나 방작이 자신만의 독창적인 작품이 아니듯 수행도 마찬가지이다. 스스로의 힘으로 깨우쳐야 한다. (중략) 자신이 생각한 방법대로 수행하는 것이다. 사문 고타마는 라자그라하를 떠나 서남쪽으로 향했다."135쪽

저자는 오랫동안 옛 그림에서 삶의 지혜를 구해왔다. 그런데 이번에는 위대한 성인의 발자취에서 '잘 사는 법'을 묻는다. 저자에 의해, 석가모니 부처는 옛 그림의 부축을 받으며 다시금 지혜의 보고이자 위대한 멘

토로 호출된다.

"좋은 만남은 사람의 운명을 바꿔놓는다."^{4쪽} 저자에게 석가모니 부처와의 만남이 그랬다. 이제 우리가 답할 차례다.

불법승佛法僧 삼보三寶로 맞춰 기획된 '옛 그림으로 배우는 불교 이야기' 시리즈는 『옛 그림, 불교에 빠지다』에 이어 2015년에 나온 『옛 그림, 불법에 빠지다』, 2016년에 나온 『옛 그림, 스님에 빠지다』로 완간되었다. 첫번째인 '불'에서는 석가모니 부처의 생애와 발자취를 다루었다면, 두번째인 '법'에서는 석가모니 부처의 가르침이 담긴 경전 내용을 다루었다. 그리고 세번째인 '승'에서는 부처의 가르침을 따라 산 스님 48인의 삶과 수행에 대해 다루었다. 이 시리즈는 독실한 불자이자 미술사가인 저자의 내공이 한데 어우러진 만큼 불교의 진경과 동양 옛 그림의 진경을 맛보는 마중물로, 또 듬직한 멘토로 기능한다.

현재 심사정, 조선 남종화의 탄생
이중섭 평전
시대공감

삶을

그리
다

혜곡 최순우, 한국미의 순례자
김환기 어디서 무엇이 되어 다시 만나랴
시대와 예술의 경계인, 정현웅

이예성 지음

『현재 심사정, 조선 남종화의 탄생』

오로지
화가였던
사람

그는 무기수 신세였다. 성천부사를
지낸 할아버지의 과오 때문이다. 할아버지는 과거시험 부정 사건에 연
루되어 귀양살이를 했는가 하면, 유배에서 풀려난 뒤에는 다시 정치적
소용돌이에 휘말렸다. 훗날 영조가 된 연잉군 시해 미수사건의 배후인
물로 지목된 것이다. 당연히 할아버지는 극형에 처해졌다. 이로써 증조
부가 영의정을 지낸 청송 심씨 명문가는 풍비박산되었다. 이때 그의 나
이 열여덟이었다. 역모逆謀 죄인의 후손으로, 벼슬은 꿈도 못 꾸었다. 포
도를 잘 그려 이름을 남긴 아버지는 평생 그림 그리기로 소일했다. 그의
미래도 원천 봉쇄되었다. 일찍부터 붓을 잡은 후 생을 마칠 때까지 놓
지 않았다. 아픈 몸으로도 먹을 갈았다. 관아재 조영석, 겸재 정선과 더
불어 조선 후기 문인화계의 '삼재三齋'로 꼽힌다.

　그림이 유일한 위안이자 수단이었던 '그'의 호는 '현재'다. '증조부'는

177

심지원, '할아버지'는 심익창, '아버지'는 심정주. 현재 심사정玄齋 沈師正, 1707~69은 조상을 잘못 둔 탓에 형기刑期 없는 무기수처럼 살았다. 그럼에도 한줄기 볕이 찾아든 적이 있다. 1748년, 마흔두 살 때였다. 선대 임금의 초상화를 보수하는 '영정모사도감'에 일종의 '감독'인 감동監董으로 선발된 것이다. 절망적인 상황에서 벗어날 수 있는 절호의 기회였다. 감동은 영정모사도감의 일을 감독하는 자리로서, 보통 학식과 그림에 조예가 있는 선비 중에서 선정했다.

영정 모사 일이 끝나면 참여자들의 벼슬을 올려주거나 관직을 주었다. 그렇게 되면 현재도 사대부로서 떳떳이 살아갈 수 있게 된다. 하지만 불행의 그림자는 그를 비켜가지 않았다. 역적의 자손이라는 멍에가 그를 옭아맸다. 5일 만에 파출罷出된 것이다. 처음이자 마지막인 관직생활은 허망하게 끝나고 말았다. 기대가 컸던 만큼 좌절도 깊었다. 엎친 데 덮친 격으로 마지막 버팀목이자 정신적 지주였던 아버지마저 세상을 뜬다. 의지할 데라고는 그림밖에 없었다.

현재는 어려서부터 그림에 천부적인 자질을 보였다. 집안의 영향도 있었다. 열다섯 살 때부터 겸재 정선의 문하에서 본격적으로 그림을 배웠다. 하지만 스승의 진경산수화풍을 따르지 못하고 『고씨화보』『개자원화전』『십죽재서화보』 같은 중국의 화보畵譜를 참조하며 자신만의 세계를 일궈갔다. 감동에서 파출된 뒤에는 오로지 그림에만 매달렸다. 살아야 했기 때문이다. 그는 그림을 팔아 생계를 꾸린 '생계형 화가'였다. 슬플 때나 기쁠 때나 매일 그림을 그렸다. 덕분에 정통 산수화에서부터 화조화, 도석인물화 등 회화의 모든 분야에서 뛰어난 기량을 발휘했다. 조선 후기 화단은 그만큼 풍성해졌다.

삶을 그리다

미술사가 이예성의 『현재 심사정, 조선 남종화의 탄생』은 현재의 어두운 생애와 다채로운 작품세계를 풍부하게 소개한다. 집안 이야기에서부터 스승, 그림을 익혔던 각종 화보, 주변인 등을 통해 산수화, 화조화, 도석인물화 등 그의 예술세계를 깊게 조명한다. 저자는 이미 『현재 심사정 연구』(일지사, 2000)를 출간한 바 있다. 이 책은 석박사 논문으로 구성된 학술적인 텍스트다. 그런데 『현재 심사정, 조선 남종화의 탄생』은 전문성을 바탕으로, 일반 독자들이 현재를 품을 수 있게 눈높이를 낮췄다.

대개 화가의 명성은 인생사의 요철 정도와 비례하는 경향이 있다. 비교적 널리 알려진 호생관 최북이나 '일자무식'의 화가 오원 장승업 등도 기행을 일삼은 탓에, 사람들은 그들의 극적인 인생을 통해서 작품에 관심을 갖는다. 같은 맥락에서 현재의 인생사도 충분히 독자의 구미를 당길 만하다. 만약 일반 독자에게 현재가 '듣보잡'이라면, 그의 비극적인 인생사가 속 깊은 작품세계를 접하고 이해하는 데 도움이 될 것으로 보인다. 이 책은 "그의 삶을 따라가면서 작품을 살핌으로써 화가로서, 한 인간으로서 심사정을 이해"7쪽하게 해준다.

안개가 자욱하고 물살이 거센 망망대해에 배가 한 척 떠 있다. 두 명의 선비가 뱃놀이를 즐기는 중이다. 배는 위태롭기 짝이 없는데, 선비들은 초연한 자세로 평온하기만 하다. 현재가 쉰여덟에 그린 「선유도船遊圖」의 요동치는 물결은 그의 비극적인 생과 겹친다.

"화면 전체를 가득 채운 성난 파도는 (중략) 역모 죄인의 후손인 그가 헤쳐 나와야 했던 세상살이에 다름 아니고, 작지만 결코 뒤집어지지 않는 배는 유일한 위안이자 스스로를 지켜주었던 그의 예술세계라고 할 수 있다."18쪽

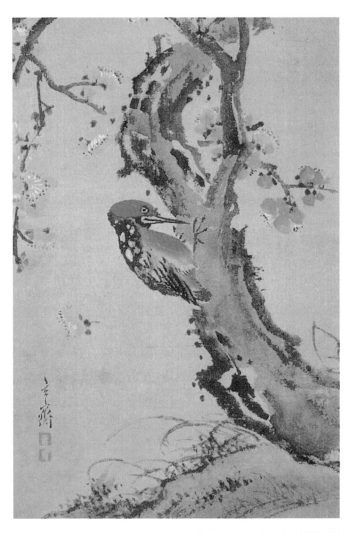

딱따구리의 모습이 현재의 자화상 같다.

심사정, 「딱따구리」,
비단에 채색, 25×18cm, 18세기,
개인 소장

그는 산수화 외에 도교나 불교의 종교 인물을 그린 도석인물화에도 독보적이었지만 꽃과 동물을 그린 화조화로도 명성이 높았다. 섬세하고 맑은 담채의 화조화는 조선 후기 화조화의 유행을 선도했다. 그중 유명하기로는 「딱따구리」가 있다. 오래된 매화나무에 매화꽃이 피어 있고, 꽃잎 하나가 떨어지는 찰나다. 딱따구리 한 마리가 나무를 쪼고 있다. 꽃잎이 떨어질 정도로 나무를 열심히 쪼는 데서, 자신의 억울한 처지를 호소하는 간절함이 느껴진다. 또 평생 어둠 속에서 웅크리고 살았음에도 작품이 밝고 평온하기 그지없다. 오히려 그것이 더 가슴을 저미게 한다. 현재의 자화상 같다.

이런 식으로, 저자는 현재의 기구한 생애에 비춰가며 작품을 음미한다. 결과적으로, 그의 지독한 불운은 조선 회화사의 축복이자 독자의 행운이다. 일반 독자는 '인간 심사정'을 통해 '화가 심사정'으로 길을 잡으면, 낯설지만 거대한 예술세계에 무리 없이 미칠 수 있다.

역모의 자손이었던 탓에 현재에 관한 기록은 많지 않다. 저자는 수많은 작품들과 주변인들의 기록을 찾아서, 다채로운 작품세계를 가이드하고 생애를 자세히 복원한다. 그런 가운데 그림을 그리게 된 계기, 그림 공부의 비법, 나아가 어떤 과정을 거쳐 자신만의 화풍을 만들었는지 등이 환하게 드러난다. 또 저자는 그가 다른 문인화가들과 어떻게 다른 길을 걸었는지, 중국으로부터 어떤 영향을 받고, 그것을 어떻게 조선의 화풍으로 만들었는지 등을 토대로 현재의 작품이 중국의 것으로 폄훼되는 경향에 이의를 제기한다. 나아가 오늘날의 시각이 아닌 당대의 문화와 미적 기준을 고려하여 감상할 것을 주문한다.

"심사정에 대한 당시의 높은 평가는 그가 추구했던 회화의 세계가 그

시대의 미적 기준과 일치했으며, 그 가치가 인정되었기 때문이다."안휘준, 「한
국의 미술가」에서

　사실 현재는 17,18세기에 수용된 남종화풍을 철저하게 소화하여 자
신만의 화풍을 구축하는 한편, 중국산 남종화풍과는 다른 우리의 고유
한 정서와 미감이 반영된 조선 남종화풍을 완성한 조선시대 화단의 거
장이다.

　평생 그림으로 먹고산 '전업화가'답게, 현재에겐 「선유도」 「딱따구리」
「강상야박도江上夜泊圖」 「파교심매도灞橋尋梅圖」 「촉잔도蜀棧圖」 등 걸작이 한둘
이 아니다. 특히 폭이 8미터가 넘는 두루마리 그림인 「촉잔도」는 현재
산수화의 백미로 꼽힌다. 인생의 험난한 여정에 비유되기도 하는, 중국
장안에서 서촉으로 가는 긴 여정을 다양한 기법과 경물로 표현한 대작
이다. 현재는 이 작품에 작가적 역량을 쏟아 부으며 "자신의 삶을 그림
으로 정리한 것으로 보인다."281쪽 그는 이 '회화적 이력서'를 완성한 이듬
해에 한 많은 생을 마감한다. 향년 예순여섯. 슬하에 300여 점의 작품
이 있다.

삶을 그리다

최열 지음

『이중섭 평전』

신화의 늪에서
구출한 화가,
이중섭

　　　　　　　　　　"일반인들은 이중섭의 삶을 통하여
예술가는 고통과 가난 속에서 예술혼을 피우는 것을 당연하게 받아들
이며 그러한 이중섭의 삶에서 간접적이며 대리적 희열을 느끼는 것이다.
이중섭 신화의 수수께끼는 바로 이러한 일반 대중이 보내는 잔혹한 희
열 속에 존재하고 있는 것이다. 이제 이중섭의 작품세계에 대하여 보다
과학적인 연구가 필요하다. 정보매체들에 의해 포장되고 미화된 작품세
계나 상업화랑의 상업성에 짓눌린 작품세계가 아니라 진실된 인간 이
중섭의 작품을 이야기하여야 할 것이다."오세권, 『한국미술문화, 현장과 여백』에서

　1999년 사간동의 현대화랑(현 갤러리현대)에서 열린 〈이중섭전〉을 보
고 쓴 한 미술평론가의 지적이다. 그럼에도 대중매체가 확대 재생산한
실체는 사라지고 환상만 남은 이중섭李仲燮, 1916~56의 신화 프레임은 여전
한 채, 그로부터 15년여가 훌쩍 흘렀다. 이런 현실에 화답하듯이 신화를

건어낸 '이중섭 평전'이 출간되었다.

　미술사가 최열의 역저, 『이중섭 평전』은 "이중섭이 세상을 떠난 다음 살아남은 자들의 기억이 만들어낸 이중섭 신화는 이중섭이 아니다"[5쪽]라며, 극적인 생애와 사후에 벌어진 일련의 추모 작업까지, 그동안 발표된 수많은 자료를 바탕으로 그릇된 사실을 교정하며 사실로 가득 찬 이중섭의 일대기를 그려낸다.

　개인적으로, 간간이 이중섭 작품에 관한 잡문을 쓰고, 1999년 〈이중섭전〉을 앞두고 장조카 이영진 선생[2016년 8월 13일 별세]을 인터뷰하기도 했던 인연으로, 이중섭 관련서와 글들을 꾸준히 읽어왔다. 그런데 이중섭을 알아갈수록 가슴 한편에서는 인간 이중섭이 궁금했다. '통영의 화가' 전혁림 화백의 『전혁림―다도해의 물빛 화가 1915~2010년』(수류산방, 2011)을 구입한 것도 실은 그 속에 언급된 이중섭이 궁금했기 때문이었다. 그러다가 『이중섭 평전』에서 '신화의 화장기'를 지운 이중섭을 만났으니 반가운 마음이 얼마나 컸겠는가. 무려 932쪽에 걸쳐 펼쳐진, 신화와 환상의 수렁에서 건져낸 이중섭의 사십 평생은 처절했다. 전쟁의 복판에 내던져진 예술가이자 가장으로서, 일본인 처(야마모토, 한국명 이남덕)와 두 명의 자식을 일본의 처가에 보낸 '기러기 아빠'로서, 가족과의 재회를 염원하며 외로움에 사무치다가 '고독사'하다시피 한 그의 말년은 '외롭고 높고 쓸쓸한' 나날의 연속이었다. 저자가 객관적으로 복원한 이중섭의 생애와 작품은 사후에 전설과 신화가 된 '화가 이중섭'을 제대로 볼 수 있게 한다. 나는 익히 접해온 이중섭의 일생을, 한국전쟁을 피해 남쪽에서 생활한 6년여의 삶 중에서 꼬박 3년 6개월(제주에서 1년, 부산에서 2년, 통영·마산·진주에서 6개월)을 보낸 남도 시절을 중심으로 따라

읽었다.

　이중섭은 1950년 12월 처자식과 원산에서 남하한 후, 부산과 제주를 거쳐 통영에서 비로소 자신만의 회화형식을 완성한다. 저자는 이를 이중섭의 아호('대향')를 따서 '대향양식'이라고 이름 짓는다. 그 중심에 이중섭 예술의 트레이드마크인 소가 있다. 그런데 저자는 "이중섭이 그린 소는 '황소'가 아니라 '들소'였다"446쪽고 역설한다. 이중섭이 부인에게 보낸 편지에서 언급한 '들소野牛'가 근거. 나는 이 대목에 주목했다. 지금까지 소를 소재로 한 이중섭의 소 그림은 '황소'라고 하는 것이 관행이다시피 했다. 그런데 저자는 "굳이 성별을 가리려는 뜻이 아니라면 통영시절 쓴 편지에 등장하는 '들소'라는 낱말을 사용해야 한다"라고 적었다. 그러면서 '들소'는 품종으로서의 들소가 아니라 "야생의 소처럼 '전진'하는 소이며, '부르짖는' 소로서 들소일 뿐이다. 쟁기나 수레, 달구지를 끄는 농우農牛가 아니라는 것"이상 447쪽이라고 덧붙인다. 저자는 이에 따라 그동안 '황소'로 표기되었던 작품명을 「통영 들소 1」「통영 들소 2」로 개명한다.

　저자의 진의와 달리 '들소'라는 낱말은 동물 다큐멘터리에 등장하는 들소의 영향 탓에, 어색하게 느껴지는 것이 사실이다. 또 '농우'가 아님을 부각하기 위해 들소라는 낱말을 사용했다 하더라도 우리에겐 황소가 곧 전진하는 소이자 부르짖는 소여서, '황소' 표기를 '들소'로 고쳐부르는 데 대한 저항감은 어쩔 수 없다. 그러니까 '들소'라는 낱말은 머리로는 이해되지만 가슴으로는 쉽게 와닿지 않는다.

　저자는 소 대가리 부분만 클로즈업해서 그린 「통영의 붉은 소 1」「통영의 붉은 소 2」를 두고, 비로소 만난 "'마음의 소리'를 부르짖는 소의

표정"^{450쪽}이라며 극찬을 아끼지 않는다. 이 그림과 관련하여, 이 책에는 언급되지 않은 전혁림 화백의 흥미로운 구술이 있다. "근데 이상하게 소가 웃는 게 있잖아요? 뭣 땜에 웃는지 아나? 모르재? 소는 수놈이 웃지 암놈은 안 웃어요. 수놈이 발정할 적에 암놈의 성기를 갖다가 코를 막고 그럴 적에 그런 행동을 해요. 희한하게 그걸 아는 사람이 별로 없어요. 나는 그걸 봤고, 중섭이도 그걸 알고 그리대." (앞서 언급한 『전혁림』에는 참고도판으로 「통영의 붉은 소 1」이 수록되어 있다.) 이런 진술은 이중섭의 그림에 많이 나타나는 에로티시즘과 관련하여 이 그림을 해석할 수 있는 가능성을 열어준다.

새로운 미술 재료의 발견으로 평가받는 '은지화^{銀紙畵}'의 기원을 추적한 대목도 흥미롭다. 담뱃갑의 은박지에 송곳으로 눌러 그린 은지화는 뉴욕 현대미술관^{MoMA}에서도 세 점을 소장한, 이중섭의 가장 독창적인 회화형식이다. 은지화의 첫 제작시기와 지역에 관한 문제는 영원한 미궁이지만 저자는 다수의 목격담을 검토한 끝에 이렇게 정리한다. "은지화의 기원은 1952년 7월 직후 피난지 부산 다방가에서 탄생했다는 사실을 가장 유력한 설로 두고 그 밖에 도쿄 유학 시절설, 제주도설 또한 염두에 두는 게 지금으로서는 합당하다."^{363쪽}

이중섭은 끈 떨어진 연처럼 많은 지역을 떠돌아다녔다. 고향을 떠난 후 평양, 정주, 원산, 도쿄, 부산, 서귀포, 통영, 진주, 마산, 대구, 서울 등 열 곳이 넘는 도시를 옮겨다니며, 유목민으로 처절하게 시대를 앓았다. 저자는 이중섭이 태어나고 머물렀던 지역을 중심으로 일대기를 좇는다. 그리고 그림도 지역별로 정리하여, 뒤쪽에 배치했다. 주요 그림들을 빠짐없이 수록한 만큼, 이는 77쪽짜리 '이중섭 카탈로그레조네'가 되겠다.

삶을 그리다

수많은 자료집에 흩어져 있던 그림들을 지역별, 시기별로 한눈에 파악할 수 있다. 더불어 두툼한 분량의 주석과 주요 문헌, 주요 인물 목록은 '이중섭 아카이브' 구실을 한다. 이런 구성의 묘는 이 평전의 큰 강점이다.

이 책은 이중섭의 생애와 작품에 관한 '대동여지도'다. 고산자 김정호가 전국 각지를 돌아다니며 『대동여지도』를 완성했듯이, 저자는 그동안 축적된 이중섭 관련 자료들을 일일이 답사하며 등신대 크기의 '실록을 품은 평전'을 완성했다. 전기가 한 인물의 일생을 스토리텔링 형식으로 재현한다면, 평을 곁들인 평전은 한 인물에 대한 역사적인 평가가 우선시된다. 이중섭 사후 58년 만에 나온 이 '실록을 품은 평전'은 내게 '2014년 올해의 미술책'이다.

이 책은 이중섭이 담뱃불을 붙이는 순간을 포착한 흑백 사진을 앞표지에 실었다. 멋있다. 내 기억에도 저 포즈를 따라한 예술가들의 인물사진이 적지 않았다. 그럼에도 이중섭만큼 분위기가 나는 사진은 없었다. 포즈만 흉내낸 것이기에 더 그랬다. 사람들은 멋진 인물사진을 보면서도 정작 그것을 찍은 사진가가 누구인지는 알려고 하지 않는다. 나도 그랬다. 이중섭의 멋진 포즈가 중요하지, 그것을 찍은 사진가는 중요하지 않았다. 이 책에서 사진가는 고 허종배였고, 1945년 5월 진주에서 촬영했다는 사실과 『공간』(1967년 10월호)에 처음 발표했다는 사실을 비로소 알 수 있었다. 저자는 이 사진이 이중섭의 트레이드마크가 된 것은 도록 등에 되풀이 사용되었기 때문이 아니라며, 사진의 조형성에 주목한다. "불붙이는 순간에 집중하

고 있는 시선의 방향과 두 손의 표정이야말로 보는 이로 하여금 도
저히 눈길을 뗄 수 없도록 끌어당기는 마력을 발휘하고 있다. 통쾌
한 이마와 선이 굵은 눈썹에 올곧은 콧날, 매끄럽게 흘러내리는 뺨
과 적절한 광대뼈에 적절한 콧수염은 매력에 넘치는 중년의 생김생
김이요, 뒤로 넘긴 머리가 어딘지 더벅머리 자유로움을 표상하고 남
의 담배를 빌려와 불을 옮겨 붙이는 조심스러운 두 손의 표정은 긴
장감은 물론 사람과 사람 사이 인연의 끈을 상징하고 있다. 한마디
로 긴장감 넘치는 시선 집중과 빼어난 순간 포착이라는 두 가지 요
소를 완벽하게 구비한 걸작으로, 20세기 인물 사진의 역사상 최고
의 수준을 연출하고 있는 것이다."^{468~69쪽} 극찬이다.

이 사진을 보면 이중섭의 신산한 인생 탓에 만감이 교차하게 된다.
9월 6일은 그의 기일忌日이다. 1956년 9월 6일, 서울 적십자병원의 한
병상에서 생을 마쳤다. 죽는 순간까지 혼자였다. 주검은 사흘간 무
연고자로 방치됐다. 그런데 생일이 9월 16일이다. 생사生死의 달이 겹
친다. 따라서 2016년은 탄생 100주년이자 타계 60년이 되는 뜻 깊
은 해다. 국립현대미술관 덕수궁관에서는 〈이중섭, 백년의 신화〉(6.
3~10. 3)가 열렸다.

질박한
박수근 예술의
현대성

　　　　　　　　　　　　아기 업은 소녀, 절구질하는 아낙네,
나무와 여인, 시장과 빨래터 등 박수근은 이 땅의 서민들의 일상을 질
박한 화풍으로 그려낸 가장 한국적인 화가로 통한다. 말년에 백내장으
로 한쪽 시력을 잃고, 쉰두 살에 간경화 응혈증으로 별세하기까지 그는
부단히 자신이 경험한 1950,60년대 이 땅의 풍경과 서민들의 삶을 거칠
면서도 두터운 질감으로 감싸안았다.

　박수근 평전 『시대공감』은 미석美石 박수근1914~65의 삶과 예술을 국내
미술계의 흐름과 사회적인 맥락에서 실증적으로 조명하되, 시대와 교
감하며 일궈낸 '미석 화풍'의 현대성을 명료하게 적출해낸다.

　강원도 산골에서 태어난 박수근은 양구보통학교를 졸업한 것이 정규
교육의 전부였다. 당시 화가들은 대부분 부유한 환경에 해외유학까지
다녀온 '유학파'였지만, 박수근은 가난 속에서 독학으로 미술에 입문한

순수 국내파였다.

어린 시절, 그의 롤모델은 프랑스의 화가 장프랑수아 밀레였다. 서른 여섯에 바르비종이란 작은 마을로 이주하여 평생 노동자와 농민의 생활을 그린 밀레는 박수근을 화가의 길로 이끌었다. 1926년 열두 살 때, 우연히 마주친 밀레의 「만종」 원색도판이 그의 운명을 결정지었다. "하느님, 나는 이담에 커서 밀레와 같이 훌륭한 화가가 되게 해주세요."[28쪽] 따라서 "나는 자신이 본 것을 솔직하게, 그러나 될 수 있는 대로 훌륭히 말하고 싶다"[34쪽]는 밀레의 소망은 곧 박수근의 소망이기도 했다. 밀레는 불빛이었고, 박수근은 그 예술의 불빛을 향해 부나방처럼 돌진했다. 고향의 자연 풍광과 그 속에 사는 사람들의 소박한 일상을 밀레처럼 솔직하게 그렸다. 그런데 박수근은 밀레의 「만종」 「건초를 묶는 사람들」 「양치는 소녀」 「이삭줍기」에 등장하는 여인의 모습에서 일생일대의 주제인 일하는 여성을 발견한다. "박수근의 눈에 들어온 일하는 여성은 바로 밀레의 여인이었고 또 언제나 곁에서 자신을 보살펴주시던 어머니였으며, 문 열고 나가면 온 마을 어디에서나 만날 수 있는 조선의 아주머니들이었다."[68쪽] 그는 밀레가 추구한 일하는 여성의 숭고함과 고요함을 그림으로 조형한다.

저자는 평생 밀레의 그림을 모사模寫했던 빈센트 반 고흐처럼 박수근도 밀레의 그림을 지겹도록 되풀이 그렸을 것이라며, 흥미로운 관점을 소개한다. 강원도 양구의 한가한 농가 풍경을 그린 1932년 작 수채화 「봄이 오다」(열아홉 살 때 그린 제11회 조선미술전람회의 입선작인 이 그림은 기와집이 있는 농가를 그린 것으로 빨랫줄에 옷가지를 걸고 있는 여인과 곁에서 놀고 있는 아이들을 그린 사실적인 풍경이다. 지금은 사진만 남아 있다)와 밀

레의 풍경화 「돼지를 잡는 사람들」을 비교하며 유사성을 짚어낸 것이다.

그러니까 밀레의 이 그림에서 앞쪽의 돼지와 네 명의 사람들을 삭제하면 수평 구도의 가옥과 나무들만 남는데, 그것이 「봄이 오다」에 구현된 수평 구도의 가옥과 비슷하다는 것이다. 비슷한 그림은 또 있다. 저자는 박수근의 유일한 정물화 「철쭉」이 밀레의 정물화 「데이지 꽃다발」과 유사하다고 한다. 그렇지만 밀레의 그림에서 소녀와 창문과 털실 같은 소재가 꽃병을 보조하는 데 비해, 박수근의 그림에서 꽃의 아름다움을 강조하는 것은 오직 꽃병뿐이라고 말한다. 즉, 반 고흐처럼 박수근도 밀레의 그림을 모사하되 변형을 통해 자신의 개성을 추구한 셈이다.

그의 그림은 궁핍한 시대의 초상이자 진경이다. 해방공간과 한국전쟁의 소용돌이 속에서 모두가 피폐한 삶을 인내할 수밖에 없었던 시대의 희로애락이 고스란히 담겨 있다.

"나는 인간의 선함과 진실함을 그려야 한다는, 대단히 평범한 견해를 가지고 있다. 따라서 내가 그리는 인간상은 단순하며, 다채롭지 않다. 나는 그들의 가정에 있는 평범한 할아버지와 할머니, 그리고 물론 어린 아이들의 이미지를 가장 즐겨 그린다."

박수근의 말처럼 예술에 대한 그의 관심은 "언제나 인간이었고 그 인간은 오직 평범한 사람들, 일상을 영위하는 서민이었다."[이상 243쪽] 박수근의 인물은 결코 한가하지 않다. 집 앞의 골목이거나 생계를 위한 장터와 거리, 마을 등 각자 제 위치에서 노동을 수행하거나 휴식을 취한다. 저자는 이들 인물의 표정에 주목한다. 그리고 수수한 형상으로 숙성시킨 정중동靜中動의 에너지를 짚어낸다. "박수근의 인물은 움직임과 멈춤을 하나로 통일시킨 극단의 형상이다. 움직임이 사라진 채 방향만 남았

다. 사람들의 몸짓을 보면 고요하지만 그 고요함은 기다림을 동반하고 있는 긴장의 연속이다. 박수근은 그 멈춤 속에 숨어 있는 움직임을 발견했고 자신의 화폭 속에 그것을 긴장의 적막으로 그려냈다."246쪽 그것도 기법면에서 투박한 질감으로 에너지의 밀도를 극대화하여 깊은 울림을 선사한다.

그러나 "위대한 예술가와 예술이 있다고 해도 발견하지 못한다면, 그 가치를 제대로 밝혀 헤아리지 못한다면, 잊히고 땅에 떨어져 썩어갈 뿐이다."

그 시절, 박수근의 그림을 먼저 알아본 것은 외국인이었다. 실리아 짐머맨 부부, 마거릿 밀러, 마리아 핸더슨 부인 같은 이들이 그들이다. 박수근의 그림들은 1959년부터 당시 우리나라에 체류했던 몇몇 미군이나 미국인들이 드나들던 반도호텔(지금의 롯데호텔) 내 반도화랑에서 조금씩 팔리기 시작했지만 국내에서는 관심 밖이었다. 반도화랑의 설립자이자 화가인 이대원의 증언에 따르면, "그때만 해도 국내 인사들의 기호에 맞는 화풍은 아니었고, 그 독특한 화풍과 향토색 짙은 표현은 점차 외국인들의 시선을' 끌고 있는 이방인의 기호품일 뿐이었다."이상 252쪽 그런데 "그의 작품이 일부 외국인들에게 관심을 집중시킨 것은 그 고유한 스타일과 내용에 있어 한국의 정서가 짙게 반영되었기 때문이다. 어디에서도 볼 수 없는 개성적 면모와 한 시대 한국 서민들의 삶의 양상을 이토록 정감 짙게 표상한 예를 찾아볼 수 없었기 때문이다."(미술평론가 오광수) 사후에 미술평론가 이경성에 의해 재발견, 재평가되기까지 박수근은 한낱 '이방인의 기호품'으로 존재한 숨은 보석이었다.

그는 세월이 흐를수록 광채가 났다. 한국 근현대미술사에서뿐만 아니

삶을 그리다

라 가장 유명한 '국민화가'이자 미술품경매에서 작품이 고가에 거래되는 '블루칩 작가'로 우뚝 선다. 그렇다면 박수근의 예술적 성취는 어디에 있을까? 저자는 그것을 평범한 농촌 풍경에 새로운 재료와 기법을 통해 현대적으로 소화해냈다는 데서 찾는다. 그리고 박수근이 일궈낸 조형 양식을 '미석화풍'이라 규정하고, 그 실체를 자세히 규명한다.

1940년 작 「맷돌질하는 여인」은 미석화풍을 예고하는 뜻깊은 그림이다. 이 그림은 맷돌을 향해 고개를 숙인 채 노동에 몰두하고 있는 여인이 주인공이다. 무뚝뚝한 단색조와 투박한 질감이 전체적으로 어둡고 무겁지만 맷돌질을 하는 "여인의 등 뒤로 한 줄기 빛이 흘러들어 숭고한 분위기"를 내는 가운데, "밀레의 소박함과 단색의 중후함 그리고 구도의 안정감을 한꺼번에 포옹함으로써 소박미와 고전미에 도달한"이상 92쪽 작품이다. 박수근은 『제19회 조선미술전람회 도록』에 실린 이 작품 옆에 적은 도판설명('평양 미석 박수근')에서 '미석'이라는 아호를 처음 사용한다. '아름다운 돌'이란 뜻의 미석은 박수근의 그림과 관련하여 의미심장한 단어다. 저자는 맷돌도 돌이고, 아름다운 부인을 돌에 새긴다면, 이 그림이 미석이 된다고 한다. 그리고 흑백의 단색조와 오돌토돌한 질감이 모두 돌의 특징을 갖고 있으니 화폭이 곧 바위일 수 있다고 한다.

미석화풍은 "기하학 형태의 구조화를 바탕삼아 이룩한 단순성, 평면성의 결과로서 박수근 양식의 요체"231쪽다. 미석화풍이 개화한 시기는 1953년으로, "내용을 약화시키고 추상형식을 강화한 화풍은 흔히 반추상 또는 절충추상折衷抽象이라고 부르는데"110쪽, 이 반추상 단계가 박수근만의 특별한 형식으로 자리를 잡아간다. 박수근이 선택한 소재와 주제의 고전성은 색감과 질감, 구성과 표현에서 나타난 현대성과 어우러져

"고전과 현대, 향토와 서구의 조화로운 융합의 단계"^{135쪽}로 무르익는다. 비록 고전적인 주제와 소재를 고집하긴 했지만 그 역시 새로운 시대조류인 '감각과 표현의 현대화'(이경성)를 향한 응전을 포기하지 않았다.

"박수근이 도달한 고귀한 예술 형식은 독학의 길을 걸어온 화가, 배울 길 없어 미숙한 기술로 출발해 끝없이 연습을 되풀이함으로써 성취한 꾸밈없는 질박미 또는 아득한 고졸미古拙味였다. 누구도 감히 훔칠 수 없는 우주의 비밀에 다가선 박수근만의 양식, 그것은 그 시대 미술이 이룩한 최고의 조형이자 한 시대를 가늠할 수 있을 고귀한 양식, 바로 미석양식 그것이었다."[234쪽] 저자는 박수근 회화의 추상성과 평면성이야말로 현대회화의 특징 그대로였다며, 그를 우리 미술사상 처음으로 현대 서구 추상미술의 기법을 우리 고전미술의 기운과 조화시킨 화가라고 평가한다. 저자가 천착한 박수근 예술의 조형적인 면모는 이 대목에서 단연 빛난다.

책을 빛내는 요소는 또 있다. 고해상도의 도판이 그것. 박수근 그림 특유의 우둘투둘한 질감이 비 갠 뒤의 풍경처럼 선명하고 싱그럽다. 미술책에서는 그림이 글의 보조가 아니라 시각화된 내용임을 감안할 때, 고화질의 도판은 강점이 아닐 수 없다. 양질의 도판으로 평전이 더욱 돋보인다.

이충렬 지음

『혜곡 최순우, 한국미의 순례자』

영원한
'박물관맨'의
초상

　　　　　　　　　　　　　　미술사가 혜곡 최순우는 영원한 '박물관맨'으로 통한다. 개성박물관의 말단 서기에서 시작하여 국립중앙박물관장까지 오른 입지전적인 인물로서, 평생 '박물관인'으로 살았다.

　이 책은 '한국미에 관한 최고의 안내서'로 꼽히는『무량수전 배흘림기둥에 기대서서』(학고재, 1994; 1992년에 나온『최순우 전집』(전5권)에서 엄선한 글들을 한 권으로 엮은 것이다)의 저자 혜곡 최순우의 일대기다. 짜임새 있는 스토리텔링 속에, 고졸 학력으로 박물관 학예관 10여 년, 미술과장 20여 년, 수석학예관, 학예연구실장, 그리고 박물관장 등을 역임하며 무려 39년을 박물관과 함께해온 혜곡의 우리 문화유산에 대한 애정을 고스란히 느낄 수 있다. 이미『간송 전형필』(김영사, 2010)로 듬직한 전기 작가의 탄생을 알린 저자는, 소설가이자 미술애호가로서 수많은 자료를 섭렵하여 혜곡의 열정적인 삶과 꿈을 실감나게 복원했다. 시인을 꿈

꾸었던 소년기와 미술사가 우현 고유섭과의 만남, 개성박물관과 국립중앙박물관 시절의 파란 많은 이야기, 시기적으로 일제강점기와 해방, 한국전쟁, 개발독재와 맞물린 격동기를 거쳐 제4대 국립중앙박물관장에 임명된 혜곡의 성공 스토리가 드라마틱하게 펼쳐진다.

1962년 1월, 프랑스 파리의 국보 전시 때, 문화부 장관인 앙드레 말로가 「금동미륵보살반가사유상」을 관람하는, 극적인 광경으로 시작되는 이 책은 새삼 다음 세 가지 사실을 주목하게 만든다.

먼저 '삶을 바꾼 만남'이다. 최순우에게는 한국미의 진가를 일깨워준 만남으로 스승인 우현과 간송 전형필이 있고, 우정을 나눈 '절친'으로 화가인 수화 김환기와 운보 김기창, 미술평론가 석남 이경성, 미술사가 황수영과 진홍섭 같은 문화예술인이 있다.

특히 조선미술사학을 개척한 우현과의 만남은 운명적이었다. 해방 전, 우연한 인연으로 개성박물관에서 우현의 첫 제자가 되고, 탁본하는 법, 답사 후 보고서를 정리하고 근거 자료를 찾는 법 등의 실무를 배우는 한편 스승이 남긴 '조선미의 진가'와 '조선미의 독자성' 탐구를 평생의 과제로 삼는다. 그리고 우현의 가르침대로 선조들이 남긴 문화재를 찾아서 전국 방방곡곡을 답사하며 발굴 현장을 누빈다. 평생 현장을 중시하고, 글로 한국미 전파에 애쓴 것도 우현의 영향이 컸다. 혜곡이 우현한테 배운 것은 사실 우리 문화유산을 뜨겁게 사랑하는 법이었다.

우현이 첫번째 스승이었다면, 간송은 두번째 스승이었다. '혜곡'이라는 아호와 본명('최희순')을 대신 할 '순우'라는 필명을 지어준 것은 간송이었다. 그만큼 혜곡을 아꼈다. 틈틈이 방대한 수집품을 보여주며, 그에 얽힌 뒷이야기와 유물을 감식하는 방법을 전수했다. 간송은 조선 최고

의 문화재 수집가이면서 동시에 뛰어난 감식가였다. 혜곡은 간송의 집과 간송미술관의 전신인 보화각을 드나들며, 때로는 위로와 격려를 받는 가운데 최상의 교재로 최고의 스승에게 '개인교습'을 받은 셈이다.

혜곡의 역량을 알아본 수화 김환기, 석남 이경성과의 우정도 아름답다. 그들은 최종학력이 고졸인 혜곡을 대학 강단으로 이끌었다. 당시 홍익대 학장이었던 수화의 권유로 시작된 한국의 미 관련 강의는 혜곡으로 하여금 학력 콤플렉스에서 벗어나게 해준 결정적인 계기가 되었다. 이처럼 혜곡은 당대의 걸출한 문화예술인들과의 교유를 통해 한국미를 보는 안목을 깊고 넓게 다졌다.

다음으로, 체험에서 형성된 미의식이다. 일제강점기와 해방, 한국전쟁 등의 혼란기에서도 문화재 보호에 헌신하고, 평생 발굴과 답사로 전국을 돌아다닌 만큼 우리 문화와 산하에 대한 애정이 각별했다. 그래서 혜곡은 "한국 산하의 아름다움, 그것이 바로 우리 문화의 아름다움이고 특성이다!"[208쪽]라며, 한국미의 근원을 우리나라 산과 들의 편안하고 푸근한 자연환경에 있다고 보았다. 이런 미의식을 밝혀준 문화유산을 단순히 보호하는 데만 그치지 않고, 우수성을 알리는 데도 정성을 다했다.

홍보 작업은 두 가지로 진행되었다. 국내적으로는 대중적인 글쓰기가, 국외적으로는 국보의 해외 순회전 개최가 그것이다. 대중적인 글쓰기는 한 나라의 얼굴인 박물관이 발전하기 위해서는 무엇보다 국민들의 문화 사랑이 전제되어야 한다는 생각에서 출발했으며, 1950년대 말부터 미국과 유럽, 일본 등지에서 한국 국보전을 여는 데 앞장선 것은 '우물 안의 개구리'에서 벗어나기 위함이었다. 즉, 혜곡은 우리 문화의 우수성을 세계에 알리고 인정받는 것이 선진국과 어깨를 나란히 하는 지름길이라

여겼다. 그래서 격무에 시달리면서도 글쓰기의 소재를 고미술품에서 민예·민속품으로 확대하며 문화유산의 아름다움을 대중화하는 작업을 계속했고, 해외 순회전에도 심혈을 기울였다. 간송이 우리 문화재의 지킴이였다면, 혜곡은 그것의 진가를 세상에 알린 홍보맨이었다. '최초이자 마지막 고졸 출신 관장'으로, 혜곡의 생은 마지막까지 한국 박물관사와 그 궤를 같이한다.

혜곡은 빼어난 문장가이기도 했다. 간결하고 담백한 글발은 문화유산의 가치가 경시되던 시대의 '복음'이었다. 일반인에게 한국미의 진경을 찾아주기에 부족함이 없었다. 혜곡만큼 감칠맛 나는 문체로 우리 문화의 아름다움을 널리 알린 사람은 흔치 않다. 그는 오주석, 이원복, 유홍준, 손철주, 조정육 등으로 이어진 대중적인 글쓰기의 선구자이기도 하다.

혜곡은 우리 문화유산을 철저하게 우리의 안목으로 보되 쉽게 글로 풀었다. 우리말, 특히 사라져가는 옛 어휘들을 찾아내서 적재적소에 사용했다. 글이 정겹고 구수했다. 문화유산을 형언하는 표현도 남달랐다. 무생물임에도 사람을 대하듯이 했다. 예컨대 백자상감모란문병을 두고, "여인으로 치면 살갗이 맑고 눈이 서글서글 시원스럽고 속이 탁 트인 잘생긴 젊은 어머니를 연상할 수 있다고 할까"352쪽라거나, 부석사 무량수전을 보며, "멀찍이서 바라봐도 가까이서 쓰다듬어 봐도 무량수전은 의젓하고도 너그러운 자태이며 근시안적인 신경질이나 거드름이 없다"165쪽라는 식이다. 느낌이 손에 잡힐 듯 생생하다. 혜곡에게 문화유산은 선조들의 혼이 담긴 생명체였다. 인격적인 표현은 자연스러운 일이었다.

『무량수전 배흘림기둥에 기대서서』에 담긴 글들이 혜곡 미의식의 결정체라면, 이 책은 그 미의식의 형성 과정을 쉽고 맛깔스럽게 보여준다.

삶을 그리다

혜곡의 안목과 미문에 힘입어 한국미의 진수에 눈뜬 독자들은 이제 드라마틱한 일대기를 통해 한 미술사가의 우리 문화유산에 대한 지극한 사랑과 자부심을 확인할 수 있다.

지금까지 저자의 전기 작업을 보면, 스승과 제자로서 친분이 돈독한 사이였던 간송에서 혜곡으로 이어진다. 그렇다면 우리 문화선각자를 소개하는 저자의 다음 기획은 혜곡과 깊은 관련이 있지 않을까. 때마침, 한 기사는 저자가 현재 수화 김환기의 삶을 추적 중이라고 전한다. 세 번째 결실이 기다려진다. (이 결실은 2013년에 『김환기 어디서 무엇이 되어 다시 만나랴』로 출간되었다.)

2015년, '우리 시대의 고전'으로 통하는 『무량수전 배흘림기둥에 기대서서』가 양장본으로 재출간되었다. 체형(판형)도 기존의 A5에서 줄어들었고, 그에 걸맞게 본문편집도 단아해졌다. 도판도 흑백으로 갈아탔다. 스테디셀러답게, 북디자인이 한층 고급스러워졌다.

책 만드는 사람으로서, 이 책에 마음이 더 가는 이유는 따로 있다. 권두의 앞부분에 배치한 3쪽짜리 「『무량수전 배흘림기둥에 기대서서』 판본에 대하여」 때문이다. 작성자는 '학고재 편집부'다(어떻게 이런 귀한 생각을 했을까!). 이 글은 책의 여정을 정리해둔 일종의 '이력서'다.

1994년 6월 15일에 발행된 8천 원 가격의 초판(1판), 한 달 뒤인 7월 30일에 나온 '개정판 1쇄'(2판), MBC 독서운동프로그램인 「느낌표—책책책 책을 읽읍시다!」의 선정 도서가 되면서 한시적으로 가격을

낮춘 2002년 3월 15일의 보급판(3판), 도판이 흑백에서 컬러로 화장한 2008년 10월 20일의 '개정 신판'(4판), 그리고 '학고재클래식'으로 발행된 2015년 10월 30일의 신판(5판)의 변화 양상과 특징이 간단명료하게 소개되어 있다.

소소한 사실도 이들 판을 다시 보게 한다. 2판에서 부제인 '최순우의 한국미 산책'이 추가되고, 본문용지가 백색에서 미색으로 바뀌었다는 사실, 8년 동안 무채색이었던 표지에 등장한 유일한 파격이 '느낌표' 선정 도서임을 알리는 노란 원형의 스티커였다는 사실(3판), 열일곱 개의 주제를 다섯 개의 큰 주제로 재구성하고, 『최순우 전집』에서 새로 뽑은 글들을 추가했다는 사실(4판) 등은 각 판의 아기자기한 별미가 아닐 수 없다.

이는 책을 사랑하는 사람들이나 편집자들에게는 의미 있는 정보다. 대부분의 독자가 그냥 스쳐지나겠지만 책 만드는 입장에서는 책의 이력을 밝히는 작업의 소중함을 다시 한번 생각하게 만들었다. 이런 이력서는 세월의 흐름에도 젊음을 잃지 않는 스테디셀러나 누릴 수 있는 특권이다.

지금 내가 가지고 있는 『무량수전 배흘림기둥에 기대서서』는 초판, 3판, 4판, 5판이다. 이 책의 이력서를 접한 후, 비로소 각 판의 신체를 비교해서 살펴보았다. 그리고 이전에, 흑백의 도판이 컬러로 출간되었을 때 몹시 반가웠는데, 다시 양장본을 접하면서 『무량수전 배흘림기둥에 기대서서』는 역시 흑백의 도판이 제격이라는 생각이 들었다. 그만큼 이번 양장본이 고급지다는 뜻이다.

삶을 그리다

이충렬 지음

『김환기 어디서 무엇이 되어 다시 만나랴』

영원을
노래한
화가

수화 김환기[1913~74]는 한국 근대미
술사에 빛이 된 추상회화의 선구자다. 전남 신안군 안좌도(당시 기좌도)
에서 대지주의 아들로 태어나 일본 니혼대학 미술부에서 공부하고, 도
쿄, 파리, 뉴욕에서 활동한 국제적인 화가였다. 그런 만큼 수화의 예술
세계에 관한 책과 논문, 평문들이 적지 않다. 하지만 삶을 다룬 책은 드
물다. '절친'인 미술평론가 이경성[1919~2009]이 쓴『내가 그린 점 하늘 끝에
갔을까』(열음사, 1980/아트북스, 2002) 같은 '평전'은 있었지만 삶과 예술
을 온전하게 복원한 본격적인 전기는 없었다.

『김환기 어디서 무엇이 되어 다시 만나랴』는 우리 문화예술인의 전기
작업을 해온 저자 이충렬의 세 번째 결실이다.『간송 전형필』이 우리 문
화유산의 지킴이에 관한 전기였다면,『혜곡 최순우, 한국미의 순례자』는
간송이 지킨 문화유산을 널리 알린 문화유산 전도사에 관한 전기였다.

201

그리고 이 책은 그런 문화유산을 작품으로 승화시킨 예술가에 관한 '정품' 전기가 된다. 이전까지 수화의 전기는 부인 김향안1916~2004이 생전에 쓴 『사람은 가고 예술은 남다』(우석, 1989)가 유일했지만 2퍼센트 부족했기 때문이다. 저자에 따르면 수화의 일본 유학 시절 이야기는 부정확하고, 김향안과 결혼 이전의 수화의 삶이 공백으로 남겨진 미완성의 전기였다. 그래서 소설가이자 전기작가로서 저자는 수많은 자료와 증언, 수화와 김향안이 남긴 기록 등을 바탕으로 정확성을 기하되, 상상력을 입혀 "그의 예술이 어떤 삶 속에서 어떻게 완성되었는지"4~5쪽를 탄탄한 구조로 생동감 있게 되살렸다.

대부분의 화가가 어느 정도 성공하면 그 속에 안주해버리는데, 수화는 그렇지 않았다. 꾸준히 자신을 채찍질하며 작품세계를 변모시켰다. 일본 유학과 파리 체류(1956~59), 그리고 뉴욕 정착(1965~74)을 통해 반추상에서 추상으로 변신을 거듭했다. 화두는 그림으로 조선의 정서, '조선적 특색'(근원 김용준), 조선의 마음을 표현하는 것이었다. 수화는 백자와 전통기물을 수집하며, "젊어서부터 조선미의 특징을 찾아내려고 무던히 노력했고, 결국 그것을 백자 항아리에서 찾았다. 파리에서도 마찬가지다. 동양적인 아름다움을 찾기 위해 노력했고, 우리 것을 그리려고 애썼다. 그는 가장 민족적인 것이 가장 세계적인 것이라고 굳게 믿었다."240쪽 그렇다면 "조선을 대표하는 이미지는 무엇이고, 그 이미지를 어떻게 표현해야 할까?"82쪽 이는 내용(소재)과 형식에 대한 고민이다. 수화가 주목한 소재는 백자, 청자, 과반 등의 전통기물과 산, 달, 구름, 새 등의 자연 풍경이었다. 형식은 사실과 추상이 섞인 '신사실', 즉 반추상이었다. 하지만 반추상은 뉴욕 시절에 완전한 추상으로 바뀐다. 즉, 1970

년에 이르러 네모꼴로 테두리를 두르고 그 속에 점을 반복해서 찍는 특유의 '점화點畫'로 결실을 본다. 이로써 수화는 해방 이후부터 파리 시절까지 한국적 정체성을 모색하던 데서, 뉴욕 시절에 우주적 화음과 질서가 아름다운 서정적인 세계로 도약할 수 있었다.

이런 성과는 수화 혼자서 이룩한 것이 아니었다. 수화에게는 한결같이 '빛이 된 아내'가 있었다. 수화가 화가로서 열정적으로 활약할 수 있었던 것은 부인의 헌신적인 내조 덕분이었다. 생활력이 없었던 수화는 김향안의 품에서 예술혼을 마음껏 불태웠다. 김향안 역시 이화여전을 나온 엘리트이자 소설가였다. 시인 이상과 결혼했지만 이상의 요절로 미망인이 되었다. 그리고 수화를 만나 본명인 변동림에서 김향안으로 개명한 뒤 결혼(1944), 자신의 꿈을 접고 수화의 성공을 위해 평생을 보냈다.

생활고에 시달리며 자란 김향안에 비해, 수화는 천석지기 외아들로 부족함 없이 자랐다. 그래서 "절약할 줄 모르고, 기분파이며, 뭐든 차근차근 해나가기보다 한 번에 이루려는 욕망이 강했다."[209쪽] 왕성한 예술적 열정과 달리 경제적 열정은 없었다. 김향안은 자연히 가족의 생계를 책임졌다. 한국전쟁 중에는 피난지에서 호구지책으로 수화의 그림을 팔러 다녔고, 뉴욕에서는 생활비를 벌기 위해 백화점 판매원으로 취직하기도 했다. 그럼에도 김향안은 "예술은 남편의 몫이고, 생활은 자기 몫이라 여겼다."[244쪽] 그녀는 모든 것을 긍정적으로 생각하고 이해하면서 평생 수화의 조언자로 살았다. 수화는 그런 아내의 조언에 절대적으로 의지했다. 그녀는 수화의 사후에도 1992년 환기미술관을 설립하는 등 수화를 알리는 데 헌신했다. 그것은 처음부터 수화의 예술적인 열정을 사랑했기에 가능한 일이었다. 그녀의 애정은 수화의 첫 아호였던 '향안'

을 이름으로 선사받았을 만큼 크고 깊었다. 김향안 없는 수화의 성공은 생각할 수조차 없다(김향안의 헌신적인 내조에 관해서는 정필주의 『화가의 빛이 된 아내』 참조).

예술에서 수화는 불나방이었다. 불빛을 향해 뛰어드는 불나방처럼 수화는 예술을 향해 전력 질주했다. 쉰한 살이라는 늦은 나이에 뉴욕의 미술계에 도전할 만큼 열정이 뜨거웠다. 파리에서도 이루지 못한, 일급 화랑에서 전시하는 일류 화가의 꿈을 실현하기 위해서 모험에 나선 것이다. 뉴욕의 생활과 작품 활동도 파리에서처럼 쉽게 풀리지 않았다. 파리 시기에 조선시대의 백자나 달, 학, 구름 등의 소재를 통해서 한국적 미와 풍류의 원천을 모색했다면, 뉴욕에서는 김향안과 갖은 고생을 하면서 구아슈(불투명 수채화)와 콜라주, 오브제 작업 등 조형적 실험과 모색을 계속했다. 그 결과, 만년에 색상과 형태가 다양한 점화의 세계에 도달한다. "화폭 전체를 우주로 만들고 수많은 별을 그렸다. 떠오르는 태양도 그리고, 하늘 가득한 은하수도 그렸다. 푸른 우주, 붉은 우주, 주황색 우주를 그렸다."302쪽 수화는 화폭마다 푸른 점, 분홍 점, 붉은 점, 초록 점을 수평이나 수직, 곡선이나 원으로 반복해서 찍었다. 그의 작품은 뉴욕에서 비로소 형상이 사라지고 완전 추상이 된다.

의미 있는 보상도 뒤따랐다. 제1회 한국일보대상전에서 「어디서 무엇이 되어 다시 만나랴」로 대상을 수상한 것이다. 이 작품은 인간 존재에 대한 성찰을 노래한 김광섭의 시 「저녁에」에서 영감을 받았다. "저렇게 많은 별들 중에서/별 하나가 나를 내려다본다./이렇게 많은 사람 중에서/그 별 하나를 쳐다본다.//밤이 깊을수록/별은 밝음 속에서 사라지고/나는 어둠 속에 사라진다.//이렇게 정다운/너 하나 나 하나는/어디

삶을 그리다

서 무엇이 되어/다시 만나랴." 여기서 마지막 구절을 제목으로 삼은 이 작품은 뉴욕이라는 거대 도시에서 서울에 두고 온 그리운 사람들을 생각하며 점을 찍고 또 찍은 각고의 결실이었다. 수화는 이 작품 후기^{後記}에 이렇게 적었다. "서울 생각과 오만 가지를 생각하며 찍어가는 점, 내가 그리는 선, 하늘 끝에 갔을까? 내가 찍은 점, 저 총총히 빛나는 별들만큼이나 닮았을까?"^{이경성, 『내가 그린 점 하늘 끝에 갔을까』에서}

수많은 점으로 우주적 신비를 표현한 점화는 수화 예술의 절창이었다. 전시회마다 찬사와 호평이 쏟아졌다. "그의 예술세계에서 단연 돋보이는 만년의 뉴욕 시기 작품에서 그는 거대한 자연과 인간사를 최소의 단위인 점으로 환원시키면서 자연으로 돌아가고자 한 것 같다."^{안휘준 외,} 『한국의 미술가』에서 형식은 서구적인 세련미를 풍기되 내용은 지극히 한국적이고 동아시아적인 것이었다.

늦은 성공의 기쁨은 그러나 오래가지 못했다. 1974년 7월, 병원 신세를 지던 수화는 예순두 살로 생을 마감한다. 오랫동안 숙성시킨 한국미의 특징이 빛을 보는 순간 암전된 형국이다. 이 때 이른 죽음은 절정을 향해 치닫던 드라마가 갑자기 종영되었을 때처럼 미술애호가들을 안타깝게 만들었다. 수화의 예술적 여정은 그 자체가 '불굴의 인간승리'이자 추상화 작업을 통한 한국 모더니즘의 전개과정이었다. 그가 동양의 직관과 서양의 논리를 융합하며 혼신을 다해 부른 '영원의 노래'는 수화의 영혼이자 우리 민족의 영혼이다.

이 책은 탄탄한 이야기 구조 속에, 삶에 뿌리를 둔 수화의 예술세계를 재미있는 에피소드와 섞어서 대중적인 친화력이 높다. 아쉬움은 역시나 컬러풀한 주요 도판의 부재다. 출간 후, (재)환기재단·환기미술관

이 제기한 저작권 및 퍼블리시티권 침해 분쟁(자료 표절, 김환기 화백과 김향안 여사의 명예훼손 등)으로 출판계가 시끄럽다. 원만히 해결되어 원작의 맛이 살아 있는 수화의 작품을 수록해 재출간되었으면 한다.

『그림애호가로 가는 길』『간송 전형필』『혜곡 최순우, 한국미의 순례자』 전기를 쓴 '이충렬표' 수화 김환기 전기가 나왔다는 기사를 접하면서 궁금했던 것은 역시나 저작권이 살아 있는 작품 도판이었다. 저작권자인 (재)환기재단·환기미술관의 협조를 받아 도판을 '빵빵하게' 수록했을까?

그런데 서점에서 청색 표지의 책을 펼쳐보고는 실망이 이만저만이 아니었다. 우선 수록 도판이 컬러가 아니라 흑백이었다. 그것도 인물 사진 위주였고, 수록된 작품은 미미했다. 그러고 보니 표지의 청색 바탕도 수화의 청색 점點 작품(앞날개의 약력 란에 수록된 저자의 인물 사진 배경 그림)을 클로즈업해서 사용한 것이 아니라, 비슷하게 분위기만 낸 것이었다. 일단 서문부터 읽었다. 아나나 다를까 저작권자인 (재)환기재단·환기미술관과 문제가 있었다. 수화의 개인사에서 불리한 측면을 삭제해달라는 재단의 요청을 저자가 거부한 것이다. 부득이하게 최소한의 도판을, 변호사의 검토를 거쳐 수록했다고 한다. 그래서 당연히 있어야 할 그림이 없는 '반쪽짜리 전기'가 되었다. 2011년에 나온, 원색의 도판이 풍부한 최열의 박수근 평전 『시대공감』과 비교하면, 이 책은 초고속 시대에 보는 '흑백영화' 같다. 화가의 전기에서 컬러 도판이 얼마나 중요한가를 실감하게 해준다.

신문 기사들 역시 책 소개보다는 저작권 침해 문제에 초점을 맞추었다. 출간하기 전에 (재)환기재단·환기미술관에 몇 차례 원고를 보내서 검토를 받고 몇몇 곳을 수정하기는 했으나 저자는 전기작가로서 양심상 수화의 개인사와 관련해서 더이상의 수정 요청을 받아들일 수 없었던 모양이다. "삭제 요청은 김환기 삶의 일부에 대한 은폐일 뿐만 아니라 작가에게는 표현의 자유를 침해한다."(『채널 예스』의 '예스 인터뷰' 「김환기 탄생 100주년, 오해를 풀고 싶었다—이충렬」에서)

저자는 도판을 협조받지 못한 상태에서 출간을 감행했다. 출판사도 전작들을 냈던 '김영사'가 아니라 '유리창'이라는 생소한 출판사였다. 혹시나 김영사에서도 저작권 관련 문제 때문에, 원고를 반려했던 것이 아니었을까, 그래서 다른 출판사에서 출간하게 된 것이 아니었을까, 하는 의구심을 지울 수 없었다.

리뷰를 쓰기 위해, 3,4일에 걸쳐 밑줄을 쳐가며 천천히 완독했다. 더불어 김환기 관련 서적과 논문들을 함께 읽었다. 김환기의 일생과 작품세계에 대한 전모가 비로소 한눈에 잡히기 시작했다. 이미 2002년에 재출간된, 김환기 평전 『내가 그린 점 하늘 끝에 갔을까』 등을 통해 그의 일생과 작품세계를 꾸준히 접해왔지만 확실히 휘어잡기는 이 책이 큰 계기가 되었다.

개인적으로, 이 책의 아쉬움은 수화가 영향을 받았을 가능성이 큰 민예연구가 야나기 무네요시에 대한 언급이 없다는 점이다.

야나기는 '조선 문화를 사랑한 양심적인 일본인'이었지만 '식민사관'으로 한국인의 미의식을 규정한 인물이기도 하다. 수화가 일본의 대학에서 공부를 할 때 야나기가 그곳에서 강의를 했다는 점, 그리고

조선 백자나 달항아리에 대한 관심은 백자 사랑이 극진했던 야나기의 영향을 받았을 것이라는 점, 빼어난 문필가이기도 한 수화가 쓴 백자 예찬의 몇몇 글은 야나기의 글과 쌍둥이처럼 닮았다는 점 등이 수화가 야나기의 영향에서 결코 자유롭지 못함을 방증한다. 이 책에서 수화에게 조선적인 그림을 그리게 자극한 근원 김용준도 크게 보면 야나기의 영향권에서 벗어나지 못한다. 이런 점을 바탕으로 수화의 광적인 백자 수집과 백자를 소재로 한 그림을 연결 지어봤으면 어땠을까 싶다. 중요한 것은 야나기의 영향권에서 백자에 미쳤다는 사실보다 수화가 이후 우리 민족의 수난 과정에서 백자의 의미를 재인식하는 데 있기 때문이다(김현숙 박사학위 논문, 「한국근대미술에서의 동양주의 연구」 참조).

이 책은 소설가 출신 전기작가의 책답게 내용 구성이 드라마틱하다. 역시나 전작들처럼 재미있게 읽히는 강점이 있다. 개인적으로 가장 흥미 있는 대목은 미망인 김향안과 이혼남 수화의 연애사였다. 그리고 다시금 실감한 것은 김향안이 수화의 꿈을 이루어주기 위해 얼마나 헌신적으로 내조했는가다. 가족의 생계를 책임지고, 한국전쟁 때는 피란지에서 수화의 그림을 팔러 다니는 등 김향안은 고생을 사서했다. 수화 사후에도 부암동에 환기미술관을 건립하여 수화의 작품세계를 알리는 데 여생을 바쳤다.

컬러 도판이 수록되지 않은 이 책을 제대로 보려면, 번거롭지만 수화 김환기 화집을 사봐야 한다. 사실 화집 출판물 시장이 죽다시피 한 국내 미술책은 하나의 대안으로 이론서와 화집이 결합된 단행본 스타일로 진화해왔는데, 이 책은 이런 현실에 역행하는 꼴이다. 새

삶을 그리다

삼 양자가 분리된 미술책이 지닌 불편함을 곱씹게 된다.

저자가 서문 끝에 밝힌 것처럼, 저작권 및 퍼블리시티권 침해가 원만히 해결되어서 도판이 컬러로 수록된 개정판이 나오길 기대했지만, 소송은 결국 절판으로 일단락되었다(따라서 이 책은 알라딘 중고서점이나 헌책방에서도 보기 힘든, 희귀본이 되었다. 앞으로 재출간되는 일은 영원히 없을 것 같다). 이로써 2010년부터 시작된 저자의 '한국문화예술 인물사' 3부작(간송 전형필, 혜곡 최순우, 수화 김환기) 프로젝트는 이렇게 끝이 난다. 2016년, 저자는 네번째 전기 『아, 김수환 추기경』(전2권, 김영사)을 출간한 뒤, 한 인터뷰에서 이렇게 밝힌다.

"김환기 전기를 쓸 때는 미술관 측과 뜻하지 않았던 분쟁도 겪고 하면서 교훈을 얻은 게 있습니다. 일단 유족이 싫어할 부분이 있는 개인의 삶은 아예 하지 말아야겠다 싶었어요. 하더라도 처음에 합의가 된 다음에 해야겠다는 생각이 들었어요."

참고로, 재단이 문제로 삼은 도판을 보면 수화의 작품 도판 8점, 수화와 부인의 사진에 배경으로 등장하는 작품 25점, 수화의 초상사진 32점과 부인의 초상사진 12점이다(「이충렬 씨의 『김환기 어디서 무엇이 되어 다시 만나랴』에 대한 (재)환기재단·환기미술관의 공식 입장」에서). 여기서 흥미로운 대목이 두번째다. 액자소설처럼 사진 속의 작품, 즉 인물과 함께 찍힌 작품들을 문제시한 것이다. 흔치 않은 사례여서, 지나친 법 적용이 아니냐 싶겠지만 예술저작권법을 아는 사람이라면 무슨 뜻인지 금방 이해할 것이다. 즉, 인물사진의 배경에 있는 작품일망정, 저작권자가 보기에 그것이 작품을 보여주기 위한 목적으로 사용되었다(는 판단이 들)면 저작권법에 저촉된다. 이 책의

경우, 본문에 실린 작품도판의 양이 적은 탓에, 독자는 인물사진 속의 작품이나마 눈여겨볼 수밖에 없다.

바야흐로 '수화의 시대'다. 2016년 한 해 동안, 국내외 미술품 경매에서 거래된 우리 작가의 작품들 중 최고가 1~5위는 모두 수화의 작품이 차지했다. 특히 다섯 점 모두 대형 사이즈에 점화라는 공통점이 있다. 수화는 이제 이 땅을 넘어 아시아를 대표하는 추상화가로 자리매김하고 있다.

월북예술가
정현웅과
그의 시대

　　　　　　　　　　　　　　왜 그랬을까. 미술사가 장진성의 논
문 「애정의 오류—정선에 대한 평가와 서술의 문제」(한국미술연구소,
2011)를 읽다가 왜 불쑥 이 책이 떠올랐을까. 이 논문은 겸재 정선이 우
리 산천을 주제로 진경산수라는 '한국적인 화풍'을 이룩한 대가임은 사
실이지만 그것만 부각시켜 '화성畵聖' 운운하는 것은 문제가 있다고 지적
한다. 겸재는 진경산수화 외에도 남종문인화풍의 산수화, 중국풍의 고
사인물도, 화조동물화 등 다양한 그림을 그렸을 뿐만 아니라 죽기 전까
지 거의 매일 작업을 한 화가였다는 측면도 함께 조명되어야 그 예술세
계가 온전해진다는 것이다.

　격동의 시대를 살다간 월북예술가 정현웅도 하나로 규정짓기 어려운
인물이다. 화가인가 하면 미술비평가요, 삽화가인가 하면 장정가(북디자
이너)였고, 만화가에다가 수필가, 언론인이기까지 했다. 그랬다. 겸재에

211

관한 논문을 읽다가 정현웅이 떠오른 것은 이 때문이었다.

이 책은 '애정의 오류'에 빠지지 않는다. 즉 한국근대미술사를 전공한 두 저자가 화가와 미술비평가로서만 정현웅을 다루지 않고, 각 장르에서 뛰어난 역량을 발휘한 그의 일대기를 균형 있게 복원한다.

일제강점기에 태어난 정현웅은 광복과 좌우대립의 격동기, 한국전쟁, 북한에서 다시 시작된 미술가로서의 삶에 이르기까지 서양화, 미술비평 외에도 삽화, 장정, 만화, 아동미술, 출판미술 등의 작업을 통해 평생 미술과 대중의 소통을 추구했다. 미술인의 삶은 박수근처럼 십대에 열렸다. 1927년 열여덟의 나이로 제6회 조선미술전람회(이하 '조선미전'으로 약칭)에 「고성古城」이 입선한 것이다. 효자동 쪽에서 바라본 자하문 입구의 풍경화로 길을 걸어가는 아낙네, 화면 중앙의 전봇대, 높은 성벽 위의 문루 등이 어우러져 있다. 이듬해 제7회 조선미전에서도 「역전 큰길」로 입선하며 그림 실력을 인정받고, 1929년에 일본 가와바타 미술학교로 유학을 떠난다. 하지만 건강과 집안 사정으로 학업을 그만두고, 독학으로 미술공부를 계속하여 조선미전에서 입상을 거듭한다. 총 13회에 걸쳐 18점이나 입선과 특선을 기록하며, 삽화가나 미술비평가보다 서양화가로서 입지를 다지고자 했지만 현실은 그것을 허락하지 않았다. 1943년에, 암담한 식민지 현실을 담은 작품 「흑외투」(조선미전 입선작)가 일제에 의해 전시장에서 철거되는 수모를 겪으며, '서양화가'로서 붓을 꺾는다(이때 받은 충격과 상처는, 월북 후에도 서양화가 아닌 조선화를 시도하게 했다).

정현웅의 첫 직업은 신문사의 삽화가였다. 그는 『동아일보』와 『조선일보』에서 많은 삽화를 그리면서, 삽화가 "미술관의 벽이 아니라 활발히

움직이는 세상 속에서 함께 살아 있는 그림"[109쪽]이라는 점을 일찍부터 깨닫는다. 비록 생계의 방편으로 시작한 일이었지만 삽화도 회화작품과 마찬가지로 예술적 가치를 지녀야 한다고 생각했고, 그것을 즐기는 대상이 일반 대중이기에 예술적인 동시에 대중적이어야 한다고 보았다. 이런 생각은 월북 후 출판미술에도 고스란히 반영된다.

삽화 작업은 곧 표지화 작업으로 뻗어갔다. 잡지의 표지화는 소설에 삽입되는 삽화에 비해 파급력이 컸다. 삽화보다 독립적인 회화로서의 가치뿐만 아니라 컬러로 인쇄가 되기 때문에 화가로서의 만족감도 높았다. 그는 동아일보사에 재직할 때 표지 작업을 시작했고, 조선일보사로 옮긴 뒤 세 개의 잡지에 총 85점의 표지화를 남겼다. 한결같이 탄탄한 인물 묘사력과 풍부한 색채 사용, 짜임새 있는 구성으로 제작된 표지화는 큰 인기를 끌었다. 삽화가로 명성을 얻고, 잡지의 표지화에 몰두하고 있을 무렵, 그에게 또 하나의 과제가 주어졌다. 조선일보사에서 발간 예정인 『현대조선여류문학선집』의 장정을 맡은 것이다. 이를 계기로 조선일보 출판부, 박문각, 정음사 등의 출판물 장정에도 혼신을 다했다. 문학적, 역사적, 사회적으로 의미 있는 책은 물론 양질의 어린이 도서만 장정함으로써 '당대 최고의 장정가'라는 칭호가 자연스레 그를 따라다녔다. 장정 과정에서 책에 대한 애정이 깊어진 정현웅은 "장정도 예술이며 장정이야말로 그 나라의 문화 수준을 엿보게 해주는 것"[140쪽]이라는 신념을 확고히 한다.

치열했던 30대를 통과하면서 "그는 순수예술작품을 제작하는 서양화가이자 인쇄미술을 하는 삽화가로서, 한편으로는 리얼리즘에 입각한 회화의 대중성을, 다른 한편으로는 삽화의 회화성을 좇으며, 순수미술과

대중미술의 경계를 넘나들며"146쪽 자신의 예술관을 형성해갔다. 그래서 삽화와 표지화 같은 인쇄미술을 대중의 삶 속에 살아 숨 쉬는 새로운 미술 양식이라 생각했다.

그는 미술비평에도 손을 댔다. 1934년 12월에 시를 발표하기도 한 동인지 『삼사문학』의 창간호를 통해 화가로서 보고 느낀 미술계에 관한 글을 쓰기 시작했다. 그리고 『조광』 『신동아』 『조선일보』 등에서 대중에게 서양미술 사조를 소개하거나 전시회 평이나 작가의 작품세계를 평가하는 글을 꾸준히 발표한다. 부드러우면서도 날카로운 비판의식이 뚜렷했다. 정현웅이 보기에 조선화단의 근본적인 문제는 화단과 대중의 분리였다. 그는 현대미술의 외면은 대중의 이해를 등한시한 화가들에게도 책임이 있다며, 기회가 될 때마다 관람자와 소통할 수 있는 예술의 필요성을 역설했다. "미술이란 대중의 이해와 관심을 얻을 수 있을 때 진정한 의미를 가지게 되며, 대중의 관심을 바탕으로 자신의 작업에 대한 뚜렷한 목적과 예술가로서의 정체성을 확인할 수 있다"145쪽고 생각했기 때문이다. 그러면서도 새로운 시대를 지향하는 현대미술과 서양미술의 여러 사조대중에게 더 객관적인 입장에서 소개하고자 애썼다.

해방 후에는 아동미술에 많은 관심을 기울여, 동시집과 어린이 잡지 등에 수많은 삽화와 표지화를 그렸다. 이들 삽화와 표지화는 회화성을 겸비한 예술로 평가받을 만큼 완성도가 높았다. 또 정현웅은 초창기 우리 만화의 틀을 제시한 '한국만화의 선구자'이기도 하다. 역동적인 화면 구성과 섬세한 필치로 우리의 전래동화, 세계명작동화와 고전, 구국의 영웅전, 소년·소녀소설, 위인전까지 만화로 소개하여 호평을 받았다. 이런 만화 작업은 무엇보다도 한글을 읽지 못하는 아이들을 위해, 만화로

독서 습관을 길러주기 위한 의미 있는 처방이었다.

그러나 한국전쟁의 발발과 더불어, 좌익 계열의 미술단체에서 활동한 전력 때문에 어쩔 수 없이 월북을 선택한다. 북에 정착한 그는 고구려 고분벽화 모사 작업에 매진하는 한편 출판미술의 기틀을 잡는 데 힘을 보탠다. 북한은 선전공작의 일환이기는 하나 대중미술을 중요하게 여겨, 삽화, 판화, 포스터를 포함한 출판미술을 하나의 미술 장르로 구분했다. 이런 분위기는 그가 지향했던 '미술은 대중적이어야 하며, 대중의 이해를 얻지 못하는 미술은 의미 없는 공허함뿐'이라는 생각을 북한 미술계에서도 펼치게 했다. 북한 출판미술의 개척자로서, 환갑을 바라보는 나이에 시작한 '조선화'를 비롯하여 벽화 모사화, 펜화, 판화 등 정현웅은 모든 장르에 능했다. 하지만 개인 우상화 체제에 영합할 수 없었던 만큼 대중적인 미술가로서 신념과 양심을 지키다가 1976년 생을 마감한다.

정현웅은 화가이자 미술비평가, 삽화가이자 장정가로서, 또 만화가로서 다양한 삶을 살았지만 이 다양성을 관통하는 일관된 신념은 대중과 호흡하고 소통하는 미술이었다. "예술이란 결코 고원한 데 있는 것이 아니다. 예술을 인민의 손이 다다를 수 없는 고원한 자리에 모셔놓고 고매한 이론으로 신비의 '베일'을 씌워놓은 것은 이념론자와 형식주의자의 소행이었다. 예술은 항상 인민의 생활 속에서 생활하고, 인민의 감정과 더불어 호흡해야 한다."[27쪽] 그는 이 같은 신념을 바탕으로 해방 직후부터 미술의 대중화에 누구보다 앞장선 '멀티플레이어'였다. "그러므로 21세기에 정현웅을 읽는다는 것은, 오래전 순수미술과 대중문화, 그리고 식민과 분단의 경계를 넘나든 문화인의 흔적과 재회하는 것이며, 오늘날 우리가 꿈꾸는 문화예술의 어떤 지경을 이미 실천한 예술인의 실재

를 만나는 일이다."[320쪽]

이 책은 정현웅의 삶과 예술세계를 구석구석 밝혀주면서 일제강점기의 시각문화와 당대 문화예술계의 지형, 우리 근대미술사와 북한 미술의 동향까지 폭넓게 알려주는 뜨거운 텍스트로 기능한다.

시
대
를

읽다

그림으로
산책하는
'아름다운 시절'

이 저자에게 그림은 거울이다. 자신이 사는 지금 이곳을 비춰주는 HD급 거울이다. 거울이기는 문학과 영화도 마찬가지다. 저자는 그림을 문학이나 영화와 교접시켜, 그림에 저장된 이야기를 풍성하게 빚어낸다. 이야기의 원천은 '벨 에포크'. '아름다운 시절' 혹은 '좋은 시절'을 의미하는 벨 에포크는 풍요와 예술이 넘쳤던 유럽의 19세기 말에서 20세기 초, 그 20년간을 일컫는다. 비록 길지 않았지만 활기가 넘쳤던 시기였다. 영화, 기차, 비행기, 전화기, 전기 등, 자전거 같은 오늘날 우리와 친숙한 기기들과 백화점, 바캉스 등이 대부분 이때의 발명품이다. 그와 동시에 '불확실성의 시대'라는 별칭처럼 불안도 공존했다. 그도 그럴 것이 서구사회의 버팀목이었던 그리스도교적 가치관이 와해되면서 사람들은 "전지전능한 창조주에게 자신을 맡기는 대신, 불완전한 자신의 의지와 기억에 의존"[61쪽]해서 살아야 했

기 때문이다. 저자는 이런 벨 에포크의 "문화와 예술, 그리고 그 시대의 감정을 우리 시대의 눈으로 살펴보면서"5쪽, "100년 전의 사회는 지금과 크게 다를 바 없었을지도 모른다"268쪽고 진단한다. 산책의 무게중심은 '과거 저곳'이 아니라 우리가 사는 '지금 이곳'에 있다.

"세기말이란 9에서 10으로 넘어가는 십진법 체계처럼 완성된 종결을 향해 가는 때이며, 동시에 11이라는 새로운 탄생을 기대하는 시기이기도 하다. 끝과 시작, 죽음의 예감과 삶에의 희망이 만나는 지점이 바로 세기말 정서의 핵심이다."175~77쪽

"미적 규범으로서의 고전적 미는 젊음이나 새로움과 연관되어 있지만, 세기말의 미는 일그러지고 낡은 것, 심지어 썩은 것과 관계된다. 따라서 다양함, 갑작스러운 변화, 그리고 불규칙함은 세기말 취향의 핵심이다."198쪽

"세기말 사람들은 개인의 심리와 본성, 그리고 더 나아가서는 사회의 무질서와 도덕성까지도 질병의 이름을 빌려 이야기하기를 좋아했다. 삶은 죽음으로 이어져 있으며, 그 사이에 병이 존재한다."236쪽

책 곳곳에서 세기말의 분위기는 이렇게 묘사된다. 저자는 오랫동안 퇴폐적인 시절로 오해받아온 세기말을 재독하며, 당대를 화려하게 수놓은 그림을 통해 세기말의 문화가 지닌 다양성과 잠재성에 주목한다. 더불어 내일을 기약할 수 없는 현대인에게 진지한 성찰의 장을 제공한다. 과정은 대강 이렇다. 지금 이곳에서 과거(벨 에포크)로 들어간다. 그리고 소설과 영화를 넘나들며 이야기의 해상도를 높인다. 중심에는 70여 점의 그림이 있다.

세기말 남자들을 성적으로 긴장시켰던 여인을 그린 「클레오 드 메로

유혹적인 자세를 취하고 있는 클레오 드 메로드는
당시 파리 오페라단의 스타로, 만인의 사랑을
받은 벨 에포크의 아이콘이었다. 화려하게 보이는
이 여인을 두고, 지은이는 그녀처럼 살았으면
좋았을 『마담 보바리』의 엠마를 떠올린다.

조반니 볼디니, 「클레오 드 메로드」, 캔버스에 유채,
97.8×88.9cm, 1901년, 개인 소장

드」는 도발적인 포즈의 여인 초상이다. '벨 에포크의 아이콘'으로 파리 오페라단의 스타인 클레오는 소설 『마담 보바리』의 주인공 엠마 이야기와 접속된다. 엠마는 기혼녀로서, 낭만적 사랑의 환상에 젖어 두 남자와 불륜에 빠진 여인이다. 이야기는 다시 19세기 그림의 단골 소재인, 현실을 외면하는 듯 백일몽에 빠진 여인의 모습을 그린 「기억」으로 나아간다. 소파에 마주 앉아 있는 자매가 주인공인 이 그림에서 동생은 눈을 감은 반면 언니는 창밖의 정원을 보고 있다. "창밖과 창 안, 거리와 가정, 도시와 시골, 자유와 도덕. 이 둘 사이에 놓인 인간의 갈등은 세기말 예술을 불안정한 분위기로 이끄는 데 큰 몫을 한다."105~107쪽 환상을 쫓는 창가의 여자와 도시적 보헤미안을 동경한 엠마는 서로 통한다. 저자는 이들 소설과 그림에서 도덕과 도발을 저울질하며, "세기말에는 예술이 도덕적이어야 하는지, 마냥 도발적이어도 되는지 논의가 많았다"라고 한다. 엠마는 결국 자괴감에 목숨을 끊고 만다. 이 권선징악적인 결말이 보통 사람들에게는 편하게 느껴지겠지만 저자는 엠마가 다른 선택을 했더라면 어땠을까, 생각해본다. 그러면서 "예술에서 죽음은 아름답지만 삶에선 최악의 선택일지도 모른다"이상 110쪽고 토로한다. 이 연장선상에서 읽히는 의미심장한 언급도 있다.

"굳이 정답을 염두에 두고 살지 않아도 된다. 어쩌면 정답을 찾지 못한 채 모호하고 혼란스러운 상태에 머무는 것이 진정한 행복일지도 모른다. 인생에서 마지막으로 보게 되는 단 하나의 명확한 정답이란 결국 죽음밖에 없기 때문이다."181쪽

그림과 소설이 서로 돕는 가운데 사색은 깊이를 더한다. '타히티의 화가' 폴 고갱의 그림 「성스러운 봄」과 「테하마나의 조상들」은 고갱을 모

델로 한 서머싯 몸의 소설 『달과 6펜스』를 통해 세기말의 예술가들이 처한 딜레마를 짚어준다. 즉, "예술을 통해 사회를 비판하고자 하나 결국 방법론적으로는 사회로부터 고립되어야 하는 것"[172쪽]이 바로 문제의 딜레마였다. "한 중년의 사내가 달빛 세계의 마력에 끌려 6펜스의 세계를 탈출한 이야기"[171쪽]처럼. 여기서 "달이 열정적 삶에 대한 노스탤지어를 뜻한다면 6펜스는 돈이 기준이 된 인습적인 현실을 가리킨다."[170쪽]

'미술 에세이스트'로서 저자에게 그림은 곧 이야기다. 그림을 통해 마음의 위안을 선사했던 『그림에, 마음을 놓다』 『당신도, 그림처럼』(앨리스, 2009) 『다, 그림이다』 같은 전작들에서부터 이 책까지, 저자는 조형적인 분석의 대상으로 그림을 다루지 않는다. 그래서 글이 무미건조하지 않고 재미있다. 저자의 관심은 어디까지나 그림 속의 이야기에 있다. 이런 시각은 그림이 화가들만의 별세계가 아님을 은근슬쩍 일깨운다. 소설과 영화가 사람 사는 이야기이듯이 그림도 그와 다르지 않다는 것이다. 미술 전공자에게 그림은 '내적 필연성'의 산물일 수는 있어도, 사람 사는 이야기라는 인식은 턱없이 부족하다. 그러다 보니 그림은 심각한 사유의 집적물일지언정 웃고 떠들며 이야기할 수 있는 대상은 못 된다. 저자는 이에 제동을 걸듯 그림에 숨겨진 이야기를 찾아주며, 그림이 곧 우리 삶의 압축판임을 꾸준히 환기시킨다. 이야기는 인접 장르의 도움을 받아 한결 풍성해지고 극적이 된다.

저자는 좀체로 흥분하거나 과장하는 법이 없다. 조곤조곤 이야기한다. 『여인들의 행복한 백화점』(에밀 졸라) 『순수의 시대』(이디스 워튼) 『라쇼몽』(아쿠타가와 류노스케) 『테스』(토마스 하디) 『백치』(도스토옙스키) 등의 소설과 「물랑루즈」 「김씨 표류기」 같은 영화를 효모삼아 그림의 속

223

깊은 이야기를 묵직하게 발효시켜낸다. 그런 목소리는 낮고 음색은 맑고 따뜻하다.

재미는 낯선 그림에도 있다. 흔히 미술 관련서에 '겹치기 출연'하는 낯익은 명화들보다 생소하지만 의미 있는 그림들이 보는 즐거움을 주면서, 벨 에포크에 대한 호기심을 돋운다. 그렇다면 왜 벨 에포크 산책일까? "21세기의 거리를 초조한 마음으로 내딛고 있는 우리 자신의 원형"5쪽이 그곳에 있기 때문이다. 그래서 저자는 연어가 모천母川으로 회귀하듯이 다양한 가능성을 지닌 세기말로 눈길을 돌려 지금 이곳을 돌아보게 한다. 벨 에포크는 '오래된 21세기'다.

시대를 읽다

백인산 지음

『간송미술 36 — 회화』

간송이
연모한
우리 옛 그림

제목이 특이하다. '조선시대 우리 옛 그림 36'이 아니고 '간송미술 36'이다. 사실 제목으로는 앞의 것이 더 적절하다. 그럼에도 '간송미술'에 무게를 실었다. 수록된 36편의 우리 옛 그림이 간송미술관 소장품에서 엄선한 작품들이기 때문이다. 엄선했다면 누구나 알 만한 유명한 그림들로 채워져 있을 것 같지만 실은 그렇지 않다. 유명 화가의 그림 중에도 비교적 알려지지 않은 그림이 다수 포함되어 있다. 여기서 의문이 생긴다. 왜 그랬을까.

간송미술관은 간송 전형필이 우리 문화를 지킨다는 신념으로 평생 수집한 수많은 문화재를 소장하고 있는 '국보급' 사립박물관이다. 간송미술관은 문화재를 보호하고 연구하는 것이 전시 못지않게 중요하다는 생각에서 1971년부터 매년 봄과 가을 두 차례씩, 그것도 2주 동안만 컬렉션을 공개해왔다. 그러다가 2014년 서울 동대문디자인플라자^{DDP}에서

225

처음으로 외부 전시를 가졌다.

간송의 소장품은 개인의 취향을 넘어 그것에 깃든 선조들의 삶과 정신을 지켜낸 작품들이다. 저자가 덜 알려진 그림을 함께 소개한 것은 이 때문이다. 신사임당의 「포도」에서 시작하여 조선의 마지막 문인화가 민영익의 「석죽石竹」까지, 36편의 그림은 조선시대의 문화와 예술, 선조들의 삶과 정신을 알 수 있는 작품들이다. 그리고 모두 '진경시대'를 수놓은 화가들의 작품이라는 것이 큰 중심축을 이룬다. 간송미술관에서 명명한 '진경시대'란 순조 대부터 정조 대까지, 125년간 조선 고유의 색을 강하게 드러낸 우리 문화의 황금기를 일컫는다. 작품을 다섯 점이나 소개한 겸재 정선이 '진경시대의 꽃'이라면, 두 점을 소개한 혜원 신윤복은 '진경시대의 마지막 불꽃'이었다.

책은 조선 중기부터 시작한다. 첫 꼭지는 5만 원권 지폐의 주인공인 신사임당의 「포도」다. 율곡 이이의 어머니로 유명한 신사임당은 사실 전문 화가는 아니었다. 현재 수십여 점을 헤아리는 그림이 신사임당의 이름으로 전해지지만 화풍이 들쭉날쭉이어서 확실한 기준작基準作이 없는 실정이다. 「포도」를 비롯한 대부분의 그림에 낙관이나 관지가 없다. 그래서 학술적인 안목으로 냉정히 평가하면, 사임당의 그림이라고 단언하기가 주저된다고 한다. 저자는 「포도」를 두고 "사임당의 작품에 가장 근접해 있는 그림으로 생각된다"며, "옛 사람들이 보고 싶어 하고, 기억하고 싶어 했던 사임당의 모습을 가늠할 수 있는 것만으로도 이 그림의 가치는 충분하다"[32쪽]라고 변호한다. 작품이 아리아리하다고 내치기보다 지긋이 껴안는 저자의 마음결이 따스하다.

단원 김홍도의 「마상청앵馬上聽鶯」은 나귀를 타고 가던 선비가 고개를

돌려 버드나무 위에 앉아 있는 꾀꼬리를 올려다보는 그림이다. 우리에게는 대중적인 인지도가 높은 「씨름」과 「서당」 등의 풍속화가로 알려져 있지만 저자는 '단원다움'의 진면목은 따로 있다고 한다. 꾀꼬리를 보는, "매료된 듯, 아쉬운 듯, 혹은 아련한 듯한 선비의 표정"에서 이 선비가 바로 단원 자신이라며 이렇게 말한다. "그가 바라보는 것은 어쩌면 꾀꼬리가 아닌, 지나간 인생의 봄날일지도 모른다"며, 이 그림이 "단원의 어떤 작품보다도 울림과 여운이 크고 깊은 것은 이 때문일 것"^{이상 222~23쪽}이라고 한다.

오래 보고 깊이 사랑해보지 않고는 가질 수 없는 마음이다. 이런 마음의 절경은 혜원 신윤복의 「미인도」에서 단연 돋보인다. 저자는 인기 아이돌의 브로마이드 같은 그림 속의 고혹적인 여인이 누구인지 궁금해 한다. 조선시대에 여염집 여인을 그리기란 불가능한 일이었다. 그래서 혜원이 모델로 기용한 것은 기생들이다. 혜원의 풍속화에 간명하게 그려진 기생들의 실물 초상화 같은 이 그림을 보며 저자는 의문을 품는다. 이 여인과 혜원은 어떤 관계였을까? 저자는 결정적인 단서를 그림 왼쪽에 적힌 '혜원'이라는 글씨에서 찾는다.

"혜원은 이런 의미심장한 제사를 쓴 뒤 한참의 공백을 두고 자신의 호인 '혜원'을 적어놓았다. 정확히 여인의 시선이 머무는 자리이다. 그래서 이 아름다운 여인으로 하여금 '혜원'을 보게 하였다. 이 그림이 없어지지 않는 한 여인은 영원토록 '혜원'만을 보고 있을 것이다. 이것이 진정 혜원의 의도였다면 무서울 정도로 절절하고 애달픈 연민과 사랑이 담긴 그림이라고 하지 않을 수 없다."^{254쪽}

절묘하다. 연모하는 사람은 어딘가에 징표를 남기기 마련인데, 저자는

그 은근하고 내밀한 단서를 시선의 방향과 글씨의 위치에서 찾았다. 그리고 그림 속의 모델이 "필시 혜원이 연모했던 여인"253쪽이라며, 화가와 모델 사이에 있을 법한 애틋한 러브스토리를 귀띔한다. 누구도 생각하지 못했던 시각이 아닐 수 없다. 그렇다면 '혜원'이라는 글씨가 단순한 서명이 아닌 셈이 된다. 원근법의 소실점처럼 연모하는 여인의 시선을 한 몸에 받고 있는 이름이 뜨겁다.

또 저자는 사학과 출신답게 작품의 앞뒤 맥락을 짚어가며 깊이 읽기를 한다. 진경산수의 대가 겸재 정선의 「단발령망금강」도 그가 30년간 그린 금강산과 비교한다. 저자는 겸재가 서른여섯에 첫 대면한 금강산을 그린 『신묘년풍악도첩辛卯年楓嶽圖帖』이 신선하기는 하지만 숙련도가 다소 떨어지는 초년의 실험작이라면, 일흔두 살에 다시 찾은 금강산을 같은 위치에서 같은 구도로 그려낸 『해악전신첩海嶽傳神帖』은 만년기의 걸작이라고 한다. 이런 비교 속에 두 화첩에 모두 들어 있는 「단발령망금강」을 통해 노대가다운 원숙미와 여유를 추출해낸다. 하지만 정조 사후에, 겸재로 대표되는 조선 후기의 '진경시대'는 빛을 잃고 추사에 의해 중국풍의 '북학시대'가 펼쳐진다.

그밖에도 조선 말기의 예술계를 석권한 '북학 시대의 꽃'으로 통하는 추사와 '조선 최후의 거장' 오원 장승업 같은 슈퍼스타들의 작품과 창강 조속, 이명욱, 수운 유덕장, 윤용, 이재 김후신 같은 명성이 낮은 이들의 명작들, 또 그다지 주목받지 못한 작품들 등에 반영된 드라마틱한 시대상이 묵직한 감동을 선사한다.

이 책은 넙데데한 판형과 큼직한 제목 서체가 '청소년 책' 같은 인상을 주지만 여느 옛 그림 관련 대중서와 격이 다르다. 격의 원천은 1991

년부터 간송미술관의 소장품을 관리, 전시, 연구해온 전문가인 저자에게 있다. 이 책의 집필자로 적임이 아닐 수 없다. 저자는 자신의 사적인 이야기를 앞세우기보다 그림으로 직입하여 화풍과 필선을 분석하며, 그것을 둘러싼 전거와 역사적인 맥락을 통해 그림의 진가를 찾아준다. 또 이야기를 풀어가는 글발이 보통이 아니다. 그림에 대한 묘사가 손에 잡힐 듯한데, 문장에서는 애정의 온기가 느껴진다. 저 「미인도」의 기생을 연모하는 혜원의 마음이 어쩌면 우리 옛 그림에 대한 저자의 마음이 아닐까 한다. "「미인도」를 바라보며 품었던 은근한 탐심은 이제 그만두어야 할 듯하다."254쪽 새로운 이야기꾼의 등장을 환영한다.

서경식 지음

최재혁 옮김

『나의 조선미술 순례』

그의 조선미술 순례

　　　　　　　　　　　　　미술 전공자들은 작품의 조형적인
면에는 밝은데, 작가의 인생이나 시대상황에는 상대적으로 어두운 경우
가 많다. 대학을 졸업한 지 25년이 지난 지금도 작품의 구도, 색상, 선묘
등이 연출하는 조형미 위주의 감상 습관은 크게 개선되지 않았다. 그런
데 이런 습관을 반성하게 하고, 감상의 균형을 잡아준 저자들 가운데
서경식이 있다. 『나의 서양미술 순례』(창비, 1992)를 시작으로, 『청춘의
사신』(창비, 2001) 『고뇌의 원근법』(돌베개, 2009)을 읽으면서(국내 출간된
그의 모든 책을 접하면서), 오랫동안 등한시해왔던 작가의 인생사와 시대
상황을 적극 고려하며 작품을 감상할 수 있게 된 것이다.

　"돌이켜보면 나는 언제나 예술작품의 배후에서 예술가의 인생 이야기
를 읽으려고 애썼던 것 같다. 나는 작품 자체에 가슴이 두근거리기보다,
인간으로서 예술가에 관심을 갖는다. (중략) 뛰어난 작품을 낳은 예술가

의 삶은 어떤 의미에서 반드시 감동적이고, 시대와 인생에 대한 놀라운 통찰이나 깊은 사색으로 우리를 이끌어간다. 이런 의미에서 예술가의 삶과 작품을 절대로 분리해서 생각할 수 없다."『청춘의 사신』에서 『나의 조선미술 순례』를 읽으면서 떠올린 것은 바로 이 문장이었다. 따라서 저자의 미술 관련 글을 읽는 것은 한 작가의 인생을 깊이 체감하는 일이 된다.

『나의 조선미술 순례』도 마찬가지다. 저자는 작가의 인생을 통해 작품을 다시 보면서 시대의 명암을 직시한다. "이전에 『나의 서양미술 순례』를 썼던 나는 그 20년 후에 『나의 한국미술 순례』를 쓰겠다는 염원을 품고 있었다"『고뇌의 원근법』에서라고 한 '염원'이 바로 이 책이 되었다. 제목이 '한국미술'에서 '조선미술'로 정정된 것만 다를 뿐이다. 여기에는 그럴만한 이유가 있다. 저자가 보기에 '한국'이라는 용어가 민족 전체를 껴안기엔 협소하다는 생각에서다. 따라서 '조선'이란 조선시대가 아니라 남북한은 물론 해외의 조선인까지 모두 아우른다는 의미다. 순례에 나선 작가들은 모두 어떤 의미에서 작품에서 주변인 의식을 드러내고 있는 이들이다. 5·18을 겪은 민중미술가 신경호, 현대미술의 스타 작가 정연두, 여성주의 미술의 대모 윤석남, 디아스포라 작가 미희(입양 이름 '나탈리 르무안'), 파독 간호사 출신의 송현숙, 민중미술가 홍성담이 생존 작가들이고, 작고 작가로는 '월북화가' 이쾌대, 조선시대의 풍속화가 혜원 신윤복이 각각 순례 대상이다. 저자는 작가를 직접 만나서 가진 대담을 기본으로 하되, 이쾌대는 대담이 아닌 논고(2013년 6월 '이쾌대 탄생 100주년 기념학술대회' 발표문이 바탕이 되었다)로 접근하고, 소설 『바람의 화원』의 저자 이정명과의 대담을 통해 정체불명의 신윤복에 접근한다.

나는 이쾌대에 관한 글부터 읽었다. 저자가 전작 『고뇌의 원근법』 서

문에서 이쾌대의 작품에 관한 통찰을 조금 언급했는데, 그 구체적인 내용이 궁금했기 때문이다.

저자는 전통의상인 두루마기를 입은 화가가 서양식 중절모를 쓰고, 서양화용 팔레트에 동양화 붓을 손에 들고 있는 이쾌대의 자화상 「푸른 두루마기를 입은 자화상」에서 "새롭고 절박한 위기가 다가온 시점에서 이쾌대가 민족으로서의 아이덴티티와 화가 개인으로서의 아이덴티티를 정면에서 문제 삼은 작품"206쪽이라며, 자기분열적인 모습을 읽어낸다. 그런가 하면 해방공간을 배경으로 한 집단 인물화인 「군상 Ⅳ」을 비롯한 「군상」 연작에서는 후지타 쓰구하루의 「사이판섬의 동포들, 신하로서의 절조를 다하다」 같은 일본 전쟁화의 그림자를 엿본다. 일본 미술에 어두운 처지에서 저자의 지적은 가슴 아픈 사실이 아닐 수 없다. 저자에 따르면 역사화와 전쟁화는 거대서사를 그리는 것인데, 거대서사에는 표현하고자 하는 사건뿐만 아니라 표현하는 주체가 필요하다고 한다. 그런데 식민지 시대의 작가였던 이쾌대는 표현의 주체가 될 수 없었다. 그러다 해방이 되자 집단적 주체를 주어로 비로소 「군상」 연작을 그린다. 하지만 불행하게도 그 속에는 완벽하게 극복하지 못한 일본 전쟁화의 그림자가 서려 있었다. 그래서 저자는 "집단과 개인, 서양화의 정통적인 묘사법과 조선의 민족적 묘사법, 두 가지가 이쾌대라는 한 사람의 화가 속에 분열된 채 상극하고" 있다며, "그런 의미에서 이 두 작품을 아직 발전도상에 있는 미완의 습작"이상 235쪽이라고 평가한다. 이는 일본 미술과 역사적인 상황을 고려한 분석이자 이들 작품에 대한 국내 미술계의 높은 평가에 제동을 거는 지적이어서 더욱 주목하게 된다.

그런데 '분열'이라는 키워드는 이쾌대뿐만 아니라 신윤복, 미희, 신경

호, 윤석남 등에게도 해당된다. 미희는 벨기에 입양아 출신으로 세계를 무대로 활동하는 작가인데, 그녀는 한국에도 벨기에에도 소속될 수 없는 분열된 존재로 살아간다. 풍속화로 일가를 이룬 신윤복 역시 기존의 규범 속에서 기생들을 주제로 자기세계를 구현해갔다는 점에서 마찬가지다. 저자는 "신윤복은 외부인이자 경계인이고 세상의 주류가 아니기 때문에 자유로울 수 있었다"^{277쪽}고 말한다. 분열의 징후는 신경호에게도 발견된다. 저자는 "「초혼행」에는 전통적인 장례행렬이 짙푸른 색으로 묘사되어 있다. 하지만 그것을 둘러싼 오브제의 형태와 색채는 오히려 표현주의적인 인상을 준다. 말하자면 자기분열적"이라며, "전통을 고수하는 태도만으로는 식민지 지배에도, 개발독재에도 맞서 이기기 어렵다"면서 "일종의 자기 분열의 양상으로밖에 표현될 수 없다"^{이상 45~46쪽}고 지적한다. 분열된 존재이기는 저자 자신도 예외가 아니다. 국적은 한국이지만 아이덴티티는 재일조선인으로서, 저자의 가족사는 책 곳곳에 스며들어 우리가 미처 생각하지 못했던 사실을 짚어주고 이는 대담에 깊이를 더한다.

이 책은 저자의 말처럼, "우리 조선 민족의 근대경험을 미의식이라는 단면을 통해 재검토하는 것"이자 "나아가 나 자신의 '아이덴티티'를 더욱 깊숙이 파헤쳐 들어가 성찰하는 기회"^{「고뇌의 원근법」에서}를 준다. 이렇기는 저자뿐만 아니라 독자도 마찬가지다.

미술 전공자로서, 한때 미술잡지 기자 생활도 했던 내게 이 책에 수록된 여덟 명의 작가는 미희를 빼고는 모두 익숙한 편이다. 하지만 그들의 작품세계에는 관심을 기울였어도, 인생에 관해서는 '저자만큼' 깊이 주목하지 못했다. 그런데 저자 덕분에 그들의 작품에 더 밀착할 수 있게

되었다. 이 책은 조선미술에 대한 '끝나지 않은 순례'의 중간보고다. 저자가 후기에서 밝힌 월북화가 조양규, 이중섭을 비롯하여, 아직 소개하지 못한 조선미술의 다른 작가들을 향한 순례가 계속되기를 바란다.

윤철규 지음

『조선 회화를 빛낸 그림들』

죽기 전에
봐야 할
조선 회화 119

어떤 그림을 골랐을까? 이 책 관련
기사를 접하고는 궁금했던 점이다. 조선시대 회화를 다뤘다면, 어느 정
도 예상 가능한 그림들이 떠올랐기 때문이다. 그런데 본문을 살펴보니
익숙한 그림보다 그렇지 않은 그림이 더 많았다. 유명한 화가의 그림도
알려진 것보다 비교적 덜 알려진 그림이 실려 있었다. 이제 궁금증은 엄
선된 그림들의 면면에서 다른 곳으로 뻗어갔다. 저자는 어떤 기준으로
이들 그림을 선정했을까?

동서양의 회화를 다룬 책은 통사적인 접근의 회화사와 그림 중심의
감상용으로 나눠볼 수 있다. 개별 그림에 관한 소개보다 미술사적인 흐
름에 비중을 둔 전자는 전문적이어서 일반인이 접근하기에는 버겁다.
반면에 후자는 그림 읽기에 집중하다 보니 흥미는 있되 흐름을 이해하
기가 쉽지 않다. 저자는 이런 이해를 바탕으로 두 마리 토끼를 잡는다.

즉, 조선시대 회화의 큰 흐름을 살리되, 그 흐름 속에서 익숙한 그림은 물론 생경하지만 의미 있는 그림들을 편집하여 "사람 숨소리가 들리는 조선 시대 회화의 전체상"⁵쪽을 그려낸다. 그렇게 엄선한 '조선 회화를 빛낸 그림'이 안견에서부터 장승업까지 모두 119점이다.

대체로 4기로 구분하는 조선시대 회화의 흐름을 보면, 각 시기가 슈퍼스타들에 의해 흐름이 좌우된 것처럼 보인다. 조선 초기와 중기의 현동자 안견, 후기의 겸재 정선과 단원 김홍도, 그리고 추사 김정희, 말기의 오원 장승업 등이 그들이다. 하지만 저자는 거장들의 등장 전후로 각 시기를 풍성하게 돋워준 화가들을 놓치지 않는다. 그들은 저마다의 역량을 바탕으로 도래할 시기를 예감하게 하거나 거장들의 추종자로서 해당 시기가 요구하는 그림들로 회화사를 풍요롭게 가꾸었다.

생소한 화가들의 그림 외에도 이 책에서 눈에 띄는 것은 행사를 담은 그림들이다. 일종의 모임 기념사진 격인 행사용 그림들은 화원들의 공동작이거나 작자 미상인 경우가 대부분이다. 중앙부처에 소속된 관리들이 재직 기념으로 그린 '계회도契會圖'나 원로대신들의 초청 연회를 그린 '기로회도耆老會圖' 같은 행사 그림이 비록 생경하기는 하지만 조선 회화의 전체 지형을 이해하는 데 도움이 된다. 또 익숙한 것의 반복에서 벗어나, 조선시대 그림에 대한 이해의 지평을 넓혀보자는 저자의 취지에 공감하게 된다.

흥미로운 에피소드와 색다른 정보도 특징이다. 화가들 간의 사적 네트워크 속에서 벌어진 에피소드는 그림 읽기에 재미를 더한다. 그렇기는 본문에 반영된 최신 연구 성과도 빠뜨릴 수 없다. 겸재의 「인왕제색도」가 대표적이다. 이 대작은 겸재가 '절친'인 사천 이병연의 쾌유를 빌

며 그린 것으로 알려져 있는데, 저자는 이를 해체할 만한 젊은 연구자의 해석(김가희, 「정선과 이춘제 가문의 회화 수용 연구—『서원첩』을 중심으로」)을 소개한다. 즉, 우정에서 비롯된 감동적인 스토리텔링과 달리 겸재가 도승지로 퇴임한 이춘제의 주문을 받아 그린 그림酬應畫일 수 있다는 것이다.

"이춘제는 한양에 살면서 마치 산속에 사는 은자와 같은 생활을 꿈꾸었습니다. 처음에 겸재에게 그림을 부탁한 것도 인왕산 아래에 있는 자기 집 후원에 정자를 지은 뒤에 그런 정취가 나도록 요청해 그린 것입니다. 그는 이후 슬하에 다섯 아들에게 공부할 서재를 마련해 오이당五怡堂이라고 이름했는데, 이 오이당의 모습을 그린 것이 「인왕제색도」일 가능성이 있다고 한 것입니다."[179쪽] 만약 이것이 사실이라면 죽마고우를 향한 절절한 마음의 헌화담獻畫談이라는 그동안의 신화는 수정될 수도 있다.

익숙한 이미지의 언급과 감각적인 표현도 마음을 사로잡는다. 저자는 정조의 수원 화성 행차 과정을 그린 「화성능행도華城陵行圖」(7,349명의 인물이 등장하는 8폭 병풍)를 소개하면서 나폴레옹의 황제 즉위식을 그린, 자크 루이 다비드의 「나폴레옹의 대관식」을 끌어들인다. 그림을 정치에 이용한 예시로 70여 명의 인물이 등장하는 「나폴레옹의 대관식」을 들고 이 같은 조선의 그림이 「화성능행도」라고 소개한다. 계원들의 모임을 포착한 「호조랑관계회도戶曹郞官契會圖」를 언급할 때는 렘브란트의 「야경꾼」을 앞세운다. 왜냐하면 두 그림 모두 등장인물들이 제작비를 분담했기 때문이다. 이런 서술은 현대인에게 익숙한 서양화를 빌려 우리 옛 그림의 진가를 환기시키는 역할을 한다. 그런가 하면 감각적인 표현은 감상의 즐거움을 부추긴다.

"비유하기는 좀 그렇지만 구한말이라는 격동의 시기를 살다간 화가 중에 스키니 진과 같은 이미지를 그린 화가가 있습니다. 여항 문인으로 돌 그림에 조예가 있던 정학교입니다."447쪽 이 대목은 삐쩍 마른 체구에 키가 큰 돌을 그린 「태호산석도太湖山石圖」와 「괴석도怪石圖」를 소개하면서 한 말이다. 저자는 조선이 풍전등화의 위기 상황일 때 그려진 이들 그림을 '스키니 타입의 돌 그림'이라고 형언한다.

일본 화가의 그림도 관심을 모은다. 일본에 파견된 조선통신사에게 그려준 기무라 겐카도의 「겸가아집도蒹葭雅集圖」나 강아지 그림으로 유명한 이암의 영향을 받은 다와라야 소다츠의 「견도犬圖」 등은 생뚱맞지만 일본과의 간헐적인 교류 양상을 짚어보게 한다. 이 같은 특징들은 책의 무게가 조선시대 회화의 큰 흐름에 있음을 보여준다. 낯선 화가들의 낯선 그림들은 저자의 의도대로, 알려진 그림들의 빈 곳을 메우면서 흐름을 탄탄하게 잡아준다. 이 책이 특별한 이유다.

옛말에 '구슬이 서 말이라도 꿰어야 보배'라고 했다. 그렇다면 119점의 구슬을 꿴 실은 무엇일까? 서문을 보자. "조선 시대 그림들이 빚어내는 전체적인 특징은 무리하지 않은 자연주의적 성격에 있지 않나 합니다. 인위적인 과장이나 과대 표현을 결코 좋아하지 않았습니다. 전체에 흐르는 담백하고 조촐한 느낌은 이런 성격에서 연유한 듯합니다. (중략) 또 다른 하나는 천진성입니다. 기교에 대한 고집이 거의 보이지 않습니다. (중략) 그리고 하나 더 엿보이는 것이 보수적 성격입니다. (중략) 정통성의 권위에 기대거나 전통을 고수하려는 특징이 강합니다."6~7쪽 책을 읽어갈수록, 이 말에 공감하게 된다. 그만큼 소록된 그림이 저자의 의도와 궁합이 맞다는 뜻이다.

끝으로, 한번쯤 눈여겨봐야 할 것이 구성의 짜임새다. 판형이 『한국 근대미술을 빛낸 그림들』과 같다. 본문에 풀어써도 되는 약력이나 용어 풀이를 각 글의 끝에 분리 배치함으로써, 시선의 분산을 막아 그림 읽 기에 집중하게 한다. 책 뒤쪽에는 전체 맥락을 살필 수 있는 「조선 시대 미술의 흐름과 이해의 키워드」를 배치하여, 회화사라는 맥락 속에서 개 별 그림을 감상할 수 있게 했다. 독자 지향적인 구성이다.

전문성과 대중성을 겸비한 저자는 『계간미술』과 『중앙일보』 미술 전 문 기자 출신으로, 일본에서 미술사를 전공하고 현재 '스마트 K'(www. koreanart21.com)라는 사이트를 운영하며 우리 미술 소개에 힘쓰고 있다.

「인왕제색도」의 제작 이유에 대한 기존의 연구는 '우정'과 관련된 것 이다. 널리 알려진 버전이 겸재가 친구인 사천 이병연의 병환 소식 을 듣고 쾌유를 빌며 그렸다는 것이라면, 또다른 버전은 겸재가 사 천이 죽자 슬픈 마음을 그림으로 표현했다는 것이다. 이들 버전의 근거로 삼는 것이 그림의 오른쪽 상단에 있는 관지款識, 작가 이름과 함께 그린 장소나 일시, 누구를 위해 그렸는지 등을 기록한 것다. '신미년辛未年 윤월潤月 하완 下浣.' 여기서 '신미년 윤월'은 1751년 윤5월에 해당하고, '하완'은 하 순과 같은 뜻이다. 일반적으로 한 달 중 20일 이후를 하순이라고 한 다. 사천은 5월 29일에 사망했다. 따라서 이 그림은 이병연이 사망하 기 직전이거나 직후에 그려졌다는 뜻이 된다. 개인적인 생각으로는 사천이 병환 중일 때 그렸을 것 같다. 왜냐하면, 사천이 사망한 뒤라 면, 친구를 잃은 슬픔에 대작을 구상하고 붓을 잡는다는 것은 선뜻

이해하기 어렵기 때문이다.

그런데 김가희는 논문에서, 이 같은 연구와는 전혀 다른 이야기를 한다. 그림 속에 사천과 관련된 직접적인 모티프나 언급이 없는 상황에서 제작 시기만을 근거로 사천을 위한 그림이라고 보기에는 무리가 있다는 지적이다. 그보다 이 그림의 상당 부분이 18세기 경화세족京華世族, 대대로 서울에 살면서 벼슬을 하는 가문이었던 이춘제의 소유지에 할애된 만큼 사천보다는 이춘제와 관련된 그림으로 해석해야 한다는 것이다. 또 미술사가 이태호도 「인왕제색도」 속의 저택을 두고 "왼편 옥류천과 오른편 청풍계 사이 송석원 언덕쯤에 위치한 이 저택은 먼저 이춘제의 소유로 추정된다"라며, "저택과 송림 주변 풍경이 이춘제의 요청으로 그린 1741년의 「삼승정三勝亭」(견본담채, 40×66.7cm, 개인 소장)이나 「삼승조망三勝眺望」(견본담채, 39.7×66.7cm, 개인 소장)과 유사하기 때문" 이태호, 『옛 화가들은 우리 땅을 어떻게 그렸나』에서이라고 했다. 실제로 이춘제 가문은 인왕산 아래 자리잡은 '오이당'에 대한 소유지 그림을 정선에게 부탁하여 그린 「오이당도五怡堂圖」를 소장하고 있었다. 김가희는 정선이 그린 『서원첩西園帖』 속 「서원소정도西園小亭圖」(1740)의 다섯 그루 소나무와 「인왕제색도」 아래쪽 소나무의 유사성, 「옥동척강도玉洞陟崗圖」(1739)에서 옥류동 골짜기의 산등성에 보이는 담장과 「인왕제색도」 아래쪽 능성에 위치한 담장과의 닮음꼴 등의 비교를 통해, "「인왕제색도」 하단의 가옥과 담장으로 둘러싸인 저택은 이춘제의 소유였다" 김가희, 같은 논문에서고 한다.

김가희는 또 현대인들이 「인왕제색도」를 감상할 때, 현대적인 미감이 느껴지는 인왕산의 과감한 묵법墨法 때문에 인왕산을 먼저 보고

그린 그림으로 인식한다고 한다. 그렇지만 그림이 그려지던 18세기 조선의 감상자들은 인왕산보다 그 아래 가옥을 먼저 보았고, 따라서 산보다는 저택을 그린 그림으로 인식했다고 한다. 그러면서 이렇게 말한다. "「인왕제색도」는 이춘제의 저택인 '오이당'을 그린 그림이었고 낭대인들에게도 저택을 그린 그림으로서 인식되었을 가능성이 있다." 김가희, 같은 논문에서

이 논문을 접하고 보니, 그동안 '우정의 그림'으로 본 「인왕제색도」에 대한 감동이 말끔히 가시는 듯했다. 그럼에도 내게 「인왕제색도」는 여전히 '피보다 진한 우정'의 그림이다.

정준모 지음

『한국 근대미술을 빛낸 그림들』

우리 근대를
밝혀준
그림들

클로즈업한 소의 몰골이 시선을 압도한다. 꿈틀거리는 듯한 힘찬 붓 터치가 추사체처럼 완강하다. 정면을 응시하는 표정이 심상치 않다.

이 작품은 비극적인 죽음으로 생을 마감한 이중섭의 「흰 소」다. 호러 영화에나 나올 법한 거친 형상과 달리 우리나라 사람들이 가장 사랑하는 그림으로 선정되었다. 『한국 근대미술을 빛낸 그림들』은 이 그림에 앞표지를 헌정했다. 앞표지는 '책의 얼굴'이라는데, 왜 이 그림을 모델로 내세웠을까. 무시무시한 이미지로 독자의 시선을 사로잡는다는 점에서는 성공적이다. 그런데 그것이 표지 모델로 선정한 이유의 전부였을까. 나름의 상징적인 이유가 있지 않을까.

이 책은 시대와 시대정신을 담고 있는 거울로서 그림을 보여준다. 명작만 수록하기보다 덜 알려진 작품까지 품은 것은 기획방향이 근대미

이중섭의 소는 개인적 의미를 넘어
암울한 시대에서 민족정신을 보여주는
불굴의 초상이다.

이중섭, 「흰 소」, 종이에 유채,
30×41.7cm, 1954년경,
홍익대학교박물관

술의 맥락 읽기에 맞춰져 있음을 알려준다. 더욱이 권말에 수록한 '근대 미술사 개론'은 이런 의도를 구체적으로 뒷받침한다.

고희동에서부터 김경, 이중섭, 이쾌대, 박수근, 장운상, 황유엽까지 총 92명 화가의 작품 108점이 한국 근대미술을 빛낸 주인공들이다. 이 책의 강점은 그림을 읽어주되, 단순히 눈에 보이는 형상의 확인에 그치지 않고, 보이지 않는 것까지 생각하게 만드는 데 있다. 저자의 지적처럼 그림에는 양식과 기법만 있는 것은 아니다. 화가들은 보이는 이미지를 통해 보이지 않는 세계를 드러낸다. 그래서 저자는 다양한 그림을 한데 꿰어 작품의 역사적인 맥락과 시대상황을 오롯이 체감할 수 있게 해준다.

일명 '한국의 로트레크'로 통하는 꼽추 화가 구본웅이 그린 「친구의 초상」은 시인 이상의 초상화다. 어둡고 우울한 분위기 속에 이상이 흰 파이프를 물고 있다. 대담한 필치와 형태 왜곡에서 시인 이상의 자의식과 실존적 분위기가 극명하게 살아난다. 저자는 해설에서, 이 그림은 "꼽추와 결핵 환자라는 동병상련의 아픔을 일제강점기 지식인의 아픔으로 승화하면서 황량한 시절을 훈훈한 우정의 온기로 감싸안은 셈"15쪽이라며, 조형적인 면보다 일화와 시대상황에 주목해서 그림의 의미를 끌어낸다.

화강암 같은 마티에르가 특징인 박수근의 그림에 관해서는 이렇게 쓴다. "우리의 현대사에서 가장 어려운 시절, 그 가난을 업보처럼 지고 인고의 세월을 그림으로 일관해온 그의 삶은 너무도 애절하다." 박수근은 "서민적인 삶, 우리 이웃의 지난한 시절의 삶의 모습을 가감 없이 작가 특유의 마티에르를 구축하고 (중략) 우리 1950~60년대의 보편적인 삶의 땀내를 이렇듯 생생하게 그려"이상 83쪽낸다. 이런 해석에 힘입어 박

수근의 그림은 시대의 초상으로 승화된다.

바닷가에 핀 해당화를 중심으로 자매로 보이는 세 명의 소녀가 앉거나 서 있다. 멀리서 먹구름이 몰려오는 가운데 소녀들의 무표정한 시선이 분위기를 더 무겁게 한다. '조선미술전람회'가 낳은 스타 이인성의 역작 「해당화」다. "일제 군국주의의 패배 또는 일본의 패망을 암시한다는 생각은 지나친 비약일지도 모르지만, 간절히 무언가를 희구하는 소녀들의 모습에서 우리는 민족 광복의 염원을 읽을 수도 있다. 이러한 상상을 뒷받침해주는 근거로는 황량한 모래사장에서 바닷바람을 맞으면서도 깊이 뿌리를 내리고 아름다운 붉은 꽃을 피워 낸 해당화의 강인한 생명력이 바로 작품의 주제이기 때문이다."[161쪽] 저자는 이렇게 화가가 의도하지 않았지만 그림에 깃든 우리 민족의 염원을 섬세하게 짚어준다.

"화가가 그림 위에 표현한 것은 화가의 사유뿐만이 아니라, 화가가 체험하고 살았던 시대의 이미지인 것이다."[4쪽] 그렇다. 흔히 그림을 '시대의 증언'이라고 하는 것은 그림이 한 시대를 살았던 화가들이 보고 겪었던 세상과 삶의 고난을 녹여낸 시각적 단서인 까닭이다. 우리가 근대미술에 관심을 가져야 하는 이유는 그곳에 화가가 체험한 삶과 시대의 진실이 있기 때문이다. 이 책은 우리 전통미술과 서구의 근대미술이 교접하며 새로운 변화를 보여준 1900년부터 1960년까지 제작된 작품을 통해 우리의 근대와 근대미술에 대한 이해를 높여준다.

이쯤되면 무서운 표지 모델을 다시 보게 된다. 「흰 소」는 이중섭의 개인적인 의미를 넘어 작품의 소재 자체가 우리 민족이 신성시했던 동물이다. 이는 곧 일제강점기의 암울한 상황에서도 희망을 잃지 않은 민족의 초상이기도 하다. 또 이 그림은 "한국적 정서 속에 우리 민족의 정체

성이 어떻게 발현되어 조형화되고 있는지에 중점을 두었다"6쪽는 작품 선정 기준에도 부합한다. 그러므로 「흰 소」는 우리 근대미술의 표지 그림으로 손색이 없다 하겠다.

책의 매력은 내용과 한 몸이 된 형식에서도 빛난다. 내용 구성과 편집 디자인이 실하다. 우선 내용·구성 면에서, 원화의 색감을 살린 '싱싱한 그림+응축된 그림 해설+화가 약력'을 중심으로, '도판 목록' '근대미술사 개론' '근대미술사 연표'를 더해서 내용이 알차면서도 든든하다. 그중에서 장문의 '근대미술사 개론'인 「한국 미술의 근대와 근대성」은 시대상황과 국내 미술의 흐름을 역사적인 맥락에서 파악할 수 있게 하고, 국내외의 미술과 문화의 역사를 도표로 정리한 '근대미술사 연표'는 근대미술에 대한 입체적인 이해를 돕는다.

세심한 배려는 편집디자인에서도 찾아볼 수 있다. 그림 설명이 중심인 본문편집은 펼침면을 기본 단위로 지면을 설계하되, 왼쪽 페이지에는 도판을 배치하고, 오른쪽 페이지에는 그림 해설과 화가 약력을 배치했다. 그래서 그림을 보면서 해설을 읽고, 화가가 궁금하면 아래쪽에 배치된 약력을 읽으면 된다. 원스톱 감상이 가능하다. 게다가 간단한 이력과 활동 상황을 서술형으로 정리한 약력은 읽는 재미는 물론 그림해설을 보완하는 기능까지 한다. 가령 이런 식이다. "구본웅은 개성을 중시하던 1930년대 한국 표현주의 미술을 대표하는 작가이다. 그는 서울의 유복한 가정에서 태어났지만, 어렸을 적 유모의 실수로 허리를 크게 다쳐 평생 꼽추로 살아야 했다."15쪽

한마디로 아름다운 책이다. 독자의 심리적인 동선을 바탕으로 설계한 작품 관련 정보를 한 공간에서 확인할 수 있다. 큰 판형(230×185mm)으

로, 불편 사항을 없앤 덕분이다. 전반적으로, 독자의 편의를 고려한 본문편집디자인이 짜임새 있고 알차다.

독자는 책을 '보고' 읽는다. 독자는 편집디자인이 된 상태로 내용을 접하는 것이지 내용만 취하지 않는다. 만약, 독서가 내용만 취하는 것이라면 애써 디자인할 필요 없이 A4용지에 출력한 상태로 읽으면 된다. 독자는 독서를 할 때 무의식적으로 편집디자인의 조형미에 영향을 받는다. 쾌적한 편집디자인은 쾌적한 독서를 낳는다. 이 책은 탄탄한 구성과 밀도 있는 편집으로 독서를 즐겁게 한다. 그리고 아름다운 편집디자인이 독자에 대한 조형적인 예의임을 기분 좋게 확인시켜준다.

서경식 지음

박소현 옮김

『고뇌의 원근법』

'착한 그림'에
저항하기

『고뇌의 원근법』은 『나의 서양미술 순례』(1992), 『청춘의 사신』(2002)에 이은 서경식의 세번째 미술기행서다. 이번 책의 일부 내용은 전작인 『고통과 기억의 연대는 가능한가?』(철수와영희, 2009)의 3부, '저항하는 예술, 증언하는 예술'과 겹친다. 이는 저자가 국내에서 행한 미술 관련 강연이 책에 수록되었기 때문이다. 선후로 보자면 『고뇌의 원근법』의 원고가 형님뻘이다. 일본에서 먼저 생산된 원고들이 책의 골격이다. 내용도 전작보다 자세하다.

이 책은 서양 근대미술 중에서 참혹한 전쟁과 폭력의 시대를 그림으로 맞선 화가들과 그들의 작품을 다루고 있다. 오토 딕스, 에른스트 키르히너, 막스 베크만, 펠릭스 누스바움, 조지 그로스, 다니엘 에르난데스 살라사르, 존 하트필드 등 국내 독자에게 생소한 화가들이 대부분이지만 에밀 놀데, 케테 콜비츠, 빈센트 반 고흐 같은 낯익은 화가들도 있다.

이들은 공통적으로 "사회적 부조리, 비합리, 비리에 대해서 저항했을 뿐만 아니라 사회적, 정치적 의식보다는 미적인 양식, 표현 방식을 가지고" 『고통과 기억의 연대는 가능한가?』에서 인간의 위대함을 증언한 화가들이다.

책을 읽는 내내 두 가지 궁금증이 머릿속을 떠나지 않았다. 하나는 저자가 이 책을 한국 독자에게 먼저 읽히려고 한 이유에 대한 궁금증이다. 특이하게도 이 책은 일본의 여러 매체에 발표된 글을 우리나라에서 단행본으로 먼저 출간했다. 왜 그랬을까?

저자는 2006년 4월부터 2년간 한국에 머물면서 그동안 낯설었던 한국 근현대미술의 체형과 체질을 깊이 체험하는 시간을 가진다. 그러면서 강한 의문에 사로잡힌다. 한국의 근대미술은 왜 예쁘기만 한가. 이 의문은 한국 근대미술에는 미의식에 대한 치열함이 존재하는가, 과연 광기의 시대와 정면 대결한 미술이 있는가 하는 문제의식을 품고 있다.

사실 한국 근대미술은 표정이 순하다. 가시가 제거된 장미꽃처럼 예쁘다. 현실참여적인 미술이 움트지 못하는 상황에서 만개한 예술지상주의적인 미술에는 어두운 현실에 대한 조형적 발언이 끼어들 여지가 없었다. 일제강점기, 한국전쟁, 분단, 군사정권 등 "조선 민족이 살아온 근대는 결코 '예쁜' 것이 아니었을뿐더러, 현재도 우리의 삶은 '예쁘지' 않다."6쪽 그럼에도 이를 반영한 그림은 부재하고, 정물, 인물, 풍경 같은 현실과 무관한 그림들이 전면에 나선다. 비유하자면, 흰색 그림만 있고 검은색 그림은 없다 하겠다. 흰색 그림과 검은색 그림의 공존이 이상적인데, 보기에 전혀 불편하지 않은 '착한 그림'들이 미술사를 채운다. 이는 미의식을 국가 권력이 통제하면서 실제 삶과 유리된 예쁜 그림 쪽으로 길들인 탓이기도 하다.

한국전쟁 때만 해도 그렇다. 이 시기의 미술은 반공의식을 고취시키는 선전도구였다. 과거 '국전대한민국미술전람회'처럼, 일반인이 미술을 접하는 주요 통로를 국가권력이 틀어쥐고 운영하는 바람에 온순한 그림만 간택되고, 화가들도 선택적으로 그림을 생산할 수밖에 없게 되었다. 1980년대에 현실참여적인 '민중미술'이 대두하기 전까지, 일반인의 미의식도 이런 통제 속에서 양육된 셈이다.

그렇다면 자명해진다. 이 책에 소개된 화가들은 전쟁과 맞서 싸운 이들이다. 그림의 형식과 내용이 하나같이 고통스럽다. 현실이 암울하니 그림마저 참혹한 것이다. 그런 그림에서 관람객은 전쟁의 참상을 직시하게 된다. 따라서 저자는 온순한 그림을 지향하는 한국 미술계나 일반인들의 편향된 미의식에, 암울한 현실을 껴안고 고뇌한 화가들의 세계를 수혈하고 싶어하는 것 같다.

화가 오토 딕스 편에서 이런 점을 단적으로 확인할 수 있다. 1976년 저자는 알몸의 노인들이 사랑을 나누는 「늙은 연인들」을 보고 충격을 받는다. 그때까지 자신의 "'미의식'으로 보자면 추하다고밖에 말할 수 없는 작품"이었다. 저자가 좋아한 그림도 "인상주의를 중심으로 한 프랑스 근현대미술과 그 영향을 강하게 받은 일본의 서양화"이상 124쪽였다. 한마디로 미의식이 '우물 안의 개구리'였다. 이 좁은 미의식에서 벗어나게 해준 화가가 딕스였다. 그는 전장에서 체험한 전쟁의 참상과 추악함을 격렬한 조형언어로 고발한 그림을 그렸다. 대표작으로 꼽히는 「전쟁」은 제1차세계대전 참전 경험을 바탕으로 지옥 같은 전쟁의 실상을 교회 제단화 양식으로 담아낸 걸작이다.

마찬가지다. 저자가 딕스의 난폭한 그림에서 '우물 밖의 개구리'로 거

듭났듯이, 전쟁과 폭력에 맞선 화가들의 그림을 통해 한국 독자들의 미의식에 변화를 주고 싶었던 것 같다. 그러니까 흰색 그림이 그림의 전부라고 생각하는 독자들에게 검은색 그림도 있음을 알려주고 싶은 마음. 이것이 저자가 이 책을 한국 독자에게 먼저 선보인 이유일 것이다.

또다른 궁금증은 저자의 예술관이다. 먼저 언급해둘 것은 누구나 자신의 체험과 취향대로 작품을 볼 수밖에 없다는 사실이다. 저자는 작품을 지나치게 역사적·사회적 맥락과 화가의 개인사를 중심으로 조망하는 탓에, 작품의 형식적인 측면이나 예술적 테크닉, 미술사적 측면을 등한시하는 경향이 있다. 이런 관점은 이 책에서도 확인된다. 저자는 역사적 맥락에서, 추한 현실을 끝까지 응시한 인간적인 고투가 담긴 그림에 마음을 허락한다. 고통을 잊게 하고 위로하는 그림보다 그것을 증언함으로써 그림에 깊은 애정을 보인다. 그래서 "미술도 인간의 영위인 이상, 인간들의 삶이 고뇌로 가득할 때에는 그 고뇌가 미술에 투영되어야 마땅하다. 추한 현실 속에서 발버둥치는 인간이 창작하는 미술은 추한 것이 당연하다"[6쪽]라며, 추한 현실을 직시해서 그릴 때 "'추'가 '미'로 승화하는 예술적 순간이 생긴다"[7쪽]라고 말한다.

저자의 이런 예술관을 숙지하지 않은 상태에서 이 책을 읽으면 자칫 혼란스러울 수 있다. 저자가 서문에서 지적한 한국 근대미술의 예쁜 경향은, 파란 많은 역사의 산물인 한국 근대미술에 밝지 않은 국내 독자에게 자칫 우리 미술에 대한 그릇된 인상을 심어줄 가능성이 있다. 저자의 미술 얘기는 어디까지나 자신의 예술관에 따른 것이기에, 한국 근대미술의 유미주의적 경향에 곱지 않은 시선을 보내는 것은 당연할지도 모른다. 비록 우리 화가들이 어두운 역사를 직시하지 못한 점은 있지만,

그렇다고 시대의 어둠을 포착한 그림이 없는 것은 아니다.

저자가 한국 독자의 미의식을 건드리는 방식은 우회적이다. 전쟁과 폭력에 맞선 서양의 그림을 '통해' 한국 근대미술의 실상을 돌아보게 만드는 한편, 우리에게 결여된 현실참여적인 미의식을 찾아주고자 한다. 특히 이 책은 「서문」에서 삶과 동떨어진 한국 근대미술에 문제제기를 함으로써, 본문을 부단히 한국 근대미술과 연관해 읽게 만든다. 그리하여 미술과 사회를 분리해 생각하는 한국 독자의 좁은 미의식을 교정해준다.

예술가들의
'썰전'

예술은 '넘버원'이 아니라 '온리원'의
세계다. 예술가는 서로 대등한 존재들이다. 그럼에도 예술가들 사이에
선후배가 있다. 오랜 시간 개성적인 작품세계로 미술계에 뚜렷한 족적
을 남긴 원로·중견 작가들이 선배라면, 상대적으로 한창 자기세계를 숙
성해 가는 젊은 작가들이 후배가 되겠다. 학연이나 지연을 떠나 작가적
연륜에 따라 편의상 선후배의 구분이 가능하다.

작가는 고립된 작업실에 유폐된 채 작품과 씨름한다. 작가들끼리 만
나서 작업에 대해 이야기를 나눌 기회는 좀체 없다. 설령 만날 기회가
있더라도 작품 이야기를 하는 경우는 드물다. 그래서 작가 뭔은 "이렇게
선생님과 대화할 수 있는 자리가 좋은 것이, 사실 작품에 대해 진지하
게 얘기할 수 있는 기회가 요즘에는 거의 없잖아요"[121-22쪽]라고 말한다.

그런데 '큰일'이 벌어졌다. 서로 다른 세대 경험을 가진 선후배 작가가

'소통의 분단 상황'을 극복하기 위해 뜻깊은 상봉에 나선 것이다. 모두들 잘 나가는 '스타 작가'다. 최종태 - 이동재, 박대성 - 유근택, 고영훈 - 홍지연, 배병우 - 뮌, 이종구 - 노순택, 안규철 - 양아치, 임옥상 - 김윤환, 윤석남 - 이수경, 사석원 - 원성원, 홍승혜 - 이은우. 이렇게 두 명씩, 열 쌍의 작가들이 예술을 화제로 아름다운 '썰전'을 벌였다. 『예술가들의 대화』는 우리 시대에 다시는 못 볼 '투맨쇼'의 진경이다. 각자 체험에 근거한 삶과 예술에 대한 이야기가 두둑하다. 장르도 다양하다. 한국화, 서양화, 조각, 사진, 영상설치 등 골라보는 재미가 있다.

군더더기 없는 인물 조각으로 유명한 원로 조각가 최종태. 젊은 시절에 『반야심경』과 『금강경』 등 불경에 매료되어, 불교적인 예술론을 정립한 그는 이렇게 말한다. "불경이 다 예술론이더라고."[22쪽] 흡사 진리를 추구하는 구도자의 생을 닮았다. 이런 불교와의 인연은 훗날 독실한 가톨릭 신자인 그가 자청해서 성모마리아 같은 관음상을 만들어 길상사에 봉안하는 뜻밖의 결실로 이어진다. 독자는 최종태의 조각에서 불경의 한 비밀과 만날 수 있다. 반면에 조각 전공에서 회화로 '전향'한 이동재는 곡식으로 인물 초상을 조형한다. 그는 메릴린 먼로, 제임스 딘, 전봉준 등 유명 인물의 초상을 물감 대신 쌀이나 콩, 녹두 같은 곡식으로 캔버스에 촘촘히 붙여서 완성한다. 작품마다 4만~5만 개의 곡식이 들어간다. "제 작업방식과 비교하면, 선생님께서는 수행자 같으세요. 작업은 수행해 나가는 과정이고 작품은 그 결과물인 것 같습니다. 수행하면서, 평정심을 유지하면서 진리를 추구하시는 것 같아요. 이런 점은 부럽고 닮고 싶기도 하죠."[17쪽] 선배 작가 최종태처럼 이동재 역시 수행자의 모습을 닮았다.

시대를 읽다

이 흥미로운 '썰전'은 일화 외에 작품 소재에 대한 작가의 고민을 보여주기도 한다. 책, 돌멩이, 타자기 등의 소재를 극사실로 그리는 중견 작가 고영훈은 "나는 옛날에 작품 소재를 찾으러 양평까지 가곤 했는데 결국 소재는 내 작업실 뒤에 있었어요. 멀리 갈 것까지 없이 내 집에서 찾으면 다 있어요"라며, "결국 가까이 있는 것들을 조금 확장시키거나 업그레이드시키면 세계적인 것이 되는 거예요"이상 91쪽라고 말한다. 그의 작품은 SBS 예능프로그램 「아빠를 부탁해」를 통해 공개된 탤런트 강석우의 집에서도 만날 수 있는데, 바로 거실 벽에 걸린 큼직한 극사실의 책 그림이 그것이다.

그런가 하면 우리 사회의 첨예한 문제를 건드리는 '웹아티스트' 양아치는 불우한 가정사에서 작업의 불씨를 발견한다. "제 작업은 저희 집 문제에서 시작됐어요. 부모님은 열심히 사셨지만 외환위기로 한국경제가 어려워지면서 집안 경제도 같이 어려워졌어요. (중략) 정치·사회 개혁이 책 속의 문제가 아니라 삶의 기본문제라고 느꼈던 것 같아요. 이런 생각이 작업할 때, 어떤 식으로든 반영된 것 같아요."174~75쪽 이 같은 작가의 말을 접하면 작품을 더 자세히 보고 음미하게 된다.

때로 선배 작가는 예술가로서 기본적인 태도의 중요성을 강조한다. "예술가로서의 실력을 따지기에 앞서서 인간으로서의 기본적인 태도를 잃어버려선 안 돼. 내가 중국미술을 좋아하는 이유는 인문학적인 것에 바탕을 두고 있기 때문이야. 서예나 문인화 하는 사람들은 기본적으로 인품이 훌륭해야 한다는 태도를 갖고 있었어. (중략) 나도 사실 그런 태도를 실천했다고 자신 있게 말할 수는 없지만, 품격이나 인격 없이 예술이 될 수는 없는 거야."130쪽 사진작가 배병우의 트레이드마크인 한국적

인 소나무 풍경도 실은 이런 세계관의 산물이자 줏대 있는 작업의 결실임을 알 수 있다. "자기 작품을 하고 있으면 언젠가는 자기 리듬이 오고, 자기 시대가 오게 돼 있다고 생각해."110쪽 그는 그렇게 자기 시대에 우뚝 섰다.

현실참여적인 작품을 하는 한 젊은 작가는 선배 작가의 동참에서 용기를 얻는다. 미군기지 확장에 따라 만신창이가 된 평택 대추리 문제에 동참한 민중미술 작가 이종구에게 현장의 사진작가 노순택은 이렇게 고마움을 표현한다. "이 선생님 같은 분이 선배 작가로서 이런 문제에 관심을 갖고 작업하셔서 저 같은 후배 입장에서는 장르의 차이를 떠나 힘이 됩니다. 그런 고단한 현장에 오로지 젊은 작가들뿐이라면, 얼마나 슬픈 일일까 생각합니다."136쪽

공공장소에 표정을 만들어주는 공공미술 이야기도 관심을 끈다. "시민들이 어떻게 창작의 주체로 등장하느냐가 결국 공공미술의 숙제인 것 같아요. 저는 공공미술은 결국 공공장소에서 나온다고 생각해요. 시민들이 중심이 되는 공간에서 시민들이 주체가 되어 예술 행위를 할 수 있는 바탕을 만드는 쪽으로 접근해야 된다고 보거든요."202쪽 임옥상 작가의 의견에 후배 작가 김윤환도 한마디 거든다. "예술가는 새로운 감성을 가진 자이자, 그런 감성을 시민들과 나눌 수 있는, 새로운 감성을 시민들에게 불러일으킬 수 있는 역할을 하는 존재가 아닐까 생각해요."210쪽

작품과 사회현실 간의 내연의 관계뿐만 아니다. 대화는 작품이 거래되는 미술시장의 문제까지 아우른다. 안규철은 이렇게 말한다. "내 생각에 작품이 시장에서 거래될 때는 작가가 만들어내는 이야기나 작가의 아우라를 사거나 아니면 작품 자체가 발산하는 독점적 매력을 사는 것,

시대를 읽다

둘 중의 하나라고 봐요." 그런데 "아트페어나 옥션에서 작품이 거래될 때는 후자가 기준이 되는 거예요. 작가의 스토리나 아우라, 작가의 문제의식이나 진정성은 부수적인 거죠."184쪽 그러면서 국내 미술계의 건강을 염려하기도 한다. "작가들이 미술시장만 바라보지 않을 수 있도록 여러 가지 가능성이 제공돼야 미술계도 건강한 다양성을 유지할 수 있을 거예요. (중략) 젊은 작가들의 무대인 대안공간이 위축되는 건 미술시장의 불황보다도 더 심각한 일이에요."188쪽

작가들은 서로의 존재를 안 지는 오래되었지만 작품과 삶에 대한 이야기를 나눠보기는 이번이 처음이다. 개인의 작업에서 시작된 이야기는 체험적인 예술관과 삶의 자세, 미술계의 동향과 사회현실로 확장되는 가운데, '썰전'은 단순히 선후배가 마음을 터놓는 차원을 넘어 세대 간의 단절을 극복하는 의미 있는 시간이 된다. 덕분에 독자는 "평론이나 작품을 통해서만 작가의 세계를 접했던 것과는 또 다른 방향에서 그들을 바라볼 수 있게"4쪽 되고, 작가의 육성을 통해 "스무 가지 예술의 의미, 스무 가지 삶의 의미"6쪽를 만날 수 있다.

대부분의 사람들이 서양의 '한물간' 명화에는 밝지만, 정작 지금 우리 곁에서 펼쳐지는 동시대 미술에는 한없이 어두운 실정이다. 이 책은 동시대 미술을 주도하는 선후배 작가들을 통해 서양미술 일변도의 감상 풍조를 보완하고, 우리 곁에 사는 작가들의 고민과 열정을 재발견하게 만드는 따뜻한 플랫폼이 되어준다. 그들의 존재만큼 세상은 더 빛난다.

정장진 지음

『오프 더 레코드 현대미술』

에피소드로
본
현대 미술

　　　　　　　에피소드는 힘이 세다. 극적인 에피
소드는 작가를 유명하게 만든다. 에피소드는 작가가 어떤 인간이고, 작
품이 어떤 내용인지를 직간접으로 말해준다. 사람들은 대개 흥미로운
에피소드를 통해 낯선 작가나 그림과 친해진다. 이중섭과 반 고흐의 명
성도 사람들이 그들의 작품세계를 이해해서라기보다 기구한 에피소드
로 점철된 삶 때문인 면이 있다. 겸재 정선의 「인왕제색도」도 그냥 보면
단순한 인왕산 그림이지만 일흔여섯 살의 화가가 친구의 쾌유를 비는
마음으로 그렸다는 에피소드를 알면, 그림을 다시 보게 되듯이. 극적인
에피소드는 적재적소에서 작가가 어떤 인간이고 작품이 어떤 내용인지
를 직간접으로 알려준다.
　에피소드의 형태는 여러 가지다. 작가와 작품에 얽힌 것도 있고, 당대
의 분위기에 관한 것도 있다. 그럼에도 모든 에피소드는 작품세계를 보

조하는 기능에 복무한다. 이 점을 놓치면 에피소드는 단지 예술가의 기행이 낳은 흥미로운 가십거리일 뿐이다. 화가와 작품을 부축하는, 에피소드의 생산적인 면에 주목해야 한다.

"에피소드는 그러므로 비범한 순간의 기록이다. 예외적인 각별한 경험이며 편린의 형태를 가지고 있지만 전체다. 잊을 수 없고 잊히지도 않는 기억이며 주위를 맴돌며 정신이 떠나고 돌아오기를 멈추지 않는 원의 중심 같은 어떤 것이다."13쪽

『오프 더 레코드 현대 미술』은 미술에 박식한 '문학평론가'가 쓴 에피소드로 본 현대미술(이라고는 하지만 등장하는 화가나 그림은 대부분 근대 미술에 속하는) 이야기다. 그렇다고 미술계의 비하인드 스토리를 전하는 수준에 그치는 것은 아니다. 여기서 에피소드는 그림을 감상하기 위한 하나의 출발점이 된다. 저자는 서양미술사의 맥락을 꿰며 곡예사의 저글링 묘기처럼 미술을 가지고 논다. 비전공자임에도 내공이 만만치 않다. 작품을 보는 시각마저 개성 있다.

가령 가로 길이가 7미터에 이르는, 귀스타브 쿠르베의 「오르낭의 매장」을 작품의 크기에 주목해서 이야기한다("「오르낭의 매장」의 주제는 매장식이 아니라 그림의 크기였다"30쪽)든지, 빈센트 반 고흐의 기구한 운명을 형과 조카의 이름이 모두 '빈센트 반 고흐'라는 데 착안하여 이야기하는 식이다. 이런 관점은 이미 알려진 사실도 낯설게 하면서 호기심을 자극한다. 여기에 시대적인 분위기나 문화사적인 이야기까지 버무려져, 미술의 재미는 극대화된다.

이 책에서 '현대미술'이란 프랑스대혁명 이후의 19,20세기 미술을 말한다. 따라서 국내 미술계에서 사용하는 '현대미술'과는 의미에 차이가

있다. 오늘날 현대미술가로 쳐주지 않는 마네, 밀레, 루소, 반 고흐 등이 거론되는 것도 이 때문이다.

에피소드는 사람들을 미술로 유인하는 미끼다. 또 에피소드는 미술의 핵심을 이해하는 데 실마리가 된다. 특히 저자가 주목하는 에피소드 중 하나는 제목과 작품과의 관계다. "예술작품의 제목은 인상주의 이후 현대미술을 이해하는 중요한 인식론적 주제들 중의 하나"임에도 "아직 이 분야에 대한 본격적인 연구는 그리 많지 않다"라고 지적하는데, 그래서인지 저자는 작품의 제목에 다수의 지면을 할애한다.

모네의 「떠오르는 태양, 인상」의 경우, 처음 제목은 이것이 아니었다. 나중에 '인상'을 덧붙여, 개명한 경우이다. 그리고 여기서 '인상파'라는 명칭이 탄생한다. 이후 "칸딘스키와 몬드리안의 그림에 붙어 있는 인상, 즉흥, 구성 등의 제목은 모두 별 중요성도 없이 붙여진 '인상'이라는 한마디 말에서 시작"^{이상 135쪽}된다. 이 작품은 새로운 제목의 등장을 알리는 신호탄이기도 하다. 그때까지, 바다를 그렸으면 제목은 '바다'였다. 제목 짓기가 안이하고도 소극적이었다. 그런데 인상주의 이후 제목은 시학적 무게를 지닌 채 작품의 의미를 결정하는 데 적극 개입한다.

마그리트의 초현실주의 작품에서 제목은 시각 이미지와 대등한 관계를 이룬다. 마그리트의 담배 파이프 그림을 보면, "이것은 파이프가 아니다"라는 제목이 붙어 있다. 그림과 제목 사이의 불일치로, 순간 긴장감이 조성된다. 따라서 수동적으로 작품과 제목을 대하던 관람객이 작품의 메시지를 곱씹는 적극적인 태도로 바뀐다. 제목이 관람객의 태도를 교정한 것이다. 이 그림은 처음에 제목이 '이미지의 반역'이었다가 나중에 그림 속의 문장이 공식 제목이 되었다.

그런가 하면 조각에서 제목의 중요성에 관한 지적도 귀를 솔깃하게 한다. 기도하듯 모은 두 손으로 조형된, 로댕의 「대성당」은 인체를 절단하여 한 부분만 강조한 작품이다. 이런 스타일은 조각사에서 최초다. 파격적이다. 제목도 거대한 건축물을 일컫는 '대성당'이다. 고개를 갸웃거리게 만든다. 제목을 염두에 두고 보면, 엉켜 있는 두 손이 만든 공간이 성당이라는 건축물을 연상시킨다. 시적이다. "로댕의 「대성당」은 조각 그 자체로서보다는 제목을 통해서 작품이 된 조각이다."131쪽

마욜의 「지중해」도 제목의 덕을 톡톡히 본 경우다. 근사한 제목과 달리 작품은 왼쪽 무릎에 팔을 괴고 앉아 있는 누드의 여인상이다. 관람객은 작품에 시적 의미를 부여하는 '지중해'를 통해, "지중해의 문명사적 의미와 여인의 몸이 바다와 연결되는 오래된 신화적 비전 그리고 바다와 여인이 연결되는 무의식적 의미"133쪽 등으로 생각을 확장하게 된다.

브란쿠시의 조각 「공간 속의 새」도 제목이 작품에 날개를 달아주었다. 전시를 위해 국외 반출되어 세관을 통과할 때 '주방 및 의료기기'로 분류되는 수모를 겪기도 했지만 날렵하게 마감된 단순한 형상이, 제목 덕분에 공간을 나는 새 같은 시적인 뉘앙스를 풍긴다.

현대미술의 개념을 뒤바꾼 뒤샹의 「샘」도 같은 맥락에서 볼 수 있다. 상점에서 파는 남자 소변기에 작가가 서명만 한 작품인데, 제목이 근사하게도 '샘'이다. 마치 미녀와 야수의 만남 같다. 제목은 '미녀'인데 소재는 '야수'란 뜻에서다. 저자는 이 작품에서 남자 소변기와 제목이 자아내는 파격적인 효과에 주목한다.

"현대로 올수록 미술 작품의 제목은 작품 자체의 미학적 가치와 의미를 결정하는 중요한 기능을 하고 있다. 이는 근본적으로는, 현대미술이

눈에 보이는 사물을 그대로 재현하는 사실주의를 이탈함으로써 사물과 작품 사이의 괴리를 작품의 제목이 메우면서 생겨난 현상이다."316쪽

　제목에 대한 집요한 관심은 저자가 문학평론가이기에 가능했던 것 같다. 텍스트인 제목과 시각 이미지인 미술작품의 관계에서, 저자는 작품과 제목의 괴리에서 빚는 현대미술의 난해성을 본다. 이 저자이기에 가능한 이야기는 더 있다. 빅토르 위고의 소설 『레미제라블』을 두고 그는 이렇게 말한다. 그것은 "들라크루아의 그림에서 나온 소설이다. 특히 꼬마 가브로슈는 자유의 여신 곁에서 권총을 흔들던 그림 속의 소년 그대로이다. 이제 소설이 그림을 따라가기 시작한 것이다."199쪽 이럴 때 우리는 문학평론가로서 저자의 모습을 확인하게 된다.

　에피소드는 현대미술을 보다 쉽고 재미있게 이해하는 데 중요한 역할을 한다. 걸작은 에피소드도 걸작이다.

임근혜 지음

『창조의 제국』

창조성으로 본
영국
현대미술

　　　　　　　　　　　　　　　센세이션, yBa, 데이미언 허스트, 찰
스 사치. 영국 현대미술은 우리에게 그렇게 왔다. 1999년 뉴욕 브루클린
미술관에서 열린 사치 컬렉션의 순회전 〈센세이션〉이 신드롬을 일으키
면서 비로소 영국 현대미술이 가시권에 들어온다. 현재 세계 미술시장
의 중심지인 뉴욕을 바짝 뒤좇는 새로운 강자로서 런던은 동시대 미술
계의 '핫이슈'가 생산되는 곳이다. 언론매체를 통해 부단히 영국 현대미
술 관련 정보가 소개되고 있긴 하지만 정작 그 실상에는 어두운 것이
우리의 현실이다.

　왜 그럴까? 여기에는 독자의 수요에 부응할 만한 단행본의 부재에도
원인이 있다. 미술책은 도판이 생명인데, '호환마마보다 무서운' 도판 저
작권 사용료 때문에 선뜻 출간하지 못한다. 궁여지책으로, 도판을 싣지
않거나 도판 수를 최소화하고 저작권이 만료된 도판을 많이 싣는 등 변

칙적인 방식으로 책을 만든다.

이런 팍팍한 현실에 단비가 내렸다. 영국 현대미술을 집중적으로 다룬『창조의 제국』이 등장한 것. 반갑지 않을 수 없다. 우선 수많은 도판만으로도 이 책은 듬직하고 매혹적이다. 내용 면에서도 동시대 영국미술에 관한 체계적인 정보를 제공하는 길잡이로서 손색이 없다. 1990년대 후반부터 오늘날까지 영국 현대미술의 성공 신화를 다루되, 영국 미술계를 움직인 인물과 사건을 중심으로 영국 미술을 세계화시킨 주요 시스템을 소개한다. 그러면서 제도권과 비제도권, 보수와 진보, 공공영역과 미술시장 등을 두루 살핀다.

영국 현대미술을 섹시하게 만든 선두주자는 'yBa'다. 'young British artists', 영국 청년 작가라는 뜻의 이 평범한 이니셜은 영국 현대미술을 상징하는 보통명사가 된 지 오래다. 비록 "yBa의 씨앗은 언더그라운드에서 배태되었지만 그 줄기와 잎은 주류를 향해 뻗어나갔다. 제도권의 인정을 열망한 영악한 악동들은 허름한 창고에서 싹을 틔운 뒤 곧장 미술관과 화랑 그리고 대중의 품 안에서 활짝 꽃을 피웠다."49쪽 마크퀸, 줄리언 오피, 마이클 크레이그마틴 등 yBa의 작가들을 비롯하여 당찬 영국의 젊은 작가들은 서로 경쟁하듯이 새로운 감수성을 무기로 세계 미술사를 새로 쓰고 있다. 특히 yBa 작가들 중 최고 스타인 데이미언 허스트는 상어, 돼지, 소 등 죽은 동물을 방부액에 담근 충격적인 작품으로 관심을 모으면서, 작품가격이 가장 비싼 생존 작가로 승승장구하고 있다.

영국 현대미술의 급부상에는 막강한 후원자가 있었다. 세계 미술시장을 좌우하는 컬렉터이자 사업과 예술을 병행한 냉철한 기업인 찰스 사

치가 그 인물. 귀신같은 사업수완으로 자신의 소장품을 이슈화시킨 뒤 가격을 높이는 아트 비즈니스 전략을 명민하게 구사했다. yBa의 〈센세이션〉도 그런 방식으로 영국미술사에 한 획을 긋게 만든 사치의 기획이었다. (그에 관한 비판적인 평전으로는『슈퍼콜렉터 사치』[북치는마을, 2011]가 번역 출간되었다.) 그것은 현대미술의 대중화로 이어졌다.

우리가 종종 접하는 '미술의 대중화'란 미술이 일상생활과 동떨어져 있으면서 한편으로, 끊임없이 일상생활 속으로 파고들고자 애쓰고 있다는 뜻이다. 해마다 방학을 앞두고 국내에 상륙하는 초대형 서양 명화전, 각종 비엔날레, 아트페어 등을 통해 미술과 말 트기가 많이 개선되었다고는 하나, 아직도 미술은 '미술인들만의 게임'으로 통한다. 하지만 영국 미술계는 다른 모양이다. 우리에게 요원한 미술의 대중화가 색다른 방식으로 활발하게 진행되고 있다.

해마다 연말이면 열리는 '터너상' 시상식에는 연예인과 미술평론가가 함께 출연하여 작품을 해설하고 시상한다. 게다가 이 시상식이 아카데미 영화제처럼 영국 전역에 TV로 생중계된다. 우리로서는 생각지도 못할 '미디어 이벤트'다. 그리고 작가와 관련된 가십성 뉴스가 유명 패션지에 실리는가 하면 작품이 음반 재킷이나 무대세트가 되기도 한다. "이를 통해 대중은 현대미술을 흥미로운 이벤트로, 그리고 작가를 연예인 같은 존재로 인식하게"[95쪽]되고, "'현대미술=젊음=세련된 라이프스타일'이라는 등식"[20쪽]이 자연스럽게 자리잡는다.

흔히 미술이 성장하기 위해서는 제도적 지원이나 경제적 투자가 중요하다고 말한다. 국내에서도 일부 기업이 '메세나'를 통해 문화예술 부문에 지원하고 있지만 수혜자는 여전히 배가 고픈 실정이다. 게다가 경제

적 위기는 지원의 위기를 초래하여, 지원이 '그때그때 달라요'다. 이는 미래를 내다보는 뚜렷한 비전 없이, 자사의 브랜드 가치 상승만 노리는 근시안적인 지원 태도에도 원인이 있다.

미술의 성장을 위해서는 직접적인 지원도 중요하지만, 그 전에 선행되어야 할 것이 있다. 예술적 상상력이 자랄 수 있는 문화적 환경의 조성이다. 서열 중심, 암기식 교육 등으로 단기적인 성과에 집착하는 우리의 기형적인 교육 현실로는 창의성과 상상력이 풍부한 사람을 길러내기가 쉽지 않다. 개개인의 차이를 인정하면서, 그것을 살려주는 사회적인 분위기가 마련되어야 한다. 영국이 부러운 것은 이런 사회문화적 환경이 조성되어 있다는 점이다. yBa만 하더라도 그렇다.

"yBa는 직접적으로 1980년대 대처리즘과 1990년대 경제성장의 산물이지만, 그보다 앞서 1970년대부터 이뤄진 학제간 통합 수업 같은 혁신적인 교육 환경, 제도와 자본의 간섭에서 자유로운 창작공간이란 밑바탕이 있어 오늘날 영국 현대미술의 신화가 존재할 수 있었다."491쪽

이 책은 거대한 문화산업의 일부로서 미술과 사회적인 관계를 천착하는 가운데, 전위적인 현대미술이 보수적인 영국 사회에 어떻게 균열을 내고 활력을 불어넣는지를 다양한 사례로 보여준다.

지하철 프로젝트도 그중 하나. 런던 최악의 공공시설로 꼽히던 지하철을 예술작품으로 무장시켜 상상력을 호흡하는 아름다운 삶의 공간으로 가꾸는 작업이다. 트래펄가 광장의 명물 '네번째 좌대' 프로젝트는 빈 좌대에 일정 기간 작품을 설치하여, 현대미술을 사람들과 공유하게 만든다. 공공미술은 어떤가? 초대형 공공미술을 후원하는 '아트엔젤'과 '파빌리온 프로젝트'를 운영하는 서펜타인 갤러리는 공공미술 작업으로

미술의 대중화를 실천한다. 그런가 하면 거리를 미술관으로 만드는, 그라피티 아티스트 뱅크시로 대표되는 스트리트 아트도 빼놓을 수 없다.

이런 작업은 한결같이 생활공간을 예술화하는 과정이다. 그리하여 일상 속의 예술로 예술 같은 일상을 즐기게 한다. 창조산업의 원동력으로서, 영국의 현대미술은 이처럼 사회문화적 영향력과 경제적 효과로 영국을 '창조의 제국'으로 업그레이드하고 있다.

이보연 지음

『이슈, 중국 현대 미술』

우리가
알아야 할
'중국 현대미술'

　　　　　　　　　　　국내 미술계에서는 대략 추상적인
미술 경향을 '현대미술', 지금 이 시기의 미술을 '동시대 미술'이라고 부
른다. 반면에 중국에서는 '현대미술'과 '당대미술'이라는 용어를 쓴다. 일
반적으로 개혁 개방 이후 1989년까지를 현대미술로, 1990년대 이후 현
재까지를 당대미술로 각각 서술하는 경향이 있다. 공식적으로 합의된
용어가 아니기는 국내나 중국 미술계나 마찬가지지만, 중국미술을 알려
면 이런 용어부터 숙지할 필요가 있다.

　2008년 베이징올림픽을 앞두고, 중국 현·당대미술은 세계적인 이슈
로 급부상한다. 해외 미술시장에서부터 시작된 중국미술에 대한 열기는
국내 미술시장도 달구었다. 현실비판적 리얼리즘이나 팝아트 스타일로
무장한 중국미술은 서구 중심의 컬렉션 분위기를 아시아로 바꿔놓았다.
중국이 새로운 미술의 메카로 떠오른 것이다. 중국에 현지 갤러리를 여

는 국내 화랑들이 늘었고, 스타급 중국 작가들의 국내 초대전도 줄을 이었다. 그럼에도 중국 현·당대미술에 관한 단행본은 찾아보기 어려웠다. 미술잡지나 전시도록을 통한 단편적인 소개 외에 대중적인 개설서 한 권 없는 가운데, 중국의 미술과 작가들에 관한 소문만 무성했다. 번역서가 나와 있긴 하지만 국내 저작이 아닌 탓에 아쉬움이 컸다.

『이슈, 중국 현대 미술』(총 520쪽)은 이런 현실에 구세주처럼 등장했다. 현재 국내외 미술시장에서 VIP 대접을 받는 중국 현·당대미술가 12인의 삶과 작품세계를 다양한 도판과 함께 소개한 덕에 중국 현·당대미술을 이해하는 데 큰 도움을 준다. 이 책은 무엇보다도 짜임새 있는 구성이 장점이다.

첫째, 중국 현·당대 미술가들의 이야기를 뼈대로 삼았다. 코카콜라나 나이키 광고 이미지를 문화대혁명 시대의 포스터와 결합시킨 왕광이, 무채색 배경에 무표정한 가족의 얼굴을 배치한 장샤오깡, 사회와 개인의 갈등을 대머리 인물상으로 표현한 팡리쥔, 활짝 웃고 있지만 부자연스러움과 어색함이 공존하는 남자들을 캐릭터화한 위에민쥔, 무표정하거나 작위적인 웃음을 띤 가면의 얼굴을 묘사한 정판즐, 중국 전통화의 색채로 사팔뜨기 '미녀'들을 그린 펑정지에를 비롯하여 우관중, 황루이, 조우춘야, 마오쉬희, 예용칭, 손국연(조선 동포) 12인을 소개한다.

둘째, 중국 미술계의 현황에 관한 실용적인 정보를 '팁'으로 삽입했다. 한 작가에 대한 이야기가 끝날 때마다 각 지역의 예술 명소, 중국의 대표 컬렉터, 영화 속의 20세기 중국미술, 위엔밍위엔과 송주앙예술촌, 평론가와 큐레이터 등을 더해서 흥미를 돋운다.

셋째, 중국 현·당대미술의 흐름을 개괄한 시대배경, 즉 '마오쩌둥 시

대1949~76 '개혁·개방 시대1976~89' '글로벌 시대1989~현재'를 부록으로 배치했다. 작가, 현재(시의성), 역사. 이 세 가지 요소를 유기적으로 묶어 중국 현·당대미술의 안쪽을 입체적으로 보여준다.

독자는 먼저 전기傳記식으로 엮은 작가의 삶과 예술을 접한 뒤, 좌표의 가로축에 해당하는 현재의 중국 미술계를 익힌다. 이것만으로는 부족하다. 세로축인 역사적인 배경지식이 뒷받침되어야 한다. 그래야 깊은 이해가 가능하다. 작가는 고립된 존재가 아니다. 현실적이면서 역사적인 존재다. 현실인 가로축과 시대배경인 세로축의 좌표 속에서 작가들의 위상을 파악할 수 있게 했다. 우리는 한번쯤 중국 작가들의 이름이나 작품은 접했어도 그들에 관한 구체적인 정보에는 어둡다. 게다가 중국 미술계와 시대배경에도 캄캄하다. 이런 사정을 고려한, 유기적인 본문 구성이 돋보인다.

따라서 이 책을 정독하다보면 중국 현·당대 작가들에 대한 이해뿐만 아니라, 역사적으로 중국의 미술이 어떻게 진행되어왔고 왜 현재와 같은 작품들이 출현했는지 그 맥락을 쉽게 알 수 있다.

내용을 수발하는 도판도 풍부하다. 내용의 질을 따지기 전에 이것만으로도 책의 가치는 우뚝하다. 다수의 작품은 물론 작가의 인물사진과 희귀한 자료사진이 적재적소에 동행한다. 낯선 중국 현·당대미술과 내통하기 위해서는 시각자료가 풍부할수록 '장땡'이다. 페이지마다 귀한 자료 수집에 공을 들였을 저자의 땀방울이 흥건하다. 이 책은 미술 단행본에서, 특히 생소한 스타일의 미술을 소개한 단행본에서 도판의 기능과 파워를 똑소리나게 보여준다.

생생한 글쓰기도 금메달감이다. 미술평론집처럼 작품 분석을 중심으

로 작가를 소개했다면 읽는 맛이 현저히 떨어졌을 것이다. 다행히 그렇지 않다. 낯선 중국 현·당대미술을 일반인이 이해하기 쉽게 작가들의 삶과 작품세계를 에피소드와 함께 풀어냈다. 통제되고 억압된 중국 현대사와 맞물린 작가들의 가파른 활동은 물론 속도감 있는 글쓰기 덕분에 술술 읽힌다.

어느 나라든 작가는 시대와 밀접한 관계에 있다. 사회주의체제인 중국도 예외가 아니다. 억압적인 사회일수록 작가들은 표현의 자유를 위해 부단히 투쟁에 나선다. 의식 있는 작가일수록 삶의 경사는 가파르다. 그런 삶의 굴곡을 들여다보는 것은 곧 격동의 중국 현대사와 현·당대미술사를 통과하는 일이 된다. 사회와 예술은 본래 상극관계여서, 사회체제가 작가의 행동을 제한할수록 작업과정은 드라마틱해진다. 따라서 그들을 알기 위해서는 그들의 역사적 맥락에 대한 이해가 필요조건이다. 독자는 저자의 친절한 가이드 속에 마치 다큐멘터리를 시청하듯이 생활인이자 예술가인 중국 작가들을 만날 수 있다.

이 책은 중국에 유학 중인 국내 저자가 썼다. 나는 이 점에 굵게 밑줄을 긋고 싶다. 그동안 중국미술 소개는 근대 이전의, 수묵으로 그린 산수화나 인물화 같은 '옛날' 미술 위주의 번역서가 담당했다. 물론 근대 작가를 다룬 단행본도 더러 있었고, 현대미술을 소개하는 관련서도 두어 권 번역되었다. 하지만 번역서만으로 중국 현대미술의 지형을 파악하기에는 무리가 있다. 번역서는 중국인 저자가 중국 독자를 위해 쓴 글인 까닭이다.

반면에 저자가 한국인인 경우는 다르다. 국내 독자의 가려운 곳을 제대로 긁어준다. 이 책은 무엇보다도 중국 현·당대미술과 작가들의 명성

과 달리 제대로 된 가이드북 하나 없는 현실에서 나왔다는 점에서, 그 것도 처방전을 쓰듯이 중국 현·당대미술을 소개한 대중적인 개설서라 는 점에서 시의성 있는 역작이 아닐 수 없다. 작품가격이 상승세를 타고 있는 블루칩 작가들의 내밀한 세계와 중국 미술계의 동향을 한꺼번에 조망할 수 있다.

개인적으로 이 책을 보며 반가움이 앞선 것은 기획자와 저자가 독자 의 갈증(중국 작가+현 중국, 미술계+시대배경)을 읽고, 입체적인 구성과 풍부한 도판으로 달래준 점이다. 작가들의 자료집으로도 손색이 없다. 생소한 중국 현·당대미술의 윤곽을 잡는 데 등불로 삼아도 좋다.

시대를 읽다

날마다 한 걸음
그림애호가로 가는 길
마침내 미술관

깊이

꺼안
다

화골
리 컬렉션
조선의 그림 수집가들
미술품 컬렉터들

아낌없이 주는 컬렉터

2014년 시월 초의 일이다. 한 포털 사이트의 주요 기사로 재벌이 빼돌린 '억' 소리 나는 미술품 소식이 떴다. 4만 명이 넘는 개인 투자자에게 1조 7천억 원의 손실을 입혔다는 동양그룹의 부회장이 사태 직후 강제집행을 피하기 위해 수십억 원에 달하는 고가의 미술품들을 해외로 밀반출하여 몰래 팔았다는 것이다. 거명된 국내외 유명 작가들의 면면이 놀라웠다.

이 우울한 기사는, 무려 1만 점의 미술품을 기증한 한 컬렉터의 존재감을 더욱 돋보이게 한다. 같은 재벌이지만 동양그룹 부회장이 미술품을 재산은닉의 수단으로 생각했다면, 이 컬렉터는 자신이 좋아해서 미술품을 구입한 진정한 미술애호가라는 사실이 새삼스러웠기 때문이다.

기증의 주인공은 재일한국인 하정웅이다. 그에게 미술품은 과시용도 아니고 투기용도 아니었다. 그의 미술품 수집과 기증에는 애호가로서의

진정성이 살아 있다. 이 진정성은 재일한국인으로서 겪은 '디아스포라의 삶'에 기초한 것으로 보인다. 수집에서 컬렉터의 삶에서 비롯한 이야기를 빼면 투기로만 보이기 십상이다. 그의 아름다운 행동을 이해하려면, 먼저 그의 삶에 대한 이해가 필요하다.

1939년생인 그는 재일한국인 2세다. 가난한 집안의 맏이로 태어나, 일본 동북부 아키타에서 취업률 100퍼센트를 자랑하는 명문고를 졸업했지만 '조센징'이라는 이유로 취직이 안 된다. 그 길로 아키타를 등지고 도쿄로 나간다. 우연히 맡은 가전 판매점 사업을 시작으로 부동산 사업 등이 전후 일본의 경제성장과 맞물려 연달아 대박을 친다. 그는 20대 중반 이후에 경제적인 성공을 바탕으로, 열정적으로 그림을 수집한다.

이유가 있었다. 학창 시절의 꿈이 화가였다. 크고 작은 미술대회에서 수상을 놓치지 않을 만큼 그림에 재능이 있었다. 심지어 수학여행 경비로 빈센트 반 고흐 전시회를 구경하기 위해 도쿄 우에노행 밤기차를 타기도 했다. 그 만큼 그림이 좋았다. 그러나 먹고사는 일이 먼저였다. 반 고흐처럼 살고 싶었던 꿈을 접는다.

미술품 수집 인생은 이런 내력과 맞물려 있다. 비록 화가의 꿈은 접었지만 그림을 향한 마음만큼은 접지 못했다. 스물다섯 살 때, 인생을 바꾼 화가를 만난다. 난생처음으로 구입한 그림이 전화황 화백의 「미륵보살」이었다. 한없이 온화한 미소를 띤 채 기도 중인 그림에 반했던 것이다. 그는 작품 구입으로 만족하지 않고 직접 작가를 만나서 친분을 쌓으며 평생 후원자가 되었다.

"전화황, 그와의 만남으로 (중략) 불멸의 화가가 되고 싶었던 청년 시절의 꿈 대신, 이제는 다른 꿈을 품게 되었다. 감춰져 있는 명작을 되살

려 내는 컬렉터의 길이다."³¹쪽

또한 그는 일본에서 민족의 혼을 잃지 않았던 재일 한국작가들의 작품을 본격적으로 모으기 시작한다. 그들의 작품은 "내 삶을 포함해서, 재일한국인 전체의 역사가 투영된 거대한 자화상"⁴³쪽이었기 때문이다. 그리고 국내 미술시장에서 최고가로 거래되는 작품의 주인공인 이우환과의 인연도 있다. 1980년 일본 미술잡지에 특집기사로 소개된 이우환의 작품에 매료되어 해당 잡지사에 남아 있던 미술잡지 500부를 몽땅 구입했는데, 나중에 이우환이 미술잡지가 필요하다며 보내달라고 요청해온다. 이 일을 계기로 이우환이 후원을 부탁하게 되고 작품을 수집하면서 후원자가 되었다. 이후 수집한 이우환의 작품 42점을 모두 국내 미술관에 기증했다. 현재 이우환이 거장이 될 수 있었던 이면에는 이 같은 후원이 한몫했음을 알 수 있다. 그는 컬렉션의 기준을 가슴을 두드리고 영혼을 울리는 작품이라며, 자신의 컬렉션 특징을 이렇게 정리한다.

"내 컬렉션은 '뿌리 찾기'로 시작해서, '기도의 정신'으로 이어지고 있으며, 궁극적으로는 '행복'이라는 푯대를 향하고 있다. 50년 컬렉션의 최종 목적지는 '행복에 이르는 길'인지도 모르겠다."⁴⁶쪽

그의 대단함은 수집에만 그치지 않았다는 점에 있다. 50년 동안 수집한 1만여 점의 미술품을 공립미술관에 조건 없이 기증한 것이다. 그가 꼽은 마지막 컬렉션의 특징이 바로 '기쁨'의 공유다. 미술작품이 조건 없는 기쁨을 선사하듯이, 자신이 맛본 그 기쁨을 더 많은 사람들과 공유하기 위해 기증을 실천하고 있다.

그도 한때는 일본에 미술관을 지어서 수집품을 모두 전시할 계획이었다. 그러나 '기도의 미술관'으로 이름 붙인 일이 추진 과정에서 한일

과거사라는 정치적인 문제가 개입되면서 무산되고, 인연은 자연스럽게 한국으로 향했다. 미술관은 소장품의 규모가 생명인데, 1993년 개관한 '광주시립미술관'은 반듯한 건물에 비해 소장품이 부족해서 전시실이 비어 있을 정도였다. 이런 소식을 접하고는 개관한 해부터 20년간 다섯 차례에 걸쳐 모두 2,300여 점의 작품을 기증한다. 여기에는 전화황, 조양규, 곽인식, 이우환 같은 재일한국인 작가의 작품을 비롯해 일본 작가들, 피카소, 루오, 샤갈, 헨리 무어 등 세계 유명 작가들의 작품이 망라되어 있다.

그리고 부모님의 고향인 영암군에도 3,400여 점의 작품과 미술자료를 기증했다. 이를 종자 삼아 2012년에 '영암군립하미술관'이 개관한다(현재는 명칭이 '영암군립하정웅미술관'으로 변경되었다). 이로써 비록 군립미술관이기는 하나 소장품의 목록은 세계 여느 미술관 못지않은 양과 질을 자랑하게 되었다. 기증 릴레이는 다른 지역의 도립, 시립미술관에도 이어졌다. 포항시립미술관에 1,680점, 부산시립미술관에 420점, 대전시립미술관에 235점, 전북도립미술관에 249점, 영암도자기박물관에 300여 점 등의 미술품을 쾌척했다.

"내 컬렉션은 처음부터 '개인재'가 아닌 '공공재'의 운명이었는지도 모른다. 그리고 일본이 아닌 한국에서 피어날 수밖에 없었는지도 모른다. 나는 그 예정된 운명에 기꺼이 따랐을 뿐이다."54쪽

작품 수집이라는 지극히 사적인 일이 언제든 대중과 만날 수 있는 공적인 일로 승화된 셈이다. 미술품 컬렉션을 중심으로 한 그의 삶은 소외되고 역사의 소용돌이에 희생된 사람들을 외면하지 않았다. 광주에 시각장애인회관을 건립하는 데 큰 역할을 하여 '시각장애인들의 아버지'로

통하는가 하면, 일본에서도 조선인 강제징용의 역사를 밝히기 위해 동분서주하면서 왜곡된 역사를 바로잡는 데 앞장서고, 고구려 사찰을 한민족의 성지로 바꾸는 등 부단히 세상을 이롭게 하는 데 앞장서고 있다.

'날마다 한 걸음'을 삶의 원칙으로 삼고, 하루에 한 가지씩 좋은 일을 하면서 산 삶이 결국 개인을 넘어 세상을 밝히는 이타적인 일이 되었다. 그는 미술품 수집과 기증을 통해 진정한 미술품 컬렉션이 무엇인지를 행동으로 보여주고, 가치 있게 사는 법이 어떤 것인지를 행동으로 일깨워준다. 이제 그는 아낌없이 기증하는 미술품 컬렉터의 보통명사다.

한 '그림치'의
행복한
미술사랑

잔치는 끝났다! 호황을 누리던 미술
시장이 재개발 지역의 건물처럼 흉흉하다. 삼성 비자금 사건의 여파에
다가 미술품 세제 개편안에 포함된 양도소득세 부과 움직임, 세계적인
불황 등 악재가 겹치면서 시장이 냉각기에 접어들었다.

해외 유명 작가들의 국내전이 취소되는가 하면, 장밋빛 전망으로 출
범했던 경매사와 신생 화랑들의 문 닫는 소리도 연일 심심치 않게 들려
온다. '큰손 컬렉터'들의 움직임도 둔화되었다는 소문이다. 2008년 하반
기의 일이다.

세상의 부침에도 흔들리지 않는 미술품 수집가는 역시 애호가들이
다. 애당초 투자를 목적으로 미술품에 마음을 주지 않았기에, 시장의
발기력이 사라졌대서 '투기꾼'처럼 경거망동할 이유가 없다. 또 자기 취
향보다 작가의 위상이나 작품의 미술사적 가치를 탐닉하는 '컬렉터'처

럼 긴장할 필요도 없다. 그들은 한결같은 마음으로 작품을 사서 즐긴다.

'왕초보 개미애호가'가 쓴 『그림애호가로 가는 길』은 국내 미술계에 낀 먹구름 때문에 그 가치가 더욱 돋보인다. 저자의 순수한 '미술사랑'은 미술시장의 호황에 편승하여 투기꾼이 된 사람들은 물론 미술에 관심이 있는 이들에게 듬직한 빛이 된다.

수년 전, 저자는 이우환의 10호짜리 「조응」 한 점을 소개받는다. 캔버스에는 짧게 끊어서 찍은 붓 자국 하나가 전부인 그림이다. 소품이지만 가격이 무려 1,350만 원. 목돈이 없었다. 생활비를 아껴서 그림 값을 월부로 분납한다. 초보 애호가에게 달마다 100만 원씩 납입하기란 쉽지 않았다. 돈이 없어서 건너뛰는 달도 생겼다. 월부가 모두 끝나 소장하기까지 18개월이 걸렸다. 힘들게 소장한 만큼 그림을 볼 때마다 뿌듯함이 차오른다. 시간이 흐르면서 그림 값도 계속 올랐다. 그런데 뜻밖의 복덩어리였다. 몇 년 후, 큰딸 결혼자금이 필요해서 경매에 넘겼는데 1억6천만 원에 팔린다. 수수료를 떼고도 남은 돈이 1억4천만 원 조금 넘었다. 결혼자금 지출 후 남은 돈의 일부로 다시 그림을 산다.

이 일화는 '미술애호가'가 어떤 사람인지를 흐뭇하게 보여준다. 미술애호가란 말 그대로 미술을 사랑하고 좋아하는 사람이다. 그것도 자기 '취향'에 맞는 작품을 구입해서 곁에 두고 즐기는 사람을 일컫는다. 그들은 잿밥에만 눈이 먼 투기꾼과 다르다. 그림이 좋아서 구입하고 즐거운 마음으로 감상할 뿐이다. 나중에 생긴, 뜻밖의 수익은 미술이 베푼 '보너스'쯤으로 여긴다.

시작은 소박했다. 1976년 미국으로 이민을 간 저자는 잡화상을 하며 조금씩 모은 돈으로 작품을 산다. "그림으로라도 그리운 풍광과 익숙

한 고향의 모습을 만나고"[8쪽] 싶어서다. 안목을 키우기 위해 틈틈이 그림 공부를 한다. 전시장에 가거나 미술잡지를 구독한다. 고국 방문길에는 인사동 화랑에 드나든다. 그렇게 모은 작품이 200여 점이다.

그림에 대한 애정은 수집에만 그치지 않았다. 작품 발굴로도 이어졌다. 미국의 허름한 화랑에서 잊힌 근대미술가 임용련이 1929년에 그린 정교한 연필 드로잉 「십자가의 상」을 구입하고, 운보 김기창이 설날에 널뛰기를 하는 소녀들을 그린 「판상도무」를 미국의 경매 사이트에서 찾아낸다. 또 미국의 인터넷 미술품 경매에서 1920년대 한국을 소개한, 영국 출신의 화가 엘리자베스 키스의 판화 「조선의 두 아이」를 만나기도 한다.

저자에게 작품은 향수를 달래주는 약손이자 마음의 양식이었다. 그리운 고향을 찾아주고, 자식들에게 가족의 의미를 일깨워준다. '자가발전' 하듯이 작품으로 밋밋한 삶에 생기를 돌린다.

그동안 국내 출판계에서 미술품 애호가들이 낸 책은 한둘이 아니다. 김재준의 『그림과 그림값』(자음과모음, 1997), 김순응의 『한 남자의 그림 사랑』(생각의나무, 2003), 이우복의 『옛 그림의 마음씨』(학고재, 2006), 김동화의 『화골』 등이 그것. 이들 책에는 작품 수집과 관련된 일화에, 체험으로 벼린 안목이 사금처럼 빛난다. 예컨대 김동화는 박수근의 드로잉 작품 「초가」에서 '마당'을 짚어준다. 화가의 서명을 중심으로, 초가집과 서명 사이의 텅 빈 공간에서 마당의 존재를 발견한 것이다. (이에 관한 자세한 설명은 293쪽 「의사가 수집한 '그림의 뼈'」 참조.)

저자도 마찬가지다. 서울의 밤 풍경을 그린 동판화 「야경—9406」에서 작가(김승연)가 이 시리즈에 매달리는 이유를 불빛의 밝기로 찾아낸다.

깊이 껴안다

수많은 불빛 중에서 가장 밝게 표현된 곳은 여관과 교회, 두 곳이다. 그래서 저자는 "교회와 여관이라는 극과 극의 장소를 강조해, 작품을 보는 사람들이 그 개별적 의미 혹은 공존의 의미를 생각하게 하는 것"이라는 해석과 함께, "그 공존이 바로 서울의 모습이고, 현대의 풍경"251쪽이라고 말한다. 매운 안목에 탄복을 금치 못하게 한다.

저자는 이 책에서 그동안 수집한 소장품 가운데 98점을 일화와 더불어 소개한다. '그림치'에서 미술애호가로 거듭나기까지, 구상화, 추상화, 판화, 사진, 조각, 도예 등 그가 수집한 작품의 장르는 다양하다. 어루만지는 폼이 마치 피붙이를 대하는 듯 정겹다. 저자에게 미술품은 분명 '또 하나의 가족'이다.

미술품 수집은 작품을 통해 자기 마음을 드러내는 과정이다. 따라서 수집한 작품들을 보면 컬렉터나 애호가의 '취향'과 '정신세계'까지도 읽을 수 있다. 작품은 일차로 작가의 마음의 표현이지만, 이차로는 구입한 개인의 취향이 투영된 표현물인 까닭이다.

저자의 취향은 독특하다. 수집한 작품들을 하나로 묶는 것은 특정 장르나 단일 소재가 아니다. 특이하게도 '향수'다. 이민자로서, 고향의 체취가 담긴 집, 가족, 동물 등의 작품이 수집 대상이다.

"어렵사리 구해 벽에 걸고 보면 마치 고향에 다녀온 듯 마음이 푸근해졌다. 할머니와 어머니의 다듬이 소리가 들려왔고, 독도 하늘을 날던 괭이갈매기들이 나를 향해 날아왔다."8쪽

그러므로 이 책을 읽는 것은 오랜 이국생활의 정서적 공허감을 치유하며 삶을 풍요롭게 가꿔가는 저자의 내면 풍경을 관람하는 일이 된다. 도판과 더불어 이야기에 귀 기울이다보면 미술품 수집이 결코 가진 자

들만의 '돈 잔치'가 아님을 알 수 있다. 또 지독한 '그림치'라도 얼마든지 그림을 사랑할 수 있음을 알려준다.

이 책은 단순히 한 미술애호가의 수집 이야기에 그치지 않는다. 시詩를 품듯이 가슴에 미술을 품고 사는 한 인간의 따뜻한 내면 풍경이 함께한다. 공자는 "아는 것은 좋아하는 것만 못하고, 좋아하는 것은 즐기는 것만 못하다"라고 했다. 미술문화가 제대로 정착하기 위해서는 저자처럼 미술을 즐기는 자세부터 선행되어야 한다. 애호가에게 미술품은 투자대상이 아니라 다정다감한 친구이자 애인이다. 저자는 말한다.

"허리띠를 조금만 졸라매면 좋아하는 작품을 하염없이 바라볼 수 있다는 것이 바로 애호가가 누릴 수 있는 행복이다."8쪽

깊이 껴안다

안병광 지음

『마침내 미술관』

이중섭을
사랑한
컬렉터

미술품 수집이 개인적인 즐거움이라면, 미술관 건립은 개인의 즐거움을 공공의 즐거움으로 확장하는 일이다. 컬렉터 중에는 수집품을 혼자만 보고 즐기는 데서 더불어 즐기고자 미술관을 건립하거나 작품을 기증하는 이들이 있다. 조선 최고의 컬렉터 간송 전형필의 수집 문화재로 지은 간송미술관, 호림 윤장섭의 소장품을 바탕으로 세운 호림박물관(『호림, 문화재의 숲을 거닐다』, 눌와, 2012) 등이 전자의 대표적인 경우이고, 평생 모은 소장품을 국립중앙박물관에 기증한 백자 수집가 수정 박병래(에세이 『도자여적陶瓷餘滴』[중앙일보사, 1974]—이 책은 사후에 『백자에의 향수』[심설당, 1980]로 재출간되었다)와 동원 이홍근, 수백억 원대의 그림을 미술관에 기증한 재일교포 2세 사업가 동강 하정웅(에세이 『날마다 한 걸음』) 같은 컬렉터가 후자의 대표적인 경우가 되겠다. 주변의 권유로 미술품 컬렉션에 입문한 이 책의 저

저자가 마음을 빼앗긴 「황소」는 우연에 우연을
거듭하여 다시 지은이의 품에 안긴다.
그림의 탄생 과정만큼이나 소장 과정도
흥미롭다.

이중섭, 「황소」,
종이에 유채, 32.3×49.5cm,
1953년경, 개인 소장

자도 소장품을 일반인과 공유하기 위해 서울 인왕산 자락에 '서울미술관'을 개관했다.

이 책이 반가운 것은 컬렉터가 털어놓은 미술품 구입 이야기이기 때문이다. 하나는 작품에 더해진 컬렉터의 이야기이고, 다른 하나는 수집품 중에서도 비중이 많은 이중섭의 그림 수집에 얽힌 이야기다. 미술품 매매는 대부분 공개되지 않는 탓에, 작품의 수집 과정이나 컬렉터의 심정을 알 수 있는 자료는 흔치 않다. 그것도 저자처럼 컬렉터가 직접 밝히는 수집품 뒷이야기는 더욱 희귀하다.

작품은 극적인 스토리와 더불어 신화화된다. 한 점의 작품에 얽힌 이야기는 화가의 개인사와 제작 당시의 일화만이 전부는 아니다. 작품의 유통 과정에서 발생한 간접적인 스토리가 더해지면서 명성은 한층 탄탄해진다.

저자는 '이중섭 광팬'이다. 세상에 발표된 이중섭의 작품 200여 점 가운데 10분의 1 가량을 소장하고 있을 정도다. "그림이 어디에 쓰이는지 알지 못했던 내가 이중섭의 「황소」가 매개가 되어 그림에 눈을 뜨고, 그림을 통해 추억과 기억, 기대와 염원을 쌓아올려"79쪽 미술관을 열었다고 할 만큼 이중섭에 대한 애정이 각별하다.

그것은 우연이었다. 비를 피하려 들어간 액자가게에서 이중섭의 「황소」를 본 것도, 이중섭의 친구였던 시인 구상 선생과 같은 아파트에 살게 된 것도. 그런 인연으로 저자는 구상 선생에게 이중섭에 관한 이야기를 들으며 '인간' 이중섭에 마음을 빼앗긴다. 그리하여 액자가게에서 「황소」 복제품을 본 지 30년 만에 이 작품의 주인이 된다. 그 과정이 드라마틱하다.

1952년 12월, 이중섭은 부산 르네상스다방에서 열린 동인전에 「길 떠나는 가족」을 출품한다. 이중섭이 자리를 비운 사이에, 한 청년이 당시 쌀 한 가마니 값을 지불하고 이 그림을 사 간다. 이중섭은 부랴부랴 청년을 찾아가서 그림을 돌려달라고 간청한다. 왜냐하면 이 그림은 그가 부인과 아이들과의 재회를 생각하며 그린 것이어서 팔 생각이 없었기 때문이다. 그래서 이중섭은 더 비싼 「황소」를 청년에게 주고 「길 떠나는 가족」을 돌려받는다.

1950년대에 그린 「황소」는 거친 필치로 황소의 역동성을 표현한 작품으로, 1972년 현대화랑(현 갤러리 현대) 전시에서 유일하게 일반에게 공개된 뒤 자취를 감추었다. 그런 「황소」가 다시 세상에 나온 것은 2010년 6월 한 미술품 경매에서였다. 하지만 저자는 구입할 엄두를 못 낸다. 그림 값이 수억 대였다. 궁여지책으로 소장하고 있던 「길 떠나는 가족」을 주고, 거기에 돈을 보태서 「황소」를 낙찰받는다. 이때 소설 같은 일이 생긴다. 알고 보니 「황소」를 판매한 아흔 살의 소장자는 바로 옛날 그 청년이었다. 「길 떠나는 가족」이 돌고 돌아서 결국 첫 소장자에게 돌아간 것이다. 「길 떠나는 가족」은 이중섭이 황소가 끄는 소달구지에 아내와 두 아들을 태우고 따뜻한 남쪽나라로 가는 그림이다.

「황소」는 2007년 미술품 경매에서 45억2,000만 원에 낙찰된 박수근의 「빨래터」에 이어, 당시 우리나라 경매사상 2위를 기록한다. 이런 그림 값뿐만 아니라 화가의 애틋한 사연에 더해진 컬렉션 과정의 극적인 일화는 이 작품을 더욱 특별하게 만들었다. 저자에게 이런 소장품은 한둘이 아니다.

세상에 단 하나뿐인, 이중섭의 「자화상」 소장 과정을 보자. 원래 이중

깊이 껴안다

섭은 자화상이 없는 화가로 알려졌다. 그러던 1999년 1월, 「자화상」이 세상에 처음 공개된다. 이중섭이 죽기 1년 전, 친구에게 자신이 미치지 않았음을 증명하기 위해 연필로 자기 얼굴을 그린 것이다. 저자는 이 그림을 소장하기 위해 다방면으로 공을 들였다. 아는 갤러리에 수소문하는 등 오랜 기다림 끝에 결국 「자화상」을 품게 된다. 저자는 이중섭의 초췌한 얼굴에 자신을 겹쳐보면서, 사업에 성공하기까지의 숱한 시련과 고비로 점철된 지난 시절을 반추하며 신발 끈을 조여매곤 한다. 뜻밖에도 「자화상」이 성찰의 거울이자 채찍이 된 것이다.

지금까지 저자의 컬렉션에는 "우리나라를 대표하는 이중섭, 박수근, 김기창, 이응노, 이인성, 나혜석 같은 작가의 작품이 상당수 포함되어"174쪽 있는데, 그것들은 모두 마음이 가닿아서 인연이 된 작품이다. 따라서 저자는 단순히 작품 이야기만 하지 않는다. 소장자이자 감상자인 자기 이야기를 더해서 온몸으로 작품을 껴안는다. 그래서 소장품들이 자신과 무관한 것이 아니라 삶의 일부이자 삶 자체임을 뭉클하게 들려준다.

예컨대 이런 식이다. 신사임당의 「초충도」 열 점을 구입하면서, 저자는 사임당이 평생 자기 주변의 소소한 사물에 관심을 가진 데 주목한다. 그리고 "내 가족, 내 이웃에 조금 더 관심과 애정을 가지고 바라보고 대화해야겠다"92쪽 하고 다짐한다. 또 두 마리의 닭이 소재인 「환희」에서 아내를 향한 이중섭의 애틋한 사랑을 읽은 저자는 아내와의 인연을 떠올리며 사랑을 재발견한다. 그런가 하면 박수근의 「젖먹이는 여인」에서는 어머니를 그리워하고, 오치균의 「감」에서는 유일한 존재가 되기 위한 '몰입'의 중요성을 강조한다.

사회 초년 시절 한달치 월급과 그림을 맞바꾸며 시작된 미술품 수집과 미술관 건립 과정, 예술에 대한 순수한 열정과 작품을 통한 자기 발견 등은 흥미로우면서도 때로 잔잔한 감동을 안겨준다.

"예술은 우리의 일상을 선명하게 바라볼 수 있게 하는 돋보기와 같은 존재"이자 "삶을 새로이 하는 발견이다."78쪽 "아름다움에 대한 매혹, 소유에 대한 거부할 수 없는 욕망"104~105쪽을, 미술관이라는 공공의 이익으로 승화시킨 저자의 깨달음이다.

수집품은 사람이다. 화가는 작품으로 예술세계를 조형하지만 컬렉터는 자기 취향의 작품 수집으로 내밀한 개인사를 구축한다. 그래서 수집품을 보면 컬렉터가 보인다. 컬렉터의 내면세계가 밖으로 표현된 것이 수집품인 까닭이다. 이 책은 수집품으로 쓴 자서전이다. 저자의 열정과 애정이 이중섭의 작품처럼 뜨겁다.

한 가지 눈여겨볼 것은 각 이야기 뒤에 정리해둔 컬렉션 팁('수집가의 본本')이다. '미술품이 아니라 미술가를 사라' '미술품의 품질보증서는 자료이다' '수집의 기준은 내 안에 있다' '나만의 세계를 구축하라' '진짜·가짜, 위작을 구별하는 법' '미술관을 꿈꾸라'가 그것. 미술품 수집에 관심이 있는 사람이라면 저자의 이야기에서 예술로 경영하는 삶의 열정을 훔치고, 열 개의 팁에서 컬렉션의 귀한 지침을 챙길 수 있다.

1998년 12월 어느 토요일 오후, 나는 화곡동 자택에서 고 이영진 선생을 뵙고 이중섭의 「자화상」에 관한 이야기를 들었다. 그런데 '삼촌의 유서' 같은 자화상이 팔린 사실을 2012년 이 책으로 알았다. 애

당초 이 그림을 가지고 있었던 사람은 소설가 최태응이었다. 그가 이중섭의 조카인 이영진 선생에게 찾아와서 삼촌의 자화상이라며 건네주었다. 물론 공짜였다. 나는 속으로, 기구한 사연이 있고, 조건 없이 건네받은 그림인 만큼 국립현대미술관 같은 곳에 기증되었으면 했었는데, 팔렸다는 사실에 씁쓸한 느낌을 지울 수 없었다. 소장자로서는 그럴 수밖에 없는 사정이 있었겠지만 말이다. 다음은, 내가 예전에 썼던 이중섭의 「자화상」에 관한 글 일부다.

—

쌍꺼풀진 눈에 콧수염이 멋진 미남이다. 사실적인 묘사력이, 탄탄하기 그지없다. 종이는 변색되어 누렇고, 접어서 보관한 탓에 접지 자국마저 선명하다. 그 가운데 이중섭이 정면을 응시한다. 초췌한 표정에는 사뭇 귀기鬼氣마저 감돈다. 기막힌 일화 때문에 더 표정이 심상치 않다.

1955년의 일이다. 당시 이중섭은 일본인 부인과 두 아들을 일본 처갓집으로 보낸 뒤, 이 땅에 홀로 남은 처지였다. 1월에 서울 미도파백화점 화랑에서 가진 개인전과 4월 대구에서 개최한 개인전이 큰 성과 없이 끝나자 일본으로 가려던 계획에 차질이 생긴다. 밀항마저 실패한다. 자포자기의 심정으로, 여관(대구역 근처에 있던 일본식 여관인 '경복여관')에서 지낸다. 굶기를 밥 먹듯이 했다. 영양부족으로, 신경쇠약 증세까지 생긴다.

같은 해 7월, 성가병원에 입원해 있을 때였다. 하루는 친구인 소설가 최태응에게 물었다. "너도 내가 정신병자라고 생각하냐?" 뜬금없는 소리에 어리둥절해하자 그는 즉석에서 거울을 놓고 자화상을 그

리기 시작했다. 자신이 미치지 않았음을 증명하기 위해 연필을 든
것이다. 잠시 후, 최태응은 눈을 의심하지 않을 수 없었다. 세로 49센
티미터와 가로 31센티미터 크기의 종이에 이중섭의 모습이 너무도
생생했다. 후줄근한 작업복 차림에, 뒤로 벗겨 넘긴 부드러운 머리카
락과 퀭한 눈, 광대뼈가 두드러지게 폭 팬 양볼, 그리고 단정한 콧수
염 아래 보일 듯 말 듯 미소까지 머금고 있었다.

이 자화상은 마치 이 세상 사람이 아닌 듯한 눈빛과 약간 어긋난
좌우대칭이 강한 인상을 준다. 그리고 눈길을 사로잡는 것이 또 하
나 있다. 자화상의 오른쪽 하단에 또박또박 쓴 '서명sign'이다. 'ㅈ ㅜ
ㅇ ㅅ ㅓ ㅂ'. 서명이 붉은색 색연필로 쓰였다. 우리나라에서 이름을 붉
은색으로 쓰는 것은 금기다. 그럼에도 붉은색으로 서명을 했다. 왜
그랬을까. 자신의 죽음을 예감했기 때문일까.

1950년대 말, 최태응은 수소문 끝에 자신이 보관하던 자화상을 유
족인 조카(이영진)에게 건넸다. 조카는 삼촌의 유서 같은 자화상을
일절 외부에 공개하지 않았다. 이중섭은 자화상을 그린 뒤 1년 후
세상을 떠났다.

김동화 지음

『화골』

의사가
수집한
'그림의 뼈'

　　　　　　　　　　　그날 이후, 놀라운 일이 벌어졌다.
한 그림이 가슴에 들어온 것이다. 그것도 가슴 깊숙이 둥지를 틀었다.
시작은 책 때문이었다. 박수근의 연필 드로잉 「초가」를 발견하고 이 작
품의 묘미에 눈뜨게 된 것은, 한 권의 책이 아니었으면 불가능했다.

　한 정신과의사가 자신의 미술품 컬렉션을 소개한 그림에세이 『화골』
이 그 책이다. 저자의 컬렉션 종목은 그림의 뼈를 뜻하는 '화골畵骨', 즉
드로잉이다. 책에는 오랜 세월, 체계적으로 수집한 드로잉 작품이 장관
을 이룬다. 미술사적인 맥락까지 갖춘 작품들은 '한국 근현대 드로잉미
술사'를 방불케 한다. 구본웅, 이인성, 이중섭, 박수근, 김환기, 장욱진,
오지호, 이우환, 윤형근, 그리고 김종학, 김점선, 안창홍 등 작고 작가에
서부터 생존 작가에 이르기까지 한국의 근현대미술을 대표하는 작가들
이 망라되어 있다.

293

저자는 통상적으로 본격적이라 여기는 작품에서 결코 발견할 수 없는 순간적인 사유의 응결체로서 드로잉 작품의 매력을 소개한다. 그것도 단순 언급에 그치지 않고, 작가에 얽힌 이야기와 작품 구입 과정의 에피소드, 작품에 대한 감상, 그리고 미술품 수집에 대한 저자의 생각 등을 더해서 입체적인 이해를 돕는다. 작품을 보는 안목도 보통이 아니다.

박수근의 「초가」는 저자의 매운 안목을 확인할 수 있는 텍스트다. 컬렉터의 길을 열어준 이 그림은 저자가 가장 아끼는 작품이자 책의 진가를 알려주는 작품이기도 하다.

1999년 여름, 저자는 한 화랑에서 이 그림에 반한다. 하지만 그는 그때까지 그림을 한 번도 사본 적 없는 숙맥이었다. 가격을 묻기도 쑥스러워 말 한마디 못하고 나온다. 그러다가 그해 가을 '화랑미술제'에서 다시 이 그림을 만났다. 이번에는 용기를 냈다. 300만 원에 비로소 「초가」의 주인이 된다.

저자는 이 '그림의 뼈'에 감상을 더한다. 특히 초가집 앞의 빈 공간을 읽어내는 안목은 탄성을 자아내게 한다.

"이 그림이 가진 독특한 아름다움의 비밀은 화면 전체의 절반을 차지하고 있는 아래쪽의 여백에 있다. 집을 화면의 가운데에 그리지 않고 전체의 절반을 차지하고 있는 위쪽에 그렸기 때문에 생겨난 이 여백은 마치 널따란 마당이나 폭 너른 길처럼 보인다. (중략) 아무것도 없는 빈 화면은 적막하고 쓸쓸한 느낌을 불러일으킨다. 그렇지만 그림 오른쪽 한 귀퉁이에 단정하게 씌여진 '수근'이라는 화가의 서명은 이러한 단조로움을 깨뜨리는 '파격破格'으로, 서명조차도 작품의 한 부분으로 존재하고 있다는 느낌을 준다."126쪽

사실 이 그림은 연필로 그린 초가집 두 채와 '수근'이라고 된 서명만 있어, 척 보기에도 무척 심심하다. 그런데 저자는 "아무도 없는 빈 화면"에 주목하고, 초가집과 서명의 역학관계를 통해 작품의 진가를 찾아내는 것이 아닌가.

놀라웠다. 미술 전문가들조차 지나쳐버릴 수 있는 그런 공간이었다. 그림에 대한 애정이 깊지 않고서는 좀체 주목할 수 없는 공간인데, 그 무명의 공간에 이름을 부여한 것이다.

국내 미술품 경매에서 연신 최고가의 기록을 경신하고 있는 박수근은 지독한 가난 속에서 독학으로 자신의 예술세계를 일궈낸 서민 화가의 대명사다. 투박한 마티에르에 앙상한 나무들, 절구질을 하거나 빨래를 하고 시장에 나가 물건을 팔고 귀가하는 아낙네, 일하는 농부, 모여서 담소를 즐기는 노인네, 소꿉장난하고 노는 아이들 등 서민들의 소박한 삶을 따스한 시선으로 껴안았다.

박수근은 유채와 드로잉으로 다수의 초가집 그림을 남겼다. 초가집은 한 채만 있거나 마을을 이루기도 한다. 「초가」는 초가집 그림 중에서도 두 채가 그려진 연필 드로잉 작품이다. 그림의 구성은 단출하다. 왼쪽에 측면으로 선 초가집과 오른쪽에 정면으로 선 초가집이 있고, 그 앞에 화면의 절반이나 차지한 빈 공간과 화가의 서명이 있다. 작지만 소박하고 심플한 박수근의 세계다. 정작 눈여겨봐야 할 것은 초가집이 아니다. 빈 공간에 독도처럼 떨어져 있는 서명이다. 이를테면 서명은 주연급 조연이다. 부차적 요소임에도 이 그림에서 주연 자리를 꿰차고 있다. 초가집과의 관계 속에서 서명의 역할은 등대처럼 빛난다. 심심한 그림을 환하게 밝혀준다. 두 가지 경우를 생각해볼 수 있다.

하나는 서명이 없는 경우다. 만약 서명이 없거나 서명의 위치가 지금과 달랐다면, 초가집은 마당 없는 집이 되었을 것이다. 더욱이 집과 마당은 실과 바늘 같은 사이인 탓에, 짝 잃은 초가집 그림은 안정감을 주지 못했을 수 있다. 또 집 앞의 빈 공간도 하나의 몸짓으로 존재할 뿐, 쓸모가 없었을 것이다. 그림이 빈 공간을 제대로 품지 못한 탓이다.

다른 하나는 지금처럼 빈 공간에 서명을 한 경우다. 박수근의 뛰어난 점은 여기서도 확인된다. 서명을 하되, 서명의 위치를 초가집과 거리를 둔, 빈 공간의 오른쪽 아래에 잡았다. 그러자 빈 공간에 생기가 돈다. 쓸모없던 공간이 초가집과 서명 '사이'에서 활력을 얻는다. 마치 한반도와 독도 사이에서 동해가 대한민국의 바다가 된 것처럼, 빈 공간이 살아 있는 공간이 된 것이다. 여기서 서명은 없어서는 안 될 매우 중요한 조형 요소가 된다. 단순한 서명 차원을 넘어서 조형미를 완성하는 결정적인 배역을 담당한다.

박수근의 「초가」는 서명에 의해 날개를 달았다. 초가집과 서명의 역학 관계에서 확보된 공간이, 바로 '마당'이다(저자의 언급처럼 '너른 길'일 수도 있겠지만 나는 '마당'으로 읽는다!). 무한한 여백을 지닌 '공空터'이자 삶을 떠받치는 '공#터'인 마당 말이다. 가상의 울타리를 쳐주는 서명 때문에 빈 공간이 돌연 정겨운 마당이 되었다. "공기놀이 하는 소녀들이나 시장의 여인들, 하릴없이 서성대거나 앉아서 담배를 태우는 동네 노인네들"126쪽이 있을 법한. 박수근은 단순히 서명을 했다기보다 마당을 확보하기 위해 서명을 한 것만 같다. 서명 하나로 마당을 일굴줄 아는 화가, 그가 박수근이다.

내게 박수근의 「초가」는, 이제 이 책 덕분에 마당이 아름다운 그림이

깊이 껴안다

다. "이 지구상에서 문명의 도시인이 되어, 마당 없이 태어나, 마당 없이 살다, 마당 없이 떠나야 한다는 것은 너무나 안타까운 일이다." 정효구, 『마당 이야기』에서 「초가」를 유심히 본다. 집과 서명 사이의 마당에 가슴이 사무친다.

이 책은 그림이 밝은 안목을 만났을 때 어떻게 거듭날 수 있는지를 곳곳에서 확인시켜준다. '그림의 뼈'에 입힌 '사유의 살'이 먹음직스럽다.

이종선 지음

『리 컬렉션』

부자
컬렉션의
탄생

　　　　　　　삼성 이병철 선대 회장과 이건희 회
장 부자의 컬렉션! 이것만으로도 이 책의 주목성은 충분하다. 게다가
처음 공개되는 호암미술관과 삼성미술관 리움(이하 리움)의 소장품들 중
에서도 엄선한 '컬렉션 중의 컬렉션' 이야기라는 점이 더욱 그렇다. 내용
도 '삼성가의 동의와 감수'를 거쳤다고 한다. 저자도 명품이다. 전 호암미
술관 부관장을 지낸 호암미술관 역사의 산증인으로, 20여 년 동안 두
미술관의 국보급 컬렉션을 주도한 실무자다. 게다가 고고학자이자 미술
사학자이기도 하다. 이런 사실만으로도 이 책에 대한 기대치는 한껏 높
아진다.

　그동안 삼성가나 삼성그룹을 소재로 한 책은 나올 만큼 나왔다. 하
지만 '큰손 컬렉터'인 두 회장의 컬렉션에 관해서는 자세히 알려진 바가
없다. (이건희 회장의 컬렉션에 관해서는 『이규일의 미술사랑방』[랜덤하우스중

앙, 2005] 중 「삼성 이건희 회장」에 소개되어 있다.) 가끔 궂은 소식과 관련해서 언론에 언급되었을 뿐, 방대한 컬렉션은 여전히 베일에 가려져 있었다. 그런데 이번에 퇴임한 내부자가 진술하고 나섰다. 20여 년간, 두 회장 곁에서 직접 컬렉션을 보필한 저자가 삼성가의 수집기와 두 미술관 탄생기를 들려준다. 현재 두 미술관에서 소장한 국보와 보물, 불상, 서화가 어떻게 수집되었고, 그것들이 지닌 의미와 복원 과정, 전시회로 세상에 공개되기까지의 이야기가 상세하다. 특히 리움의 「백자 달항아리」 「인왕제색도」「고구려반가상」「청화백자매죽문호」「소림명월도」 등과 호암미술관의 「가야금관」「청자진사주전자」「신라사경」「죽로지실」 등 국보급 유물들의 숨겨진 이야기와 해설은 명품의 가치와 아름다움을 재인식하게 해준다.

걸작은 컬렉터의 일화와 더불어 더욱 빛난다. 대표적인 사례가 평생 「고구려반가상」(국보 제118호)을 지켜낸 김동현의 미담이다. 일제강점기에 골동품 가게를 하면서 우연히 구입한 것이 높이 17센티미터의 「고구려반가상」이다. 이 불상은 연잎을 두른 둥근 의자에 미륵보살이 반가한 채 앉아 있는 모습이다. 비록 뺨을 짚었던 오른손이 결실缺失되었지만 불상의 가치를 알아본 김동현은 한국전쟁이 터지자 몇 점의 골동품과 반가상만 챙겨서 단신으로 월남한다. 부산까지 피난 가서 부두 노동자로, 극도의 생활고에 시달리면서도 품고 있었다. 반가상을 팔면 큰돈을 만질 수도 있었지만 그는 이를 악물고 버텼다. 비록 자신은 허름한 일본 적산가옥에서 간장을 반찬 삼아 살지언정 반가상만큼은 은행 금고에 보관하며 비싼 사용료를 물었다. 불상 소장에 따른 불안과 근심 속에 평생을 보낸 것이다. 왜 그랬을까. "남이 갖고 있지 못한, 그리고 본 사

람도 없을 이 귀중한 반가상을 나 혼자만이 갖고 있다는 어떤 긍지 때문"[117쪽]이자 자식이 없던 그에게 반가상은 오랫동안 아들 구실을 해준 버팀목이었기 때문이다. 1990년, 마지막까지 품었던 반가상을 넘겨준 뒤 그는 몇 년 후에 세상을 뜬다.

이 이야기는 문외한에게, 초라하게만 보이던 금동불상의 가치를 확실하게 각인시킨다(이에 관한 내용은 『이규일의 미술사랑방』 중 「불상을 허리춤에 차고 일한 김동현 옹」, 고제희의 『문화재 비화』와 『누가 문화재를 벙어리 기생이라 했는가』에 더 자세히 소개되어 있다. 상·하권으로 출간된 『문화재 비화』는 금속유물 수장가 김동현의 일생을 척추삼아 우리 문화재 수난기를 소설 형식으로 쓴 것이고, 뒤의 책은 『우리 문화재 속 숨은 이야기』[문예마당, 2007]로 재출간되었다). 문득, 한 번도 본 적이 없지만 김동현 옹은 왠지 이 불상을 닮았을 것만 같았다. 또 이 불상이 불상을 지키려다가 마침내 불상이 된 컬렉터의 초상 같기도 하다. 「고구려반가상」은 "일본이 세계에 자랑하는 목조반가상의 원조이자, 국보 제83호 「금동미륵보살반가사유상」의 할아버지쯤"[111쪽]된다.

구한말의 화가이자 감식가였던 구룡산인 김용진 덕분에 살아남은 단원 김홍도의 『절세보첩』(보물 제782호 『김홍도필 병진년 화첩』) 이야기도 마음이 간다. '절세의 작품이 담긴 화보 첩'이라는 뜻의 이 화첩 편에는 「소림명월도」를 비롯한 그림 20점이 수록되어 있다. 한꺼번에 수작秀作을 감상하는 안복眼福을 누릴 수 있다. 그런데 각 그림마다 찍혀 있는 붉은 도장이 여전히 눈에 거슬린다. '김용진가장金容鎭家藏'이 도장의 내용이다. 볼 때마다 그림과 격이 맞지 않아서 불편했는데, 그것이 소장가가 찍은 것임은 이번에 알았다. 소장가가 저지른 옥의 티가 아닐 수 없다.

깊이 껴안다

두 회장의 서로 다른 수집 스타일, 컬렉션의 원칙 등을 비교하는 재미는 덤이다. 이병철 회장이 수집할 때 서두르거나 비싼 작품에 휘둘리지 않는 '절제의 미학'을 가졌다면, 삼성문화재단의 '국보 100점 수집 프로젝트'를 진두지휘했던 이건희 회장은 명품주의를 추구했다. 이들은 수집이 재력만이 아닌 문화재를 향한 애정과 열정의 산물임을 일깨워준다.

그런데 이 책에 수록된 「인왕제색도」의 체형이 낯설다. 책에는 속표지의 안쪽 면, 본문, 그리고 뒤표지에 각각 등장한다. 이 그림은 지금까지 인왕산의 가장 높은 봉우리 상단부가 절단되어 없는 것으로 알려져 있는데, 수록된 도판에는 상단부가 버젓이 살아 있다. 따라서 상단부 위쪽에 하늘도 있다. 어떻게 된 일일까? 성형수술 하듯이 새로 그려넣은 것이 아니라면, 표장表粧할 때 숨겨져 있던 상단부와 하늘을 찾아내기라도 한 것일까? 가능성은 이게 가장 유력해보이지만, 그동안 알려진 설로는 표장할 때 잘렸거나 이미 잘린 채 유통되었으리라는 것이었다.

"그림의 위쪽 중앙에 나타나는 산봉우리는 약간 잘린 듯이 보이는데, 이는 화가의 본래 의도가 아니었다. 원래는 봉우리의 모습이다. 그려져 있었는데, 그림을 보수하고 표장하면서 잘려나간 것이라고 한다." 2008년 문화재청에서 발간한 『한국의 국보―회화/조각』에 수록된 「인왕제색도」 관련 설명이다. 그리고 『한국의 미 1―겸재 정선』에서 최완수는 "상봉을 잘라내고 전경의 수림에 창윤한 묵법으로 엄청난 무게를 가한 화면구성법은 비 끝에 운무에 가린 채 다가드는 인왕산의 괴량감을 강조하려는 의도에서 비롯되었을 것이다"라고 했다. 이는 겸재가 일부러 봉우리의 상단을 절단한 것으로 본 것이다. 여하튼 이들 도록을 비롯하여, 현 소장처인 『호암미술관명품도록』(1984)과 『리움미술관 소장품전집―

위 그림은 우리가 흔히 접하는 「인왕제색도」이고,
아래 그림은 『리 컬렉션』에서만 볼 수 있는
「인왕제색도」다. 현존하는 작품은
과연 어느 쪽일까?

정선, 「인왕제색도」, 종이에 수묵담채,
79.2×138.2cm, 1751년,
국립중앙박물관,
국보 제216호

고미술』(2004) 도록에도 「인왕제색도」는 상단부가 없다.

뿐만 아니라 국내에서 출간된 도록이나 단행본을 뒤적거려 봐도 봉우리가 온전한 「인왕제색도」는 좀체 찾아볼 수가 없다. (한 컷이 있긴 하다. 김원용, 안휘준 공저인『한국미술의 역사』[시공사, 2003] 495쪽 위에 실린 「인왕제색도」의 봉우리 상단이 '비교적' 온전하다. 물론『리 컬렉션』도판과 차이는 있다. 봉우리 위의 하늘 공간 없이 봉우리가 도판 가장자리에 맞물려 있다.) 그리고 이 책의 도판은 저자가 "그림의 위쪽에 일부 잘려나간 듯한 부분을 볼 수 있는데"[107쪽]라고 한 진술과도 배치된다. 어떻게 된 것일까? 만약 리움에서 문제의 도판을 제공받았다면, 온전한 상단부에 대한 언급이 내용이나 '일러두기'에 명시돼야 한다. 불행히도 이 도판의 체형에 관한 언급이 없다.

봉우리가 온전한 「인왕제색도」는 멀쩡한 허우대와 달리 그림이 싱겁다. 말년의 겸재가 친구이자 열렬한 후원자였던 사천 이병연의 병환 소식을 듣고 쾌유를 빌며 그렸다는 아름다운 일화(사천은 이 그림이 그려진 4일 후 세상을 뜬다)가, 그 애틋함이『리 컬렉션』도판에서는 느껴지지 않는다. 반면에 현재 우리가 알고 있는, 상단부가 절단된 그림에는 묵직함과 웅장함이, 사연의 애틋함이 절절하다. 또 엎친 데 덮친 격이랄까. 「인왕제색도」의 허여멀건 낯빛도 문제다. 색 보정이라도 한 것일까? 묵직한 맛이 사라졌다.

『리 컬렉션』은 최상품의 재료로 요리한 일급 요리사의 성찬이 분명하지만 도판 때문에 용이 되지 못한 이무기가 돼버렸다. (또 이 책에는 당연히 있을 것으로 예상되는 '참고자료'가 없다. '찾아보기'도 없다. 그래서 뒤쪽이 몹시 허전하다.) 그리고 봉우리가 온전한 상태의 「인왕제색도」가 실린 유

일한 책이다. 책 제목은 '이씨 가문'의 성에서 땄다.

이 책에도 「몽유도원도」 관련 골동계의 비화가 짧게 언급되어 있다. "이 불세출의 명작이 우리나라에 두 번씩이나 매물로 나왔다가 다시 일본으로 돌아갔다는 사실을 이미 어지간한 상인들은 모두 알고 있다. 한 번은 값이 비싸다고 해서 돌아갔고, 또 한 번은 종교적인 이유로 거절당해 돌아갔다고 한다."168쪽 저자는 기간서既刊書인 『사라진 몽유도원도를 찾아서』를 접하지 못한 것 같다. 이 기간서에 관한 리뷰(이 책 322~28쪽의 「몽유도원도」의 깊은 슬픔」)에 소개했듯이, 「몽유도원도」 구입 기회를 놓친 데 대한 골동계의 비화는 상식적으로 하자가 있음을 알 수 있다. 일본 쪽 정보의 빈곤이 낳은 (것으로 보이는) 비상식적인 비화를 이 책에서 다시 확인한다는 점이 유감스러웠다. 그만큼 우리 고미술계에서는 「몽유도원도」 매물 비화가 사실로 통하고 있다는 뜻이다.

손영옥 지음

『조선의 그림 수집가들』

우리가 몰랐던
조선의
컬렉터들

　　　　　　　한 미술 저널리스트는 미술품 컬렉
션을 '미술을 사랑하는 가장 열정적인 방법'이라고 했다. 그림은 눈으로
감상하는 '아이쇼핑'을 넘어 직접 소장함으로써 가슴 깊이 껴안을 수 있
기 때문이다.

　한 컬렉터는 백자 달항아리를 소장한 뒤 자신에게 생긴 변화를 감동
적으로 형언한다. "이 후 몇 년 동안 그 항아리를 안방보료 옆에 두고
살았다. 여전히 이름도 고운 '달항아리'라는 건 몰랐지만 상관없었다. 잠
에서 깨어서 볼 때와 퇴근 후 전깃불 아래서 볼 때의 모습이 달랐다. 춘
하추동 계절마다 느낌이 달랐고, 내 마음의 날씨에 따라 표정이 달라지
곤 했다."이우복, 『옛 그림의 마음씨』에서

　또 어느 컬렉터는 오랫동안 수집한 드로잉 작품으로 '한국 근현대 드
로잉 미술사'라고 해도 과언이 아닐 만큼 수준 있는 책(『화골』)을 쓰기도

했다. 그런가 하면 대림미술관에서는 컬렉터들이 수집한 특화된 미술품으로 2006,2007년에 걸쳐 〈컬렉터의 선택—컬렉션 1,2〉를 개최하기도 한다.

흔히 미술품 수집은 재력이 뒷받침되는 특수한 계층에서만 향유하는 것으로 알려져 있다. 지금은 사정이 좋아졌다. 미술품 경매와 각종 아트페어 등 미술시장의 확산으로 일반인도 한두 점의 그림을 소장할 수 있는 풍조가 정착되었기 때문이다.

그런데 미술품 수집은 오늘날만의 일일까? 아니다. 조선시대에도 미술품 컬렉션 열기는 대단했다. 우리에게 익숙한 조선시대의 왕과 왕자들, 양반들 상당수가 서화 감상과 수집에 빠진 애호가였다. 안평대군, 월산대군, 성종, 연산군, 정조, 헌종, 양반으로는 박지원, 김광수, 이조묵, 이병연, 안동 김씨 가문이 대표적이다. 그리고 조선 후기에는 신흥부자인 중인들까지 컬렉션 붐에 가세할 정도였다.

왕족 중에는 안견의 「몽유도원도」와 관련된 안평대군이 유명하다. 그의 소장품은 모두 중국 서화가의 '특A급' 작품들이었다. 안견은 이 소장품을 보며 익힌 화풍으로 「몽유도원도」를 그릴 수 있었다. '시대의 패륜아'로 통하는 연산군도 서화 애호가이자 후원가였다. '폭군' 이미지와 달리 그는 16세기 이후 궁중에 나타난 수집열과 서화 애호 문화의 서막을 열었다. 호학의 군주 정조도 서화 애호가로서 빼놓을 수 없다. 해학과 익살을 가능하게 한 정조 덕분에 김홍도, 조영석, 김득신 등 걸출한 풍속화가들이 재량을 마음껏 발휘할 수 있었다. 앞선 시대의 왕들이 그림을 아끼고 즐겨 본 것에 그쳤다면, 정조는 신설한 '자비령대화원'의 화가들을 통해 화단을 주도하며 시정의 미술문화까지 좌우했다.

깊이 껴안다

당시 서화 감상은 '완물상지玩物喪志'(물건에 지나치게 집착하면 큰 뜻을 잃는다)라 하여 금기시했지만 감상의 은밀한 즐거움은 결코 막지 못했다. 양반들도 완물상지의 도덕에 갇혀 있기는 마찬가지였지만 궁중보다 비교적 자유롭게 서화 감상과 수집에 몰두할 수 있었다.

조선 후기 최고의 문장가로 통하는 연암 박지원. 그도 미술애호가였다. 『열하일기』에 수많은 그림 목록을 열거할 만큼 서화에 관심이 깊었다. 연암은 화원 화가들의 계보를 줄줄이 꿰는 한편 깊이가 없는 과시적인 컬렉션 풍조에 대한 쓴소리도 잊지 않았다.

상고당 김광수는 벼슬 대신 서화 감상과 수집을 택했던 인물이다. 입신양명이 최고의 가치였던 시대에 벼슬도 버리고 고서화와 금석문 수집에 미쳐 살았다. 컬렉션 때문에 막대한 가산을 탕진할 정도였다. '메이드 인 차이나' 위주의 소장품에는 서화 외에도 희귀본 서적과 청동솥, 고비탑본, 다기, 벼루, 붓, 먹, 인장 등 품목도 다양했다.

'진경시眞景詩'의 대가 사천 이병연은 특이한 경우다. 그는 친구 덕분에 유명 컬렉터로 성장할 수 있었다. 진경산수를 완성한 겸재 정선의 '절친'으로서, 사천은 부족한 감식안을 겸재를 통해 채우며 컬렉션 목록을 불렸다. 그들은 함께 금강산을 유람하는 등 시와 그림으로 평생 서로를 자극하고 격려했다. 「인왕제색도」는 사천의 병환이 쾌차하기를 비는 겸재의 마음이다.

서화에 몰입하는 생활은 조선시대 초·중기까지만 해도 왕이나 왕자, 혹은 재력 있는 양반이나 누릴 수 있는 고급문화였다. 그러나 18세기 들어서 농업 경제력이 커지고 화폐경제가 발달하면서 부를 거머쥔 중인 계층이 컬렉션 대열에 끼어들기 시작한다.

'의관'이었던 석농 김광국은 중인 컬렉션 시대를 연 상징적인 존재다. '글로벌 마인드'를 지닌 그의 컬렉션은 네덜란드 동판화에서부터 일본의 우키요에까지 망라하는 국제적인 규모였다. 게다가 석농은 수집에만 그치지 않았다. 자신의 서화 수장품收藏品으로 화첩『석농화원石農畵苑』을 만들어 그림마다 간단한 평문을 곁들이는 등 컬렉션의 품격을 높였다.

근대 컬렉터로는 위창 오세창이 있다. 역관에서 독립운동가, 언론인, 민족문화운동가로 활약한 위창은 경술국치 이후 서화의 세계에 몰입했다. 추사 김정희의 제자이자 컬렉터였던 이상적에게 영향을 받은 컬렉터 오경석의 아들답게 위창은 일제치하에서 수탈당하는 우리 문화재를 필사적으로 지켜냈다. 그는 수집한 골동서화를 체계적으로 정리하여, 우리나라 최초의 고서화 인명사전이자 자료집인『근역서화징槿域書畵徵』(1928)을 출간했다.

위대한 컬렉터는 위대한 예술가의 인큐베이터였다. 컬렉터들은 당대의 유명 서화가와 교류하며 안목을 키우는 한편 귀한 수장품으로 서화가들의 창작에 영향을 끼쳤다. 안견은 안평대군의 수장품을 보면서 최신 화풍을 습득했고, 낙타를 직접 본 적이 없는 현재 심사정은 '큰손 컬렉터' 상고당의 수장품을 통해 낙타를 접하고 낙타 그림을 남겼다. 사천의 컬렉션 행위는 겸재가 진경산수의 걸작을 낳는 힘이 되었고, 역관 출신의 컬렉터 이상적의 서책 수집이 없었다면 추사의「세한도」는 결코 그려지지 않았을 것이다.

조선시대 예술에 미시적으로 접근한 이 책은 세 가지 특징이 주목된다. 첫째는 서화 골동품 수집 사회로서 조선시대의 재발견이고, 둘째는 화가의 그늘에 가려져 있던 컬렉터에 대한 본격적인 조명이다. 셋째는

깊이 껴안다

조선의 서화 수집이 오늘날의 미술품 컬렉션과 다를 바 없다는 점에 대한 깨달음이다.

사실 미술품 컬렉션에 대한 인간의 욕망은 옛날이나 오늘날이나 비슷한 양상을 띤다. 순수 컬렉팅과 경제적 투자, 재력과 컬렉션의 관계, 외국 작품 선호와 위작의 문제 등 조선시대 서화 수집의 명암은 지금의 미술시장에서도 그대로 재연되고 있다. 컬렉터가 주인공인 이 책은, 그동안 몰랐던 조선의 컬렉션 문화를 생생하게 복원하는 가운데 오늘날 우리의 미술품 컬렉션이 단순한 '수입산'이 아니라 자생적인 '문화적 DNA'의 발현임을 보란 듯이 인식시켜준다.

2015년 8월에, 석농 김국광의 전설적인 화첩 『석농화원』 육필본이 『김광국의 석농화원』(유홍준·김채식 옮김, 눌와, 2015, 총 632쪽)으로 번역 출간되었다. 특히 이 양장본은 화첩에 실려 있던 것으로 알려진 그림 중 현전現傳하는 130여 폭을 찾아 원래 화첩의 체제에 맞춰 수록하고 있다. 덕분에, 원문과 해당 그림을 한꺼번에 감상할 수 있다. 이 화첩의 가치와 회화사적 의의는 권두에 실린 유홍준의 해설(「석농화원의 해제와 회화사적 가치」)을 통해 상세히 알 수 있다. 권말에는 원서의 제책 방식대로, 육필본을 영인하여 붙였다.

김상엽 지음

『미술품 컬렉터들』

일제강점기의
우리 미술품
컬렉터들

2000년대 들어, 우리나라 미술시장과 경매에 관심을 가지면서 찜찜했던 것이 하나 있다. 현대와 전근대의 미술품 수집 동향은 관련 자료를 통해 어느 정도 파악하고 있었는데, 근대는 비교적 쉽게 접할 수 있는 자료가 부족해서 거의 백지 상태였다. 하여 근대는 곧 간송 전형필만 맹활약한 시기 같은 떨떠름한 이미지로 남았다. 그러던 중에 이 책의 저자를 알게 되었다. 일제강점기의 경매도록에 실린 고서화를 도판으로 소개한 『경매된 서화』(시공사, 2005)에서였다. 여기에 첨부된 「한국 근대의 고미술시장과 경매」 같은, 저자의 근대 미술시장과 경매 관련 연구는 내게 '복음'이었다. 덕분에, 조선시대를 거쳐 근현대에 이르는 우리의 미술품 수집과 미술시장의 전체 지형과 동향을 어느 정도 감 잡을 수 있었다.

『미술품 컬렉터들』은 우리나라 미술시장사의 '빠진 고리missing link'다.

깊이 껴안다

전근대와 현대 사이에 누락된 근대의 미술시장과 경매 상황을 시대적 맥락 속에서 자세히 복원한다. 당시 우리 미술시장의 지형은 물론 미술품 거래의 주체인 수장가收藏家가 간송 이전에도 많이 있었음을 구체적으로 확인시켜준다.

사실 미술시장 관련서가 많기로는 미술시장과 경매가 활성화된 현대다. 그리고 전근대라고 일컫는 조선시대와 그 전 시기의 미술품 수집과 유통에 관해서는 이미 단행본이 나와 있다. 전문서로는 『조선시대 서화 수장 연구』(신구문화사, 2012)와 『한국 근대 서화의 생산과 유통』(해피북미디어, 2014) 등이 있고, 대중서로는 조선시대에서 지금까지 컬렉션의 역사와 대표적인 컬렉터들의 삶을 소개한 『명품의 탄생』(산처럼, 2009)과 조선시대의 왕에서부터 양반, 중인에 이르기까지 컬렉터들을 다룬 『조선의 그림 수집가들』 등이 있다. 근대만 누락된 기형적인 현실에서, 이번에 근대의 컬렉터를 다룬 『미술품 컬렉터들』이 출간됨으로써 독자는 조선시대에서 근대를 거쳐 현대까지의 미술시장 관련서를 만날 수 있게 되었다.

이 책은 미술품을 수용자적 측면에서 접근한다. 1부에서 미술품 거래와 수집 문화 같은 근대 미술시장의 전체적인 지형을 조감한 뒤, 2부에서는 당대 수장가들의 삶과 미술품 수집 경로, 수장 문화 등을 실증적으로 다룬다. 저자는, "근대의 미술품 수장가를 떠올리면 제일 먼저 전형필이 연상되지만, 전형필 이전에 이미 여러 중요한 수장가들이 있었고, 또 그들이 있었기에 전형필 같은 대수장가가 나올 수 있었다는 사실을 말하고 싶었다"[6쪽]라고 한다. 즉, 책의 방점은 간송 전형필 이전의 수장가들에게 찍혀 있다는 뜻이다.

우리 미술품이 매매되기 시작한 것은 19세기부터였다. 이는 그 전까지 애완의 대상이었던 미술품이 시장의 상품으로 전환되었음을 의미한다. 하지만 우리나라 근대 수장가들의 윤곽이 형성된 것은 20세기 초반이다. 즉, 1920년대를 거쳐 1930년대에 고미술품 거래가 활성화된 덕분이다. 1906년 일본인에 의해 첫 경매가 이뤄진 이래, 일본인 고미술상 10여 곳이 연합하여 설립한 경성미술구락부1922~45를 통해 본격적인 미술품 경매가 시작되었다.

일본인 수장가들 틈에서 두각을 나타낸 우리 수장가로는 '근대 미술사 최고의 권위자이자 수장가'인 위창 오세창과 우리 문화재 수호를 위해 미술품을 사 모은 간송이 가장 유명하고, '제국주의의 협력자이자 문화애호가'인 다산 박영철, 최초의 치과의사이자 수장가인 토선 함석태, 근현대 우리 정치사의 거물로서 국무총리까지 지낸, 최고의 미술품만 수장했던 창랑 장택상, 항문외과의사로서 고미술품을 투기 대상으로 본 청원 박창훈, 조선 왕실의 마지막 내시였던 대수장가 송은 이병직, 그리고 우리 미술을 사랑한 야나기 무네요시 같은 일본인 수장가 등이 있다. 이들은 신분, 직업, 수장품의 종류, 수장 방향 등에서 다양한 양상을 보여준다.

우리 문화재 수호자인 간송의 영향 탓이 크겠지만 흔히 일제강점기의 고미술품 수집 행위는 민족문화를 지킨 애국적인 행위로 간주되고 있다. 그런데 당대의 '스타 의사'였던 '졸부 컬렉터' 박창훈처럼 미술품이 주는 경제적 이득을 노리고 수집에 열중한 투기꾼도 적지 않았다. 수장가 유형도 다양했다. 수장품 자체로는 빼어난 친일파도 있었고, 정치인(장택상, 소전 손재형), 의사(박병래, 함석태, 박창훈), 경제학 전공자(한상억)

도 있었다. 저자는 우리 근대의 고미술품 수장가 유형을 세 가지로 구분한다. 수장품 처리방식을 기준으로 분류한 '수장형' '산일형' '처분형'이 그것이다.

먼저 수장형은 "고미술품을 한번 수장하면 밖으로 내보내지 않거나 공공의 이익을 위해 기증하는 유형"을 일컫는다. 오세창, 박영철 그리고 백자수집으로 유명한 내과의사 박병래, 전형필 등이 대표적이다. 산일형은 "고미술품을 수장했으나 결국에는 수장품이 흩어져 없어져버린 유형"으로, 이는 자의에 의한 경우와 타의에 의한 경우로 구분된다. "권력에 의해 수장품을 강탈당한 함석태"를 제외하면, 오세창, 장택상, 친일귀족인 한상억, 손재형 같은 이들이 자의에 의한 경우다. 처분형은 "고미술품을 다량 수집했다가 한꺼번에 모두 처분해버리는 유형"^{이상 123~24쪽}으로 경성미술구락부에 자신의 소장품을 경매로 판 박창훈과 자신의 방대한 수장품을 세 차례에 걸쳐 처분한 이병직이 대표적이다.

그중에서도 흥미를 끄는 인물은 친일파 수장가 박영철이다. 철저한 친일행각으로 유명한 그는 수많은 미술품을 사 모았다. 인생행로와 수장가로서의 모습이 극과 극이지만 미술품 수집에서는 모범을 보였다. 흩어져 있던 고서화를 수집하여 『근역화휘』(3책), 『근역서휘』(전35책), 『연암집』(전6책)을 간행한 것이다. 죽기 전에는 서울대학교의 전신인 경성제국대학에 모두 기증한다. 그것이 아이러니하게도 서울대학교박물관의 초석이 되었다.

일본인이 접수했던 미술시장에서 우리 목소리를 낸 오봉빈의 활약도 있다. 본격적인 화랑인 '조선미술관'을 운영했던 그는 우리나라 최초의 미술품 전시 기획자였다. 1938년 개최한 '조선명보전람회'에서는 당대의

거물급 수장가와 조선총독부박물관, 이왕가박물관 등의 기관에서까지 작품을 출품했다. 조선시대를 밝힌 유명 화가들의 걸작이 두루 나와서, 도록에 실린 작품만 130여 점이다.

정치인 장택상의 경우는 양적으로나 질적으로 최고의 미술품만 모은 것으로 알려져 있는데, 시흥과 노량진 별장에 나누어 보관하던 소장품들이 한국전쟁 때 소실되고 만다. 안타깝고 아쉽기 그지없다. 현재 남아 있는 창랑의 구장품으로는 국보 제107호인 「백자철화포도문항아리」(이화여대박물관 소장), 추사 김정희의 「불이선란도」(개인 소장)가 유명하다. 지금까지 우리 근대 골동품의 수장과 수장경로 등은 별다른 주목을 받지 못했다. 그것은 우리나라 근대의 고미술시장이 일본에 의한 제국주의적 수탈과 함께 시작되었다는 점과, 근대 이후의 골동품의 수장과 매매가 도굴, 밀매, 위조 등의 왜곡된 양상으로 진행되었고, 또 고미술품 매매를 치부나 투기의 수단으로 여긴 부정적인 측면에 직간접적인 원인이 있다. 그럼에도 연구 성과가 속속 이어지고 있어, 앞으로의 전망을 밝게 한다.

우리가 근대의 미술시장과 컬렉터에게 주목해야 하는 이유는 분명하다. 일제강점기에 형성된 미술시장의 구조와 미술품의 평가 기준과 미감이 지금까지도 여전히 영향력을 행사하고 있기 때문이다. 이 책은 우리 근대 미술시장으로 가는 듬직한 내비게이션이다.

옛그림을 보는 법
사라진 몽유도원도를 찾아서
옛 화가들은 우리 땅을 어떻게 그렸나

추상, 세상을 뒤집다
교수대 위의 까치
마네 그림에서 찾은 13개 퍼즐조각

세계를

해석하다

허균 지음

『옛그림을 보는 법』

상징으로 본
옛 그림
감상법

 물풀 사이로 물고기 세 마리가 화
폭 아래위에서 헤엄치고, 위쪽에서는 꽃잎 몇 개가 물결을 따라 흐른다.

 오원 장승업의 「궐어도^{鱖魚圖}」는 이처럼 단순하다. 외형만 보면 물고기
가 있는 물속 정경일 뿐이다. 그런데 그림의 씨앗은 당나라의 은자^{隱者}
장지화가 쓴 「어부사」 중 한 구절에서 시작한다. "서새의 산 앞에는 백로
가 날고, 복숭아꽃 흐르는 물엔 쏘가리가 살찐다"가 그것. 그렇다면 물
고기는 '쏘가리'가 되고, 꽃잎은 '복숭아꽃'이 되겠다. 이런 정보를 바탕
으로 하면, 그림의 질이 예사롭지 않다. 「어부사」의 호위를 받은 탓에
사뭇 그윽해진다. 따라서 이 그림의 의도는 쏘가리를 잘 그린 데 있지
않고, "모든 것이 자연 이치에 따라 생을 구가하는 모습을 표현한 것"^{이상}
^{82쪽}에 있음을 알 수 있다.

 문인화의 대표작으로 꼽히는 추사 김정희의 「세한도」. 송백 네 그루

와 초옥 한 채에 긴 발문이 전부인 이 그림은 표현이 서툴지만 걸작으로 평가받는다. 왜 그럴까. 어려울 때 빛나는, 사제 간의 변함없는 의리를 지조와 절의라는 선비의 신념을 담았기 때문이다. 이런 그림을 제대로 감상하려면 『논어』에 대한 이해가 필요하다. 추사가 『논어』「자한」편의 한 구절을 빌려 자신의 심경을 전해서다.

조선의 선비화가 강희안의 「고사관수도高士觀水圖」는 턱을 괸 채 물가에 있는 선비의 모습을 담았다. 이 그림에서 선비가 주시하는 것은 무엇일까? 물가의 경치일까, 물속 세상일까? 아니다. 선비는 자연의 오묘한 이치를 물을 통해 관조하는 중이다.

옛 그림을 즐기기란 쉽지 않다. 우리는 서양화에 대해서는 밝으면서 정작 우리 옛 그림에 대해서는 까막눈이다. 그림의 소재나 색깔이 다양한 상징과 의미를 거느리고 있는데다가, 급격한 서구화에 따라 그것을 이해할 수 있는 문화적인 토대가 유실되었다. 이 책은 전체 13장에 걸쳐 산수화, 사군자, 시의도詩意圖, 신선도, 십장생도, 고사인물화, 문자도, 일월오봉도, 민화 등 다양한 장르를 포괄하며 옛 그림에 깃든 상징과 의미를 담백하게 가이드해준다.

옛 화가들은 소재를 직접 보고 그리지 않았다. 저자에 따르면 자신이 아는 것과 생각하는 것, 보고 싶은 것을 그렸다. 그림의 소재가 비록 자연물일지라도 그것은 "자연 그 자체가 아니라 화가에 의해 재해석된 제2의 자연"332쪽인 것이다. 그러므로 옛 그림을 이해하려면, 그림 속에 숨겨진 의미와 상징, 당대 사람들의 생각과 미의식 등을 알아야 한다. 왜 그럴까?

"우리 선조들은 대상을 바라보되 외형에 집착하지 않고 일정 거리를

두고 주관적 감성으로써 관조했다. 예컨대 소나무를 두고도 외관의 아름다움보다는 한겨울에도 푸른 생태적 속성을 사랑했고, 소나무에 얽힌 옛 성현들의 환영을 찾는 데 더 관심을 두었다. 이와 같은 사고 구조는 개인적 차원이 아니라 당대 사람들이 공통적으로 가지고 있었던 것이다."5쪽

지금 우리가 국립중앙박물관에서 접하는 옛 그림은 대부분 선비들이 남긴 것이다. 올바른 감상을 위해서는 어떻게 해야 할까? 먼저 선비들의 사고구조부터 알 필요가 있다. 선비들은 옛 성현들의 행적과 정신세계를 흠모했다. 이는 자연스럽게 그림의 모태가 되어, 중국 고사의 일화나 성현이 남긴 시문을 표현하는 방식으로 가시화되었다. 산수인물화, 고사인물화, 시의화 등이 그것인데, "선비들은 고사인물화를 감상하면서 주인공의 사상과 행동이 갖는 가치와 의미를 새겼다."192쪽 우리는 이를 통해 당시 선비들의 생각과 바람을 헤아려볼 수 있다.

옛 그림은 '겉'과 '속'이 다르다. '서권기'와 '문자향文字香'을 숭상하고 외형 모사를 천한 기예로 치부했던 선비들은 그림을 보되 '겉'보다는 '속', 즉 그림 속에 깃든 정신을 중시했다. 그래서 저자는 '옛 그림을 보는 법'으로 그림의 '진성眞性'과 '가형假形'을 구분해서 설명한다. "숨어 있어 보이지 않는 무형의 것이 진성이라고 한다면 겉으로 드러나 보이는 유형의 것이 가형"6쪽이다. 같은 맥락에서 신숙주도 "가짜로써 진상을 이끌어낸다"26쪽며, 진성에 무게를 실었다. 저자는 이에 따라 "가형을 통해 진성으로 들어가는 능력"6쪽을 '안목'이라고 정의한다.

선비화가 양송당 김시의 「와우도臥牛圖」는 소 한 마리가 웅크리고 있는 심심한 그림이다. 여기서 소는 단순한 가축이 아니다. 고고한 은자의 상

319

징이다. 소의 상징성을 아는 순간, 그림이 광채를 띠기 시작한다. 소치 허련의 「일지매도」도 가형은 단출하다. 화제畫題를 빼면, 그림이라고는 매화 한 가지가 전부다. 이 그림 역시 매화로 상징되는 봄소식을 전하는 데 속뜻이 있다. 따라서 화가의 뜻을 표현하기 위한 가형이 매화라면, 봄소식은 진성이 된다. 이처럼 소재의 참뜻을 알면 화가의 의도를 쉽게 파악할 수 있다. 나아가 소재를 매개로 옛 그림과 깊이 교감할 수 있다.

　옛 그림 바로보기는 그림만 뚫어지게 본다고 해서 되는 것은 아니다. 어떻게 해야 할까? 저자는 "일단 그림을 접어두고 옛 화가들과 인식을 공유하고 정서에 공감할 수 있는 길을 찾아야 한다"328쪽라고 조언한다. 그런 가운데 옛 그림의 진성을 보는 법을 제시한다. 우선 『시경』 『서경』 같은 '고전 가까이하기'와 조상의 '문집 가까이하기'다. 그래야만 조상들의 사고방식과 그들이 지향했던 세계와 미의식 등을 이해할 수 있다고 한다. 또 유교 역사관의 핵심 원리인 '상고주의尙古主義'다. 선비들이 옛 문물을 숭상하고, 그것을 표준으로 삼으려 했던 만큼 본보기가 되는 인물과 일화는 반복해서 그림의 소재로 애용되었다. 옛것이 지금보다 옳고 좋다는 것이다. 이는 당대 사람들이 내면화하고 있는 공통된 생각이었다. 따라서 고전이나 옛 문물과 내통하는 옛 그림을 감상하는 일은 일석이조가 된다. 고전을 통해 그림의 진경에 다가갈 수도 있고, 반대로 그림을 통해 고전의 진수를 경험할 수도 있다.

　저자는 유교에 길든 선비들의 그림뿐만 아니라 십장생, 모란, 연꽃, 잉어 등을 통해 자손 번창, 부귀와 안락, 출세, 무병장수 등을 표현한 길상 장식미술도 소중히 챙긴다. 다양한 그림 장르와 주제를 한 권에 눌러 담은 셈이다. 그럴만한 이유가 있다. "옛 그림과 장식미술에 대한 올바른

이해는 미술품 하나하나에 대한 지식의 폭을 넓히는 차원을 넘는 민족문화의 이해라는 의미를"[333쪽] 가지기 때문이다. 그러니까 저자는 이 책에서 '민족문화의 이해'라는 차원을 염두에 두고 '옛 그림과 장식미술의 이해'를 시도한 것이다. 옛 그림은 자연과 인간에 대한 선조들의 사고체계와 원초적인 욕망, 미의식 등을 고루 담은 '타임캡슐'이다. 이 책은 그런 옛 그림의 상징세계는 물론 공부 비법까지 세세히 짚어주며 '옛 그림을 보는 법'에서 '민족문화를 즐기는 법'으로, 감상의 지평을 자연스럽게 확장시킨다.

김경임 지음

『사라진 몽유도원도를 찾아서』

「몽유도원도」의
깊은 슬픔

1447년 4월, 안평대군은 꿈속에서 다녀온 무릉도원을 화가 안견에게 그리게 한다. 그렇게 사흘 만에 신비한 「도원도」가 완성된다.

「몽유도원도」는 안견의 「도원도」에 안평대군의 「도원기」를 비롯한 김종서, 성삼문, 박팽년, 이개 등의 사육신과 정인지, 신숙주 같은 문인 22명의 찬문撰文이 붙은 대형 서화로, "왕실과 신하들이 일치단결하여 이루어낸 세종조 수성의 태평성대를 상징"22~23쪽한다. 그렇지만 안평대군에게는 불행의 씨앗이기도 했다. 「몽유도원도」는 안견이 그림을 그린 후부터 1453년까지 6년간 세상에 존재하고 사라진다.

이 서화가 태어난 때는 조선의 황금기였던 세종조였다. 하지만 '조선의 봄'은 길지 않았다. 세종 이후 보위에 오른 문종이 단명하자 안평대군의 형인 수양대군(세조)이 쿠데타를 일으킨다. 1453년의 피비린내 나

　　세계를 해석하다

는 계유정난이 그것이다. 권력에 뜻이 없던 안평대군은 북악에 무계정사를 짓고 「몽유도원도」에 의지하며 은둔했음에도 수양대군은 안평대군에게 역적 혐의를 씌워 사사한다. 더불어 안평대군의 방대한 수집품도 남김없이 파괴한다. 「몽유도원도」의 행방이 묘연해진다.

세종의 셋째 아들인 안평대군은 시서화詩書畵에 능한 당대의 지식인이자 조선 최대의 개인 예술품 수집가였다. 「몽유도원도」는 그런 안평대군의 꿈을 소재로 한 그림이지만 단순히 사적인 꿈의 기록에 머물지 않는다. 이 그림에는 한 시대의 이상향과 문화적 성취, 그때까지의 회화적인 역량이 집약되어 있다. 게다가 계유정난으로 인한 안평대군의 비참한 죽음, 찬문 당사자들의 분열과 골육상쟁, 수양대군의 왕위찬탈과 사육신 사건으로 이어지는 세종조 직후의 처참한 파탄을 고스란히 체현한 서화작품이 「몽유도원도」이기도 하다. 저자는 「몽유도원도」를 "과거 1천여 년에 걸쳐 도원을 그린 수많은 유명한 그림 중에서 오늘날 현존하는 가장 오래된 그림이라는 사실 하나만으로도 세계적인 보물"381쪽임을 역설한다.

1893년, 행방불명된 「몽유도원도」가 300년 만에 모습을 드러낸다. 그것도 우리나라도 아닌 일본에 나타난 것이다. 저자는 일본 사쓰마 번(현 가고시마현)을 700년간 통치해온 시마즈 가문이 「몽유도원도」를 소장했다는 사실을 접하고는 이를 토대로 이 서화작품이 일본으로 건너가게 된 과정을 추적한다. 그 결과, 시마즈가의 17대 당주인 시마즈 요시히로가 임진왜란 때 약탈해갔을 가능성에 혐의를 둔다. 「몽유도원도」가 자취를 감춘 지 150년 후의 일이다. 시마즈는 임진왜란 때 출정한 왜장으로서, 1592년 5월 말 임진강 전투 뒤에 경기도 영평에 주둔한 적이 있었

도연명의 「도화원기(桃花源記)」에 나오는
무릉도원은 난세를 벗어나 자연에서 정신적
자유를 추구하려는 동아시아인들의 이상향을
일컫는다. 「도화원기」가 있었기에 안견은
안평대군의 꿈 이야기를 듣고 사흘 만에 그림을
완성할 수 있었다. 안견은 험준한 바위 사이로
흐드러지게 핀 복숭아꽃밭을 과감한
구도로 담아 이야기를 전개했다.

안견, 「몽유도원도」, 비단에 수묵담채,
38.7×106.5cm, 1447년,
일본 덴리대학교 도서관

기 때문이다. 경기 북부에는 안평대군이 큰 후원자였던 조선 왕실의 원 찰 '대자암'이 있었다. 저자는 이를 토대로 「몽유도원도」가 대자암에 숨 겨져 있다가 시마즈의 손에 들어갔을 것이라고 추정한다.

「몽유도원도」는 다시 일본의 시대적 상황과 얽히면서 여러 사람의 손 을 거친다. 시마즈 본가에서 시마즈 분가로 이전되어 70여 년 동안 전해 지다가 쇼와 금융공황으로 경제난이 가중되자 15대 당주인 시마즈 시 게마로가 3천만 엔의 담보금을 받고 후지타 데이조한테 넘긴다. 이후 사 업가 소노다 사이지, 그의 아들 소노다 준, 그리고 골동품상 루센도의 회장 마유야마 준키치를 거쳐, 1950년 현재의 소장처인 덴리대에 매각 된다.

그동안 「몽유도원도」에 관해 적잖은 글을 접해온 처지에서, 가장 관심 을 끈 대목도 「몽유도원도」가 걸어온 길이었다. 말하자면 텍스트 안쪽이 아니라 텍스트의 바깥이다. 지금까지 몽유도원도 관련서나 글은 대부 분 텍스트의 안쪽, 즉 그림의 탄생 배경과 화풍, 작품의 특징 등이 내용 의 중심이었다. 이런 현실에서, 이 책은 한걸음 더 나아간 셈이다. 사라 졌던 「몽유도원도」가 일본에서 유랑하며 덴리대 도서관에 소장되기까지 의 자세한 행방은 우리에게 거의 알려지지 않았다. 물론 원로 미술사가 안휘준 선생이 쓴 『안견과 몽유도원도』(사회평론, 2009)에 일본에 소장된 배경이 언급되어 있기는 하나 이 책만큼 자세하지는 않다. 이 신산한 여 정은 흥미롭고, 안타깝다. 흥미롭다는 것은 저자의 노력 덕분에 「몽유도 원도」의 떠돌이 과정을 상세히 알 수 있게 되었다는 뜻이고, 안타깝다 는 것은 「몽유도원도」가 우리 물건임에도 일본에서 주거니 받거니 하는 취급을 받은 불편한 현실 때문이다.

저자는 오랫동안 우리나라와 일본에서 각종 자료를 수집하고 유적을 답사하며, 「몽유도원도」가 겪은 유랑의 시간을 재구성한다. 실증적인 자료에 바탕한 디테일이 이 책의 힘이다. 그리고 저자가 계유정난 후 「몽유도원도」가 보존되었을 것이라고 추론한 대자암과 「몽유도원도」의 산실인 수성동 계곡의 비해당, 안평이 꿈에서 본 무릉도원 같다고 한 백악산 뒤쪽의 무계정사 등의 위치에 대한 치밀한 조사와 연구가 앞으로 진행되어야 한다면서, 자신이 답사로 확인한 곳을 소개한다.

저자는 미학을 전공한 문화 전문 외교관으로서, 문화외교 분야에서 쌓은 경험과 연구를 토대로 세계의 약탈 문화재를 소개한 전작 『클레오파트라의 바늘』(홍익출판사, 2009)에서 간략하게 다룬 바 있는 「몽유도원도」의 사연을 이번에 단행본으로 분가시켰다. 이 책은 「몽유도원도」의 탄생과 유랑으로 본 세종조에서 일제강점기까지의 역사서로 읽을 수도 있다. 워낙에 「몽유도원도」의 역정이 드라마틱한 탓에 특별한 구성 없이도 이야기는 추리물처럼 흥미진진하게 읽힌다. 「몽유도원도」는 우리 역사의 심연으로 가는 최고의 티켓이다.

개인적으로, 이 책을 통해 해소된 의문이 있다. 예전에, 매물賣物로 나온 「몽유도원도」를 우리가 구입할 수 있는 기회가 있었는데도 그것을 놓쳤다는 골동계의 비화秘話를 접한 적이 있다. 그래서 「몽유도원도」만 생각하면 절호의 기회를 놓친 데 대한 안타까움이 일었는데, 이번에 이 비화가 사실이 아닐 수도 있음을 알았다.

사연은 대강 이렇다. 1947년 장석구라는 매국적 골동상이 「몽유도원도」를 가지고 부산에 와서 팔려고 했지만 300~400원이라는 고가여서 구입하려는 사람이 없자 다시 일본으로 가져갔다는 것이다. 이에 대해

저자는 의혹을 제기한다. 당시에 「몽유도원도」는 이미 문화재 전문 취급 회사 류센도의 소유였던 이상, 그것을 평판이 좋지 않은 골동상에게 맡겨서 국내에 매매하려 했다는 것은 상식적으로 말이 안 된다고 한다. 무엇보다도 그때 이 서화는 일본의 국보(현재는 중요문화재)로 지정되어 있었던 탓에, 반출에는 정부의 엄격한 심의를 통한 허가가 필요했다. 따라서 장석구에 의한 반출이 그런 심사를 거쳤는지도 의문이라며, 저자는 이렇게 말한다.

"장석구가 상당한 담보를 걸고 류센도에게서 이 서화를 빌렸다고 믿어야 할지, 또는 장석구가 들고 온 서화가 가짜였다고 보아야 할지 알 수 없는 일이다."[371쪽]

내가 알기로, 국내에서 이렇게 합리적으로 의혹을 제기한 경우는 없었다. 상당히 설득력 있는 스토리를 가진 탓인지, 「몽유도원도」 매물 비화는 우리 고미술계에서 사실로 통용되고 있는 실정이다. 어느 쪽이 사실인지 알 수는 없지만 일단 저자에 의해 「몽유도원도」를 둘러싼 골동계의 비화는 사실 여부 검증의 필요성이 제기된 셈이다.

안타까움은 또 있다. 안평대군이 역적으로 몰려 죽임을 당한 후 그가 소장했던 수많은 고금의 명품 서화와 안평대군의 서화들이 모두 소실되었다는 사실이었다. 안견은 안평대군이 수집한 중국 명화들을 직접 보고 연구하면서 예술가로 대성할 수 있었다고 한다. 안견이나 「몽유도원도」 관련서에서 이런 대목을 접하면 마치 전설 같다는 느낌을 지울 수 없었는데, 기록으로 남아 있는 작품 목록을 보고는 안견의 일화가 사실임을 실감했다. 그렇다고 안타까움이 사라진 것은 아니다.

아무튼, 역사적인 맥락 속에서 「몽유도원도」의 존재를 확인시켜주는

이 책은 저자의 열정으로 담금질한, 「몽유도원도」에 관한 가장 뜨거운
책이다.

세계 각지에 흩어져 있는 약탈 문화재와 반환 협상에 관한 이야기는
2009년에 나온 『클레오파트라의 바늘』이라는 책에 담겨 있다. 이
책은 2017년 6월 『약탈문화재의 세계사』(전2권; 홍익출판사)로 재출간
되었다. 제1권은 '돌아온 세계문화유산', 제2권은 '빼앗긴 세계문화
유산'이라는 부제가 각각 붙었다. 「몽유도원도」와 관련된 글은 제2권
에 수록되어 있다.

그림 현장에서
풀어낸
진경산수의
비밀

풍경화는 실제 현장과 닮았을까? 닮았다면 얼마나 닮았을까?

이는 동서양의 산수화나 풍경화를 보면서 갖게 되는 의문이다. 모든 그림이 현실에 근거한 것은 아니지만 실경을 바탕으로 한 풍경이라면 한번쯤 그 현장이 궁금해지는 법이다. 이런 궁금증이 기획의 씨가 된 책으로 류승희의 『화가들이 사랑한 파리』(아트북스, 2005/2017)가 있다. 화가인 저자는 생전 처음 가본 파리임에도 불구하고 몇몇 풍경이 낯설지 않았다고 한다. 그것은 놀랍게도 세계 명화 도록에서 무수히 봐왔던 명화와 똑같은 풍경이었다. 저자는 이를 계기로 파리와 그 주변지역의 그림 현장을 답사하여, 현장 사진과 그림을 나란히 보여주는 책을 출간했다. 그렇다면 조선시대의 진경산수화의 실제 현장은 어떨까?

지난 30년간 진경산수화의 현장에서 일궈낸 성과물인 『옛 화가들은

겸재는 '있는 그대로'의 실경이 아닌
기억 속에 저장해둔 박연폭포를 그렸다.
자신감 넘치는 화법이 폭포에
생명력을 불어넣었다.

정선, 「박연폭포」, 비단에 채색,
119.5×52cm, 1750년대,
개인 소장

우리 땅을 어떻게 그렸나』는 그림만큼 그림 현장도 흥미로울 수 있음을 보여준다. 진경산수화 속의 풍경과 실경을 추적하는 과정이 마치 수사관의 현장검증처럼 치밀하면서도 실감나게 전개된다. 그래서 연구논문집임에도 불구하고 술술 읽힌다.

성리학의 이념으로 배태된 진경산수화는 실경을 대상으로 하되 당대의 조형이념과 화가 자신의 감동으로 발효시킨 그림이다. 이 진경산수가 등장하기 이전에 조선의 화단은 '중국제'인 관념산수 치하에 있었다. 비현실적인 기암괴석으로 가득한 안견의 「몽유도원도」가 대표적인 관념산수다. 이런 현실에서 출현한 진경산수화의 스타 작가가 바로 겸재 정선이다. 겸재는 진경산수화를 완성한 거장답게 「금강전도」 「인왕제색도」 「박연폭포」 등 수많은 걸작을 남겼다. 「금강전도」는 부감법으로 금강산의 전경을 비스듬히 위에서 내려다보듯이 그렸고, 「인왕제색도」는 인왕산보다 좌우의 폭을 압축해서, 「박연폭포」는 실제 박연폭포보다 물줄기를 크고 장쾌하게 그렸다. 그런데 이들 실경을 소재로 한 그림은 하나같이 과장되거나 재구성되어 있다. 왜 이런 결과가 생겼을까?

저자에 따르면 실경의 변형은 기억으로 그린 탓이다. 저자는 겸재의 진경산수화가 왜 실경과 닮지 않았는지를 탐색한 결과, 그것이 기억에 의지해서 그렸기 때문임을 깨닫는다. 사실 그랬다. 겸재는 현장 사생으로 실경을 닮게 그리는 데는 관심이 적었다. 그보다 기억 속에 저장해둔 풍경을 화폭에 재구성하는 방식으로 작업을 했다. 자연히 기억이 가물가물하면 실경은 간결해지거나 과장되었다. 또 강렬한 인상을 받은 풍경은 더 두드러지게 표현되었다.

힘찬 물줄기가 일품인 「박연폭포」를 보자. 거친 암벽 사이로 쏟아지

는 폭포와 정자 곁에서 '관폭'을 하는 선비 두엇. 그림의 주요 구성요소다. 폭포의 시원한 느낌이 생생하다. 만약 카메라로 찍듯이 폭포를 사실적으로 그렸다면 어땠을까? 시원한 느낌이 사라지고 얌전한 풍경화에 머물렀을 것이다. 박연폭포의 박진감에 매료된 겸재는 붓을 들어 감동적인 화면을 연출한다. 폭포의 길이를 네 배로 늘이고, 물과 암벽을 대비시켜 소리를 웅장하게 포착했다. 하단에는 선비들을 배치하여 폭포의 길이를 비교할 수 있게 했다.

총 세 점인 「박연폭포」는 실제 박연폭포를 스케치해서 그리지 않고, 순전히 기억으로 그렸다. 그중에 두 점이 세로로 긴 대작이다. 왜곡과 과장은 불가피했다. 실경의 사실적인 묘사보다 현장에서 받은 감동과 조형이념을 따랐기 때문이다. 당시 화가들이 떠받던 조형이념은 '이형사신以形寫神'이나 '전신사조傳神寫照'의 정신이었다. 형태를 그리되 정신을 함께 표현하는 것. 여기에 그림의 무게가 실려 있다. 따라서 겸재의 진경산수화는 조선의 명승을 통해 더 나은 이상을 꿈꾼 자들의 회화형식이기도 했다.

비록 겸재는 기억에 의존해 '마음에 품은 진경'을 그렸지만 실경사생에 무게를 둔 후배 화가들도 있었다. 모든 회화 영역에서 기량을 발휘했던 단원 김홍도가 대표적이다. 흔히 단원은 풍속화로만 알려져 있는데, 진경산수화 방면에서도 큰 자취를 남겼다. 단원 진경산수의 특징은 '눈에 비친 실경'이다. 현장을 사생하면서 실경을 닮게 그린 까닭에 대상의 사실성이 높다. 그래서 저자는 "단원의 진경 작품 속 현장에 실제로 서 보면 대체로 그림과 동일한 구도가 초점거리 50밀리미터 내지 35밀리미터 렌즈의 카메라 뷰파인더에 고스란히 잡힌다. 단원이 마치 카메라오브스쿠라(외부 화면을 안으로 비추는 암실 형태의 장치)를 사용한 것 같은 인

상"[23~24쪽]이든다며 진정한 의미의 사실적인 '진경' 산수화라고 말한다. 특히 저자는 단원의 그림 중에서 성긴 나무 사이로 보이는 보름달을 그린 「소림명월도」에 큰 의미를 부여한다. 명승고적을 그림의 주요 대상으로 삼던 데서, 일상 풍경을 포착한 그림이라는 데서, 바꿔 말하면 "성리학 이념이 아닌 인간의 눈에 비친 풍경을 정확하게 그렸다"[24쪽]는 점에서 근대적 조선화의 방향을 제시한다고 평가한다. 이 책은 겸재나 단원 외에도 진재 김윤겸, 지우재 정수영, 설탄 한시각, 동회 신익성 등 진경산수화와 관련된 화가들에 관한 전문적인 작가론과 작품론으로 진경산수의 존재감을 부각시킨다.

"정선이 상상력을 보태 발과 머리로 진경산수화풍을 완성하고, 이인상을 비롯한 문인화가들이 머리에 남은 아는 대로의 형상을 가슴으로 품어낸 산수를 그렸다면, 김홍도는 '눈'과 '손'으로 그린 화가다."

'겸재의 기억으로 그리기에서 단원의 눈으로 보고 그리기로!', 진경산수화의 진행 과정은 이렇게 요약된다. 알다시피 진경산수화의 생은 길지 않았다. 관념산수가 당대를 지배한 보편적인 산수화였다면, 진경산수는 일부 화가가 애정을 기울인 특수한 산수화였기 때문이다. 그래서 진경산수의 출현 이후에도 산수화의 주류는 여전히 관념산수였다. 게다가 망막에 어리는 대상보다 심상을 표출해야 한다는 생각에 바탕한 관념산수의 당당한 행보에 진경산수는 '비주류 회화'의 운명을 받아들일 수밖에 없었다.

그러나 이 땅의 체형과 체질에 주목한 첫 '신토불이 회화'로서, 진경산수화풍은 관념산수의 압도적인 기세에도 불구하고 면면히 이어졌다. 일제강점기를 거쳐 현대 작가들의 작품 속에서 진경산수의 신토불이

정신은 새롭게 부활하고 있다.

『옛 화가들은 우리 땅을 어떻게 그렸나』는 30여 년간 실경 그림의 현장을 답사해온 한 미술사가가 진경산수에 바치는 뜨거운 헌화다. 이 책은 저자의 전작인 『조선미술사기행 1』(다른세상, 1999)과 함께 읽으면 더 좋다. 비록 도판이 흑백이긴 하지만 조선 산수화의 모태가 된 진경산수의 현장을 찾아가는 금강산 기행이 자세히 실려 있다. 두 책 모두 옛 화가들이 사랑한 이 땅의 '진경'을 현장감 있게 보여준다.

이 글은 생각의나무 출판사에서 출간된 책을 읽고 썼다. 그런데 한동안 절판되었다가 2015년에 마로니에북스에서 같은 제목으로 재출간되었다. 두 책은 '같으면서 다른' 책이다. 재출간하면서 단행본으로서의 완성도를 높이고자 빼거나 새로 넣은 원고가 있기 때문이다. 2015년에 같은 출판사에서 재출간된, 이 저자의 『사람을 사랑한 시대의 예술, 조선 후기 초상화』도 도판의 해상도며 북디자인이 생각의나무 책(『옛 화가들은 우리 얼굴을 어떻게 그렸나』)보다 보고 읽기에 편하다. 그리고 저자는 실경과 그림을 비교하던 오랜 경험을 토대로, 2017년에는 『서울 산수』(월간미술)를 출간한다. 『옛 화가들은 우리 땅을 어떻게 그렸나』의 연장선에 놓인 이 책은 조선 후기 진경산수화 톺아보기의 '서울'편에 해당한다. 저자는 옛 그림의 실경 현장을 찾아다니며 서울과, 서울의 아름다운 산수 현장을 조명하되, 스케치북에 직접 실경을 그리며 옛 거장들의 눈과 생각에 가까이 다가간다. 저자의 진경산수화 톺아보기는 앞으로도 계속될 것 같다.

유토피아를 향한
‘추상미술’의
무한도전

　　　　　　　　　　추상미술은 종종 ‘두통 유발 장르’
로 희화화되곤 한다. 현실과 무관한 기하학적 도형이나 의미 없이 칠하
고 뿌린 듯한 물감의 향연은 그림에서 감동과 위안을 기대하는 사람들
에게 피로를 가중시키는 까닭이다. 이런 추상미술과 교감하기 위해서는
서양미술이 걸어온 길부터 숙지할 필요가 있다.

　19세기의 서양 미술가들에게 추상미술의 개발은 ‘선택의 문제’가 아니
라 ‘생존의 문제’였다. 과학기술의 발전과 사진의 출현으로, 오랫동안 자
연의 모방이나 재현에 충실했던 미술이 생존을 위협받았기 때문이다.
특히 사진의 등장은 현실을 리얼하게 묘사하는 재현미술을 쓸모없게
했다. 미술가들은 조형의 신천지를 찾아 ‘무한도전’에 나섰다. 추상미술
은 그 과정에서 탄생했다.

　19세기 후반, 위기에 처한 미술을 구하기 위해 ‘후기인상파 삼총사’가

출동한다. 폴 세잔과 빈센트 반 고흐, 폴 고갱이 그들이다. 이들은 공통적으로 눈으로 볼 수 없는 물체의 구조나 내적 표현을 추구했다. 세잔은 영원히 변치 않는 형태의 구조에서 미술의 본질을 찾았다. 자연의 형태에서 구, 원통, 원뿔이라는 근원적인 형태를 추출해낸 것이다. 이런 세잔의 생각은 피카소의 입체파로 이어졌다. 입체파는 세잔의 조형관을 한층 심화시켜, 자연을 동서남북, 위아래로 이뤄진 육면체의 입체로 단순화했다. 입체파에게 자연의 모든 형태는 육면으로 이루어진 기하학적 도형이었다. 여기서 한 단계 더 나아가면 완전한 추상이 된다. 이것이 세잔과 피카소를 '현대미술의 아버지'라고 부르는 이유다. 입체파는 20세기 미술의 보고였다. 이후에 등장하는 미래파, 구축주의, 신조형주의, 절대주의, 미니멀 아트 등에 직접적인 영향을 끼쳤다.

한편 반 고흐나 고갱은 색채를 통해 주관적인 감정의 표현(반 고흐)과 상징적인 표현(고갱)에서 미술의 본질을 찾았다. 이들의 주관적인 색채 표현 방식에 힘입어, 칸딘스키는 세계 최초로 형태 없이 색채만으로 이뤄진 추상미술을 개발했다. 또 이들의 선구적인 조형세계는 프랑스의 야수파와 독일의 표현주의를 거쳐 미국의 추상표현주의를 낳은 원천이 되었다.

20세기 미술이 대상의 '분석'에 몰입하면서 작가들의 관심은 이처럼 외부의 자연에서 내부로 향했다. "그림이 그림 내적 질서를 따른다는 것은 이제 미술이 우리가 살아가는 현실과는 아무런 관계를 갖지 않는, 예술을 위한 예술의 세계를 지향하게 된다는 것을 의미한다. 현실과의 연결고리가 끊어진 그림의 세계는 색과 색, 형태와 색의 관계에만 매진하게 되어 결국 그림이란 조형요소들 간의 관계만으로 이루어진 추상미

술이 되는 것이다."116쪽

세잔에서 비롯된 형태의 구조 분석과, 반 고흐와 고갱의 형태와 색채 분석에 이은 또다른 추상의 길은 무의식의 분석이었다. 다다나 초현실주의는 무의식 상태에서 일어나는 우연성(자동기술법)을 통해 추상에 도달했다. 후에 다다와 초현실주의의 자동기술법에서 태동한 미술사조가 20세기 미국미술을 대표하는 추상표현주의였다. "추상표현주의는 추상미술과 표현주의를 결합시킨 말로 형태를 알아볼 수 없을 정도로 파괴하여 추상에 이르는 미술"120~21쪽을 일컫는다. 그리고 이러한 분석의 손길은 마침내 회화의 물질적인 토대에까지 미쳤다. 즉, 캔버스를 이루는 지지대와 천, 물감에 주목한 것이다. 이로써 캔버스는 그 위에 무엇을 그리는 장소가 아니라 하나의 물체가 된다. 미술이 인간의 감정과 정신을 표현하는 수단이기보다 물체를 구축하는 쪽으로 방향을 튼 것이다. 이 드라마틱한 20세기 추상미술 오디세이의 끝자락에 미니멀 아트가 있다. 추상표현주의의 과도한 자기표현에 대한 반발로 출발한 미니멀 아트는 형태와 색채를 극도로 단순화하여 기본적인 조형만 남기는 미술이자 결국 미술이 사물이 되는 세계다.

원래 추상미술은 '공공의 적'이었다. 사람들에게 휴식과 위안을 주기보다 기존의 사회적·예술적 질서를 공격하고 파괴하는 속성이 강했다. 이런 속성은 곧 반발을 샀다. 시대가 급변하면서 독일과 러시아에서 추상미술이 먼저 몰락한다. 그리고 미국의 추상미술도 몰락의 위기에 처한다. 이때 구원자로 나선 평론가 클레멘트 그린버그였다. 그는 추상미술 그 자체로 자기 충족적이고 독립적이라는 예술적 자율성과 순수성을 강조함으로써 모더니즘의 정체성을 구현하는 한편 미국산 추상표

'보이지 않는 것을 보이게', 칸딘스키는 색채에 대한
다양한 경험을 음악적인 구성으로 화폭에 담았다.
그는 음악에서 색깔과 형태를 발견한 것이다.

바실리 칸딘스키, 「즉흥연주 27(사랑의 정원 Ⅱ)」,
캔버스에 유채, 120.3×140.3cm, 1912년,
뉴욕 메트로폴리탄 박물관

현주의를 자유의 상징으로 '이미지 메이킹'하는 데 일조한다. 추상미술은 성격상 좌파 성향의 유토피아를 지향했다. 따라서 전통도 거부하고, 기존의 질서와 가치관도 거부했다. 그러다보니 기존의 사회질서와 갈등이 생길 수밖에 없었다. 미국의 추상미술은 살아남기 위해, 이 이데올로기를 제거하고 순수한 조형미로 체질을 개선한다.

"일체의 정치적, 사회적 의식이 없이 오직 작가 자유의지의 발현인 예술을 위한 예술이라는 주장이다. 국가의 정책에 따라 미국은 잭슨 폴록의 추상미술을 대표적인 자유주의 미술로 채택하였고, 미국의 정치적 원조에 힘입어 추상표현주의는 1950년대 세계적인 미술이 되었다."159쪽

저자는 20세기 추상미술의 행보는 추상미술 이상의 의미가 있다고 한다. 그래서 추상미술에 관한 이해가 없는, 서양미술과 서양문화의 이해란 반쪽짜리에 지나지 않는다고 역설한다. 그도 그럴 것이 추상 미술가들의 목표는 캔버스 안에만 머물지 않았기 때문이다. 우리 주변에 흔한 사각형의 건물과 테이블, 컴퓨터, 책, 노트 등의 기하학적인 생활용품은 모두 추상의 산물이다. 그들의 목표는 현실을 추상적으로 재구축하는 것이었다. "지금 우리 눈앞에 펼쳐진 세상의 모습이 100년 전 추상 미술가들이 꿈꾸었던 세계이다. 현재 우리는 1백여 년 전 추상 미술가들이 꿈꾸었던 유토피아 속에서 살고 있는 것이다."167쪽

이쯤에 이르면, 추상미술을 다시 보지 않을 수 없게 된다. 추상미술이 미술세계만의 문제가 아니라 서양문화는 물론 동서양의 현대문화 전반의 문제라는 사실 때문이다. 그래서 이 책은 추상 미술가들의 꿈이라는 드넓은 지평에서 현실세계와 추상미술 세계를 돌아볼 수 있게 한다.

최근 국내 미술계에는 '단색화' 열풍이 거세다. 단색화는 모노톤의 화

면에 정신성을 강조한 1970년대의 우리 추상미술을 말한다. 이 책이 반가운 것은 단색화를 중심으로 한 추상미술의 정체가 궁금한 독자의 갈증을 '근원적'으로 달래주는 힘이 있기 때문이다. 게다가 저자가 한때 '추상미술 혐오자'였다가 열혈 '추상미술 전도자'로 거듭난 만큼 추상미술의 핵심을 짚어주는 이야기는 쉽고, 서술은 명료하다. 꼬리에 꼬리를 무는 추상미술의 흐름이 퍼즐처럼 재미있다. 이 책은, 편집디자인의 짜임새면에서 아쉬움이 있지만 골치 아픈 '추상미술'을 위한 효과 빠른 두통약임은 분명하다.

진중권 지음

『교수대 위의 까치』

진중권의
창조적인
그림 읽기

표지를 보면서 자꾸만 곱씹게 된다. 부제가 '진중권의 그림 읽기'가 아니라 '진중권의 독창적인 그림 읽기'여서다. 웬만해서는 부제에 '독창적인' 같은 수사는 사용하지 않는데, 이 책은 보란 듯이 내세웠다. 그것도 표지 상단에서, 대놓고 자랑한다. 어떤 점이 '독창적인'에 방점을 찍게 했을까? 저자만의 독창적인 그림 읽기란 어떤 것일까?

화가는 작업을 할 때 캔버스를 철저하게 경영한다. 허투루 배치하는 소재와 색깔, 형태가 없다고 보면 된다. 그럼에도 화가 역시 '시대의 수인囚人'인 탓에 당대의 조건이 허락하는 한도 내에서 작업을 하게 된다. 의식적인 행위 외에도 무의식적으로 개입되는 요소들 때문에 화가 자신도 이미지를 완벽하게 통제하지 못한다. 그림에 대한 나름의 읽기가 가능한 것은 이런 숨구멍 때문이다.

교수대의 모양이 어딘가 이상하다. 투시법을
이용하여 교수대를 비현실적인 형태로 그렸다.
이는 에스헤르 에서보다 수백 년이 앞서는
'불가능한 형태'로서, 부조리한 형상인 셈이다.
그렇다면 이 부조리한 교수대야말로 브뤼헐이
바라본 세계의 초상이 아닐까.

피터르 브뤼헐, 「교수대 위의 까치」,
오크패널에 유채, 45.9×50.8cm, 1568년,
다름슈타트 헤센 주립박물관

저자는 그림을 정독하되, 많은 경우 각 그림 속의 작은 디테일에 주목한다. 허공에 떠 있는 머리, 기괴한 형상 앞에서 책을 삼키는 사내, 허공에 나타난 손이 새긴 글씨, 광인의 두개골에 구멍을 내는 수술, 기이한 형태로 뒤틀린 교수대, 르네상스 시대 개구쟁이의 낙서, 뒷면인 동시에 앞면인 캔버스, 텅 빈 공간 속에 머리만 남은 개 등 저자의 호기심을 자극하는 특정 부분을 통해 그림을 자세히 들여다본다.

책의 제목이기도 한 「교수대 위의 까치」는 16세기 플랑드르 화가 피터르 브뤼헐의 그림이다. 차분한 전원풍경 가운데 서 있는 섬뜩한 교수대, 그 위에 앉아 있는 불길한 징조의 까치 한 마리, 다시 교수대 밑에서 춤추는 농민들과 농민의 행렬, 이 광경을 지켜보는 사내 등이 등장한다. 드라마틱한 구성이 호기심을 끈다.

저자는 당시의 '화가열전'을 참조하며 네덜란드의 속담을 언급한다. 브뤼헐의 작품 중에 100여 개에 달하는 속담을 그림으로 번역한 「네덜란드 속담」이 있듯이, 이 그림 속의 까치도 속담과 관련이 있다. '까치처럼 수다를 떤다'는 네덜란드 속담 말이다. 그래서 '교수대 위의 까치'는 입이 가벼운 사람들에게 보내는 브뤼헐의 블랙유머라고 말한다. 하지만 저자는 이런 해석을 다시 의문에 부치며, 교수대와 농민의 흥겨운 춤을 저항의 표현으로 읽어낸다. 즉, 교수대는 스페인의 지배를, 교수대에서 똥 누는 장면과 흥겨운 춤은 스페인 권력을 조롱하는 네덜란드 민중의 용기를 상징한다는 것이다.

저자의 그림 읽기는 이런 식이다. 해석을 가한 뒤, 다시 '과연 그럴까?' '정말 그럴까?'라고 의문을 제기하면서 계속 다른 해석으로 나아간다. 작품을 읽는다는 것은, 부단히 작품에 물음을 던지고 스스로 대답하는

뒷면을 그린 이 작품은 착시를 이용한다는
면에서는 옵아트와, 묘사의 정교함에서는
극사실주의와 통한다. 기스브레히츠는 시각적
농담으로 원근법적 공간의 환영을 조롱하고
있는데, 이 작품이 현대적으로 느껴지는 것은
이 때문이다. 그나저나 이 캔버스의 앞면에는
무엇이 그려져 있을까.

코르넬리스 기스브레히츠, 「뒤집어진 캔버스」,
캔버스에 유채, 66.4×87cm, 1668~72년,
덴마크 국립미술관

것임을 흥미진진하게 보여준다.

　화가의 삶과 작품이 태어난 시대, 당대의 사회문화적인 정보 등을 통해 퍼즐을 맞추듯이 그림의 의미를 조립한다. 이런 과정에서 저자는 표준화된 해석에 의지하기보다 '아무도 가지 않은' 새로운 길을 낸다. 예컨대 앞의 그림에서도 '브뤼헐의 그림＝풍자와 해학'이라는 일반적인 해석에서 한 걸음 더 나아가, 화가가 직면한 시대상황과 세상의 부조리를 드러내는 그림이라는 점에 주목한다. 그런가 하면 저자의 독해가 번뜩이는 대목은 옛 그림을 현대미술과 연결할 때다.

　저자는 브뤼헐 그림 속의 '교수대'에서 네덜란드 화가 에스허르를 떠올린다. 그것은 3차원의 공간에서는 존재할 수 없는 "'불가능한 형태 impossible figure'가 미술사에 등장한 최초의 예"114쪽라고 지적한다. 순환과 반복으로 확장되는 '불가능한 세계'를 선보인 에스허르보다 수백 년이 앞선 사례라며, 이 부조리한 형상의 교수대야말로 화가가 바라본, 온갖 부조리와 불합리로 가득 찬 세계의 실상일지도 모른다고 해석한다.

　그런가 하면 17세기의 그림인 코르넬리스 기스브레히츠의 「뒤집어진 캔버스」를 검토하면서 20세기 미국 모더니즘 담론과 상통하는 점을 읽어낸다. 이 그림은 캔버스의 뒷면을 캔버스와 똑같은 크기로 정치하게 그린 것. 저자는 이 그림을 17세기 네덜란드에서 유행한 '트롱프뢰유'가 완성에 도달한 것으로 본다. '트롱프뢰유 회화'는 캔버스 위에 그려진 가상의 사물이 실제로 착각되기를 원하는 그림이다. 그런데 트롱프뢰유는 화가가 공간을 평면으로 환원시킨다는 점에서 미국 모더니즘의 틀을 만든 클레멘트 그린버그가 말한 '평면성'의 원리를 연상시킨다.

　평면성을 유지하기 위해서 캔버스에 물감을 뿌린 잭슨 폴록, 역시 평

면성의 원리에 따라 미국 성조기를 그대로 그린 재스퍼 존스, 미니멀리스트들의 작품, 브릴로 박스를 재현한 앤디 워홀 등의 작품과 통한다. "기스브레히츠의 트롱프뢰유는 이렇게 추상표현주의, 미니멀리즘, 팝아트로 이어지는 미국 현대 예술의 전략을 닮았다. 게다가 착시를 이용하는 것은 옵아트와, 실물을 방불케 하는 정교한 묘사는 극사실주의와 상통하는 면이 있다."180쪽 사안의 핵심을 직관해내는 저자의 순발력이 그림 읽기에서 빛나는 순간이다. 「뒤집어진 캔버스」는 미국 모더니즘의 '오래된 미래'인 셈이다.

저자는 왜 그림을 꼼꼼히 읽는 것일까? 화가의 삶과 시대배경, 도상이나 화법 등으로 의미를 추측하면서 이렇게 말한다. "그저 도상의 출처를 알아내거나 화법의 역사를 파악하는 것만으로 작품을 이해했다고할 수는 없다. 그보다 더 중요한 것은, 작가가 의도했던 연출 속으로 들어가 그 분위기를 몸으로 체험해보는 것이 아닐까?"42쪽 그러니까 저자는 자신의 영혼을 울린 그림에 공감하기 위해서 디테일을 탐닉하는 셈이다. 물음을 던지고 자료를 통해 대답하는 과정을 반복한다. 또 자신이구한 대답에 다시 물음을 던진다. 왜 그럴까?

저자는 물고기를 잡아주는 대신 다양한 접근으로 물고기 잡는 법을가르쳐준다. "작품의 독해는 그저 남이 이미 읽은 궤적으로 그대로 따라가는 것이어서는 안 된다. 그것은 늘 새로운 물음, 새로운 해석으로 작품을 살아 있게 만들어야 한다."18쪽 중세의 초현실주의적인 그림에서 르네상스 시대의 그림, 네덜란드의 자화상과 풍속화 등으로 전개되는 열두 점의 그림 이야기는 독자로 하여금 작품을 스스로 읽도록 자극한다. 저자는 자신의 읽기가 정답이라고 내세우지 않는다. 수많은 읽기 중의

하나일 뿐이므로, 독자도 얼마든지 다르게 읽을 수 있다며 가능성을 열어둔다.

중세시대에 그림은 숭배의 대상이었지만 오늘날 그림은 전시의 대상이자 놀이의 대상이다. 지적인 놀이를 하듯이 그림을 독해하는 이 책은 독자를 창조적인 존재로 단련시키며, "진정한 의미의 감상은 작품을 통해 누구도 던지지 않았던 새로운 물음들을 생성시키는 것"[17쪽]임을 알려준다. 더불어 '독창적인' 운운한 부제가 결코 수사가 아님을 수긍하게 만든다.

박정자 지음
『마네 그림에서 찾은 13개 퍼즐조각』

한 '내부 고발자'의
위대한
스캔들

'마네에서 시작된 모더니즘 회화
…….' 1970,80년대 우리 현대미술가들이 마네를 재발견한 건, 저런 멘트를 날린 클레멘트 그린버그 덕분이다. 모더니즘 회화의 이론적 토대를 마련한 이 미국 미술비평가의 유창한 '구라'는 한때 이 땅의 현대미술가들에게 천상의 복음처럼 들렸다. 더불어 그가 언급한 에두아르 마네의 주가도 치솟았음은 물론이다.

'모더니즘 회화의 선구자'로 추앙받는 마네. 그는 서양미술의 '스캔들 2종 세트'로 유명한 「풀밭에서의 식사」와 「올랭피아」를 그린 인상주의 화가다. 그런데 마네는 단순한 '스캔들 메이커'가 아니라 서양미술사를 재편한 위대한 '내부 고발자'다.

마네는 '벌거벗은 임금님'의 소년처럼 용감했다. 소년이 임금님의 알몸을 만천하에 알렸듯이 마네도 미술계 내부에 은폐된 거짓에 대해 당

당하게 '양심의 호루라기'를 불었다. 마네의 고발은 용의주도했다. 당시 사회는 신화적인 세계관과 르네상스의 원근법적인 시각이 지배하던 때였다. 마네는 조심스럽게 자신이 본 서양미술의 진실을 그림 속에 저장해둔다. 서슬 퍼런 군부독재 시절에 신문이 진실을 '행간'에 숨겨두었듯이. 2차원의 평면에 원근법을 이용하여 실물처럼 그리는 회화가 거짓된 세계임을, 그림으로 고발한 것이다. 이런 사실을 눈치 챈 사람은 미셸 푸코, 조르주 바타유 같은 사상가와 그린버그, 마이클 프리드 같은 미술비평가였다.

20세기의 모더니즘 회화는 오랜 세월 서양미술을 지배해온 '환영주의'의 마법에서 벗어나는 데서 시작된다. 르네상스 이후 서구의 회화는 이종교배, 즉 문학적인 요소와 조각적인 요소의 합작품이었다. '2차원의 평면'이라는 매체의 특성을 숨긴 채, 원근법으로 그린 허구의 세계가 환영주의의 본질이었다. 따라서 회화작업은 평면에 서사성 있는 소재(문학)를 입체적(조각)으로 그리는 것이었다. 모더니즘 회화는 이런 회화 전통에 제동을 건다. 문학적이고 조각적인 요소를 깡그리 제거하면서 회화의 '자주독립'에 나선다. 그동안 회화에서 눈속임(환영)을 가능하게 했던, 문학의 서사구조와 조각의 3차원적인 입체감을 철거해버렸다. 따라서 화폭에 남은 것은 회화 본연의 순수한 상태인 '평면성'뿐이다. 마네의 그림이 그랬다. 모더니즘 회화의 기획자들은 숨을 죽였다. 그도 그럴 것이 평면성의 발견은 콜럼버스의 신대륙의 발견에 비길 만한 회화적 사건이었기 때문이다.

모더니즘 회화의 설계자였던 그린버그는 평면성을 회화의 존재론적 조건으로 규정한다. 회화의 화화다움은 오직 이 평면성에서 확보된다

마네는 공간을 모호하게 표현함으로써 관람객에게
시각적 수수께끼를 던진다. 그의 작품을 염탐하는
일은 곧 한 시대를 풍미한 모더니즘 회화의
태동기를 엿보는 것이 된다. 마네는 서양미술사를
혁신한 위대한 내부 고발자다.

에두아르 마네, 「폴리 베르제르의 술집」,
캔버스에 유채, 96×130cm, 1882년,
런던 코톨드 갤러리

는 것. 평면성은 "2차원성의 회화예술이 다른 어떤 예술과도 공유하지 않는 유일한 조건"인 탓에, "모더니즘 회화는 평면성의 강조를 최대한의 이슈로 내세웠다."[183쪽] 이런 시각에 따라 화가들은 평면성을 고수하기 위해 공간의 깊이와 원근법을 철저히 무시한다. 그래서 화폭에 남은 것은 형상이 거세된 선과 색채뿐이었다. 이 모더니즘 회화의 평면성은 1970,80년대 한국 현대미술계에도 퍼졌다. 작가들은 평면성을 금과옥조처럼 섬겼고, 선과 색채로 조형된 편편한 그림이 '현대미술'로 간주되었다. 그러나 모더니즘 회화의 혁명은 오래가지 않았다. 선과 색채뿐인 2차원의 평면만 줄기차게 갈고 닦다가 결국 그동안 추방했던 문학적인 서사와 3차원의 입체감을 다시 불러들였다.

마네의 작품을 염탐하는 일은 곧 한 시대를 풍미한 모더니즘 회화의 태동기를 엿보는 것이 된다. 원근법의 무시와 재현의 거부, 화폭의 물질성과 평면성의 노출 등으로, 그는 비非재현적인 현대미술의 물꼬를 터주었다. 만약 마네가 없었다면 평면성 중심의 20세기 추상회화는 불가능했을 것이다.

푸코가 마네에게 관심을 갖게 된 것도 그가 인상파를 넘어서 모더니즘 회화를 가능케 했기 때문이다. 푸코는 먼저 마네의 '공간 처리' 방식에 주목한다. 그림이 사각형의 틀 안에 그려진 것임을 보여주고자 마네는, 사각형의 틀을 인식하게 만드는 수직선과 수평선들을 그림 속에 빈번히 그려넣는다. 두번째는 깊이를 없애는 방식으로, 3차원의 그림에 의해 은폐된 캔버스와 액자 같은 물질에 주목하고 '물질성으로서의 회화'를 추구한다. 세번째는 조명의 문제. 마네는 전통적인 그림 속의 빛(내적 조명) 대신 화폭 밖의 실제 빛(외적 조명)을 끌어들여, 빛은 캔버스 밖

에서 오는 것일 뿐 그림 속의 빛은 거짓임을 드러낸다. 네번째는 '관람객의 자리' 문제다. "모든 실험적 기법이 총망라된 마네 그림의 결정판"[120쪽]인 만년작 「폴리 베르제르의 술집」에서는 의도적으로 한 화면에 두 개의 시간과 공간을 섞어서, 작품 속의 등장인물이 서로 모순을 일으키도록 했다. 이는 관람객의 위치가 고정된 것이 아님을 지적한다. 마네는 이 불안한 주체의 자리를 통해, "르네상스적 원근법을 해체하고 미술에 자율성을 도입함으로써 현대의 비재현적 회화의 길을 열어주었을 뿐만 아니라 포스트모던적 인식의 가능성"[242쪽]까지 열어준다.

1950년대 프랑스 작가이자 철학자, 인류학자인 바타유는 마네로부터 현대 회화가 시작되었다고 생각했다. 그는 푸코와 달리 서사의 결여에 주목했다. 마네는 문학적 서사에 종속된 회화를 해방시켜, 회화 본연의 자리로 돌려놓았다는 것이다. 이 서사의 결여를 통해 마네는 '읽을 수 있는 회화'를 '볼 수 있는 회화'로 대체시켰다.

그런가 하면 프리드는 마네의 그림에서 '연극성'의 거부 현상을 읽어낸다. 18세기 계몽주의 철학자 드니 디드로는 그림에서 인물들이 관람객을 의식하는 데서 빚어지는 부자연스러움을 '연극성'이라며 경멸하는데, 그 후 프랑스 회화는 그림에서 모든 연극성을 배제한다. 그러나 마네는 연극성에 대한 거부 자체가 더 큰 문제라며, 관람객의 존재를 있는 그대로 인정하는 그림을 그린다.

비록 당대에는 인정을 받지 못했지만 마네는 서양의 원근법적 전통에 반기를 든 혁명적인 시도로 비재현적인 회화의 길을 열었다. 그리고 유일하게 고정된 하나의 중심에 대한 이의제기는 탈근대적인 현대사회의 성격과 맞물려 더욱 돋보였다. "원근법적 사고의 전통 사회에서 보편, 동

일성, 위계질서, 중심 등이 지배적이었다면 재현의 논리가 해체된 현대의 포스트모던한 사회에서는 상대성, 차이, 탈권위, 탈중심이 대세다. 더 이상 세계는 견고하지 않고, 모든 것은 불안정하고 우연이며 불확실하다."[132쪽] 마네는 백 년 전에 이미 탈중심적인 시각을 보여주었다. 그의 위대성은 여기에 있다. 수많은 연구자가 마네의 그림을 탐사하는 이유다.

마네는 서양미술의 프로메테우스였다. 인간에게 불을 가져다준 프로메테우스처럼 그는 새로운 회화의 불씨를 가져다주었다. 그 불씨에 힘입어 서양미술은 모더니즘 회화로 재편된다. 책의 제목은, 푸코가 마네의 그림 13점을 집중분석한 데서 따왔다. 부제는 "푸코, 바타이유, 프리드의 마네론 읽기"다.

2016년 초에, 이 책의 씨앗이 된 『마네의 회화』(마리본 세종 엮음, 심세광·전혜리 옮김, 그린비)가 번역 출간되었다. 『마네의 회화』는 푸코가 1967년 한 출판사와 에두아르 마네의 회화에 대해 쓰기로 했지만 결국 무산되었던 일에 기초하고 있다. 하여 훗날 푸코가 1971년 튀니지 튀니스에서 강연했던 내용('1부 마네의 회화')과 여러 연구자가 발표한 논고('2부 미셸 푸코, 하나의 시선')를 한 권으로 묶은 것이다.

1부는 마네의 회화 13점을 세밀하게 분석한 푸코의 개성적인 마네론이고, 2부는 철학자들의 논고를 통해 푸코의 사유와 회화의 관계, 마네론의 미학·미술사적인 위상들을 조명한다. 그리고 옮긴이의 긴 해제인 「푸코 사유에서 회화의 위상과 푸코의 마네론」은 전반적인 내용 이해에 도움을 준다. 내용의 접근성이 떨어진다면, 이 해제를

먼저 접하고 본문을 읽으면 된다. 나는 이 책과 관련하여 문학평론가 김현이 번역한 푸코의 『이것은 파이프가 아니다』(민음사, 1995)를 다시 찾아 읽었다.

세계를 해석하다

보고 그리다

프레데릭 프랑크, 『연필 명상―내 마음이 보이는 그림 수업(Zen of seeing : seeing/drawing as meditation)』, 김태훈 옮김, 위너스북, 2014

김미경, 『서촌 오후 4시―서촌에서 시작한 새로운 인생』, 마음산책, 2015

캣 베넷, 『그림, 어떻게 시작할까―내 안에 멈춰 있는 창조적 본능을 찾아서 (Confident creative : drawing to free the hand and mind)』, 오윤성 옮김, 한스미디어, 2011

정진호, 『철들고 그림 그리다―잊었던 나를 만나는 행복한 드로잉 시간』, 한빛미디어, 2012

다마무라 도요오, 『그림 그리는 남자(繪を描く日常)』, 송태욱 옮김, 뮤진트리, 2012

마음을 전하다

김진희, 『결혼한 여자에게 보여주고 싶은 그림―애인, 아내, 엄마딸, 그리고 나의 이야기』, 이봄, 2013

정석범, 『아버지의 정원―어느 미술사가의 그림 에세이』, 루비박스, 2010

곽아람, 『모든 기다림의 순간, 나는 책을 읽는다―그리고 책과 함께 만난 그림들……』, 아트북스, 2009

박현정, 『혼자 가는 미술관―기억이 머무는 열두 개의 집』, 한권의책, 2014

정지원, 『내 영혼의 그림여행―한 편의 그림은 삶을 위한 희망의 화두이다』, 한겨레출판, 2008

조이한, 『그림, 눈물을 닦다─위로하는 그림 읽기, 치유하는 삶 읽기』, 추수밭, 2012

손철주·이주은, 『다, 그림이다─동서양 미술의 완전한 만남』, 이봄, 2011

손태호, 『나를 세우는 옛 그림─조선의 옛 그림에서 내 마음의 경영을 배우다』, 아트북스, 2012

조정육, 『그림공부 인생공부─옛 그림에서 나답게 사는 법을 사색하다』, 아트북스, 2012

오주석, 『오주석이 사랑한 우리 그림』, 월간미술, 2009

새롭게 보다

박홍규, 『독학자, 반 고흐가 사랑한 책─책과 그림과 영혼이 하나된 사람의 이야기』, 해냄, 2014

이주헌, 『리더를 위한 미술 창의력 발전소』, 위즈덤하우스, 2008

고연희, 『그림, 문학에 취하다─문학작품으로 본 옛 그림 감상법』, 아트북스, 2011

이명옥, 『욕망의 힘─착한 욕망을 깨우는 그림』, 다산책방, 2015

박삼철, 『도시 예술 산책─작품으로 읽는 7가지 도시 이야기』, 나름북스, 2012

미야시타 기쿠로, 『맛있는 그림─혀끝으로 읽는 미술 이야기(食べる西洋美術史)』, 이연식 옮김, 바다출판사, 2009

피오나, 『사랑보다 나를 더 사랑하라─그림에서 배우는 연애 불변의 법칙』,

이콘, 2010

이주헌, 『그리다, 너를—화가가 사랑한 모델』, 아트북스, 2015

문소영, 『명화의 재탄생—라파엘로부터 앤디 워홀까지 대중문화 속 명화를 만나다』, 민음사, 2011

강판권, 『미술관에 사는 나무들—세상에서 가장 아름다운 붓』, 효형출판, 2011

최병서, 『경제학자의 미술관—그들은 명화를 통해 무엇을 보는가』, 한빛비즈, 2014

조정육, 『옛 그림, 불교에 빠지다—전생에서 열반까지, 옛 그림으로 만나는 부처』, 아트북스, 2014

삶을 그리다

이예성, 『현재 심사정, 조선남종화의 탄생』, 돌베개, 2014

최열, 『이중섭 평전—신화가 된 화가, 그 진실을 찾아서』, 돌베개, 2014

최열, 『시대공감—박수근 평전』, 마로니에북스, 2011

이충렬, 『혜곡 최순우, 한국미의 순례자—한국의 미를 세계 속에 꽃피운 최순우의 삶과 우리 국보 이야기』, 김영사, 2012

이충렬, 『김환기 어디서 무엇이 되어 다시 만나랴—김환기 탄생 100주년 기념』, 유리창, 2013

신수경·최리선, 『시대와 예술의 경계인, 정현웅—어느 잊혀진 월북미술가와의 해후』, 돌베개, 2012

시대를 읽다

이주은, 『지금 이 순간을 기억해―이주은의 벨 에포크 산책』, 이봄, 2013

백인산, 『간송미술 36 회화―우리 문화와 역사를 담은 옛 그림의 아름다움』, 컬처그라퍼, 2014

서경식, 『나의 조선미술 순례』, 최재혁 옮김, 반비, 2014

윤철규, 『조선 회화를 빛낸 그림들―안견에서 장승업까지, 흐름과 작품으로 읽는 조선 시대 미술 이야기』, 컬처북스, 2015

정준모, 『한국 근대미술을 빛낸 그림들』, 컬처북스, 2014

서경식, 『고뇌의 원근법―서경식의 서양근대미술 기행』, 박소현 옮김, 돌베개, 2009

김지연·임영주, 『예술가들의 대화―현대 예술가 20인, 예술과 삶을 말하다』, 아트북스, 2010

정장진, 『오프 더 레코드 현대 미술―문화사가 정장진의 현대 미술 감상법』, 동녘, 2009

임근혜, 『창조의 제국―영국 현대미술의 센세이션』, 지안출판사, 2009

이보연, 『이슈, 중국 현대 미술―찬란한 도전을 선택한 중국 예술가 12인의 이야기』, 시공사, 2008

깊이 껴안다

하정웅·권현정, 『날마다 한 걸음―미술 컬렉터 하정웅 에세이』, 메디치, 2014

이충렬, 『그림애호가로 가는 길』, 김영사, 2008

안병광, 『마침내 미술관』, 북스코프, 2012

김동화, 『화골―한 정신과 의사의 드로잉 컬렉션』, 경당, 2007

이종선, 『리 컬렉션―호암에서 리움까지, 삼성가의 수집과 국보 탄생기』, 김영사, 2016

손영옥, 『조선의 그림 수집가들―알면 사랑하게 되고 사랑하니 모으게 되더라』, 글항아리, 2010

김상엽, 『미술품 컬렉터들―한국의 근대 수장가와 수집의 문화사』, 돌베개, 2015

세계를 해석하다

허균, 『옛그림을 보는 법―전통미술의 상징세계』, 돌베개, 2013

김경임, 『사라진 몽유도원도를 찾아서―안평대군의 이상향, 그 탄생과 유랑』, 산처럼, 2013

이태호, 『옛 화가들은 우리 땅을 어떻게 그렸나』, 생각의나무, 2010

박우찬, 『추상, 세상을 뒤집다』, 재원, 2015

진중권, 『교수대 위의 까치―진중권의 독창적인 그림 읽기』, 휴머니스트, 2009

박정자, 『마네 그림에서 찾은 13개 퍼즐조각―푸코, 바타이유, 프리드의 마네론 읽기』, 기파랑, 2009

미술책을 읽다

미술책 만드는 사람이 읽고 권하는 책 56

ⓒ 정민영 2018

1판 1쇄	2018년 3월 12일
1판 2쇄	2022년 1월 13일

지 은 이	정민영
펴 낸 이	정민영
책임편집	김소영
편 집	손희경
디 자 인	이선희
마 케 팅	정민호 이숙재 김도윤 한민아 정진아 이가을 우상욱 박지영 정유선
제 작 처	한영문화사

펴 낸 곳	(주)아트북스
출판등록	2001년 5월 18일 제406-2003-057호
주 소	10881 경기도 파주시 회동길 210
대표전화	031-955-8888
문의전화	031-955-7977(편집부) 031-955-2696(마케팅)
팩 스	031-955-8855
페이스북	www.facebook.com/artbooks.pub
트 위 터	@artbooks21

ISBN 978-89-6196-321-3 03600